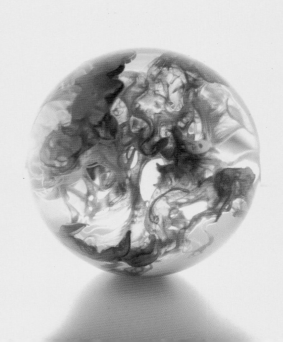

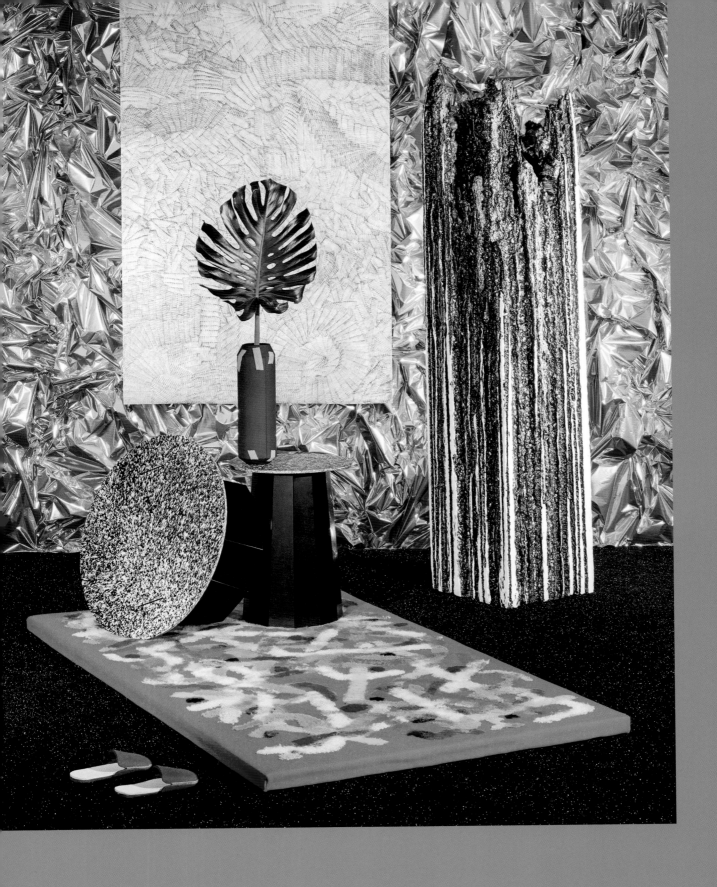

FAST COMPANY
INNOVATION BY DESIGN

패스트컴퍼니 디자인 혁명

스테파니 메타, 패스트컴퍼니 편집부 지음 ——— 데비 밀먼 서문 ——— 최소영 옮김

CREATIVE IDEAS THAT TRANSFORM ———
THE WAY WE LIVE AND WORK ———

STEPHANIE MEHTA AND THE EDITORS ———
OF FAST COMPANY ———
Foreword by Debbie Millman ——— 이콘

1쪽: MIT 메디에이티드매터
연구그룹Mediated Matter research group의
'액체 멜라닌을 채운 구체Milan Salone del Mobile'
2쪽: 로잔예술대학교ECAL 학생의
2017 밀라노 가구박람회 출품작
'모던한 생활공간을 만드는 규칙More Rules for Modern Life'

FAST COMPANY INNOVATION BY DESIGN
Copyright 2021 by Fast Company Magazine
First published in the English language in 2021
By Abrams, an imprint of ABRAMS, New York
Korean translation copyright 2022 by Econ Publishers, Inc.
Korean translation rights arranged with Harry N. Abrams, Inc. through EYA(Eric Yang Agency).

이 책의 한국어판 저작권은 EYA(Eric Yang Agency)를 통한
Harry N. Abrams, Inc.사와의 독점계약으로 이콘출판(주)이 소유합니다.
저작권법에 의하여 한국 내에서 보호를 받는 저작물이므로 무단전재 및 복제를 금합니다.

일러두기
① 본문에서 인용한 잡지, 단행본 등은 『』, 논문은 「」, 영화·방송 등은 〈〉로 표시했다.
② 영문 병기는 색인에 포함된 단어들을 위주로 했다.

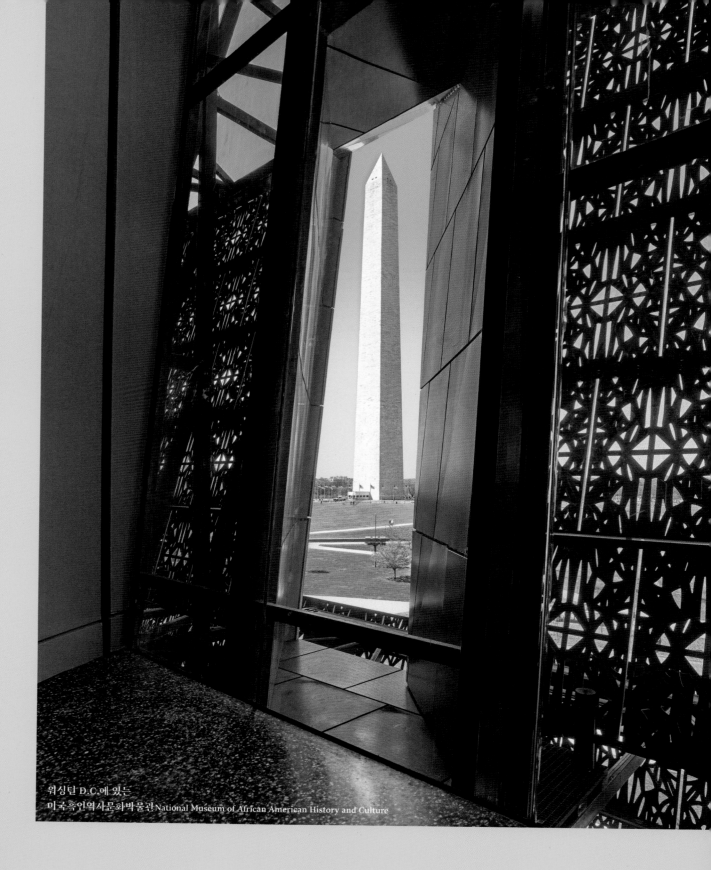

워싱턴 D.C.에 있는
미국흑인역사문화박물관 National Museum of African American History and Culture

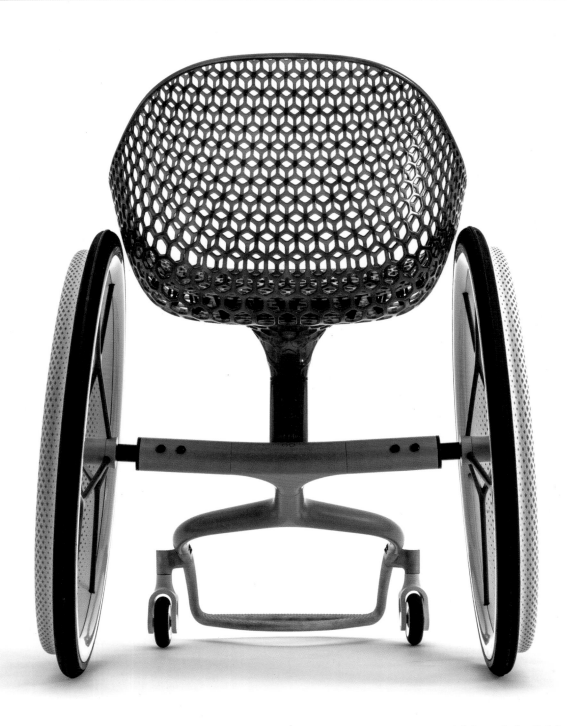

레이어Layer의 더고 휠체어Go wheelchair

목차

데비 밀먼 Debbie Millman

서문

우리는 디자인에 리더십이 결합될 때 얼마나 큰 힘이 발휘될 수 있는지에 주목해야 한다. 여기에 우리 지구의 미래가 달려 있다. 금세기에 닥친 난관을 헤쳐나갈 경로를 설계하지 않으면 인류의 미래를 장담할 수 없다. 인류 문명을 존속시키고 번영을 구가하기 위해서는 우리에게 주어진 까다로운 문제를 풀고 온갖 당혹스러운 딜레마를 처리해야만 한다. 지금까지의 방식을 답습하면서 세상이 보다 나은 모습으로 발전해나가리라 낙관할 수는 없다.

다행스럽게도 우리는 보다 나은 세상을 스스로 설계할 수 있다. 그런 이유에서 디자이너는 리더가 되고, 리더는 디자이너가 될 필요가 있다.

— 리처드 파슨의 『디자인 경영(2000)』 중

현재의 시점에서 1997년을 돌아보면 그런 낙후된 환경에서 우리가 어떻게 살았던가 싶다. 그때는 유튜브나 페이스북이 없었고, 애플의 아이폰이 출시된 것도 그로부터 10년이나 지나서였다. 이런 시절이었던 1997년에 나는 고객사의 회의실에서 『패스트컴퍼니』라는 잡지를 처음 접했다. 그달호의 표지는 세탁세제 타이드의 포장을 모방한 재미난 디자인으로 꾸며져 있었고, 좀더 자세히 들여다보니 원래 세제에 쓰여 있던 문구 대신 그 자리를 '당신이라는 브랜드'라는 헤드라인이 장식하고 있었다. 호기심을 자극하는 표지였다.

나는 책장을 넘겨 표지와 관련된 톰 피터스의 기사를 찾아 읽었다. "현대 시장에서는 '나'라는 브랜드를 새롭게 구축할 필요가 있다"는 것이 기사가 주장하는 요지였다. 당시로서는 꽤 도발적

인 주장이었던 만큼 그 시절에 이런 발언의 중대성을 이해한 사람이 있었을지는 잘 모르겠다. 지나고 나서 돌이켜보니 어쨌거나 이때를 기점으로 사람들이 온라인상에 끊임없이 각자의 사진을 올리며 개인의 생활을 공개하기 시작했던 것 같다. 『패스트컴퍼니』의 이 기사는 특종감이었다.

그때 『패스트컴퍼니』는 창간 2주년을 앞두고 있었다. 브랜딩 업무를 새로 맡게 된 나는 "브랜드의 새시대가 열렸다"라는 이 기사의 첫 문장을 늘 기억하며 되새겼다. 『패스트컴퍼니』 자체도 업무상 수시로 참고하는 지침서로 삼았다. 이 잡지가 줄곧 당대의 시대정신을 규정하는 문화적 개념들을 발굴하여 알리는 역할을 했기 때문이다. 이 분야에 대한 지식이 쌓이면서 나는 『패스트컴퍼니』의 또다른 초창기 기고자이자 토론토대학교 로트먼경영대학원의 학장이던 로저 마틴에게서도 지대한 영향을 받았다. "사업가는 디자인에 대한 이해를 높일 필요가 있을 뿐 아니라 스스로 디자이너가 될 필요가 있다"는 그의 발언은 곧 나 자신의 슬로건이 되었다.

업계가 결국 디자인의 중요성을 인정하게 되리라는 걸 마틴이 예상했을지는 모르겠지만, 그로부터 25년이 지난 지금 우리의 문화 전반은 실제로 창의성이 지배하는 세상이 되었다. 프록터앤갬블, 크래프트, 코카콜라 같은 거대기업들은 급속히 세계화되어가는 시장에서 규모로만 밀어붙여서는 무조건적인 성공을 보장할 수 없으며, 문제점을 개선해나가는 것만으로도 투자 대비 견실한 수익을 거둘 수 없음을 여실히 보여주었다. 애플, 나이키, 타깃 같은 기업들은 오늘날의 세상에서 성공과 번영을 누리고 유의미한 변화를 일구기 위해 무엇보다 귀중한 자산을 얻을

방법은 디자이너가 지닌 가장 경쟁력 있는 무기 즉, 혁신에 기대는 것임을 입증했다.

우리는 현재 로저 마틴조차 예상하지 못했을 정도로 사업적 기술과 디자인적 기술이 통합적으로 활용되는 시대를 살고 있다. 이 사실은 주식시장에서 확인할 수 있다. 디자인경영연구소가 실시한 연구에 의하면, 디자인을 사업전략의 중심에 둔 기업들이 상당한 격차로 시장평균을 능가하는 성과를 낸 것으로 나타났다. 디자인을 전략적 도구로 사용하는 15개 기업을 엄격히 선정하여 분석한 결과, 2004년부터 2014년 사이에 이런 기업들이 SP500 지수에 편입된 기업들보다 228퍼센트 더 높은 실적을 보였다. 맥킨지앤컴퍼니의 2018년 보고서에서도 디자인을 활용하는 기업들의 수익과 총주주수익률이 디자인을 등한시하는 경쟁사들에 비해 상당히 빠른 속도로 상승한 것으로 조사되었다.

마케팅 전략을 개발하려 하든, 제조공정을 간소화하려 하든, 새로운 유통체계를 구축하려 하든, 오늘날에는 업종을 불문하고 거의 모든 기업이 디자인에 신경을 쓰지 않으면 안 된다. 사업적 기술과 디자인적 기술을 모두 보유한 기업은 색다른 맛과 느낌, 모양을 지닌 것은 물론이고 사람들의 생활도 변화시키는 유용하고 우수한 제품들을 개발할 수 있다. 요즘 눈에 띄는 유독 과감하고 획기적인 제품들은 우리의 생활방식, 다시 말해 우리가 이동하고 먹고 음악을 듣고 대의를 지지하는 방식이 새롭게 설계되고 개선되기를 바라는 사람들의 강력한 요구에 기업들이 화답한 결과물이다.

게다가 오늘날에는 현대문명 사상 최초로 디자인의 민주화가 이루어졌다. 열성적인 시민들이 개인의 신념을 표현하고자 스스로 메시지를 구상해 자체적인 브랜드를 만들고 있다. '흑인의 생명도 소중하다Black Lives Matter' 운동과 '고양이모자 프로젝트' '멸종저항' 운동 등은 뜻을 같이하는 사람들이 세상을 더 살기 좋은 곳으로 만들기 위해 사회를 새롭게 설계하려는 비소비자 기반의 계획이다. 이제는 우리의 문화적 상황이 브랜딩에 반영되기 시작한 것이다.

그러나 아직 이 정도로는 부족하다. 디자인의 민주화와 우수한 제품들은 도움이 되기는 하지만 할 수 있는 역할에 한계가 있다. 인류가 살아남고 더 나아가 번성하기 위해서는 글로벌 경제가 근본적으로 변화되어야 한다. 세계 각국의 기관과 조직, 지역사회가 전 세계적 유행병과 기후위기, 노골적인 인종차별, 금융시장의 변동성, 불평등, 정치적 불안 등의 까다로운 문제들을 맞아 힘겹게 대처하고 있다. 광범위한 지역이 물 부족에 시달리고 있으며, 전례없는 기상이변이 벌어지고 있다. 디자인과 비즈니스는 사회, 문화, 환경, 정치와 긴밀한 관계를 맺고 서로 영향을 주고받아야 한다. 인류의 운명이 여기에 달려 있다.

더이상은 지금껏 해오던 방식을 답습하면서 세상이 보다 나은 모습으로 발전해나가리라 기대할 수가 없다. 보다 나은 세상으로 가는 길을 사업가와 디자이너가 동일한 비중으로 깊이 고민하며 찾아나가야 한다. 우리는 사고와 협력, 혁신의 방식을 새롭게 디자인해야 한다. 어떤 식으로 생활하고 어디에 가치를 둘지 재고해야 한다.

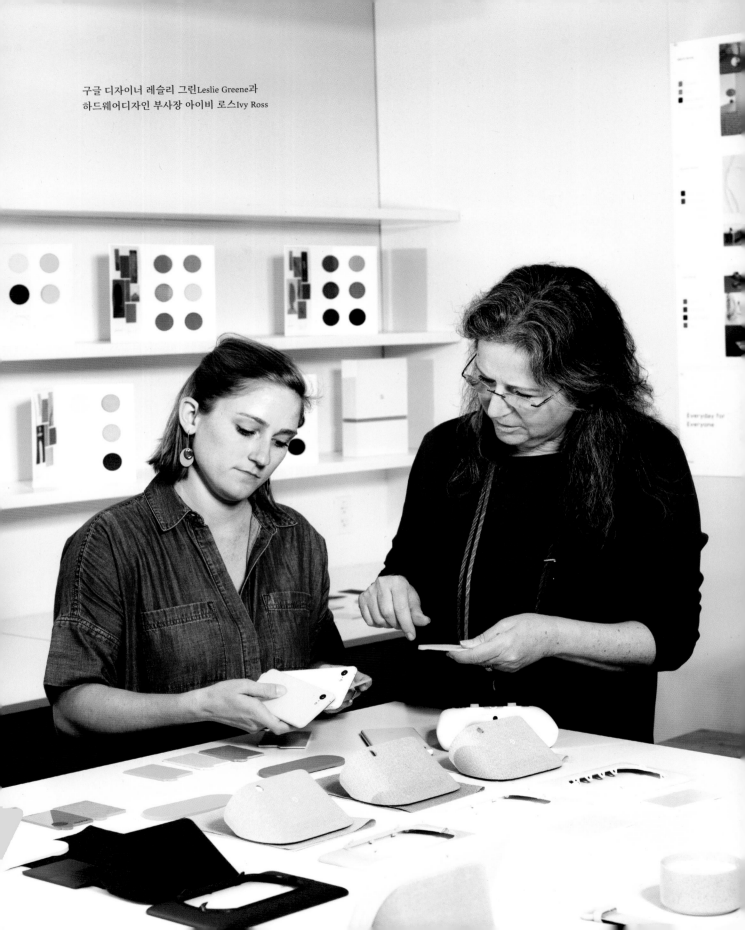

구글 디자이너 레슬리 그린Leslie Greene과
하드웨어디자인 부사장 아이비 로스Ivy Ross

스테파니 메타 Stephanie Mehta

들어가며

패스트컴퍼니의 1993년 사업계획서에는 '디자인'이라는 단어가 4번밖에 등장하지 않았고, 그것도 출간하려는 간행물의 외양과 느낌을 이야기하는 맥락에서만 사용되었다. 그러나 공동 창간인인 빌 테일러Bill Taylor와 앨런 웨버Alan Webber는 사실 『패스트컴퍼니』에서 기존의 비즈니스 프로세스와 제품 및 기술은 물론이고 기업의 구조까지도 창의적으로 재편해나가고 있는 기업들과 인물들을 조명하기 원했다. 다시 말해 그들은 디자인이라는 용어를 명시적으로 사용하지는 않았지만 '디자인적 사고'에 지대한 관심을 가지고 이를 중점적으로 다루고자 했다. "디자인은 우리 잡지의 근간을 이루는 DNA가 되었습니다. 다만 우리는 아주 폭넓은 의미로 '디자인'이라는 용어를 사용했습니다." 테일러의 말이다.

패스트컴퍼니는 디지털 시대의 반영인 동시에 전통적인 비즈니스 저널리즘의 제약에서 테일러와 웨버가 느꼈던 좌절감의 발로이기도 했다. 그들은 기술이 비즈니스와 일터에 가져올 혼란과 변화에 위협을 느끼기보다는 흥분감에 들떴고, 이 새로운 경제적 현상을 명확히 기록하고자 했다. 그러나 (두 사람 다 고위직에 있었던) 『하버드비즈니스리뷰』나 『포천』 『비즈니스위크』 『포브스』 같은 매체의 기자들은 누구도 감히 그런 이야기를 꺼낼 엄두를 내지 못했다. "기성잡지가 『패스트컴퍼니』와 경쟁하려면 스스로의 정체성과 기존의 비즈니스모델을 상당 부분 파기해야 할 것"이라는 게 패스트컴퍼니의 1995년 사명선언문에 담긴 주장이었다. 테일러와 웨버는 『패스트컴퍼니』에서 다루었던 많은 차세대 기업가들처럼 자신들의 사업체도 미숙하나마 혁신적인 방식으로 구축했다. "우리는 패스트컴퍼니가 말 그대로 '민첩한 회사'가 되기를 바랐습니다. 그래서 사무실 디자인이든 조직 내의 의사결정이든 그러한 원칙하에 시행하려고 했죠." 테일러의 말이다.

『패스트컴퍼니』는 업계가 문화적 변화를 겪던 1995년 11월에 처음 신문가판대에 등장했다. 세계 최대의 기업들이 채택해온 대주주 중심의 탑다운식 경영이 과감한 아이디어와 직원들의 성취감, 기업의 사회적 역할에 대한 건전한 이해를 중시하는 보다 완전한 개념의 자본주의로 대체되기 시작하던 시절이었다. 웨버와 테일러는 "업무 분위기가 성과를 좌우한다. 인터넷은 사람들을 연결하는 통로다. 아는 것이 힘이다. 규칙을 깨라"라는 새로운 비즈니스 규칙들을 창간호 표지에 실었다. 매사추세츠주 케임브리지의 한 임대사무실에서 그들이 아직은 업무에 서툰 직원들과 처음으로 펴낸 이 잡지에는 페이스북이 없던 시절의 소셜네트워킹에 대한 시각과 지금의 '직원 우선주의' 운동과 결을 같이하는 장문의 에세이 "직원이 기업을 움직인다"가 특필되었다.

업계의 디자인에 주목했던 잡지사에게 1990년대 중반은 행운의 시기이기도 했다. 애플Apple을 공동창립한 뒤 회사에서 쫓겨났던 스티브 잡스가 1996년에 때마침 고문 역으로 다시 애플에 복귀했기 때문이다. 존폐 위기에 처한 컴퓨터 제조사 애플이 잡스가 새로 창업했으나 역시 고전을 면치 못하고 있던 소프트웨어 개발사 넥스트를 인수했기에 가능했던 일이었다. 수개월 뒤 잡스는 애플의 CEO(최고경영자) 자리에 올라 기업사에서 빼놓을 수 없는 위대한 컴백스토리를 썼다. 이 스토리에서 디자인은 꽤 비중을 차지한다. 스티브 잡스와 산업디자이너 조너선 아이브Jonathan Ive의 지휘하에 애플은 아이맥 G3를 필두로 도저히 구매하지 않고는 견딜 수 없는 기기들을 내놓았다. 반투명 케이스의 젤리 모양 데스크톱컴퓨터는 다른 모든 PC를 굼뜬 구닥다리로 보이게 만들었다. 이에 뒤이어 황홀할 만큼 근사한 애플 매장들에서 아이팟, 아이폰, 아이패드가 줄줄이 출시되었다. 잡

스는 좋은 디자인이 주주들에게도 이익이 된다는 사실을 증명했다. 애플의 수익은 잡스가 CEO로 취임한 1997년부터 건강상의 문제로 사임한 2011년 8월 사이에 14배가 넘게 증가했으며 주가는 90배 이상 폭등했다. 그로부터 6주 뒤 그는 불과 56세의 나이에 췌장암 합병증으로 사망했다.

애플은 제품의 멋진 외형으로만 성공을 거둔 것이 아니다. 애플 제품의 굉장히 직관적인 면 역시 소비자를 사로잡았다. 이러한 특징은 사용자경험을 세심히 고려한 모범사례로 손꼽힌다. 애플이 MP3 플레이어를 최초로 개발한 회사가 아님에도 아이팟은 시장을 지배했다. 애플이 출시한 몇 안 되는 소프트웨어 중 하나인 아이튠즈 덕분이었다. 결함이 다소 있었지만 아이튠즈를 이용하면 최신기기 사용에 서툰 사람들도 듣고 싶은 음악을 손쉽게 기기로 옮길 수 있었다. 스마트폰은 2000년대 초반에 급속도로 확산되었다. 그러나 사용자들은 조그만 영문 자판을 치거나 그보다 열악한 경우엔 전화기의 숫자판을 눌러 다양한 '메뉴'를 들락거려야만 했다. 이런 상황에서 직관적인 디자인으로 어린아이들도 몇 초 만에 자기들이 좋아하는 앱을 찾을 수 있었던 아이폰의 터치스크린은 휴대전화 부문에 혁명을 일으켰다.

물론 잡스가 디자인의 역할을 처음으로 인정한 기업주는 아니다. 건축가이자 박물관 큐레이터 엘리엇 노이어스Eliot Noyes를 디자인 컨설턴트로 고용했던 IBM의 CEO 토머스 왓슨 주니어Thomas Watson Jr.는 1956년에 이미 "디자인이 좋아야 기업이 흥한다"는 유명한 말을 남긴 바 있다. 그러나 잡스는 이와 동일한 메시지를 직원들과 고객들 그리고 무엇보다 투자자들에게 전달하는 데 천재적인 재능이 있었다. 덕분에 그와 애플은 곧 '우아하고 고상한 취향'을 가리키는 대명사가 되었다. "잡스는 디자인의 중요성을 이해했고, 모두가 그의 행동을 모방했습니다." 2003년부터 2005년까지 『패스트컴퍼니』에서 편집을 담당했던 존 A. 번John A. Byrne의 말이다.

이후 디자인이 어떻게 차별화 요소가 될 수 있으며 경쟁우위를 제공하는지를 전 산업부문의 기업들이 이해하기 시작했다. 그중 실리콘밸리Silicon Valley가 가장 먼저 사용자경험과 접근성을 중시한 잡스의 원칙들을 적용하기 시작했다. 자동차 제조사나 가구회사들처럼 이미 디자인에 중점을 두고 있던 기업들은 디자인에 한층 더 신경을 썼다. 나이키와 아디다스Adidas는 명품 디자이너들과 협업하며 스포츠 용품에 최첨단 패션을 가미했다. 할인점들 역시 외부 디자이너와 제휴할 가치가 있음을 확인했다. 건축가 마이클 그레이브스Michael Graves가 디자인한 종합 유

> 잡스는 좋은 디자인이 주주들에게도 이익이 된다는 사실을 증명했다. 애플의 주가는 그가 애플을 경영한 기간 동안 90배 이상 폭등했다.

통업체 타깃Target의 획기적인 주방용품 라인은 이 미니애폴리스 기반의 회사를 가장 세련된 대형매장 중 하나로 자리매김시켰고 로다테와 제이슨 우, 조지프 알투자라 같은 이들과 함께 패션의 민주화를 위한 협업 시리즈를 기획할 토대를 마련했다. 어쩌면 이보다 더 중요한 사실은 타깃이 장애아동 맞춤복 같은 가치 있는 제품들을 생산할 확고한 디자인 능력을 내부적으로 구축한 점일 것이다.

패스트컴퍼니의 디자인 기사는 다년간 린다 티슐러Linda Tischler가 담당했다. 2000년에 패스트컴퍼니로 건너와 디자인부 편집자로 활약해온 티슐러는 과거 『보스턴』지에서 일하는 동안 '뉴잉글랜드 디자인상'을 제정할 만큼 디자인에 많은 관심을 가지고 있었다. 패스트컴퍼니에서 티슐러는 회사의 기업가정신에 부응해 자신의 흥미와 호기심을 자극하는 것들을 자유롭게 기술했다. 다행히도 비즈니스와 디자인의 접점을 포착해내는 그녀의 직관은 나무랄 데가 없었다.

티슐러는 (이 책에 과거 기사가 수록된) 아이디오IDEO의 설립자 데이비드 켈리David Kelley나 건축가 마이클 그레이브스 같은 디자인 거물들만 소개한 것이 아니라 대개 큰 기업의 음지에서 고생하는 최고디자인책임자들과 친분을 쌓아 그들을 유명인사로 만들기도 했다. 패스트컴퍼니는 과거 코카콜라Coca-Cola의 초대 글로벌디자인 팀장인 데이비드 버틀러David Butler를 표지모델로 기용한 적이 있었다. 또 펩시코PepsiCo의 인드라 누이Indra Nooyi 대표이사와 초대 최고디자인책임자였던 마우로 포르치니Mauro Porcini 사이의 각별한 관계를 소개하기도 했다. "코카콜

라와 펩시 같은 곳에서 최고디자인책임자를 두면 다른 업종들에서도 그 분야를 진지하게 취급하기 시작한다"는 것이 2007년부터 2017년까지 『패스트컴퍼니』에서 편집자로 일했던 로버트 사피안Robert Safian의 지론이었다. 티슐러는 신예 디자이너나 경력 초반의 디자이너들에게도 격려와 응원을 아끼지 않았다. 2016년에 그녀가 암으로 사망한 뒤 우리 편집진은 매년 전도유망한 젊은 디자이너 또는 디자이너 그룹을 치하하기 위해 '린다 티슐러상'을 제정했다.

오래지 않아 디자인은 사업과 관련된 대화에서 빼놓을 수 없는 주제로 자리잡았다. 2006년에 나이키Nike는 숙련된 디자이너 마크 파커Mark Parker를 CEO로 추대했다. 세계 최대의 유통 기업 월마트Walmart는 2018년에 밸러리 케이시Valerie Casey를 디자인책임자로 영입했다. 기업의 CEO들은 이제 간부들에게 '디자인적 사고에 관한 연수'를 정기적으로 실시하고 있다. 이처럼 대기업들이 디자인을 중추적인 요소로 받아들일 때 단순한 성과 이상의 이득을 얻게 된다고 믿었던 사피안은 이렇게 말했다. "요즘은 사업체를 운영하기가 어느 때보다 더 까다로워졌으며, 옛날같이 물건을 잔뜩 찍어내 쌓아두고 판매하는 운영방식으로는 경쟁력만 떨어질 뿐 혁신의 기회는 얻기가 힘듭니다. 패스트컴퍼니는 기업들이 디자인을 통해 계속해서 시대를 앞서가며 디자인을 진정한 자산으로 인식하게 할 방안을 모색해왔습니다."

『패스트컴퍼니』의 창간 25주년은 온라인과 인쇄물을 통틀어 그간의 디자인 관련 기사들 중 최고의 기사는 무엇이었는지 돌아보기에 충분한 계기가 되었다. 전 세계가 코로나19의 대유행에서 벗어나고, 인종차별 문제를 해결하며, 지구온난화의 악영향을 막고, 소득불평등의 격차를 해소하고자 분투하는 현실에서 선한 영향력을 끼칠 잠재력을 지닌 디자인의 역할이 그 어느 때보다 더 중요해졌다. 이 책에서 우리는 (혹독한 기후에 견딜 수 있는 주택과 코로나바이러스 검사를 위한 3D 프린팅 비강면봉 따위의) 특수한 사안들을 다루는 디자인을 조명할 뿐만 아니라 디자인과 디자이너가 어떻게 업계와 사회로 하여금 기존과는 달리 보다 포용적인 미래를 창의적으로 구상하도록 도울 수 있는지도 보여주고자 한다.

패스트컴퍼니의 디지털 부문인 Co.Design을 감독하며 본지에서 해마다 수여하는 '디자인혁신상'을 주관하고 있는 수잰 러바Suzanne LaBarre 편집차장은 이 책의 얼개를 짜기 위해 수천 건의 기사를 탐독했다. 러바의 통솔하에 우리는 디자인이 사회와 환경에 가장 크게 영향을 미친 산업들과 분야들에 관한 자료를 모아 정리했다. 디자인은 실리콘밸리는 물론이고 각 가정과 브랜딩, 도시와 소매업에 이르기까지 다방면에 영향력을 미치고 있다. 착한 디자인에 관해 다룬 마지막 장에서는 이 책의 주제인 디자인적 사고와 낙관주의를 들여다보았다.

특별히 이 책을 위해 여러 디자이너와 대행사, 기업, 사진작가, 일러스트레이터가 패스트컴퍼니에 제공해준 시각자료들을 통해 창작의 과정을 탐구하면서 우리는 흥분감을 감출 수가 없었다. 그 자료들 중에는 아이디오의 창립자 데이비드 켈리의 디자인적 사고과정을 엿볼 수 있는 스케치 원본과 뉴욕시에 조립식으로 지어진 마이크로아파트의 설계도, 미 하원의원 알렉산드리아 오카시오코르테스의 획기적인 브랜드 아이덴티티 창작과정을 기록한 미공개 구상안 등이 있다.

패스트컴퍼니의 포용적인 편집 방향에 따라 우리 잡지의 기사, 제목, 인물 들은 디자인계의 다양성을 충분히 반영하고 있다. 편집자들은 디자인계의 충실한 일꾼들과 장래가 촉망되는 인물들, 여성 디자이너들과 유색인 디자이너들을 조명했을 뿐 아니라 디자인을 사업의 중심 전략으로 채택한 제너럴모터스General Motors: GM의 CEO 메리 바라Mary Barra 같은 기업주들에게도 주목했다. "디자인이 성공하려면 최고위층의 지지를 확보해야 합니다. 그래야만 디자이너 본인 못지않게 기업의 리더들도 중요한 역할을 하도록 만들 수 있습니다." 러바의 말이다.

디자인이 주류로 떠올랐다고 해서 패스트컴퍼니가 소임을 다한 것은 아니다. 최근 실리콘밸리의 사회적 신뢰도가 흔들리고 기후변화와 인종차별 및 성차별 같은 제도적 문제들에 대해 기업들이 스스로 어떤 역할을 할지 고심하는 동안 패스트컴퍼니는 그간 극찬해왔던 기업들과 산업들에 회의적인 시각을 갖게 되었다. 우리 편집진과 작가진은 어떤 면에서 디자인계에 그들이 지닌 영향력과 권한을 상기시키고 배제와 차별의 디자인, 담화 대신 분열을 조장하는 디자인, 환경에 해를 끼치거나 무관심한 모습을 보이는 디자인에 대해 그들의 책임을 물어 한층 더 큰 사명감을 느낀다. 패스트컴퍼니는 지난 25년간 디자인이 사업체의 안정성과 경쟁력, 수익성과 혁신성을 높이는 데 효과적으로 활용될 수 있음을 보여주었다. 디자인은 또한 기업을 보다 나은 기업시민(기업도 지역사회의 일원으로서 존재하고 사회에 공헌해야 하는 시민이라는 개념-옮긴이)으로 만드는 데에도 활용될 수 있다. 아니 활용되어야만 한다.

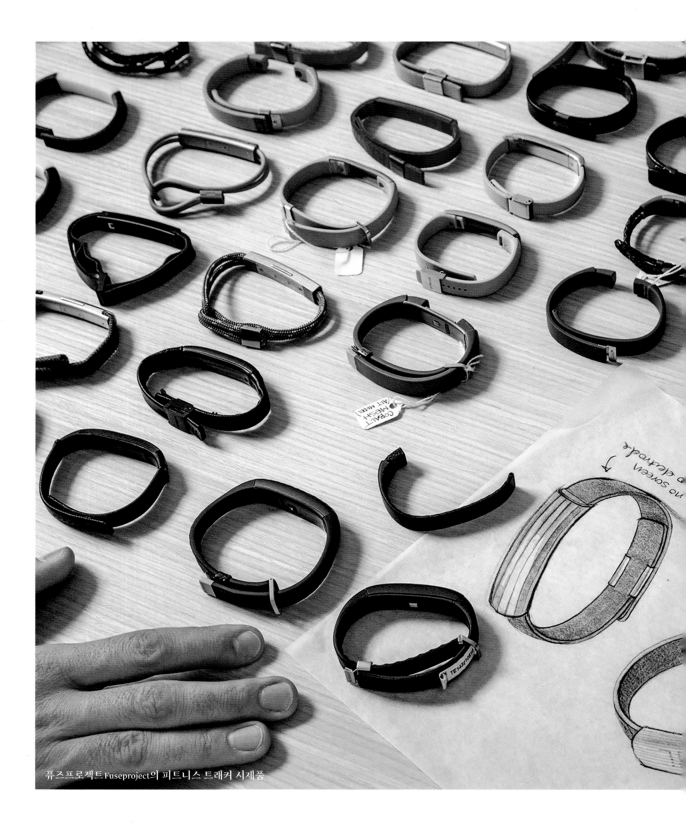

퓨즈프로젝트Fuseproject의 피트니스 트래커 시제품

실리콘밸리,
디자인을 품다

1

스테파니 메타

이렇다 할 특색을 찾아볼 수 없는 사옥들이 즐비하고 직원들이 후드티 차림으로 돌아다니는 실리콘밸리에서는 다른 세계적인 디자인 중심지들에서 풍기는 예술적 분위기나 현란한 볼거리를 찾아보기 힘들다. 그러나 지금껏 산업디자인에 이 캘리포니아베이 지역만큼 커다란 영향을 미친 곳은 없었다.

소비자에게 (그리고 투자자에게) 디자인이 유의미한 차별점이 될 수 있음을 보여준 애플의 스티브 잡스에서부터 인간중심적 방식으로 문제해결에 접근하는 '디자인적 사고' 개념을 대중화시킨 팰로앨토의 디자인컨설팅사 아이디오에 이르기까지, 실리콘밸리의 창업자들과 기업들은 사업체의 제품 및 서비스 구축 방식 전환에 큰 기여를 했다.

물론 이들이 디자인을 중요한 사업적 요소로 받아들인 최초의 인물은 아닐 것이다. 아이디오의 CEO 팀 브라운Tim Brown 은 디자인적 사고의 창시자가 토머스 에디슨Thomas Edison이라는 꽤 설득력 있는 주장을 펼쳤다. IBM은 1964-1965 뉴욕 세계박람회에 참여할 때 회사 전시장의 디자인을 에로 사리넨Eero Saarinen과 찰스 임스Charles Eames에게 맡겼다. AT&T는 1969년에 (그리고 1983년에도) 솔 바스를 기용해 벨시스템의 상징적인 종 모양 로고를 제작했다. 그러나 지난 25년간 디자인에 관한 담론을 지배한 것은 디자인을 활용해 우리의 소통과 업무, 쇼핑, 학습, 오락 소비방식을 근본적으로 변화시킨 실리콘밸리의 하드웨어 및 소프트웨어 기업들이었다.

실리콘밸리가 디자인의 산실로 부상한 시기가 『패스트컴퍼니』의 창간 시기와 겹친 덕분에 이 신생잡지에는 세계에서 가장 영향력 있고 혁신적인 테크기업들에서 중요한 역할을 담당하던 이단아들이 다수 소개되었다. 이런 기사들에서 조명된 그들의 창의적인 작업은 업계 독자들 사이에서 창의성과 형태 및 기능에 대한 사업적 논의를 진전시켰다.

조너선 아이브가 자기 세대에서 가장 유명한 산업디자이너가 되기 한참 전인 1999년에 패스트컴퍼니가 그를 인터뷰한 장문의 기사를 보면, 아이맥을 만들 때 디자인이 (때로는 기술을 능가할 정도로) 얼마나 중대한 역할을 했는지 알 수 있다. 이번 장에 소개된 인터뷰 내용의 행간에서 기술자들과 디자이너들 사이에 감돌았던 팽팽한 긴장감이 느껴질 정도다. 어쨌거나 아이맥과 아이북은 애플의 상황을 반전시킬 토대를 마련해준 히트작이었다. 얼마 지나지 않아 컴퓨터 산업 전체가 싸구려 복제품을 제작해 이 대열에 합류했고, 결국 회사들마다 산업디자인 부서를 신설하기에 이르렀다. 2000년대 초반에는 다른 업계들에서도 이러한 추세에 주목하며 너도나도 실리콘밸리식 디자인을 추구했다. 덕분에 샌프란시스코에 자리한 이브 베하Yves Béhar의 제품디자인 전문 회사 퓨즈프로젝트는 MIT(매사추세츠공과대학교), 마이크로소프트Microsoft, 허먼밀러Herman Miller, 스와로브스키Swarovski는 물론이고 심지어 신발 제조사인 버켄스탁Birkenstocks과도 협업했다.

그러나 아이디오만큼 사업과 디자인을 결합하는 데 진심이었던 기업은 없었다. 2009년에 『패스트컴퍼니』에 소개된 아이디오의 창립자 데이비드 켈리는 자신의 회사가 고객들을 위해 어떤 일을 하는지 제대로 알리고자 애썼다. 그들이 하는 일은 창의적인 시도나 전통적으로 '디자인'이라고 불려온 것의 범위를 훨씬 뛰어넘었다. 2003년에 켈리는 '디자인적 사고design thinking'라는 용어를 만들어 디자인이 물건뿐만 아니라 프로세스 전반에도 적용될 수 있음을 강조했다. "이제 저는 새로운 의자나

실리콘밸리, 디자인을 품다

자동차를 디자인하는 사람이라기보다 방법론 자체를 설계하는 전문가입니다." 켈리는 스스로를 이렇게 정의했다.

켈리의 설명은 단순히 아이디오가 고객들을 위해 그동안 어떤 일을 해왔는지 알리는 데 그치지 않고 디자이너가 하는 업무의 격을 높여주었을 뿐 아니라 솔직히 말해서 CEO들과 이사회가 디자인에 대해 보다 쉽게 이해할 수 있는 계기가 되기도 했다.

덕분에 큰 조직들이 점차 제품뿐만 아니라 서비스에도 디자인을 적용할 수 있음을 이해하기 시작했다. 그러나 정작 디지털 경험을 새롭게 정의한 장본인은 기업가로 변모한 핵심 디자이너들이었다. 그들은 디자인적 사고를 활용해 이전의 복잡했던 온라인 서비스 이용절차를 간소화했다. 에어비앤비가 성공을 거둘 수 있었던 비결은 설립자들(그중 2명이 로드아일랜드디자인스쿨 졸업생이다)이 온라인예약 시스템을 개발했기 때문이 아니라 누구든지 남는 방을 보여주고 원하는 방을 검색할 수 있을 만큼 이용하기 쉬운 플랫폼을 만든 데 있었다. "우리는 먼저 소비자가 완벽한 경험을 할 수 있는 과정을 구상하고, 그것이 가능하도록 플랫폼을 설계했습니다." 로드아일랜드디자인스쿨 출신의 CEO 브라이언 체스키Brian Chesky가 『패스트컴퍼니』에 한 말이다.

그렇다고 실리콘밸리가 디자인에 늘 바람직한 영향만 끼친 것은 아니다. 구글Google은 업무공간을 공유할 수 있는 개방적인 사무실을 만들고자 벽은 물론이고 칸막이까지 없앤 현대적인 기업의 평면도를 대중화시켰다. 그러나 이런 곳에서 직접 일해보면 오히려 지나치게 탁 트인 공간이 생산성과 협업에 결코 도움이 안 된다는 사실을 깨닫게 된다. 또 빅테크 기업들이 개인정보와 사적인 데이터를 어떻게 사용하는지 소비자가 완전히 이해하지 못하는 이유도 기업들이 제시하는 '이용약관'이 불분명하고 읽기 어렵게 되어 있는 탓이 없지 않다. 물론 사용자 친화적인 디자인이라고 해서 전혀 문제가 없는 것은 아니다. 애널리스트들과 국회의원들이 2016년 미국 대선을 앞두고 디지털 플랫폼들에서 확산된 가짜뉴스들을 종합해본 결과, 편리하게 이용할 수 있는 플랫폼이 가짜뉴스 확산의 진원지가 된 경우가 많았다. 그해 11월호 『패스트컴퍼니』에 실린 글처럼 "거짓은 진실보다 훨씬 더 빨리 퍼진다."

스티브 잡스가 우리에게 남긴 유산은 지금도 가슴 뭉클하게 남아 있다. 그는 기술이 대중을 위해 존재한다고 진심으로 믿었다. (애플은 매킨토시를 "모두를 위한" 컴퓨터로 홍보했다.) 2011년 아이패드 2세대를 출시하는 자리의 기조연설에서 잡스는 장애 아동이 아이패드를 어떻게 소통의 도구로 활용하고 있는지 짧게 언급했다. 오늘날 포용력은 전 세계 디자인숍들이 마땅히 갖추어야 할 덕목이 되었다. 구글은 이머징마켓 소비자들을 위해 안드로이드 운영체제를 개발한 점을 자랑스럽게 내세운다. 마이크로소프트는 누구나 접근 가능한 디자인을 위해 거액을 쏟아부으며 엑스박스Xbox어댑티브컨트롤러 같은 장애인 게이머용 제품들을 제작중이다. 그렇다고 '이타주의의 실천'이 마이크로소프트의 기업철학은 아니니 오해 없기 바란다. 마이크로소프트의 경영진은 소외된 사람들이 필요로 하는 부분을 충족시킬 때 일반 대중에게도 더 나은 제품과 서비스를 제공할 수 있음을 알고 있을 뿐이다. 이는 감동적이라기보다 디자인적 사고가 작동한 결과다.

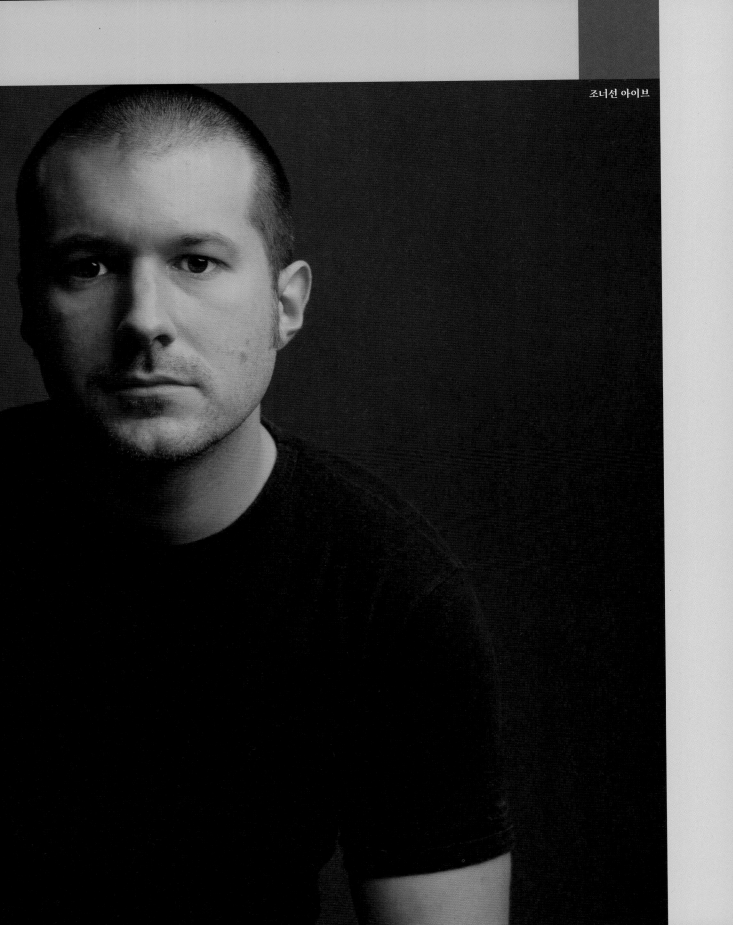

구매의 이유

1999년 11월호

1998년에 애플은 아이맥을 출시했다. 이 알록달록한 반투명 케이스의 데스크톱컴퓨터는 당시 31살이던 산업디자인 팀장 조너선 아이브의 작품이다. 아이맥은 출시되자마자 핫 아이콘으로 떠올라 불과 1년 만에 200만 대나 팔려나가며 애플이 수년간의 적자를 털고 흑자로 전환하는 데 도움을 주었다. 잘 팔리는 디자인을 구상하기 위해 아이브가 염두에 두는 기본적인 원칙이 무엇인지 다음에서 살펴보자. ─ 찰스 피시먼

컴퓨터는 절호의 기회인 동시에 책임이다 애플컴퓨터사의 유전자에는 사람들이 어려움 없이 기술에 친근하게 접근할 수 있도록 만들어주는 속성이 있다. 대다수의 사람들은 전자제품의 작동원리를 잘 모른다. 사용자들에게는 그 기능이 막연하게 느껴지며, 따라서 제품이 지니는 의미는 거의 전적으로 디자이너에 의해 결정된다. 나는 이 지점에 소비자를 사로잡을 절호의 기회가 있으며, 동시에 그 기회에는 상당한 책임이 따른다고 생각한다. 제품이 어떤 것인지, 어떤 작업을 하는지, 해당 작업을 어디에서 어떻게 수행하는지, 가격은 얼마로 책정될지를 알려줄 책임 말이다. 그러므로 특히나 컴퓨터처럼 대단히 흥미로운 기술을 다루는 전문가는 사람들이 기술과 가급적 효과적이고 자연스러우며 친근하고 기분 좋은 관계를 맺을 수 있도록 책임을 다해야 한다.

사용자가 우선이다 우리는 고객의 편의를 최우선 순위에 둔다. 그러다보면 회사의 다른 부서들에 상당한 부담이 전가되기도 한다. 한 예로, 우리는 아이맥을 디자인할 때 여러 케이블 연결단자를 본체의 우측에 배치하는 게 좋겠다고 판단했다. 그러면 접근이 용이해져 사용자가 케이블을 연결하기 위해 자리에서 일어나 컴퓨터 뒤로 돌아가거나 본체 전체를 돌릴 필요가 없기 때문이다. 그러나 엔지니어의 입장에서는 사실 측면보다는 후면에 케이블 연결단자를 배치하는 게 훨씬 수월하다. 그런데도 측면 배치를 고집했던 것은 우리가 엔지니어보다는 사용자의 편의를 훨씬 더 우선시했기 때문이다.

신규 프로젝트는 고객에 앞서 회사 내부 사람들부터 설득해야 한다 언젠가 이런 질문을 받은 적이 있다. 아이맥과 아이북에 대한 우리의 생각이 옳다는 점을 회사 사람들에게 어떻게 납득시켰느냐고 말이다. 그런데 아무리 생각해봐도 우리가 회사 사람들에게 우리 생각을 받아들이게 하려고 따로 에너지를 소비한 적은 없다. 진심을 다해서 사람들을 위한 제품을 디자인하려고 노력하니 자연스레 우리 경영진이든 고객이든 너 나 할 것 없이 다들 제품에 흥미를 보였다.

측정할 수 없는 것이 더 중요할 때가 있다 컴퓨터 산업은 아직 미성숙한 단계에 있으며, 지금까지 기술과 기술자에 의해 발전해왔다. 과거에는 제품의 속성들 중 수치로 측정할 수 있는 부분에만 집착하는 경향이 있었다. 나는 그 밖의 다른 속성들도 놓치지 않으려는 기질이 애플의 심장과 유전자에 있다고 생각한다.

그 한 가지 사례로 들 수 있는 것이 아이북의 수면모드 불빛이다. 기존의 제품들은 수면모드로 전환되면 깜빡깜빡 점멸하는 불빛이 들어온다. 불빛의 표시로 기기의 상태를 파악할 수 있으니 기능적으로는 아무런 문제가 없으나 우리는 이 깜빡이는 불빛에서 너무 기계적인 느낌을 받았다. 그래서 서서히 밝아졌다 어두워졌다 반복하는 아이북용 수면모드 불빛을 새로 개발했다. 사람들은 이를 두고 마치 컴퓨터가 쌔근쌔근 숨을 쉬는 것처럼 보인다고들 한다. 이 한 가지 디자인 요소만으로 아이북에서 좀 더 유기적이고 유려한 느낌이 들게 되었다.

이 불빛은 우리가 이 산업에서 일구고자 하는 변화를 상징한다. 기존처럼 깜빡이는 불빛도 충분히 효용성이 있고 꼭 필요한 기능이다. 그러나 나는 우리가 보다 유기적이고 좀더 사람 냄새 나는 해법을 찾을 수 있으리라 믿었다. 아이북을 요리조리 뜯어보고 들어보고 전원을 켜보면, 그리고 앞서 설명했듯이 수면모드로 전환해보면, 누구라도 '디테일에 미친 사람들이 이 제품을 디자인하고 제조했구나' 하는 생각이 들 것이다.

APPLE 1T01 PROGRAM

WHAT'S NEXT?

HOW?

WE CAN DO WITH INTERNET

WHAT CAN HAPPEN OUTSIDE OF SCHOOL (BIG OPPORTUNITY)

DAVE EGGERS

826 VALENCIA → IT WORKS

ENGAGES STUDENTS ON THE WAY HOME FROM SCHOOL

KIDS ARE EXCITED TO BE THERE

LEARNING BY DOING + BUILDING

PROJECTS WIN

BIG, HAIRY, SAVE THE WORLD

WHAT'S AS MUCH FUN AS CAMP?

WHAT ABOUT THE SUMMER?

WHAT ACTUAL AND VIRTUAL

EVERYTHING FEELS LIKE A FIELD TRIP

SUPER MEMORABLE EXPERIENCES

INDIVIDUALIZED LEARNING

AS COMPELLING AS A VIDEO GAME

TURN THEM ON - THEY WILL LEARN

JUST LIKE REAL LIFE

MEASURE SUCCESS IN NEW WAYS

MATTERS ⊗

TEACH CREATIVE CONFIDENCE

WHAT OTHER THAN ACADEMICS @ SCHOOL

CLUBS

LEARNING AT HOME

SOCIAL EMOTIONAL LEARNING CLASSES ✪

FIX HOMEWORK (NO ONE LIKES HOMEWORK) :(

HOME PROJECTS WITH OTHERS

A TEAM SPORT NOT INDIVIDUAL SPORT

PROJECTS AFTER SCHOOL

SOLAR CAR

HELPING STUDENTS COPE

THE NUEVA SCHOOL SUCCESS

"T"-SHAPED DEPTH EXPERIENCE + BREADTH EXP.

WHAT ABOUT PRE-SCHOOL?

LOTS OF OPPORTUNITY

ACHIEVEMENT GAP

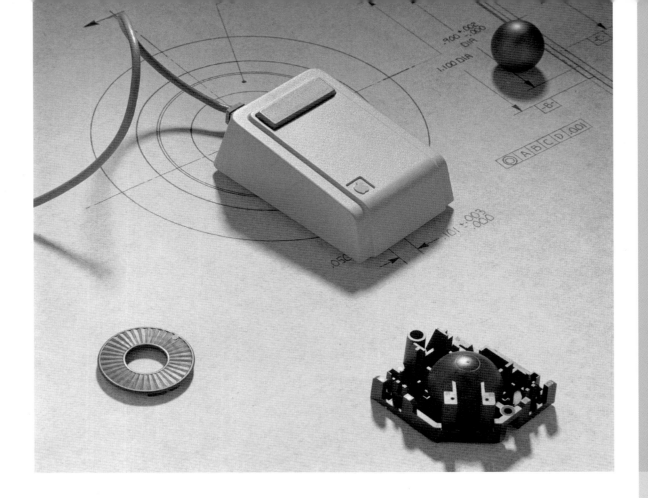

라면 냄새가 스탠포드 디스쿨d.school 강의실에 진동했다. 데이비드 켈리가 난롯가에 놓인 큼직한 붉은 가죽소파에 앉아 신입생들과 대화를 나누고 있었다. 디스쿨과 글로벌 디자인 컨설팅사 아이디오를 설립한 켈리는 디스쿨에서 자신이 대중화시킨 방법론이자 이 학교의 설립 배경이 된 개념인 '디자인적 사고'가 무엇인지 대학원생들에게 소개하고 있었다. 이날의 과제는 더 나은 라면 취식의 경험을 설계하는 것이었다.

"여러분이 오늘 이 자리에 앉아 있는 이유는 스스로를 디자이너가 아닌 '디자인적 사고를 하는 사람'으로 바라보기 위해서입니다. 디자인적 사고를 하는 사람들은 어려운 문제가 주어지더라도 남들이 미처 생각하지 못한 창의적인 해법을 찾아낼 수 있다는 자신감을 가지고 있죠."

창의성을 과학적 절차와 다를 바 없이 특정 프로세스에 따라 마음대로 소환할 수 있다는 생각은 대부분의 사람들이 지닌 통념과 상충되는 급진적인 관념이다. "창의력이 발휘될 때는 머릿속에서 무슨 천사라도 나타나 계시를 내려주는 줄 아는 사람들

이 많아요." 켈리가 껄껄 웃으며 말했다.

현재 3개 대륙에 설치된 8개 지사에서 500명이 넘는 직원들을 두고 있는 아이디오는 켈리의 방법론에 의지해 뱅크오브아메리카의 저축상품 가입 유도에서부터 카이저퍼머넌테Kaiser Permanente 병원의 간호사 교대시스템 개선에 이르기까지 다양한 업무를 수행하고 있다. 지난 30년간 아이디오는 인터셀을 위해 주삿바늘 없는 백신을 개발하고, P&G를 위해 참신한 프링글스 통을 제작했으며, 시마노를 위해 타기 쉽고 관리도 편한 자전거를 설계하고, 미 교통안전청을 위해 공항 보안검색대를 새로 구상하는 등 무수히 많은 일을 해왔다. 또 1978년부터 1000건이 넘는 특허를 획득했으며, 1991년부터 받은 디자인상이 346개나 될 만큼 세계 최고의 실력을 자랑한다. 디자인적 사고과정을 밑거름으로 아이디오는 안호이저부시, 갭, HBO, 코닥, 메리어트Marriott, 펩시, PNC 등 수백여 개의 고객사로부터 연간 1억 달러에 이르는 매출을 올리고 있다. 요컨대 이제 아이디오는 명실공히 혁신에 목마른 전 세계 기업들이 간절히 찾는 회사로

확고히 자리를 잡았다.

청바지와 플란넬 셔츠 차림에 줄무늬 양말을 신은 데이비드 켈리가 54년형 연두색 쉐비픽업 트럭을 타고 아이디오와 스탠포드 사이를 오가는 모습을 보면 그가 미국에서 알아주는 거물급 디자이너라기보다는 새크라멘토의 토마토 농사꾼이라고 생각하기 십상이다. 카네기멜론대학을 졸업한 뒤 켈리는 보잉에 취직해 747기 화장실의 '사용중'이라는 표지를 디자인했다. 그는 이 일을 '항공 역사에서 하나의 이정표가 된 사건'으로 자부했다. 이후 그는 오하이오주의 내셔널캐시리지스터(현 NCR)로 이직해 종전과 다를 바 없는 시시한 일들을 했다. 그러던 중 무슨 운명이었는지 1973-1974년 석유파동 기간에 기름값을 아끼려고 카풀을 하다 만난 남자에게서 스탠포드의 제품디자인 프로그램에 대한 이야기를 듣게 되었다. 그렇게 해서 찾아간 스탠포드에서 켈리는 디자인에 경험심리를 활용한 선구자이자 그의 멘토가 된 밥 맥킴Bob McKim을 만났다. "미국 기업들의 풍토에서는 살아남을 수 없겠다는 생각이 들었습니다. 숨막히는 위계질서에서 벗어나 친구들과 함께 일하고 싶었죠." 켈리의 말이다.

1978년에 켈리는 스탠포드 동기 몇 명과 의기투합해 건축설계사무소를 설립하고 팰로앨토 시내에는 드레스숍 매장을 열었다. 그들이 1981년에 디자인한 애플의 그래픽 인터페이스 조작용 마우스는 지금도 후속모델들이 출시되어 사용되고 있다. 1991년에 켈리는 최초의 노트북컴퓨터를 디자인한 빌 모그리지Bill Moggridge, 첨단기술 제품의 시각디자인에 뛰어난 마이크 너톨Mike Nuttall이 각기 운영하던 세 회사를 합병해 아이디오를 설립했다.

아이디오의 특별한 점은 그들이 고객사의 비즈니스모델을 새롭게 설계해주는 만큼이나 자신들의 비즈니스모델도 끊임없이 쇄신해나간다는 것이다. 초창기에 실리콘밸리 기업들을 위한 첨단기술 제품디자인에 주력했던 아이디오는 이후 경험디자인으로 선회했다가 지금은 디자인 솔루션을 조직 내에 자연스럽게 흡수시키는 방안을 강구하고 있다.

아이디오의 CEO 팀 브라운과 2003년에 회의를 하던 중 켈리는 자신들이 아이디오에서 제공하는 서비스를 더이상 '디자인'이 아닌 '디자인적 사고'라 부르고 있음을 불현듯 깨달았다. "디자인이라는 개념을 초월한 것이죠." 아이디오가 객체 디자인에서 조직의 프로세스 설계로 방향을 전환한 것에 대해 토론토대학교 로트먼경영대학원의 로저 마틴Roger Martin 학과장은 이렇게 해석했다. "그들은 쇼핑카트 디자인에 적용하던 방식을 응급실의

절차를 설계하는 데에도 적용할 수 있다고 판단했습니다."

전통적인 색채가 강한 기업들에서 디자인적 사고는 현상태에 대한 '심각한 도전'을 상징한다. 공학과 마케팅이 지배하는 곳들에서는 더더욱 그렇다. 그러나 문제점을 시정해야만 대범하고 신선한 아이디어가 탄생할 수 있다. 디자인적 사고는 문제점을 분해한 뒤 전혀 새로운 방식으로 다시 조합하는 데 도움을 준다. 흔히 이런 종합과 추출의 단계에서 비상한 창의력이 발휘된다.

현재 아이디오가 시행하는 프로젝트들은 모두 이 프로세스를 따른다. 최근 아이디오는 메리어트의 의뢰로 그들이 보유한 장기투숙용 중급 호텔체인 타운플레이스 스위트TownePlace Suites의 재정비 작업을 진행했다. 원래 아이디오는 이 호텔체인의 로비를 좀더 세련되고 친근한 느낌을 줄 수 있는 곳으로 만들 생각이었다. 그러나 호텔에서 시간을 보내다보니 손님들이 로비에 나와 얼쩡거리는 모습을 남들에게 보이기 싫어한다는 사실을 알게 되었다. "거기 나가서 어슬렁거리면 괜히 할 일 없는 사람처럼 보이잖아요." 아이디오의 프로젝트 책임자 브라이언 워커의 설명이다. "그곳은 참 우울한 공간이었어요." 호텔에서 가장 즐거워 보이는 투숙객은 인근 테니스 동호회에 가입하거나, 교회를 다니거나, 같은 식당에 자주 드나들면서 지역사회와 인연을 맺는 데 성공한 이들이었다. 아이디오의 직원들은 어떻게 하면 타운플레이스를 잠시나마 내 집처럼 편히 머무를 수 있는 곳으로 만들지 방법을 찾기 위해 브레인스토밍 시간을 가졌다. 한 가지 방법은 로비에 현지의 대형지도를 거는 것이었다. 투숙객들이 즐겨 찾는 장소를 표시해 처음 온 사람들에게 갈 만한 곳을 찾기 쉽게 해줄 뿐 아니라 서로 간에 대화도 나눌 수 있도록 말이다. 이 자체가 커뮤니티 형성에 도움을 줄 한 방법이었다. 이런 구상에 회의적인 시각을 보이는 체인점들에게는 샌프란시스코 창고에 지은 견본을 보여주며 설득에 나섰다. 결국 호텔을 재정비하고 1년 뒤에 조사해보니 새로운 로비에 대한 투숙객의 만족도가 16.8퍼센트 상승한 것으로 나타났다.

미국 서부해안의 대형병원 카이저퍼머넌테도 켈리의 아이디어에 매료된 곳 중 하나다. 간호사들의 근무교대시 보다 정확한 인수인계를 위해 아이디오의 도움으로 2004년에 실시한 프로젝트가 대성공을 거둔 뒤, 카이저의 혁신센터는 아이디오의 철학에서 깊은 영감을 받았다. 최근 이곳은 병원에서 빈번하게 일어나는 투약실수 문제로 고심하다 아이디오의 기법을 빌려 약이 처방되고 제조되어 환자에게 전달되기까지의 전 과정에 걸쳐 의사와 약사, 간호사의 행동을 그림자처럼 관찰할 전담팀을

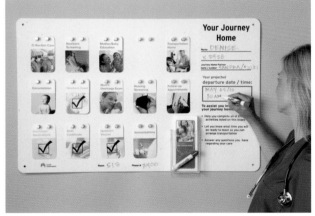

왼쪽부터 시계방향으로:
아이디오의 설립자 데이비드 켈리의 1980년 모습, 이탈리아의
유명 건축가 에토레 소트사스Ettore Sottsass와 함께 켈리가
디자인한 에노르메폰, 장거리 비행을 위한 에어뉴질랜드의
가변형 이코노미 좌석, 인터셀과 함께 개발한 주삿바늘 없는 백신,
시마노 자전거 스케치, 포드의 하이브리드 계기판,
카이저퍼머넨테의 산모 퇴원준비 점검표

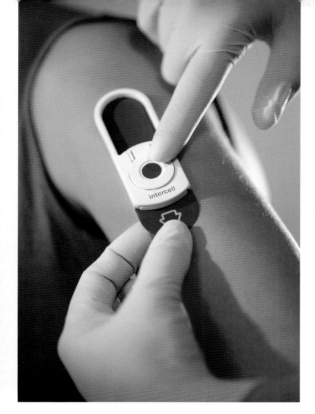

투입했다. 투약실수로 피해를 입는 사람이 미국에서만 한 해에 150만 명이 넘는다. 카이저는 이러한 관찰단계에서 영상과 일지의 형태로 얻은 정보를 통해 의료진이 업무 중 타인의 방해를 받을 때 주로 투약실수가 일어난다는 사실을 발견했다.

전담팀은 이러한 결과에 기초해 약품전달 프로세스를 간소화할 방법에서 다른 직원들로부터 프로세스를 보호할 방법에 이르기까지 머리를 맞대고 해결책을 궁리했다. 그리하여 그들은 '방해하지 마세요!'라는 문구가 쓰인 약사용 앞치마와 '이 선을 넘지 마세요!'라는 문구가 쓰인 알약조제기 앞 바닥용 붉은 띠 등 문제를 해결해줄 기본적인 장치들을 고안했다. 그 결과 의료진이 방해를 받는 비율이 50퍼센트 감소했으며, 약품이 환자에게 제때 전달되는 비율은 18퍼센트 상승했다. 이 프로그램의 효과를 체감한 카이저는 현재 자신들이 보유한 나머지 시설 36개소에도 같은 솔루션을 도입중이며, 그 효과를 궁금해하는 세계 각지의 문의에도 답을 해주고 있다.

디자인적 사고가 세계인의 라면취식 경험에 혁명을 일으킬 수 있을지는 미지수이지만 켈리가 지금껏 구축한 기관들과 접촉한 사람들에게 미친 영향은 지금도 뚜렷하게 남아 있다. "켈리 교수님에게서 저는 무에서 유를 창조할 사람이 꼭 필요하다는 사실을 배웠습니다." 클린웰의 CEO이자 과거 켈리의 학생이었던 댄 봄즈Dan Bomze의 말이다. "교수님은 진정 무에서 유를 창조하는 분이십니다. 하지만 정작 본인은 다른 사람들의 도움이 없었다면 불가능한 일이었을 거라고 말씀하시죠. 켈리 교수님과 시간을 보내고 나면 누구라도 전과는 다른 생각을 하게 됩니다."

아이디오는 혁신에 목마른 전 세계 기업들이 간절히 찾는 회사가 되었다.

디지털 활자의 선구자, 수전 케어

존 브라운리 John Brownlee

2014년 12월호

컴퓨터를 잠깐이라도 사용해본 사람은 누구나 수전 케어Susan Kare의 덕을 본 셈이다. 수전 케어는 오리지널 매킨토시의 아이콘과 최초의 디지털 활자체를 디자인해 컴퓨터도 글자를 보기 좋게 표시할 수 있음을 입증한 장본인이다.

케어는 디자인계의 전설이지만, 대화를 나눠보는 것만으로는 그런 사실을 전혀 짐작도 못할 것이다. 케어는 명랑하고 현실적인 사람이라 그녀가 애플에서 일했던 시절의 이야기만큼이나 레고를 얼마나 좋아하는지, 어떤 연예소식 블로그를 읽는지에 대한 이야기를 듣는 것도 즐겁다.

케어는 시카고체, 오리지널 샌프란시스코체, 제네바체, 모나코체 등 매킨토시의 초창기 시스템 서체를 다수 디자인했다. 그러나 애플에 처음 지원했을 당시만 하더라도 그녀의 활자디자인 능력은 보잘것없었다. "저는 당시 가구매장에서 일하고 있었고, 활자디자인에는 문외한이었어요. 하지만 그래픽디자인을 공부한 터라 '그게 어려워 봐야 얼마나 어렵겠어?' 하고 생각했죠." 케어는 팰로앨토 도서관에 가서 타이포그래피 관련서적을 한아름 빌렸다. "심지어 그 책들을 면접장에도 가져갔어요. 누가 물으면 제가 활자에 대해 좀 아는 것처럼 보이려고요. 완전 맨땅에 헤딩한 셈이죠." 켈리의 말이다.

어쨌거나 애플이 케어를 고용한 것은 결과적으로 잘된 일이었다. 활자에 대해 해박한 지식이 있어서가 아니라 케어가 주어진 조건에 맞추어 일할 줄 아는 사람이었기 때문이다. "글자들을 9×7 도트 범위 안에 넣어야 해서 들쭉날쭉해 보였어요. 모니터 화면에 보이는 시스템 서체를 관찰하니 글자의 라인을 수평, 수직, 45도 각도로만 맞춰도 더 깔끔해 보이겠다는 생각이 들었죠." 시카고체는 이런 발상에서 태어났다. 이 서체는 20년이 넘도록 애플의 효자 노릇을 톡톡히 한 매킨토시와 아이팟에서 줄곧 사용되었다.

오늘날의 '디지털 디자인'이 도입되는 데 선구적인 역할을 했음에도(케어가 디자인한 아이콘들은 오리지널 매킨토시를 상징하는 대표적인 특징이 되었고, 이는 뒤이어 출시된 모든 데스크톱컴퓨터의 운영체제에 영향을 미쳤다), 케어는 디지털적인 디자인과 아날로그적인 디자인의 구분이 사라지고 있다는 사실에 오히려 흥분감을 감추지 못한다. "주위에서 갖가지 근사한 그래픽 스타일(구글 기념일 로고에서부터 멋진 쇼핑백 아이콘에 이르기까지)을 볼 때면 흥분이 돼요. 인쇄물과 디지털 매체 사이의 경계가 사실상 사라진 셈이니까요. 지금도 저는 콘텐츠를 저해하지 않는 심플한 사용자 인터페이스를 무척 좋아해요. 그리고 간결함에 더 비중을 둔 아이콘들을 보면 반가운 마음이 들죠. 관건은 평면이냐 3D냐가 아니라 군더더기 없이 필수적인 메시지를 제공하느냐 그렇지 않으냐예요."

그렇다. 케어에게는 어떤 유형의 디자인이든 주어진 제약조건 안에서 문제를 해결하는 일과 다름 없다. 그리고 케어가 뚜렷한 족적을 남긴 저해상도의 8비트 캔버스보다 오늘날의 디지털 디자이너들이 활용할 수 있는 캔버스의 성능이 더 좋아지기는 했지만, 그녀는 1980년대나 지금이나 (또는 르네상스가 무르익은 1580년대와 비교해서도) 어차피 문제를 해결한다는 면에서는 별반 상황이 다를 바 없다고 생각한다.

"사람들은 한 화면의 픽셀수와 활용 가능한 색상이 크게 늘어서 요즘의 그래픽디자인 환경이 예전과는 많이 달라졌다고들 이야기해요. 하지만 예술사를 공부해보면 '하늘 아래 새로운 게 없다'는 걸 알게 되죠. 픽셀아트나 비트맵그래픽이 모자이크나 자수와 다를 게 뭐겠어요? 그런 점에서 좋은 디자인은 어떤 매체로 작업하느냐가 아니라 달성하려는 목표와 작업 대상에 대해 얼마나 심사숙고하느냐에 달린 거예요."

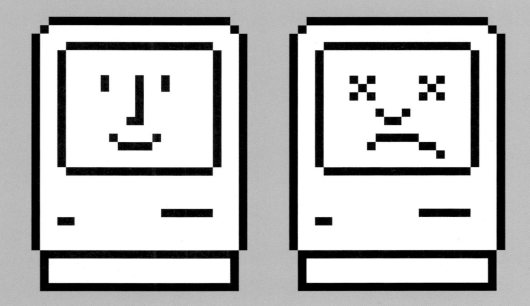

 Sorry, a system error occurred.

[Restart]

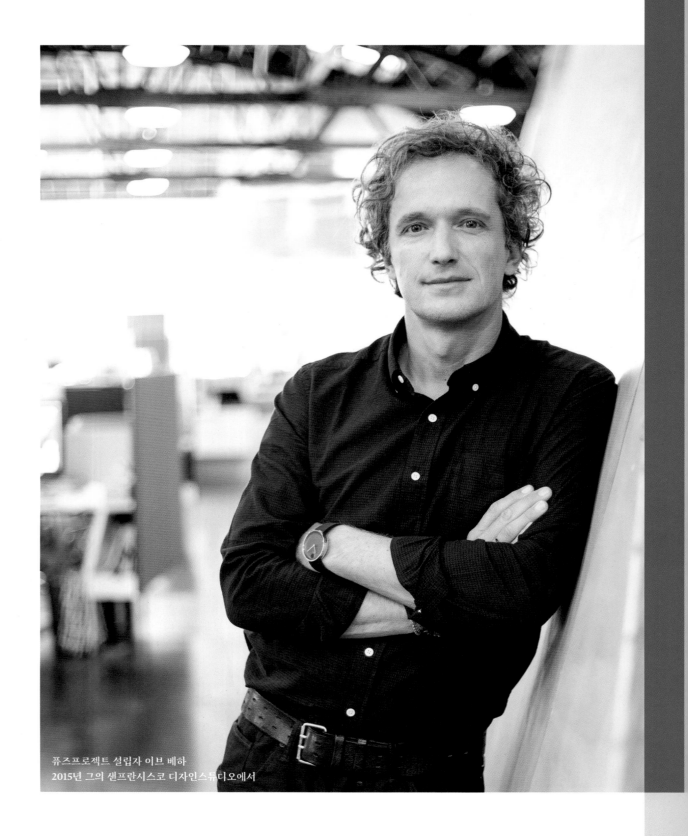

퓨즈프로젝트 설립자 이브 베하
2015년 그의 샌프란시스코 디자인스튜디오에서

린다 티슐러

이브의 모든 것

2007년 10월호

이브 베하는 업계에서 보기 드물게 디자인을 종합적인 관점에서 바라보는 사람이다. "아주 간단히 정의하자면 디자인은 고객을 대하는 방식입니다. 고객의 지성을 인정하고 환경적, 정서적, 심미적 관점에서 그들에게 합당한 대우를 할 때 좋은 디자인이 탄생하지요." 베하의 말이다.

스위스 태생이지만 누구보다 캘리포니아스러운 분위기를 풍기는 베하는 여러 아이디어를 융합해 디자인에 대한 자기만의 비전을 확립해왔다. 첫째, 그는 신기술의 가능성을 낙관적으로 바라보는 미래주의자다. 둘째, 그는 디자인에서 인간의 경험을 우선적으로 고려하는 휴머니스트다. 마지막으로, 그는 지속가능한 생활방식과 소비방식을 지지하는 열렬한 자연주의자다. 기술과 인간성, 브랜드와 스토리, (제품에서 광고, 온라인, 구매시점, 사용자경험에 이르는) 갖가지 디자인적 측면들의 융합은 그가 신규

고객들에게 전하는 핵심 메시지다. "우리는 소비자 쪽과 고객사 쪽에 각기 한 발씩 걸치고 서로를 잇는 가교 즉, 접착제의 역할을 합니다." 베하가 자주 하는 말이다.

현재 기업들 전반에 퍼진 디자인 신드롬에도 불구하고 고객들이 보고 느끼는 모든 영역에서 디자인이 모종의 역할을 하도록 전면적으로 지원하는 기업은 애플, 타깃, 프록터앤캠블, 나이키 등 소수에 불과하다. 베하는 미국 기업 중 약 1퍼센트만이 진정으로 디자인에 몰두하고 있으며, 나머지는 "시간이 지날수록 그러한 기업들에 뒤처지고 소비자들에게 적절한 방식으로 다가가지 못해 도태될 것"이라고 내다본다.

어쩌면 그의 말이 맞을지도 모른다. 『포천』지 선정 500대 기업 중 약 40개 기업을 3년간 연구한 조사기관 피어인사이트는 고객경험 디자인에 주력한 기업들이 2000-2005년 사이 S&P 500 기업들보다 10배나 더 높은 이윤을 거두었음을 확인했다. 확실히 획기적인 제품들을 구상하고 출시해온 실적 덕분에 베하는 평단의 엄청난 신뢰를 받고 있다. 그가 1997년에 설립한 디자인스튜디오 퓨즈프로젝트는 2000년대 초반 업계 거물인 아이디오를 제외하고는 다른 어떤 디자인숍보다 더 많은 국제디자인상을 수상했다. 500명에 이르는 아이디오의 직원에 비해 퓨즈프로젝트의 직원이 28명밖에 되지 않는다는 점을 고려하면 실로 대단한 성과가 아닐 수 없다. 알리프의 베스트셀러 조본Jawbone 헤드셋과 허먼밀러의 참신한 리프Leaf LED 램프, 미니의 라이프스타일 제품라인, 새롭게 창조된 버켄스탁, 베르나르의 글로벌 에디션 벤치, 스와로브스키 샹들리에, 니컬러스 네그로폰테Nicholas Negroponte MIT 교수와 함께 제작해 화제가 되었던 100달러짜리 노트북컴퓨터가 모두 그의 손을 거쳐간 작품들이다. 현재는 까시나, 알레시, 다네제 같은 근사한 이탈리아 회사들과 코닥, 마이크로소프트 같은 미국 주류 기업들을 위한 프로젝트를(여기에 더해 허먼밀러를 위한 새 작업까지) 진행하고 있다. 심지어 캘리포니아 예술대학 제자들과 함께 구상한 애완견 액세서리 라인도 보유하고 있다.

요즘은 코카콜라, 존슨앤존슨Johnson&Johnson, 코닥을 비롯한 여러 대기업의 디자인책임자들이 그에게 구애의 손길을 내밀고 있다. "제가 베하를 선택한 이유는 그가 게임체인저이기 때문입니다." 최근 존슨앤존슨의 최고디자인책임자로 임명된 크리스 해커Chris Hacker의 말이다. "그에게는 무언가를 기본 기능만 남도록 해체한 뒤 정서적, 심미적 요소를 가미하여 색다르게 재창조해내는 능력이 있습니다. 이런 게 바로 예술이죠."

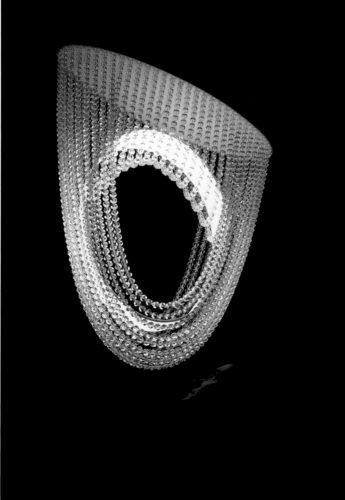

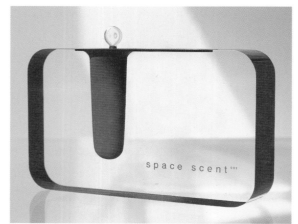

space scent™

맨 왼쪽 중간부터 시계방향으로:
스페이스센트 향수SpaceScent perfume, '모든 어린이에게
노트북컴퓨터 한 대씩을One Laptop Per Child' 프로젝트,
스와로브스키 네스트 샹들리에, 퓨즈프로젝트 샌프란시스코
사무실, 스와로브스키 미니보이지 샹들리에, 조본 잼박스 스피커

리아 헌터 Leah Hunter

테슬라의 전기차 혁명

2013년 11월호

자동차를 디자인하는 것은 일반적인 일이다. 하지만 매혹적인 전기차를 만들어 기존의 자동차 업계 전반을 위협하는 새로운 주류로 떠오르겠다는 목표로 창설된 브랜드의 첫 차를 디자인하는 것은 전혀 무게감이 다른 일이다. "부담은 없습니다. 그냥 첫 방에 홈런을 치면 되니까요." 테슬라모터스Tesla Motors의 수석디자이너 프란츠 폰 홀츠하우젠Franz von Holzhausen의 말이다.

2008년에 폰 홀츠하우젠은 마쯔다노스아메리카에서 콘셉트카 디자인을 하고 있었다. 그때 테슬라의 창업주이자 겁 없는 몽상가 일론 머스크Elon Musk가 그에게 찾아와 모델S를 디자인해 달라고 부탁했다. 모델S는 테슬라의 1세대 전기차 세단으로, 출시 이후 『모터트렌드』와 『컨슈머리포트』로부터 한결같이 극찬을 받아왔다. 머스크가 테슬라에서 추구하는 주된 목표는 화석연료를 사용하지 않는 자동차를 만드는 것이며, 타 제조사들에게도 자동차 제조에 대한 접근방식을 바꾸도록 압박하고 있다. 이 2가지 측면에서 폰 홀츠하우젠이 중대한 역할을 하고 있다. 물론 자동차의 '낭만을 지키는' 임무도 잊지 않고 있다.

운동선수에게 영감을 받아 로켓공장에서 제조된 모델S "저는 나방이 불을 향해 달려들듯 왠지 모르게 감정적으로 끌리는 차를 만들고 싶었습니다." 폰 홀츠하우젠의 말이다.

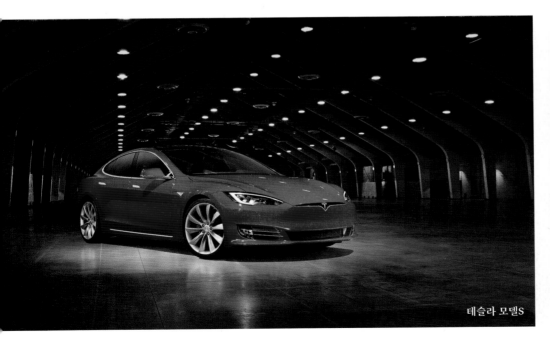

테슬라 모델S

모델S의 개발을 맡은 디자인팀과 엔지니어팀은 일론 머스크가 창립한 또다른 회사인 스페이스X의 로켓공장 뒤쪽 구석에서 작업을 했다. 그래서 이 차에서 우주시대의 느낌이 풍기는 건가 싶겠지만, 사실 모델S의 디자인은 운동선수에게서 영감을 받은 것이다.

"모델S를 보면 떡 벌어진 어깨와 안정된 자세, 다부진 체구를 가지고 있는 듯한 느낌이 듭니다." 폰 홀츠하우젠의 설명이다. "우리는 이 차의 표정을 만들어야 했습니다. 많은 자동차 브랜드들이 시대 변화에 따라 자사 차량들의 표정을 변화시켜왔죠. 그런데 우리는 무에서 시작해야 했습니다. 눈 모양을 제대로 빼는 게 무엇보다 중요했지요. 노즈콘(로켓이나 항공기 따위의 원추형 앞부분-옮긴이)은 멀리서도 한눈에 알아볼 수 있는 것으로 골랐습니다."

모델S에는 또한 프렁크(차량 앞쪽의 트렁크 공간)가 구비되어 있으며, 연료주입구 대신 미등 하단부에 충전구가 있다. 위치는 특이하지만 사용에는 문제가 없다. 기억에 남는 경험이 되도록 손잡이 하나에도 신경을 썼다. "사람들이 처음으로 접촉하는 손잡이 부위를 다른 제조사들이 가장 싸구려 부품으로 때우는 걸 보면 민망하기 짝이 없어요."

고객을 열성팬으로 전기차 사용경험을 변화시킨다는 것은 곧 차량의 충전방식을 바꾼다는 의미와 다르지 않다. 테슬라 디자인팀은 운전자들이 어디서 어떻게 차량을 충전할 수 있을지를 비롯해 브랜드 전반에 걸쳐 사용자가 하는 경험에 긴밀히 관여한다. 북미와 유럽 전역에 설치된 테슬라의 슈퍼차저 충전소는 테슬라차량 소유주들에게 무료로 빠른 충전서비스를 제공한다.

이 충전소는 또한 디자인팀이 소비자의 피드백을 수집할 수 있는 통로도 된다. "충전소가 디자인스튜디오 바로 앞에 있어서 고객들이 가볍게 들러 디자인팀과 이야기를 나누곤 합니다. 우리는 그렇게 피드백을 얻어 2분 만에 자기 책상으로 돌아갈 수 있지요. 그 모든 의견들을 취사선택해 훌륭한 결과물을 만들어내는 게 디자이너의 일입니다." 폰 홀츠하우젠의 설명이다.

이처럼 세세한 부분에까지 신경을 쓰기 때문에 테슬라 고객들은 열성팬이 되지 않을 수 없다. 모델S 26을 5년간 매일 운전한 딕과 옵스매틱의 창립자 제이 애덜슨은 『패스트컴퍼니』에 이렇게 말했다. "다른 어떤 기술과 견주어도 제 일상에 테슬라만큼 큰 영향을 끼친 것은 없습니다."

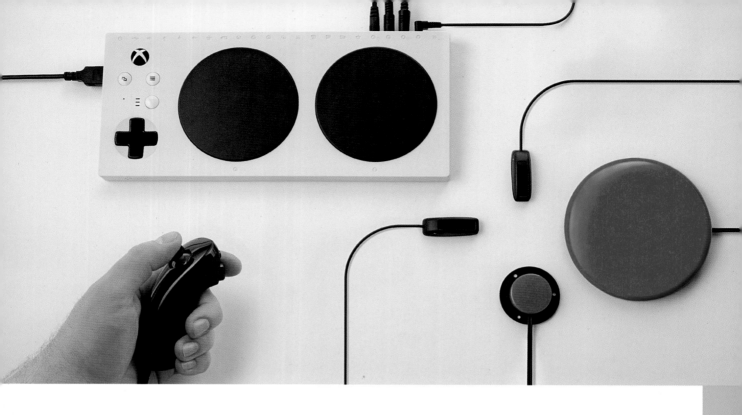

포용적 디자인

주목받는 디자인 #1

마크 윌슨Mark Wilson

비디오게임 컨트롤러는 인체공학적 하드웨어의 끝판왕이다. 마이크로소프트는 엑스박스원 하나를 디자인하는 데만 1억 달러를 들였다. 엑스박스 컨트롤러들이 손에 어찌나 착 감기는지 게임을 넘어서 드론 조종이나 잠수함의 잠망경 조작에도 사용되고 있을 정도다. 그러나 대체로 그렇다는 것이지 모두에게 다 편리하다는 뜻은 아니다.

2019년에 마이크로소프트는 장애인의 게임 접근성을 높이기 위해 진행한 깜짝 프로젝트 '엑스박스어댑티브컨트롤러'를 발표했다. 어떤 신체조건에서든 누르기 쉬운 2개의 커다란 버튼 말고도 입으로 불고 빨며 조절하는 센서들에서부터 더 편하게 쥘 수 있는 아케이드 조이스틱들에 이르기까지 전문화된 컨트롤러를 연결할 수 있는 19개의 추가 포트가 장착된 것이 특징이다.

처음에는 팔이 없는 베테랑 게이머를 염두에 두고 개발에 들어갔으나 곧 장애인 전체의 접근성 향상으로 목표를 바꾸었다. 마이크로소프트는 줄곧 컨트롤러 관련 프로젝트들을 실시해왔으며 근위축증이 있거나 소근육 조절에 어려움을 겪는 사람들, 손목터널증후군을 앓는 사람들에 이르기까지 다양한 장애를 지닌 사용자들을 초청해서 컨트롤러를 테스트했다.

디자인상에 커다란 변화가 나타나게 된 것은 이 때문이다. 대부분의 제품들이 모두에게 동일하게 작동되도록 만들어지지만, 어댑티브컨트롤러는 모두에게 다르게 작동되도록 의도적으로 제작되었다. "우리는 어떻게 하면 사람들을 있는 그대로의 모습으로 만날까, 어떻게 하면 이 기기를 사람들에게 적응시킬까를 고민했어요. 사람들이 필요로 하는 곳에 버튼을 배치해 편히 누를 수 있도록 하는 게 우리의 목표였습니다." 마이크로소프트의 포용적디자인책임자 브라이스 존슨Bryce Johnson의 말이다.

스카일러 버글Skylar Bergl
오스틴 카Austin Carr

회의실에
숨어든 디자인

2014년 3월호

"브라이언 체스키와 저는 디자인을 통한 문제해결 방식으로 에어비앤비를 시작했습니다." 에어비앤비의 공동창업자이자 최고제품책임자인 조 제비아Joe Gebbia의 말이다. "처음에 월세를 낼 돈이 없어 함께 지낼 손님을 구했던 게 계기가 되었죠."

그때가 2008년이었다. 이후 에어비앤비는 침체되어 있던 호텔 산업을 뒤흔드는 새로운 세력으로 부상했다. 요즘 '공유경제'라 불리는 개념이 주된 원동력이었으며, 무엇보다 의미 있는 점은 그들이 공학 중심의 첨단기술이 지배하는 세상에서 디자인의 가치를 입증했다는 사실이었다.

에어비앤비가 성공할 수 있었던 뿌리는 로드아일랜드디자인스쿨에서 함께 수학한 공동창립자들의 배경에 있다. 하지만 제비아와 그의 동기 체스키(에어비앤비의 CEO)가 처음 자신들의 기막힌 아이디어를 현실화할 자금을 모집할 당시만 하더라도 실리콘밸리의 문화는 MIT 출신을 훨씬 더 선호했다. 투자자들은 디자인을 공부한 그들의 배경을 썩 달가워하지 않았다. 확실한 기술적 배경을 지닌 세번째 공동창립자 네이트 블레차르지크Nate Blecharczyk를 영입한 뒤에도 마찬가지였다. "그들은 그저 우리가 외양만 그럴 듯하게 포장했을 거라고 생각했어요." 체스키의 말이다. "모름지기 공학자들이 기반이 되어야 하며 거기에 사업가가 하나 더 있으면 금상첨화"라는 게 중론이었다. "디자이너가 2명이라고요?" 사람들은 미심쩍은 눈길로 제비아와 체스키에게 묻곤 했다. 그러나 에어비앤비의 성공에는 디자인의 역할이 결정적이었다.

"우리는 완벽한 경험을 먼저 구상한 다음 거꾸로 그 경험을 창조하기 위한 작업에 들어갑니다." 체스키의 설명이다. 그는 에어비앤비가 단지 숙소를 찾는 플랫폼에 그치지 않게 할 방법을 궁리하다 2012년에 픽사의 한 애니메이터에게 여행경험 전체를 프레임별로 표현한 스토리보드를 만들어달라고 의뢰했다. 그리고 디즈니의 첫 장편영화 제목을 따 그 프로젝트에 '스노화이트'라는 이름을 붙였다. 그리하여 탄생한 30장의 슬라이드는 현재 '십자가의 길(예루살렘에서 예수가 사형선고를 받은 뒤 십자가를 지고 골고다까지 이동한 경로. 보통 성당의 벽면에 그림이나 조각으로 중요한 사건들이 제시되어 있다.-옮긴이)'처럼 에어비앤비의 제품스튜디오에 걸려 있다. 이 그림들을 보면 여행시 게스트가 공항에 도착하고, 숙소로 이동하고, 호스트와 처음 대면하는 각각의 순간마다 어떤 감정들을 느끼게 될지 짐작할 수 있다. "새로운 디자인을 평가할 때 우리는 실제로 이렇게 말합니다. '이 디자인이 어떤 프레임의 경험을 증진하는 데 도움이 되지?'" 제비아의 말이다.

스노화이트 프로젝트의 성과는 바로 나타났다. 에어비앤비를 통해 하게 되는 경험의 상당 부분이 이동중에 발생한다는 사실을 알게 되었기 때문에 회사는 서둘러 모바일 제품들을 업그레이드했다. 그리고 익명성을 제거하여 게스트와 호스트 간의 신뢰도를 높여주는 신원인증 시스템도 새로 추가했다.

에어비앤비의 직원들은 회사 내에서 여행객들과 다름없는 경험을 한다. 고급 이케아 매장을 꼭 빼닮은 에어비앤비의 샌프란시스코 사무실들에는 가장 인기 있는 숙소 4곳을 그대로 본따서 재구성해놓은 회의실이 마련되어 있다. 그냥 재미로 설치한 것이 아니라 연구를 위한 시제품 격이다.

에어비앤비의 성공은 그들을 모방한 무수한 후발주자들을 양산했다. 그러나 디자인을 바라보는 기술전문가들의 시각을 바꾼 것이야말로 무엇보다 큰 영향력이 아닐까 싶다. "예전에는 디자인이 늘 뒷전이었습니다. 스타트업들은 자금을 조달한 뒤 수개월 혹은 수년이 지나도록 디자이너를 고용하지 않았죠." 제비아의 말이다. 에어비앤비 이후에는 스퀘어Square나 인스타그램Instagram 같은 스타트업들이 디자인을 성공에 중대한 요소로 여겼다. "더이상 창업을 하기 위해서 해커가 될 필요는 없습니다." 2009년에 에어비앤비의 창업을 지원했던 스타트업 엑셀러레이터 Y 컴비네이터Y Combinator의 공동창립자 폴 그레이엄Paul Graham의 말이다. "이제 기술보다 디자인이 더 중요한 시대입니다."

35

포용적 디자인에 과감히 베팅하는 마이크로소프트

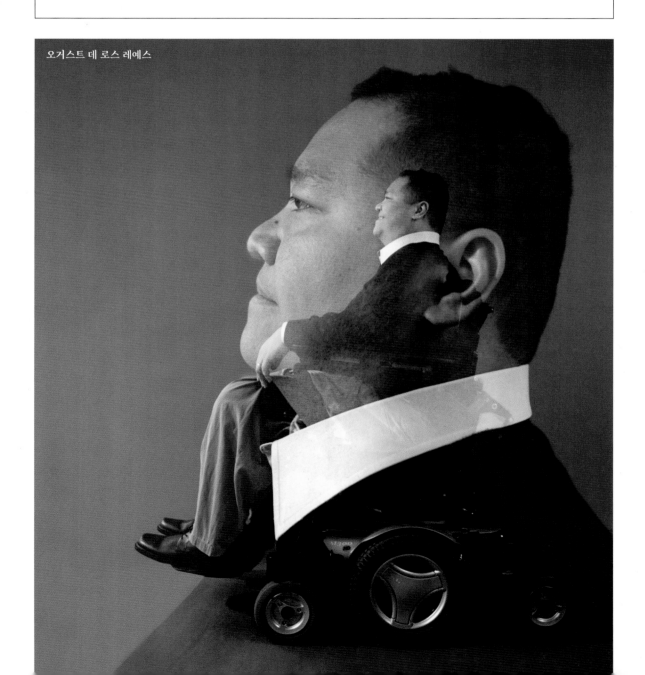

오거스트 데 로스 레예스

패스트컴퍼니의 클리프 쿠앙은 2013년 엑스박스의 디자인 팀장 오거스트 데 로스 레예스August de los Reyes를 인터뷰했다. 포용적 디자인을 추구했던 데 로스 레예스는 이후 구글과 핀터레스트, 바로에서 중책을 맡아 수행하다 2020년 12월에 코로나바이러스로 생을 마감했다. 불과 50세의 나이였다. — 편집부

2013년 5월의 그날도 여느 때처럼 평범하게 지나갔을 것이다. 오거스트 데 로스 레예스가 침대에서 떨어져 허리를 다치지 않았더라면 말이다. 당시 42살이었던 그는 디자이너로서 꿈에 그리던 마이크로소프트의 엑스박스 디자인 작업을 6개월째 진행하던 중이었다. 처음에는 대수롭지 않게 여겼지만 병원을 몇 차례 다니다가 결국 응급수술을 받게 되었다. 알고 보니 척추뼈가 부러지고 척수가 부어 있었고, 나중에는 숨까지 가빠서 걸을 수가 없었다.

예전과 달라진 생활로 데 로스 레예스는 그동안 자신이 주변에 얼마나 무심했는지 깨닫게 되었다. 이제 그는 경사로가 없는 식당에서는 친구를 만날 수가 없었고, 쓰레기봉투가 쓰러져 있으면 길을 지나갈 수가 없었다. 그는 장애를 인간의 한계가 아닌 인간과 주변 환경이 디자인된 방식 간의 부조화로 받아들였다. "덕분에 급진주의자가 되었죠." 마이크로소프트의 광대한 캠퍼스에 자리한 자신의 사무실에서 데 로스 레예스가 말했다. 문제는 그가 무엇에 대한 급진주의자가 되었느냐 하는 것이었다.

짧은 재활치료를 마치고 서둘러 업무에 복귀한 데 로스 레예스는 곧바로 기회를 모색했다. 마이크로소프트의 모바일 운영체제를 디자인한 것으로 유명한 알버트 섬Albert Shum이 운영체제 디자인 총괄책임자로 승진해 있었다. 그는 데 로스 레예스와 수석디자인디렉터 캣 홈즈Kat Holmes를 비롯한 상급 디자이너들에게 새로운 임무의 방향을 어떻게 설정할지 의견을 구했다. 데 로스 레예스는 모두를 포용할 수 있는 디자인의 중요성을 강조했다. 사용자경험 연구자이기도 한 홈즈는 (관절염 환자들을 위한 주방용품을 디자인하면 모두에게 더 편리한 제품을 만들 수 있다고 주장한) 옥소Oxo 같은 기업들의 '보편적 디자인' 개념에 친숙했다. 전년도에 애플의 음성비서 시리에 대응해 코타나Cortana를 개발하면서 홈즈는 이미 소외되었던 사람들을 편입시킨 바 있었고, 그런 아이디어를 좀더 공식적으로 적용하면 사용자의 범위를 더 넓힐 수 있으리라는 예감이 들었다. 결국 두 사람은 '포용적 디자인inclusive design'을 떠올렸다. 이는 보편적 디자인에서 파생된 것으로, 학계에는 익히 알려져 있었지만 테크업계에는 아직 생소한 개념이었다.

마이크로소프트는 코타나의 개발로 포용적 디자인에 한걸음 더 다가갔다. 홈즈의 연구팀은 실제 개인 비서들을 연구한 내용을 토대로 코타나 개발을 위한 일련의 행위들을 제안했다. 최고의 비서들은 고객이 무엇을 선호하는지 기억하고 있다가 나중에 이를 근거로 선택지를 추천한다. 마찬가지로 코타나도 사용자와 관련하여 스스로 추정한 선호도 관련 데이터를 전부 기록하며, 이 데이터는 편집이 가능하다. 어떤 질문에 대한 답을 잘 모르겠으면 시리처럼 시답잖은 농담을 건네는 대신 코타나는 모르는 부분을 솔직히 인정하고 사용자에게 직접 알려달라고 한다.

요즘 이 연구팀은 포용적 디자인을 활용해 십여 가지 프로젝트를 완료했으며, 새로 십여 가지 프로젝트를 진행중이다. 한 프로젝트에서는 난독증이 있는 사람들이 글을 더 쉽게 읽을 수 있게 해주는 서체와 '텍스트래핑 기능(이미지 주위를 텍스트가 물 흐르듯 둘러싸게 하는 기능-옮긴이)'이 개발되었다. 이 기능을 쓰면 난독증이 있는 사람뿐만 아니라 누구나 글을 읽기가 더 수월해진다. 또다른 성과는 빙Bing이 기존의 앱들에 비해 알아듣기 쉽게 길안내를 하게 할 방법을 연구한 것이다. "북쪽으로 2킬로미터 간 다음 맥도날드에서 좌회전하세요. 엘름가에 도착했습니다"라는 식으로 말이다.

워싱턴주 레드먼드의 마이크로소프트 본사에서 데 로스 레예스와 나는 일방투명경으로 한 청각장애인 학생이 수화로 설명하는 모습을 지켜보았다. 그 학생은 어째서 자신이 월드오브워크래프트 게임을 PC로 하는지 이야기했다. 그 이유는 엑스박스에서는 플레이어들끼리 헤드셋으로만 이야기를 할 수 있지만 PC에서는 키보드로 팀원들과 채팅을 할 수 있기 때문이었다. 더 편리한 엑스박스용 키보드를 제작하면 해결될 일이었다. 하지만 연구원이 아무리 재촉을 해도 데 로스 레예스는 청각장애인 플레이어들이 습격에 들어가기 전에 팀원들과 미리 전략을 세울 수 있는 환경을 다각적으로 상상하며 디자인에 공을 들였다. 이왕이면 모든 플레이어가 사전 작전회의에서 전략을 세우기가 더 용이하게 만들 작정이었다.

데 로스 레예스에게 이 새로운 디자인에 대한 약속은 단지 보다 향상된 성능의 엑스박스나 보다 나은 마이크로소프가 되도록 하겠다는 것에 그치지 않았다. "우리가 성공을 거두면 업계 전체에서 제품을 디자인하는 방식이 변화될 겁니다. 그게 저의 간절한 바람입니다."

형태를 구현하는
실감형 디스플레이

주목받는 디자인 #2

존 브라운리

MIT미디어랩Media Lab의 탠저블미디어그룹Tangible Media Group은 머지않아 촉각 정보를 자유롭게 송수신할 수 있는 날이 올 거라 전망한다. 이들이 개발한 형태변형 테이블 '인폼 inFORM'은 디지털 세계와 물리적 세계를 결합하여 수백 킬로미터 거리에 있는 사람들끼리도 직접 손을 맞잡는 듯한 느낌을 받게 해준다.

인폼은 히로시 이시이Hiroshi Ishii 교수가 지도하는 이 그룹의 대니얼 레이팅어Daniel Leithinger와 션 팔머Sean Follmer 연구원이 제작한 것으로, 작동원리는 의외로 단순하다. 기본적으로 육각 기둥 모양의 핀들이 모여 있는 스크린에서 핀들이 튀어나온 모양으로 특정 물체에 대한 대략적인 3D 모형을 만들 수 있다. 이 핀들은 각각을 작동시키는 모터와 연결되어 있으며, 스크린을 제어하는 노트북컴퓨터로 스크린에 디지털 콘텐츠를 물리적으로 구현할 수 있을 뿐 아니라 마이크로소프트의 동작인식 센서 키넥트로 스크린 표면과 접촉하는 실제 물체의 형태도 감지할 수 있다.

간단히 말해서 인폼은 불빛만이 아니라 형태까지 표시하는 자기인식 모니터의 일종이다. 이 기술을 활용하면 멀리 떨어진 두 사람이 화상통화를 하면서 물리적으로 캐치볼을 하거나 하나의 물체를 함께 조작할 수 있으며, 심지어 전 세계 사람들과 하이파이브를 할 수도 있다. 반대로 순수한 디지털 물체를 물리적으로 조작하는 것도 가능하다. 예컨대 인폼으로 3D 모형을 실제로 구현한 다음 직접 손으로 만져서 수정하고 변형하거나, 더 나아가 디지털 설계도 자체를 바꿀 수도 있다.

탠저블미디어그룹은 변형 가능한 사용자 인터페이스 제작에 특히 관심이 많다. "우리 인류는 주변 환경과 물리적으로 상호작용하며 진화해왔습니다. 그러나 21세기 들어서는 우리를 인도하거나 제약하고, 또 깊은 교감을 가능하게 하는 촉각적 자극의 상당 부분을 놓치고 있어요. 디지털 인터페이스가 세상을 지배하면서 인간미를 느낄 수 있는 기회가 크게 줄어든 거죠." 팔머의 말이다.

인폼 디스플레이는 디지털 세계와 물리적
세계를 연결하는 가교 역할을 한다.

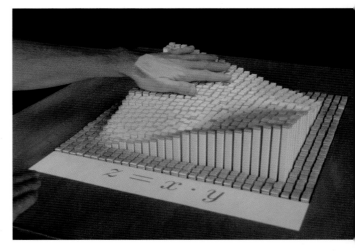

마크 윌슨

주류로 떠오르는 증강현실

2016년 7월호

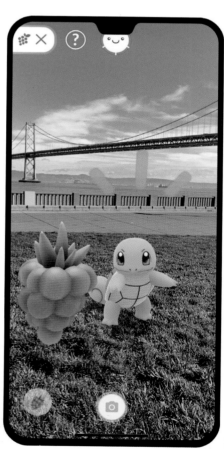

포켓몬고

지난 10년간 아이패드 앱에서부터 잡지 표지, 플레이스테이션 게임에 이르기까지 헤아릴 수 없이 많은 매체들이 현실세계와 가상세계를 결합해 우리의 시선을 사로잡겠노라 약속해왔다. 그러나 누구 하나 이들이 대체 뭘 하겠다는 것인지 제대로 이해하는 사람이 없었다. 그러다가 포켓몬고Pokémon Go가 등장하면서 이러한 의문이 말끔히 사라졌다. 포켓몬고는 플레이어들이 현실세계에서 가상의 포켓몬들을 추적하여 포획하는 증강현실 게임이다. 그 인기가 얼마나 대단한지 공개된 지 얼마 지나지 않아 서버에 과부하가 걸리고 오프라인 모임들이 우후죽순 생겨났을 정도다. 많은 게임들이 쓰라린 실패를 맛보고 있는 지금 포켓몬고만이 유독 승승장구하고 있는 이유가 무엇일까?

포켓몬고의 원류인 포켓몬 프랜차이즈가 비디오게임 업계 최대의 프랜차이즈 중 하나로 지난 20년간 닌텐도의 금전적 성공에 상당한 기여를 했다는 사실은 잠시 접어두기로 하자. 과거 구글의 자회사였던 테크기업 나이앤틱랩은 전 세계 사람들의 좌표를 추적해 단순히 그들이 장소를 옮겨다니는 것만으로 게임을 즐길 수 있도록 포켓몬고를 개발했다. 포켓몬고는 장기간에 걸쳐 개발된 대표적인 게임이다.

포켓몬고는 또한 기존의 플레이 방식을 새로운 형식으로 확장한 대표적인 게임이기도 하다. 포켓몬 게임에서 실제로 하는 일이라곤 더 많은 포켓몬을 찾아 돌아다니는 것뿐이다. 가상지도에서 실제지도로의 점프가 기술적으로는 어려운 일일지 몰라도(대용량 서버와 고속 데이터 요금, 고도의 카메라 기술을 요하고 스마트폰 배터리를 금세 소모시키므로) 사람의 머리로는 식은 죽 먹기다. 그래서 최근에 구글이 포켓몬컴퍼니와 협업하여 제작한 '만우절 농담' 동영상이 큰 인기를 끌며 현실화되기에 이른 것이다. 포켓몬에도 이미 지도는 있었다. 포켓몬고는 단지 환상 속의 세계를 현실세계에 투사한 것뿐이다.

포켓몬고가 공개된 시기도 적절했다. 마이크로소프트가 홀로렌즈로 가상의 작업공간을 주무르고, 스냅챗이 특수효과의 대가들을 고용해 훨씬 더 놀라운 증강현실 셀카를 개발하는 등 기술적 분위기가 무르익은 상황이었기 때문이다. 우리는 디지털 기기를 다루는 데 점점 익숙해지고 있다. 잠망경의 실시간 현장 영상에 둥둥 떠다니는 하트 모양을 채울 수 있고, 페이스북 메신저에서는 어떤 사진에든 스티커를 붙일 수 있다. 오죽하면 인스타그램에서 편집되지 않은 있는 그대로의 추억을 증명하는 '#nofilter' 해시태그가 유행일 정도다. 우리는 증강현실의 미래로 달려가고 있는 게 아니라 이미 그 한복판에 들어와 있다.

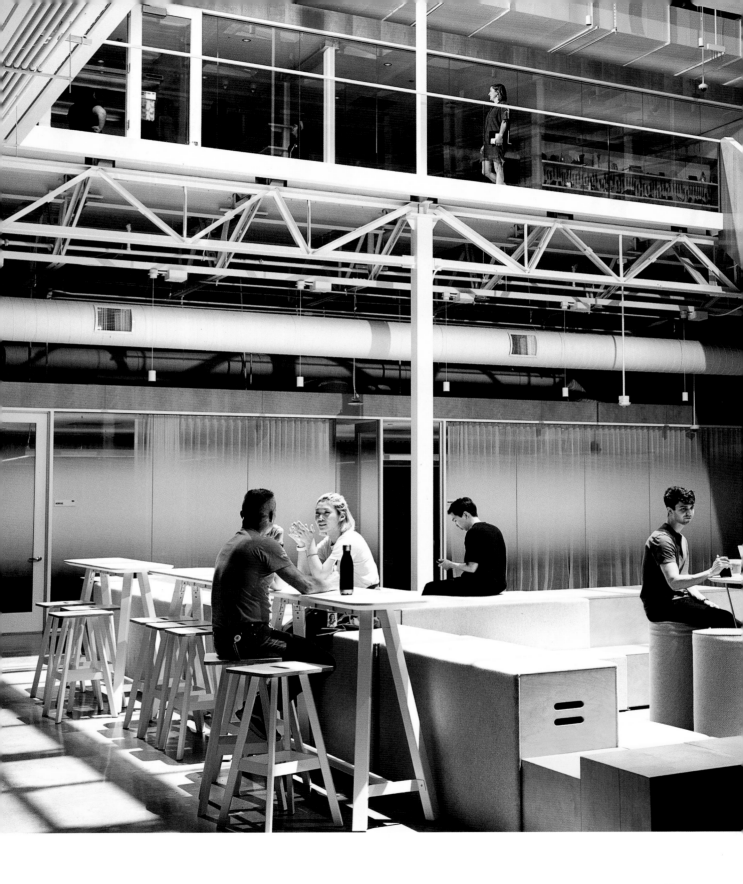

마크 윌슨

구글의 비밀장소,
디자인랩

2019년 8월호

캘리포니아주 마운틴뷰에 자리한 구글 본사에는 구글 직원들도 대부분 출입이 금지된 건물이 하나 있다. 바로 6500제곱미터 규모의 디자인랩 건물이다. 약 150명의 디자이너가 소속된 이 연구소에서는 하드웨어디자인 부사장 아이비 로스의 지휘하에 십여 가지의 비밀 프로젝트가 진행중이다. 과거 주얼리 아티스트였던 아이비 로스는 인공지능 스피커 홈미니에서부터 구글이 직접 만든 스마트폰 라인 픽셀폰에 이르기까지 구글이 다양한 기기를 출시하는 데 주도적인 역할을 담당했다.

디자인랩 내부에서는 공학도들이 주도하는 구글플렉스(구글의 본사 단지를 가리키는 말−옮긴이)의 칸막이 문화에서 벗어나 산업디자이너, 아티스트, 조각가 들이 자유롭게 협업을 한다. "기술적 최적화를 위한 구글의 청사진은 대부분의 [회사] 사람들에게 도움이 됩니다. 그러나 디자이너들에게 필요한 건 따로 있죠." 로스의 말이다.

오늘 나는 기자 신분으로는 처음으로 이 건물에 출입을 허가받아 로스와 함께 내부공간을 둘러보았다. 로스는 그곳이 구글 간부들이 준 '크나큰 선물'이라고 말했다. 과거 구글은 늘 엔지니어 중심의 회사였고, 하드웨어나 소프트웨어디자인으로는 거의 인정을 받은 적이 없었다. (때로는 조롱거리가 되기도 했다.) 그러나 구글의 CEO 순다르 피차이Sundar Pichai가 디자인에 좀더 무게가 실리도록 힘을 쓰면서 지난 몇 년간 구글은 스마트폰에서 인공지능 스피커에 이르기까지 너무나도 탐나는 다양한 기기들을 개발해왔다.

구글 디자이너들이 연구소의 한 차고에서
제품 회로도에 관해 논의하고 있다.

올 6월 연구소가 문을 열기 전까지 구글의 하드웨어디자인팀은 조직의 규모가 날로 커져감에도 문자 그대로 차고에서 많은 업무를 보았다. 구글의 운영에 중차대한 역할을 하는 부서가 일하기에는 썩 좋은 환경이 아니었다. 그래서 로스는 구글의 여러 건물을 디자인한 설계사무소 미툰Mithun과 손을 잡고 새로운 공간을 창조했다. 이 공간은 구글의 은은하고 미니멀한 디자인 미학을 뒷받침할 수 있도록 계획되었다. "이곳의 구조는 상당히 중립적인 색채를 띠고 있습니다. 바꾸지 못할 만큼 고정된 건 없죠. 개발하는 제품과 소재, 색상과 기능을 가지고 우리는 이 빈 도화지 같은 공간을 바꾸어나가고 있습니다." 로스의 설명이다.

연구소의 각 공간은 디자인팀이 촉각적 경험(가정에서 느낄 수 있는 편안함을 주는 차분한 스타일의 천 재질 기기들)과 디지털적 경험(구글의 그리 요란하지 않은 사용자경험)을 결합시키기 용이하도록 구성되었다. "저의 1차적인 요구조건은 '빛'이었어요. [프로그래머들에게는] 모니터 화면을 볼 어두운 공간이 필요하겠지만 우리에겐 밝은 빛이 필요하죠." 연구소의 입구는 이 목적에 부합하게 2층 높이의 채광창이 설치된 아트리움 구조로 되어 있으며, 이곳에는 편안하게 만남을 가질 수 있도록 포근한 의자와 카페 테이블이 마련되어 있다.

자작나무 계단으로 위층에 올라가면 디자인팀이 좋아하는 책들로 채워진 도서관이 나온다. (팀원들 모두가 각자 중요하게 생각하는 교본을 6권씩 가져오고 그 이유를 적은 메시지를 제출하도록 요청받았다.) "우리 회사가 전 세계의 정보를 디지털화하는 데 앞장서기는 했지만, 디자이너들에게는 실물을 보유할 필요성도 있는 법이죠." 로스의 말이다.

연구소의 다른 공간들에는 디자이너들이 둘러볼 수 있는 진열장이 설치되어 있다. 아트리움을 에워싸고 있는 이층 통로를 지나다보면 마치 고급매장에 온 듯한 착각이 들 정도다. 그 한쪽 편에는 구글의 하드웨어디자이너들이 출장중에 수집한 물품들을 돌아가며 전시하는 색상 연구실이 있다. 여기에는 종이로 만든 무, 초록 돌무더기, 상아 보석함 따위의 색깔과는 별 관련이 없지만 왠지 '느낌 있어' 보이는 물건들이 섞여 있다. 이 전시품들을 보고 있으면 구글 하드웨어디자인팀원 중 과거 전자제품 디자인 경력자는 25-40퍼센트에 불과하다는 사실을 새삼 떠올리게 된다. 나머지는 의류에서 자전거에 이르기까지 다양한 품목들을 디자인한 경력을 지니고 있다.

로스의 디자인팀은 색상 연구실의 눈부시게 밝은 조명 아래 놓인 대형 흰색 테이블에 모여 구글의 신제품 색상을 어떤 방향으로 정할지 논의한다. 웨어러블 기기에서 스마트폰, 가전제품에 이르는 각 분야의 담당 디자이너들이 스크랩한 자료와 샘플들을 가지고 일주일에 한 번씩 테이블에 둘러앉아 제품라인을 함께 결정한다. 나는 지난 시즌의 제품들과 색상들을 보면서 디자인 포인트를 파악할 수 있었다. 한꺼번에 집안에 들일 수 있는 십여 가지 제품을 기획할 때 구글 디자이너들은 그 제품들이 몇 년씩 간격을 두고 생산되더라도 서로 잘 어우러지게 만들고자 했다. "그만큼 [우리는] 좋은 의미에서 디자인에 미쳐 있답니다. 아무래도 사람들이 집에 물건을 들일 때는 기존의 물건과 조화를 이루기 바랄 테니까요."

아트리움의 맞은편에는 소재 연구실이 있다. 이 방에는 자료실 상근직원 해나 클레어 소머빌Hannah Claire Somerville이 일일이 색띠로 분류해 손수 명칭을 기입한 약 1000가지의 소재 견본들이 보관되어 있다. (그녀는 내가 신고 있던 따끈따끈한 신상 운동화

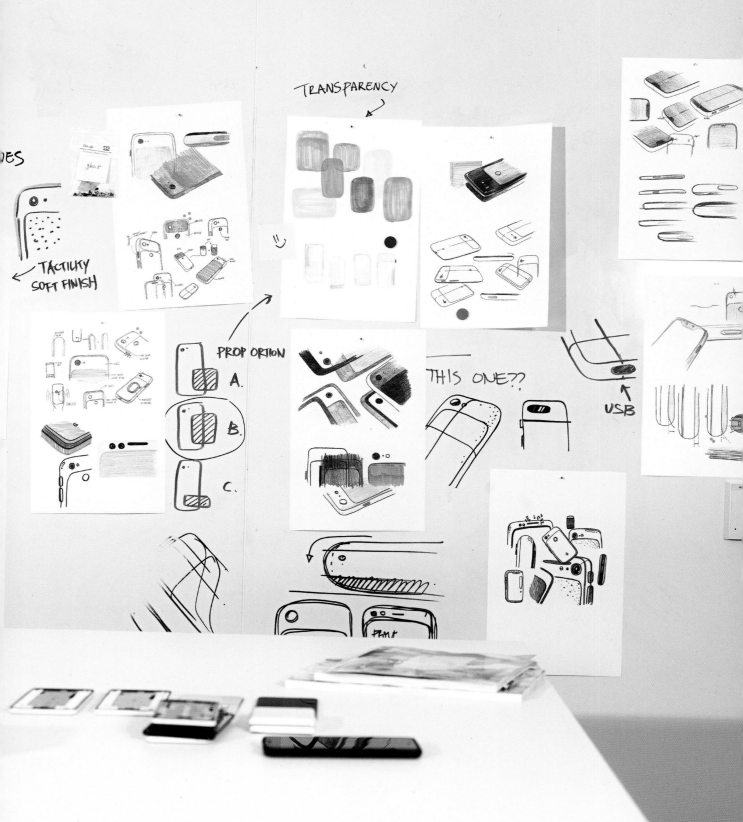

TRANSPARENCY

TACTILITY
SOFT FINISH

PROPORTION

A.

B.

C.

THIS ONE??

USB

왼쪽부터 시계방향으로:
구글 디자이너들이 밀라노 가구박람회 출품을 위해 개발한
미출시 웨어러블 제품의 견본들, 소재 연구실에 진열된
스텔라 맥카트니Stella McCartney 디자인의 메시 소재
아디다스 운동화, 자료실에서 직물 견본을 정리하는
기록보관 담당자 해나 소머빌

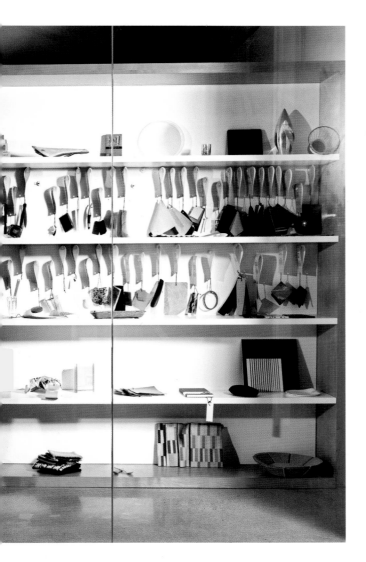

아디다스 루프를 단박에 알아보고는 플라스틱을 재활용해 어떻게 천 느낌을 낼 수 있는지 신기해했다.) 소머빌은 나에게 자료실에 있는 버섯가죽 소재를 만져보도록 권했다.

그 '가죽'은 그곳에 전시된 여러 지속가능한 소재 중 하나였다. 그 밖에도 낡은 어망으로 만든 3D 프린팅 필라멘트나 죽은 해초로 제작한 건축용 합판 등을 볼 때 나는 앞으로 구글에서 더욱 친환경적인 제품들이 나오리라 짐작할 수 있었다. 잠시 후 디자이너 2명이 자료실에 들어와 꽃꽂이에 쓰는 플로럴폼 같은 느낌의 소재가 있는지 소머빌에게 물었다. 그중 한 명은 부드러운 감촉의 견본 하나를 이마 높이로 들고서 구글글래스의 신작인 데이드림 VR 헤드셋이나 아직 출시되지 않은 미발표 제품들에 적용해보면 어떨지 가늠해보았다.

튠스튜디오Tune.Studio 제품이 구비된 '인간 에너지 충전소'는 내가 자유롭게 돌아다닐 수 있도록 허락받은 유일한 공간이다. 창의적인 영감을 불러일으켜 구글 디자이너들이 늘 새로운 아이디어와 미학에 열려 있도록 하기 위해 마련된 디자인랩에서 이 충전소는 그러한 효과를 가장 직접적으로 체감할 수 있는 곳이다. 이 방에서 나는 앱을 통해 원하는 메뉴를 고른 뒤(내 기억으로는 '활력 충전'을 선택했던 것 같다) 전용 침상에 드러누워 헤드셋을 쓰고 눈을 감은 채 강한 진동을 느끼며 마음을 진정시켜주는 음악을 들었다. 로스는 색깔과 소리가 지닌 치유력을 굳게 믿고 있었다. (서로 다른 방에 앉아 있는 것만으로 인간의 생리에 어떤 영향이 미칠 수 있는지 보여주는 설치물을 팀원들과 함께 개발해 밀라노 가구 박람회에 출품했을 정도다.) 15분 동안 나는 그 이상한 침상에 누워 '하는 일 없이 시간만 죽이면서 이게 뭐하고 있는 짓인가' 하는 생각을 했다. 그런데 막상 일어서서 걷는데 발걸음이 어찌나 가볍던지 눈이 번쩍 뜨였다. 디자인팀의 창의성을 자극할 목적으로 디자인랩에 이런 명상의 공간을 마련했다는 게 충분히 납득이 되었다. 또 '구글의 제품디자인팀이 디자인으로 인간의 생리에 영향을 미칠 방법을 어떻게 구상할지 여기에서 힌트를 얻을 수 있겠구나' 하는 생각도 들었다.

신기하게도 회의실은 눈에 많이 띄지 않았다. 업무회의는 대부분 다른 건물에서 열리고 있었다. 디자인랩은 "디자인 작업을 완수하기 위한 성역"이라는 게 로스의 설명이었다.

마크 윌슨　　　　　　　　　　2018년 8월호

구글, 문장을 완성해줘

평소에 나는 "하이"가 아니라 "헤이"라고 인사하는 사람이다. 그런데 친구들과 동료들에게 이메일을 보낼 때 점점 더 "하이"라고 인사하는 빈도가 높아지고 있다. 왜 그럴까? 구글이 그렇게 추천해주기 때문이다.

나에게 어떤 단어를 쓰는지는 중요한 문제다. 어쨌거나 글로 밥벌이를 하는 사람이니 말이다. 그런데 자동완성 기술을 활용해 내가 다음번에 쓸 단어를 회색으로 미리 제시해주는 '스마트 컴포즈' 기능이 지메일이 새로 도입되고부터 나는 "헤이" 대신 "하이"라고 이메일 인사말을 시작하는 경우가 많아졌다. 구글의 제시어가 썩 마땅치 않아도 어쩐지 그대로 따르게 되었다. 내가 내 정체성의 일부분을 알고리즘에 양보하고 있음을 깨달은 것은 스마트컴포즈 기능을 사용한 지 2주가 지나서였다.

이런 종류의 예측 기술이 요즘 도처에서 사용되고 있다. 아마존은 사용자의 쇼핑이력을 참고해 상품을 추천해주고, 스포티파이는 사용자의 음악취향에 따라 재생목록을 구성한다. 페이스북Facebook은 사용자가 처음이나 마지막에 보는(또는 절대 보지 않는) 친구의 스토리를 파악해두었다가 누군가의 생일이 되었을 때 축하인사를 건넬 수 있도록 알려준다.

구글은 우리가 무엇을 원하는지 파악하는 데 단연 돋보적인 실력을 자랑한다. 저커버그가 아직 중학생이던 시절에 구글은 이미 개인 맞춤형 광고를 내보냈고, 누군가 GDPR(일반개인정보보호법의 약어-옮긴이)이라는 말을 검색창에 미처 다 입력하기도 전에 검색어를 자동완성하여 표시했다. 안드로이드파이 운영체제는 단순히 전화걸기 앱이나 운동기록 앱처럼 사용자가 다음번에 열고 싶어할 앱을 추천하는 데 그치지 않고 '엄마에게 전화하기'나 '달리기하러 나가기'처럼 다음번에 사용자가 취할 수 있는 행동을 제안한다. 구글맵은 사용자가 좋아할 만한 술집이나 식당을 예측해 등급별로 제안한다. 음성인식 비서 듀플렉스는 사용자 본인을 대리해 진짜 사람처럼 식당에 전화를 걸어 자리를 예약할 수 있다.

이런 기술적 진보가 처음에는 감격스러울 수(아니면 최소한 어느 정도는 도움이 될 수) 있다. 그러나 이런 기술들이 만연해지면 어떻게 될까? "헤이" 대신에 "하이"를 쓰는 정도로는 개개인의 개성이 크게 상실되지 않는다. 진정 우려스러운 점은 구글의 사용자 인터페이스 중 이 기능 하나만으로도 사용자가 순식간에 자신의 행동을 바꿀 수 있다는 데 있다. 구글의 추천능력이 어느 정도까지 발전하면 이 서비스가 우리가 원하는 걸 얼마나 잘 예측하느냐가 아니라 우리가 자칫 그 추천을 내면화하여 애초부터 자신의 뜻이었던 양 여기게 될 위험성을 고민할 정도가 될까?

일주일 동안 전화기에 쌓인 이메일과 알림을 보고 있으면 내가 뭘 해야 할지 말해주는 앱들이 어쩌나 많은지 일일이 세다가 머리가 어지러울 지경이다. 트위터는 나에게 누구를 팔로우할지 알려준다. 페이스북은 썩 친하지도 않은 지인이 올린 졸업식날 게시글의 댓글을 빠짐없이 읽도록 권한다. 링크드인은 지인의 근속기념일에 축하인사를 하라고 부추긴다. 구글은 스타벅스 이용후기를 남기라고 알린다. 이런 메시지에 흔들리지 않고 싶지만 나도 모르게 흔들리는 마음은 어쩔 수가 없다.

"디지털 시대의 아이러니는 우리에게 오히려 인간다운 것이 무엇인가를 돌아보도록 만들었다는 점"이라고 기술윤리학자이자 '모든 기술은 인간의 계획이다'라는 단체의 설립자인 데이비드 라이언 폴가는 말한다. "이런 예측분석은 상당 부분 우리가 자유의지를 지니고 있느냐 그렇지 않으냐, 다시 말해 다음 단계를 선택하는 것이 나인가 아니면 구글인가, 만약 구글이 내가 다음에 취할 행동을 예측할 수 있다면 그것이 나에 대해 말해주는 바는 무엇인가 하는 근원적인 문제와 결부됩니다."

오늘날의 인공지능을 둘러싼 담론은 대부분 로봇이 인간처럼 생각한다면 어떤 일이 벌어질까 하는 점에 집중되어 있다. 그러나 로봇처럼 사고하는 인간에 대해서도 어쩌면 우리는 똑같은 걱정을 해야 할지 모르겠다.

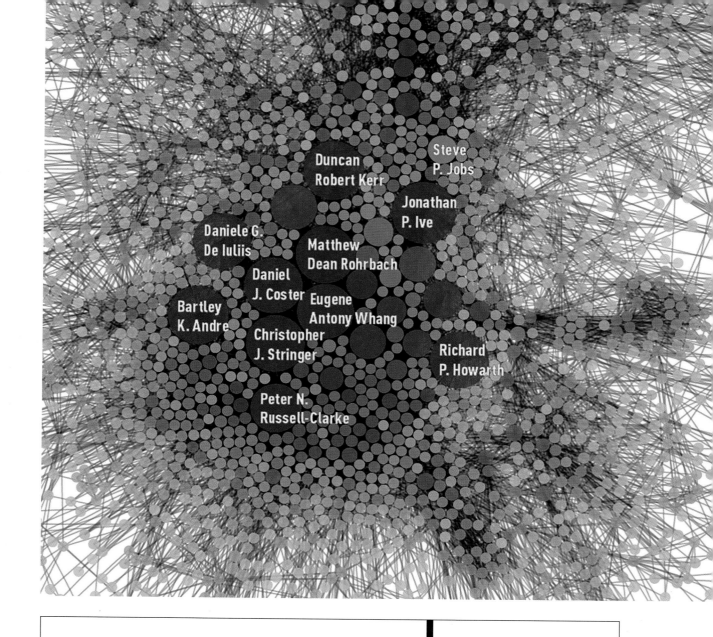

그림으로
알아보는
애플과 구글의 차이점

마크 윌슨

2017년 2월호

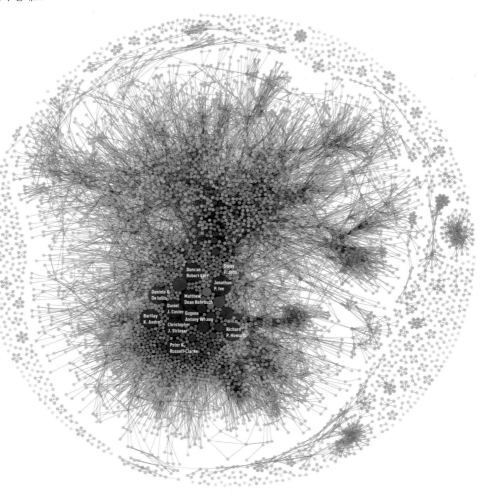

지난 10년간 스티브 잡스는 347건의 특허를 얻었고, 그중 다수를 사후에 취득했다. 반대로 구글의 세르게이 브린Sergey Brin과 래리 페이지Larry Page는 같은 기간 동안 둘이 합쳐서 고작 27건의 특허를 얻었다.

이는 애플과 구글이 얼마나 다른 방식으로 운영되고 있는지를 극명하게 보여주는 통계다. 신제품 개발시 애플은 대체로 전설적인 디자인스튜디오 중심의 중앙화된 개발구조에 의지하는 반면 구글은 보다 분산되고 공개적인 접근방식을 취한다. 『패스트 컴퍼니』는 이처럼 상이한 두 조직의 운영방식을 한눈에 파악하기 위해 오레곤주 포틀랜드의 데이터시각화 스튜디오 페리스코픽Periscopic에 의뢰해 지난 10년간 애플과 구글에서 신청한 특허

권 개발자들의 관계를 도식화하여 두 회사 간 '혁신의 특성'을 비교할 수 있는 그림을 제공받았다.

각각의 점들은 특허권 개발자 개개인을 뜻하며, 대개 특허는 여러 사람이 함께 개발하므로 그런 공동개발자들은 선으로 연결되어 있다.

위의 그림을 볼 때 애플의 특허권자 관계도는 커다란 공 안에 점과 선이 중앙에 집중된 형태인 반면 구글의 관계도는 공 안에 점과 선이 균일하게 퍼진 단조로운 형태다. "지난 10년간 애플에서는 총 5232명의 개발자가 1만 975건의 특허권을 취득했으며 구글은 8888명이 1만 2386건의 특허를 생산해냈습니다." 페리스코픽의 데이터조사관 베스 베르네거의 설명이다. "우리

구글의 특허권자 관계도

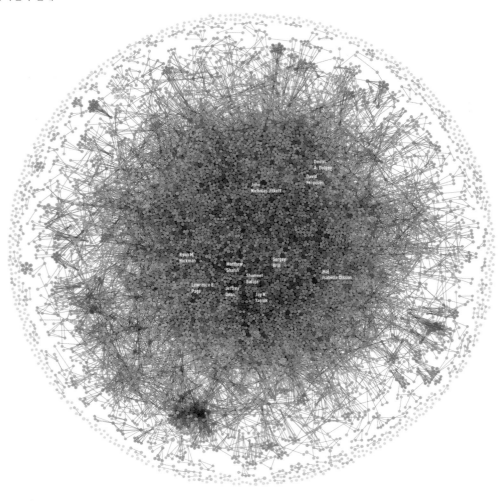

가 파악한 가장 뚜렷한 차이점은 애플의 경우엔 매우 긴밀한 관계의 경험 많은 '슈퍼개발자' 그룹이 중심부에 존재하는 반면 구글의 경우엔 개발자들이 전반적으로 더 고르게 퍼져 있다는 것입니다. 이는 애플이 상의하달식의 보다 중앙집중적인 시스템을 보유하고 있으며, 구글은 독립성과 자율성이 좀더 보장되는 시스템으로 운영되고 있음을 보여줍니다."

이 이론은 꽤 설득력이 있다. 조너선 아이브가 비밀리에 이끄는 애플의 디자인연구소는 대단히 수익성 좋은 극소수의 제품들을 탄생시켰다. 그리고 애플이 남긴 혁신의 발자취에서는 아이브와 더불어 유진 황, 크리스토퍼 스트링어, 바트 안드레, 리처드 하워스 등 그리 유명하지는 않지만 현재 애플에서 하드웨어 부문을 이끌며 지금까지 출시된 아이폰 모델 전체의 디자인을 주로 책임져온 이너서클의 디자이너들을 찾아볼 수 있다.

반면에 구글은 자율성을 지닌 여러 작은 팀들로 이루어진 비교적 수평적인 조직구조를 보유하고 있다. (심지어 구글은 2002년에 경영진을 전부 없애려고 시도했다가 이후 그 방침을 철회한 바 있다.) 이 모든 특성을 기업의 혁신성을 나타낸 그림에서 짐작할 수 있다. 구글의 개발자들은 특허 건수가 서로 엇비슷한 편이며, 전 영역에 걸쳐 비교적 고르게 분산되어 있다.

최상의 근무환경

주목받는 디자인 #3

글렌 플라이시먼Glenn Fleishman

　2018년 아마존Amazon은 시애틀에 40억 달러를 들여 지은 신
사옥을 공개했다. '더스피어스'라는 이름의 이 건축물은 유리와
강철 프레임으로 이루어진 구체 3개가 연결된 거대한 온실 형태
로 되어 있다. 건축설계사무소 NBBJ가 디자인한 더스피어스에
는 약 30개국에서 들여온 800종의 식물 4만 본이 식재되어 도
시 속 우림을 연상케 한다. 아마존이 이런 사옥을 지은 목적은 직
원들의 창의력을 자극하고 감각을 일깨울 수 있는 근무환경을
조성하기 위해서다. "이 사옥은 도시 캠퍼스에서 근무하는 직원
들이 현대적인 사무공간을 탈피해 색다른 환경에서 일할 수 있
는 기회를 제공합니다." 시애틀 사옥 건설을 추진한 아마존의 글
로벌 부동산 및 시설 담당 부사장 존 셰틀러John Schoettler의 말
이다. 더스피어스는 도시의 거슬리는 소음도 완화해준다. 유리
패널이 외부의 교통소음을 막아주고, 식물들은 내부의 소음을
잡아주며, 폭포수는 기분 좋은 백색소음을 만들어낸다. "우리는
직원들에게 자연을 선사하고 싶습니다."

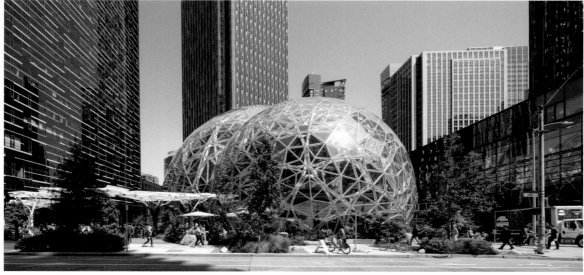

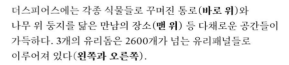

더스피어스에는 각종 식물들로 꾸며진 통로(**바로 위**)와
나무 위 둥지를 닮은 만남의 장소(**맨 위**) 등 다채로운 공간들이
가득하다. 3개의 유리돔은 2600개가 넘는 유리패널들로
이루어져 있다(**왼쪽과 오른쪽**).

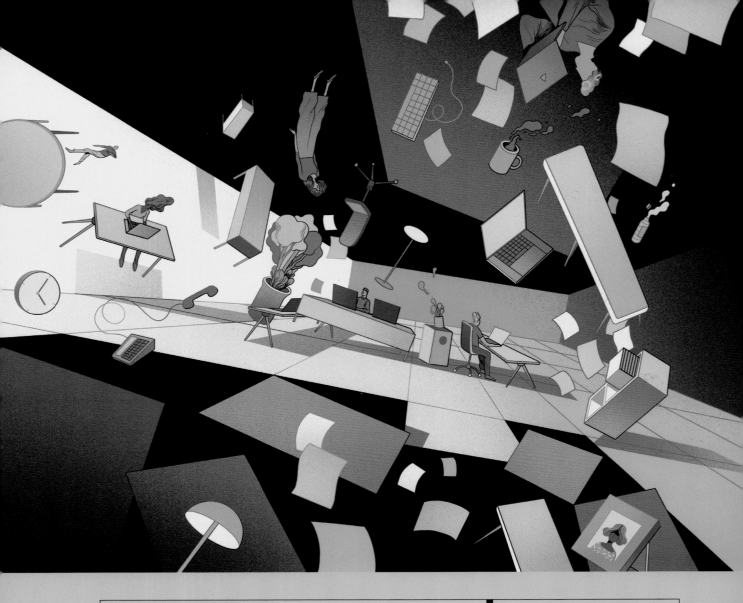

모두가 꺼리는 개방형 사무실

캐서린 슈왑 Katharine Schwab

2019년 1월호

우리가 2019년 초에 이 기사를 낸 뒤 개방형 사무실이 공중보건에 미치는 위협에 대한 인식이 높아진 가운데 전 세계에 퍼진 코로나19는 이러한 업무공간에 대해 더더욱 철저히 검증해볼 필요성을 유발했다. 2020년에 종합부동산서비스 회사 세빌스가 실시한 연구에 의하면, 완전히 개방된 형태로 업무공간을 배치한 업체 중 팬데믹 이후에도 그러한 배치를 계속 유지하겠다고 한 곳은 절반 미만이었다. ― 편집부

먼저 벽을 허물고 삭막한 칸막이를 제거하자. 그런 다음 기다란 테이블에 사람들을 나란히 앉혀 서로 이야기를 나누기 쉽게 만들자. 사람들 간에 우열이 있다는 생각을 심어주는 개인 사무실도 싹 없애고 상사들을 다른 직원들 틈에 섞어 앉도록 하자. 그러면 사람들이 서로 협력할 테고 아이디어가 자극될 것이다. 외부인들이 그런 사무실을 보면 '이곳은 에너지가 넘치는구나'라고 생각할 것이다. 그리고 이런 회사는 지금껏 세상에 없었던 획기적인 제품을 개발하게 될 것이다.

이것이 개방형 사무실에 대해 사람들이 갖는 환상이다. 이러한 업무공간의 배치는 이제 너무나 일반화되어 당연시되기에 이르렀고, 이런 공간에서 협력과 혁신이 증진된다는 주장은 감히 의심할 수 없는 사실로 굳어졌다.

그런데 문제가 하나 있다. 정작 직원들은 개방형 사무실을 싫어한다는 점이다.

이런 유행이 번지게 된 데는 구글의 책임이 없지 않다. 물론 개방형 사무실은 1940년대에 비서실(과거 전속비서가 없는 임원들을 위해 타이핑 업무 등을 지원하는 비서들 다수가 한꺼번에 모여서 일하던 사무실-옮긴이)이 등장한 이후로 줄곧 존재해왔다. 그러나 공동의 업무공간과 작은 유리벽 회의실로 상징되는 전문인력 시대의 서막이 본격적으로 열린 것은 설립 7주년을 맞은 구글이 캘리포니아주 마운틴뷰의 사옥을 으리으리하고 휘황찬란하게 리모델링한 2005년부터였다. 이와 때를 같이하여 닷컴 열풍이 불던 시절에 설립된 다른 스타트업들은 더욱 극단적인 형태의 개방형 사무실을 채택했다. 비슷비슷한 회사들이 우후죽순 생겨나면서 그들은 스스로를 차별화할 저렴한 방법을 모색했는데, 샌프란시스코 사우스오브마켓에서는 일부 회사들이 아직 마무리도 안 된 건물 꼭대기층으로 들어가 텅 빈 공간을 그대로 사용하기도 했다. 벽으로 공간을 분리하면 직원들을 신속하게 충원하고 정리하기가 용이하지 않기 때문이다.

페이스북이 프랭크 게리Frank Gehry가 설계한 멘로파크 사옥을 공개한 2015년 무렵에는 급기야 실리콘밸리에서 개방형 사무실이 혁신의 상징이자 강력한 메타포가 되어 있었다. "완벽한 업무공간을 만드는 게 목표입니다. 수천 명의 사람들이 충분히 가까운 거리에서 다같이 협력할 수 있는 하나의 거대한 공간 말입니다." 페이스북의 설립자이자 CEO인 마크 저커버그Mark Zuckerburg는 2012년에 신사옥의 디자인을 공개하면서 이렇게 밝혔다. 잘 알려진 대로 그는 현재 다른 직원들과 마찬가지로 공동의 공간에 놓인 평범한 흰색 책상에서 업무를 본다.

스타트업과 기성업체를 막론하고 개방형 사무실을 거부할 수 없는 데는 그럴 만한 이유가 있다. 벤처캐피털리스트들과 인재들이 뭔지 모르게 들떠 있는 그런 분위기를 선호하기 때문이다. 그리고 일석이조로 돈도 절약된다. 부동산기업협회 코어넷 글로벌에 따르면, 전 세계적으로 직원 1인에게 할당된 면적이 2010년에는 21제곱미터였으나 2013년에는 16제곱미터로 감소한 것으로 조사되었으며 앞으로도 그러한 추세는 계속될 것으로 전망된다. 공간을 가장 효율적으로 활용하고 있는 기업을 들라면 아마 위워크WeWork를 꼽을 수 있을 것이다. 위워크는 데스크와 라운지 공간을 공동으로 이용하는 공유오피스 개념을 대중화시킨 기업으로, 현재는 데이터를 활용해 다른 기업들을 대상으로 더 좁은 공간에 직원들을 압축적으로 수용할 수 있는 사무실을 구축하고 있다.

그러나 이런 평면도가 유행하는 동안 실시된 연구들에서는 기대했던 효과들이 정면으로 부정되는 결과가 나왔다. 실제로는 개방형 사무실에서 일하는 근로자가 개인공간을 보장받는 근로자에 비해 3분의 2나 더 많이 병가를 내고 더 큰 불행감과 심한 스트레스, 낮은 생산성을 토로하는 것으로 조사된 것이다. 하버드 경영대학원이 실시한 2018년 연구에서는 개방형 사무실에서 오히려 대면교류가 약 70퍼센트 감소하고 이메일과 문자메시지 활용이 약 50퍼센트 증가하는 것으로 나타나, 개방형 사무실이 협력을 증진하리라는 예측을 여지없이 깨뜨렸다.

건축가들은 이에 혼합형 공간설계로 새롭게 대응하고 있다. 건축설계사무소 겐슬러Gensler의 글로벌 업무공간 연구소장으로 유명 기업들의 사무공간 십여 곳을 설계한 재닛 포그 맥로린Janet Pogue McLaurin은 회의실과 집중해서 일할 수 있는 개별적 공간들을 충분히 마련할 때 개방형 업무공간의 효과를 극대화할 수 있다고 말한다. "혁신적인 기업들은 실제로 더 많은 공간들을 활용합니다. 그들은 직원들이 자기 책상에만 붙어서 일하기를 기대하지 않습니다."

사용자 친화적 디자인의 치명적 결함

캐서린 슈왑

2016년 11월호

페이스북에서는 정보보다 주장이 더 급속도로 확산된다. '관심사'를 추적하는 알고리즘 때문에 사람들은 자신의 생각과 완벽하게 일치하는 신념들 속에 갇혀버리게 된다. 교황이 트럼프를 지지했다는 거짓 주장이 담긴 페이스북 게시글은 86만 8000회가 넘게 공유된 반면, 진실을 밝히는 스토리는 고작 3만 3000회밖에 공유되지 않았다. 거짓은 진실보다 확산속도가 빠르다. 그럴 듯한 거짓이 클릭 한 번으로는 이해하기 힘든 복잡한 진실보다 훨씬 더 공유하기가 쉽기 때문이다. 이런 현상이 벌어지는 것은 단지 기술적인 문제 때문만이 아니다. 디자인상의 문제도 크다.

나는 디지털 디자인에 관해 수백 건의 기사를 작성하고 보도했으며, 직접 디지털 상품들을 디자인하기도 했다. 그러면서 항상 이 계통에서는 '마찰을 없애는 것'이 지고의 선善이라고 생각해왔다. 과학계나 효율적인 시장, 법정에서 추구할 법한 목표 같기는 하지만 말이다. 하지만 완벽하게 사용자 친화적인 세상이 과연 우리가 창조할 수 있는 최선의 세상일까?

소비자 기술의 최종목표는 언제나 튀어나온 모서리를 쳐내고 둥글려서 세부사항들이 단순명쾌하게 정리된 나머지 결과물을 그대로 받아들이지 않을 수 없도록 만드는 데 있었다. 이런 경향은 깔끔한 인터페이스는 물론이고 사용자 맞춤형 소프트웨어 메뉴로도 구현된다. 그러다 보니 대상을 바라보는 소프트웨어의 시각은 지나치게 단순하고 단편적이게 마련이다. 하지만 우리에게 진정 필요한 것은 안이한 자기만족만을 안겨주는 대신 불편한 자기인식까지도 일깨울 수 있는 알고리즘과 인터페이스가 아닐까?

사용자에게 주도성을 부여하고, 피드백을 제공하며, 일관성을 유지하는 원칙을 지키면 일방적인 수용만을 강요하는 디자인을 탈피할 수 있다. 그러나 간단한 버튼들 뒤로 복잡한 계산식을 숨겨버리면 사용자가 장치의 작동을 제어하며 분석하며 그것의 개발을 이끈 근본적인 가정들에 의문을 제기할 수가 없다. 또 즉각적이고 단순한 상호작용만 이루어지는 환경에서도 그 이면에 무엇이 있는지 따져볼 기회를 가질 수 없다. 오늘날의 사용자경험은 사용하기는 더 편리해졌지만 손보기는 더 어려워진 블랙박스와 같다. 과거에는 사람들이 자동차 보닛을 열고 서툴게나마 직접 내부를 손볼 수가 있었다. 그런데 어째서 지금은 누구나 알고리즘의 덮개를 열고 내부를 들여다보기가 어려워진 걸까?

물론 실제로 사람들이 근사하고 깔끔한 인터페이스의 뒷면을 가리고 있는 베일을 걷어올려 실상을 파악하거나 더 정확한 정보를 얻고 싶어하리라는 순진한 생각을 하는 것은 아니다. 또 디자이너들이 힘을 합쳐 인종과 경제, 반목의 문제(도널드 트럼프의 대통령 당선 이후 미국 국민의 47.7퍼센트가 나머지 47.8퍼센트의 생각을 전혀 이해할 수 없게 만든 문제)를 해결할 수 있으리라는 터무니없는 기대를 하는 것도 아니다.

그렇다고 아예 손을 놓아버려서는 안 된다. 우리에게는 거짓과 진실을 구분할 수 있는 인터페이스를 디자인할 책임이 있지 않겠는가? 백악관 홈페이지 링크를 혐오단체 홈페이지 링크와 구분되게 만들지 말라는 법이 어디 있는가? 반대되는 의견도 동일하게 청취할 수 있는 서비스를 만들 수는 없을까? 어쩌면 우리 유인원의 두뇌로는 페이스북처럼 빈약한 생각밖에 할 수 없는지도 모르겠다. 그러나 그런 초라한 아이디어로는 결국 새로운 곳으로의 여행을 꿈꾸거나 뜻밖의 장소에서 새 친구를 사귈 기회를 자기도 모르게 놓치게 될 운명에 처하고 만다. 우리는 그런 운명에 굴복하지 말고 보다 나은 세상을 만들어가야 한다.

핸즈프리 유축기

주목받는 디자인 #4

벨린다 랭크스Belinda Lanks

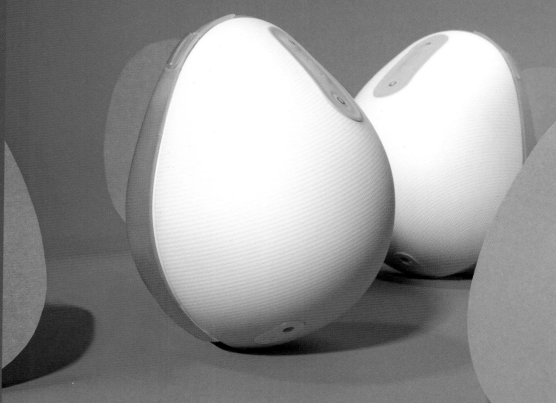

무선통신 기술 덕분에 우리는 전선을 연결하지 않고도 전화통화를 하고, 음악을 듣고, 문서를 인쇄할 수 있게 되었다. 그러나 산모들은 여전히 방에 혼자 틀어박혀 가슴에 모유를 받을 병을 매단 채 튜브를 기계에 연결해 유축을 하고 있다. 배터리로 작동하는 경량 유축기 윌로Willow가 이 문제에 대한 해답을 제시한다. 브라컵 모양의 이 기기는 (옷을 벗지 않고도) 수유브라 안에 끼워 넣을 수 있게 만들어졌으며, 내부에 120밀리리터 용량의 비스페놀 프리 모유보관팩이 들어간다. 2시간 충전으로 5회까지 유축이 가능하며, 앱을 통해 모유의 양을 기록하고 지난 데이터와 비교할 수 있으며, 보관팩을 추가로 주문하거나 타이머와 알람을 설정할 수도 있다.

윌로는 아이디오와 함께 산모들과 십여 차례의 면담을 실시하여 엄마들이 유축기를 모유공급 장치라기보다는 개인용품으로 생각한다는 사실을 파악했다. 그래서 컵의 외관은 매끈하게 다듬고 감촉은 '고급 리넨' 같게 만들었다. 윌로의 CEO 네이오미 켈먼Naomi Kelman이 추구하는 궁극적 목표는 여성들이 일상생활을 중단하지 않고도 아기에게 젖을 먹일 수 있도록 하는 것, 다시 말해 모유수유와 업무 중에서 한 가지를 선택하지 않아도 되도록 하는 것이다. 왜냐하면 풀타임 근무를 하는 산모의 90퍼센트가 중도에 모유수유를 포기하기 때문이다. "우리는 산모들이 유축을 위해 일상생활을 중단하지 않고 스스로를 위해 세운 어떤 목표든 달성할 수 있도록 전폭적으로 지원할 것입니다." 켈먼의 말이다.

에이미 팔리 Amy Farley

빅테크 기업들을
무릎 꿇린
조이 부올람위니

2020년 9월호

제프 베이조스가 조이 부올람위니Joy Buolamwini에게 백기를 들었다. 아마존은 지난 6월 그들이 수년간 미국 경찰기관에 판매해왔던 안면인식 소프트웨어 레코그니션Rekognition을 당분간 경찰이 사용하지 못하게 하겠다고 발표했다. 이러한 조치는 고집세기로 유명한 아마존의 CEO에게는 흔치 않은 행보였다. 그런데 그런 조치에 나선 것이 비단 베이조스만은 아니었다. 같은 주에 IBM은 안면인식 사업에 대한 전면 중단을 선언했고, 마이크로소프트는 연방정부의 규정이 마련될 때까지 경찰에 안면인식 시스템을 제공하지 않겠다고 약속했다.

이러한 결정들은 미니애폴리스에서 백인 경찰관의 과잉진압으로 흑인 남성 조지 플로이드George Floyd가 사망한 사건으로 인해 전 세계적으로 확산된 구조적 인종차별에 대한 저항의 움직임 속에서 내려졌다. 그러나 그 토대는 이미 4년 전 당시 25세의 MIT미디어랩 대학원생이던 조이 부올람위니가 상업적으로 활용되는 안면인식 프로그램이 인종과 피부색, 성별에 따라 인식에 차이를 보인다는 사실을 발견했을 때부터 마련되고 있었다. 그녀는 자신의 조사 결과를 바탕으로 동료심사 연구논문 2편을 작성해 2018년과 2019년에 각기 발표했다. 이 논문들에서 아마존과 IBM, 마이크로소프트 같은 굴지의 기업들에서 개발한 안면인식 시스템이 백인 남성의 얼굴에 비해 흑인 여성의 얼굴을

정확하게 구분해내지 못한다는 사실이 드러나면서 커다란 파장이 일었다. 이로 인해 기계의 중립성에 대한 신화는 여지없이 무너졌다.

요즘 부올람위니는 인공지능이 사회에 미치는 결과를 폭로하는 운동이 활성화되도록 힘을 싣고 있다. 4년 가까이 운영해온 비영리단체 알고리즘정의연맹을 통해 그녀는 연방정부와 주정부, 지방정부의 입법 책임자들 앞에서 제작방식이나 사용방법에 대한 감독 없이 안면인식 기술을 사용하는 경우의 위험성에 대해 증언했다. 조지 플로이드의 사망 이후 그녀는 경찰에게 안면인식 기술의 사용을 완전히 중단할 것을 요구했다. 그러나 지금도 클리어뷰AI 같은 많은 기업들이 경찰과 정부 당국에 얼굴 분석 서비스를 제공하고 있다. "우리 사법당국은 이미 구조적 인종차별에 물들어 있습니다. 알고리즘에 의해 유색인종과 흑인이 범인으로 잘못 식별되는 일이 있어서는 절대 안 됩니다." 부올람위니의 말이다.

부올람위니가 알고리즘의 편견을 조사할 마음을 먹게 된 것은 MIT에서 한 프로젝트의 코딩작업을 하던 중 사용하던 기성 안면인식 시스템이 자신의 얼굴을 제대로 식별하지 못하는 것을 경험한 뒤부터였다. 그 시스템은 부올람위니가 하얀 마스크를 써서 피부색을 가리자 그제야 그녀의 얼굴을 인식했다.

이런 문제가 처음은 아니었다. 조지아공과대학을 다니던 학부 시절에도 부올람위니는 로봇에게 까꿍놀이를 가르치기 위해서 룸메이트의 얼굴을 '빌려야' 했던 적이 있었다. 이후 홍콩의 한 스타트업에서도 비슷한 문제를 지닌 로봇들을 만났다. 당시에 부올람위니는 곧 이런 문제가 해결되리라 생각했다. 그런데 그녀가 MIT에 진학할 때까지도 관련업체들은 아예 그런 문제가 존재한다는 사실조차 모르고 있었다.

부올람위니는 유럽과 아프리카의 국회의원들 사진을 활용해 안면인식 앱들에 대한 검증에 들어갔다. 이 작업은 그녀의 석사 논문 「성별과 피부색: AI 기반 성별분류 제품들의 피부색과 성별에 따른 인식의 정확도 차이」의 기초가 되었다. 현재 구글의 윤리적 인공지능팀에서 일하고 있는 팀닛 게브루Timnit Gebru와 공동 저술한 이 논문은 IBM과 마이크로소프트를 비롯한 유수의 기업들이 개발하여 널리 사용중인 안면인식 시스템들이 백인 남성에 비해 흑인 여성의 얼굴을 상당히 높은 비율로 잘못 인식한다는 사실을 입증했다. IBM의 경우는 그 비율이 34퍼센트나 더 높게 나타났다.

부올람위니는 지난해 MIT 연구인턴 데보라 라지Deborah Raji (현재는 AI나우연구소 소속)와 함께 위 논문과 관련된 후속연구를 통해 아마존의 레코그니션에서 발견된 심각한 결함을 발표했다. 이 소프트웨어에서는 여성을 남성으로 잘못 분류한 비율이 19퍼센트, 흑인 여성을 남성으로 분류한 비율이 31퍼센트로 나타났다. 2018년에 「성별과 피부색」 논문이 발표되었을 때 IBM은 하루도 지나지 않아 AI가 지닌 편견의 문제를 다루겠노라 약속했다. 마이크로소프트의 최고과학책임자 에릭 호르피츠도 "당장 문제해결에 총력을 기울이겠다"고 다짐했다. 그러나 아마존은 부올람위니의 후속연구를 불신하는 태도로 일관하다 지난 4월 연구 결과를 지지하는 AI 연구원 약 70명으로부터 해당 소프트웨어의 사법기관 판매중단을 촉구하는 공개서한을 받았다.

이 연구들로 부올람위니는 새로운 학술적 연구분야의 개척에 이바지했다. "그녀는 이런 문제가 존재한다는 사실을 최초로 인지하고 공론화했으며 관련된 학술연구를 통해 관계당국의 경각심을 불러일으켰습니다." 매사추세츠 미국시민자유연합에서 '자유를 위한 기술' 프로젝트를 주도하고 있는 케이드 크록포드Kade Crockford의 말이다. 크록포드는 부올람위니와 함께 최근 보스턴이 주민 감시에 안면인식 기술을 활용하지 못하도록 금지한 조치에 지지를 보낸 바 있다. 2019년 말에는 미 상무부의 국립기술표준연구소가 상업적으로 이용 가능한 안면인식 기술에 대해 최초로 감사를 벌였다. 연구소는 100개에 가까운 기업의 알고리즘을 검사해 아시아계 미국인과 아프리카계 미국인에 대한 안면인식 오류가 백인에 비해 10배에서 100배까지도 더 많이 나타난다는 사실을 발견했다.

부올람위니의 연구에는 그 자체로 커다란 의의가 있다. 그러나 직접 목소리를 냄으로써 그녀는 문제해결의 시급성을 더욱 확실히 환기시켰다. 부올람위니가 알고리즘정의연맹을 소개한 2016년 TED 강연은 130만 회의 조회수를 기록했으며, 중심인물로 출연했던 다큐멘터리 〈알고리즘의 편견Coded Bias〉도 커다란 사회적 관심을 불러일으켰다. "조이는 단지 과학적인 사실뿐만 아니라 그 사실이 왜 중요한지를 확실히 납득시키는 보기 드문 능력을 가지고 있습니다." 〈알고리즘의 편견〉을 감독한 샬리니 칸타야Shalini Kantayya의 평가다. 덕분에 그녀가 내는 목소리는 큰 힘을 지닌다. 2019년 봄 부올람위니는 미국 하원의 감시 및 개혁 위원회에 출석해 알고리즘에 내재된 문제점을 폭로하는 데 그치지 않고 테러 혐의자로 오인받은 이슬람교도 대학생과 세든 건물에 안면인식 출입장치가 설치되어 프라이버시 침해를 당할 뻔한 브루클린의 세입자 등 그러한 알고리즘으로 인해 피해를 입고 있는 사람들과 공동체들에 대해서도 증언했다.

'흑인의 생명도 소중하다' 운동이 확산된 지난 여름에는 자신의 플랫폼을 통해 기업들에게 '흑인의 생명을 위한 데이터'와 'AI 속 흑인' 같은 단체들에 최소 100만 달러씩 기부해줄 것을 요청하기도 했다. 알고리즘정의연맹은 미국 식품의약국 같은 기관이 안면인식 기술을 감독할 수 있는 방법을 탐구한 백서를 발표한 바 있으며, 현재는 해로운 AI 시스템을 사람들이 신고할 수 있도록 지원하는 도구를 개발중이다.

부올람위니는 자작시 낭송을 통해서도 AI의 위험성에 대한 관심을 촉구했다. 2018년에 그녀가 올린 영상 〈AI야, 내가 여자가 아니라고?〉는 소저너 트루스(19세기에 미국에서 활동한 노예 출신의 노예제 폐지론자이자 여성인권 운동가—옮긴이)에서부터 미셸 오바마에 이르기까지 AI가 남성으로 잘못 분류한 상징적인 흑인 여성들을 소개하고 있다. 유럽연합의 글로벌테크위원회는 2019년 각국의 국방부장관들이 치명적인 자율 살상무기의 유도를 위해 이미지인식 기술을 사용하려는 위험성을 지적하고자 이 영상을 상영했다. "예술작품은 1시간짜리 회담이나 연구논문으로는 이끌어내기 힘든 건설적인 대화를 유도합니다." 부올람위니의 말이다.

파트리시아 우르키올라Patricia Urquiola가 디자인한
모로소Moroso의 안티보디 안락의자Antibodi chaise longue

홈디자인

2

홈디자인

스테파니 메타

2차세계대전이 끝난 지 50년 뒤 미국의 중산층은 집안을 어지러울 만큼 많은 가정용품과 기기들로 채우고 편리한 살림살이와 거실에서 보내는 여가를 즐겼다. 그러나 디자인 전문가나 유럽에서 건너온 이들이 보기에 미국의 홈디자인은 비교적 풍요로운 생활여건에도 불구하고 이탈리아나 덴마크의 비슷한 가정들이 누리는 품격에는 미치지 못하는 수준이었다. 이탈리아 태생으로 뉴욕 현대미술관의 건축 및 디자인 부서 수석큐레이터로 일하고 있는 파올라 안토넬리는 어린 시절에 가정 형편이 그리 넉넉하지 않았음에도 비알레티 커피머신 같은 고급 디자인 제품들이 집안에 가득했었다고 회상했다.

그랬던 미국 사람들의 홈디자인에 대한 시각이 1999년부터 달라지기 시작했다. 이 해에 미니애폴리스 기반의 유통업체 타깃은 지금도 대표작 '35달러짜리 찻주전자'로 기억되는 마이클 그레이브스의 가정용품 컬렉션 150종을 발표했다. 같은 해에 기업가 롭 포브스는 가구회사 디자인위딘리치를 설립하고 이전에는 구하기 힘들었던 임스 부부와 르 코르뷔지에가 디자인한 제품들을 출시해 판매했다. 이듬해에 창간된 『드웰』지는 홈디자인 애호가들에게 『아키텍처럴다이제스트』의 대안이 될 수 있는 보다 히피스럽고 접근이 용이한 디자인을 소개했다.

『패스트컴퍼니』의 지난 역사가 증명하듯 홈디자인에 대한 미국 소비자의 관심은 관련 업계와 문화에 지대한 영향을 미쳤다. 그레이브스와의 협업으로 타깃은 소비자와 투자자 모두에게 높은 평판을 얻었으며, 이에 힘입어 특히 패션계 등 다른 분야 디자이너들과의 협업도 대담하게 추진하게 되었다. (디자인으로 경쟁에서 우위를 차지할 수 있음을 인식한 다른 유통업체들도 곧 이 대열에 합류했다. 결과가 다 좋은 것만은 아니었지만 말이다.) 2000년대 초반에는 〈트레이딩 스페이스〉에서부터 〈퀴어아이〉에 이르기까지 집꾸미기 방법을 알려주는 텔레비전 프로그램들이 앞다투어 생겨났다.

이후 홈아트 전문가들은 지속가능성과 적응성, 적당한 가격 등 보다 큰 목표를 충족시키는 집을 만들기 위해 참신한 아이디어를 쏟아내기 시작했다. 전설적인 디자이너 파트리시아 우르키올라는 기능성과 심미성이라는 두 마리 토끼를 다 잡은 우아하고 친환경적인 가구와 직물제품들을 선보였다.

건축가들도 이와 비슷한 마음가짐으로 주거용 건물과 주택 설계에 임했다. 많은 이들이 편안함과 기능성, 심미성을 놓치지 않으면서도 친환경적인 소형 주거공간 개발에 뛰어들었다. 우리가 그런 사례를 몇 가지 소개하기도 했는데, 그중에는 멕시코 타바스코에서 건축중인 50채 규모의 3D 프린팅 주택단지와 학생 과제였던 앨라배마주 오번대학의 저렴한 주택 등이 있었다. 이런 기사들이 『패스트컴퍼니』의 수많은 기사들 중에서도 꾸준히 높은 인기를 끌면서 지난 20년간 홈디자인에 대한 사람들의 열정이 식기는커녕 오히려 열기를 더하고 있음을 보여주고 있다.

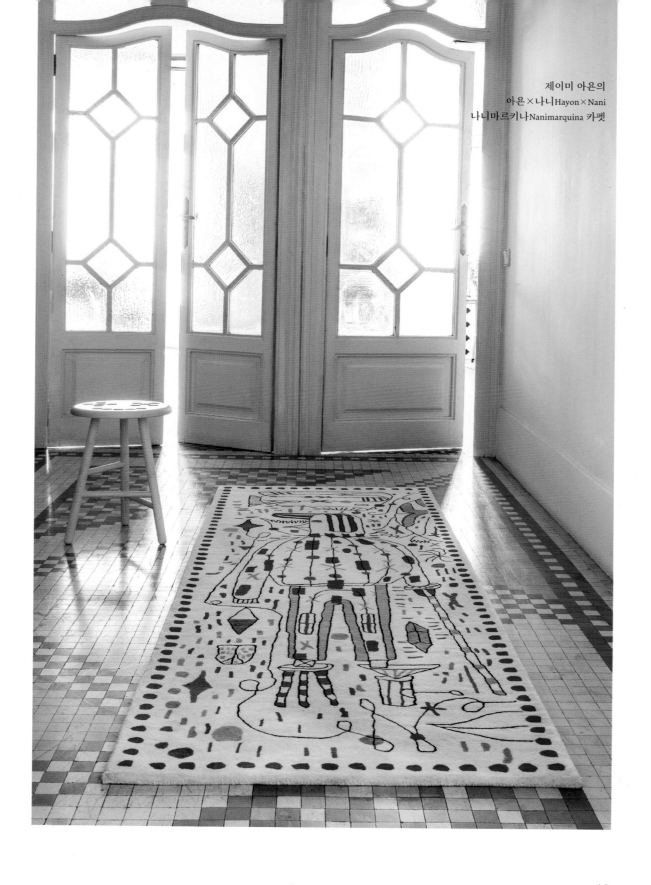

생활용품 디자인

린다 티슐러

2004년 8월호

마이클 그레이브스에게 삶의 의지를 북돋운 것은 어쩌면 병원 구석에 쌓여 있던 노란 위험물질 깡통 더미였을지 모른다. 아니면 '구급차 폐기물'이라는 문구가 새겨진 회색 쓰레기통이나 병원 진입로 맞은편에 보이는 소련식 콘크리트 차고의 황량한 풍경이었을 수도 있다.

작년 12월의 어느 끔찍했던 오후에 그레이브스가 기억하는 것이라곤 자신이 심각한 병에 걸려 들것에 누운 채로 프린스턴대학 메디컬센터 구급차 정차소에서 뉴욕으로 이송되기를 기다리는 동안 오로지 한 가지 생각에 사로잡혀 있었다는 사실뿐이다. 바로 그런 추레한 곳에서는 죽고 싶지 않다는 생각이다.

으스스한 기하학적 형태로 대변되는 21세기 중반의 모더니즘으로부터 건축을 구원하는 데 일조하고, 적당한 가격대의 타깃 매장용 생활용품 디자인으로 제품디자인 분야에 혁명을 일으킨 그레이브스는 2003년에 그만 중병에 걸리고 말았다. 목숨을 잃을 정도는 아니었지만 자칫하면 삶의 이유를 상실할 만큼 위협적인 병이었다. 그로부터 18개월 뒤, 그레이브스는 장애를 얻기는 했지만 다행히 두 손은 쓸 수 있었고 자신이 소유한 두 회사 마이클그레이브스앤어소시에이츠와 마이클그레이브스디자인그룹도 그대로 이끌어나갈 수 있었다. 그의 회사들은 오히려 각종 신제품디자인 계약과 거액의 건축 수수료 그리고 타깃과의 제휴 5주년 갈라 기념식 등으로 어느 때보다 승승장구하고 있었다.

그레이브스는 위트 넘치는 디자이너로 유명하다. 물이 끓으면 주둥이 끝에 달린 새가 삑삑 소리를 내는 알레시의 찻주전자나 상어 이빨처럼 날 모양이 삐죽삐죽한 베이크라이트의 스테이크 나이프, 키가 6미터쯤 되는 난쟁이들이 건물 상부를 떠받치고 있는 캘리포니아주 버뱅크의 디즈니 본사 등 그가 디자인한 다수의 작품들을 볼 때 그 점은 틀림없는 사실이다. 하지만 그레이브스의 디자인은 또한 편안하고 재미나며 매력적인 데다 감동적이고 따뜻하기도 하다. 한 마디로 말해서 인간적이다. "그의 디자인은 대단히 직관적입니다." 그레이브스의 회사 수석디자이너인 캐런 니콜스Karen Nichols의 말이다. "마이클은 특정 물건의 사용법을 직관적으로 이해할 수 있는 디자인을 고집합니다. 딱 보면 감이 와야 한다는 거죠."

석세스바이디자인 출판사의 연례 콘퍼런스에서 론 존슨Ron Johnson은 그레이브스에게 찬사를 보냈다. 존슨은 애플에 합류하기 전 타깃의 부사장으로 그레이브스에게 할인점 상품의 디자인을 권했던 최초의 인물이다.

요즘은 우수한 디자인의 저가제품이 많아졌지만, 1990년대 중반만 하더라도 그런 발상은 상당히 급진적인 것이었다. "사람들은 그가 제정신이 아니라고 생각했죠." 존슨의 말이다. "많은 디자이너들이 그가 돈벌이에 눈이 멀어 디자인의 퀄리티를 떨어뜨리고 디자인을 하찮은 것으로 만든다고 생각했죠. 하지만 그의 제품디자인 실력이 너무나 뛰어난 나머지 오히려 정반대의 효과가 나타났습니다."

그레이브스는 훌륭한 디자인의 일상생활용품을 적당한 가격대에 제공할 수 있을 뿐만 아니라 시장에서 디자인을 차별화 요소로 삼을 수 있다는 사실 또한 증명했다. 그레이브스와의 협업으로 타깃은 소매업 분야에서 확고한 입지를 다졌으며, 건축가의 업무 범위에 대한 대중적인 이해도 확산시켰다. 그레이브스는 화장실 청소솔을 디자인할 때나 고층사옥을 설계할 때나 똑같이 진지한 자세로 임한다. 이는 소소하고 사적인 것과 웅장하고 공적인 것에 차별을 두지 않는 그의 디자인 철학을 말해준다.

대빈 스토웰Davin Stowell 구술
마크 윌슨 작성

주방용품 디자인의 혁명, 채소필러

2018년 9월호

산업디자인 역사상 가장 중요한 사건이 있었던 해를 꼽으라면 주방용품 브랜드 옥소가 관절에 무리를 주던 기존의 조리도구들을 거부하고 손에 쥐기 편한 굿그립스Good Grips 라인을 출시했던 1990년을 들 수 있을 것이다. 지금껏 이 제품들처럼 포용적 디자인의 효과가 한껏 발휘되었던 적이 또 있을까. 관절염 환자들을 위해 개발된 굿그립스 제품에는 두툼한 고무 손잡이가 적용되어 관절염 환자들뿐 아니라 누구나 사용하기 편리하다.

이 컬렉션의 주력상품은 아래 사진 맨 왼쪽의 스위블필러 Swivel Peeler였다. 1990년에 출범한 옥소인터내셔널과 스마트디자인Smart Design이 공동개발한 이 제품은 활용 가능한 소비재에 대한 기대치를 높이고 주방용품의 디자인 방식을 영구적으로 변화시켰다. 스위블필러는 1994년에 뉴욕 현대미술관의 상설전시 품목에 포함되었으며, 출시된 지 30년 가까이 지난 지금도 여전히 10달러 미만의 가격으로 판매되며 아마존 별점 5점 중 4.8점을 기록하고 있다. 이렇게 오래도록 사랑받는 소비재가 몇이나 될까? 스마트디자인의 창립자 대빈 스토웰이 직접 들려주는 이 필러의 개발 스토리를 들어보자.— 마크 윌슨

처음 이 아이디어를 낸 사람은 바로 옥소의 설립자 샘 파버Sam Farber였다. 그가 이전에 캅코라는 회사를 운영하던 당시 우리는 그 회사의 많은 제품을 디자인했다. 회사를 매각한 뒤 샘은 반년 가량 일을 쉬고 있었는데, 워낙 새로운 사업을 벌이기를 좋아했던 터라 절대 가만히 있을 수 있는 성미는 못 되었다. 그는 또다시 창업의 발판이 될 신제품을 개발하고 싶어했다.

어느 날 내가 사무실에 남아 야근을 하고 있는데 저녁 7시가 넘어 프랑스에 있던 샘에게서 전화가 걸려왔다. 현지 시각으로는 새벽 1시가 넘었지만 그는 무척 들떠 있는 눈치였다. 자기 아내 벳시와 저녁 요리를 하던 중 있었던 일 때문이었다. 관절염이 있는 벳시가 평소에 쓰던 필러에 대해 불평을 늘어놓았다고 했다. 필러를 쓰다보면 금세 손이 아팠기 때문이다. "샘, 이 손잡이 좀 어떻게 해볼 수 없어? 당신이 괜찮은 제품을 좀 만들어봐."

벳시의 채근에 샘은 퍼뜩 한 가지 사실을 깨달았다. 지금껏 주방용품에 대해서는 한 번도 진지한 접근이 이루어진 적이 없었다는 사실을 말이다. 주방용품은 저렴하면 기능이 떨어지고, 값이 좀 나간다 싶으면 손잡이가 플라스틱 대신 철제로 되어 있었다. 그렇다고 비싼 제품이 저렴한 제품보다 기능이 특별히 우수한 것도 아니었다. 샘은 이 부분을 개선해볼 수 있겠다는 생각이 들었다. 그는 나에게 당장 작업에 들어가달라고 요청했다. 관절염 환자들이 사용하기 좋으면서 다른 사람들에게도 편리한 디자인이어야 했다. 그것이 이 제품을 개발할 때 반드시 지켜야 할 철칙이었다.

우리는 관절염 환자들이 느끼는 불편함을 이해하고자 곧바로 미국 관절염재단을 찾아 조언을 해줄 지원자를 구했다. 그들은 힘을 많이 주지 않아도 단단히 쥘 수 있는 큼직한 손잡이를 원했다. 형태는 타원형일 때 그립감이 좋았다. 또 물기가 있을 때 손에서 미끄러지지 않게 하려면 특별한 소재를 써야만 했다. 요철이 있는 고무가 적당했다.

당시에는 고무로 만들어진 주방기구가 없었다. 우리는 고무와 상당히 흡사한 산토프렌이라는 소재를 쓰기로 했다. 산토프렌은 몬산토에서 사출성형 타이어를 생산하기 위해 수년간의 연구 끝에 개발한 신소재였다. 이 소재는 온갖 장점에도 불구하고 오로지 식기세척기를 밀폐하는 마감재로만 사용되었고 실제로 사람들의 손이 닿는 물건에는 쓰인 적이 없었다. 몬산토는 자신들이 개발한 소재가 소비재에 사용된다는 사실에 흥분감을 감추지 못했다.

그와 동시에 우리는 손잡이를 더 잡기 쉽게 만들 다른 방법들

도 모색했다. 샘이 얇은 지느러미 모양의 고무로 된 자전거 핸들을 본 기억을 떠올렸다. 우리는 당장 자전거 매장으로 달려가 그런 모양으로 된 자전거 핸들을 가져다가 연구에 들어갔고, 거기에서 영감을 받아 필러 손잡이에 지느러미 모양을 차용하게 되었다.

최종결과물은 사진에서 보는 바와 같다. 엄지와 검지로 잡게되는 두 부분을 둥글게 파되 그 부분을 지느러미 모양으로 채워 단순한 직선 형태를 유지하면서도 가볍게 쥘 수 있게 한 것이다. 더 단단히 잡고 싶으면 엄지와 검지로 지느러미 부분을 누르면서 잡으면 된다.

디자인은 순조롭게 진행되었지만 막상 제조를 하려니 만만치가 않았다. 그래서 우리는 일본으로 건너가 칼 제조사들을 수소문했다. 그중에서 1800년대에 사무라이 칼을 만들었던 미쯔보시라는 회사가 자신감을 피력했다. "저희가 만들 수 있을 것 같습니다."

옥소의 제품은 줄곧 보편적 디자인, 즉 포용적 디자인을 추구해왔다. 이런 개념들이 일반화되기 훨씬 전부터 말이다. 더 많은 사람들을 포용한다는 의미를 담고 있는 '포용적 디자인'이라는 표현이 옥소에게는 더 적합한 용어. 누구나 이런 제품을 필요로 하게 될 날이 있게 마련이다. 운동경기를 하다가 손을 다치거나 할머니가 잠깐 집을 방문하실 수도 있으니 말이다. 특정한 사람은 물론이고 모두가 사용하기 편리한 제품을 만드는 것이 포용적 디자인의 목표다.

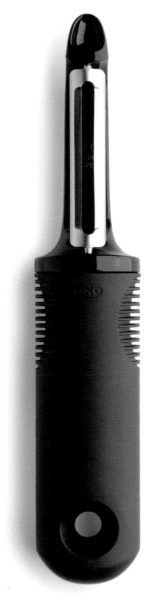

채소필러 손잡이의 여러 시제품들과 오른쪽의 최종완성품.
움푹 파인 부분의 지느러미 모양은 자전거 손잡이에서 영감을 얻었다.

핵기술로 개발한 헤어드라이어

주목받는 디자인 #5
클리프 쿠앙

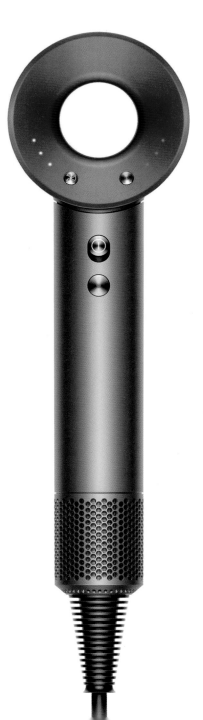

다이슨Dyson은 최고의 헤어드라이어를 개발하기 위해 실제 사람의 모발을 구입해 테스트를 했으며, 제조시에는 핵무기용 기계까지 동원했다. 2016년에 출시된 다이슨의 슈퍼소닉Supersonic 헤어드라이어는 기존 제품들보다 더 조용하면서 더 강력한 성능을 발휘하도록 설계되었다. 모양은 다이슨 휴대용 선풍기와 비슷하며, 하단부에서 공기를 빨아들여 둥근 테 가장자리의 얇은 개구부 바깥으로 미세하게 조정된 기류를 뿜어낸다. 이러한 형태와 정숙성을 확보할 수 있었던 것은 소형 디지털 모터를 탑재했기 때문이며, 다이슨은 시중에서 판매되는 가장 강력한 헤어드라이어의 모터보다 이 모터가 300퍼센트 더 강력한 힘을 낸다고 주장한다. 맨 처음 무선청소기를 출시한 이래로 다이슨은 더 작고 더 강력한 디지털 모터의 개발에 주력해왔다. 덕분에 슈퍼소닉은 켜자마자 거의 곧바로 뜨거운 바람을 내뿜는다. 손잡이 내부의 팬과 그 주변 덮개 사이의 간격은 50마이크론밖에 되지 않는데, 이 부분을 조립하기 위해서 다이슨은 통상 핵무기를 조립할 때 사용하는 안정화 장치를 사용해야 했으며 영국 정부로부터 특별 허가도 받아야 했다. 제품개발 기간 동안 다이슨은 남녀 혼성의 엔지니어팀을 꾸려 이들에게 미용수업을 받게 했다. 또 모발이 손상 없이 견딜 수 있는 최고 온도를 알아내기 위해 모발과학자들을 고용하기도 했다. 슈퍼소닉을 개발하기까지 다이슨이 구매한 머릿단의 길이는 약 2100미터에 이르는 것으로 추정된다.

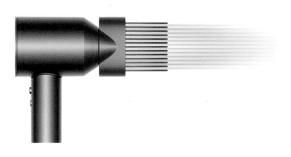

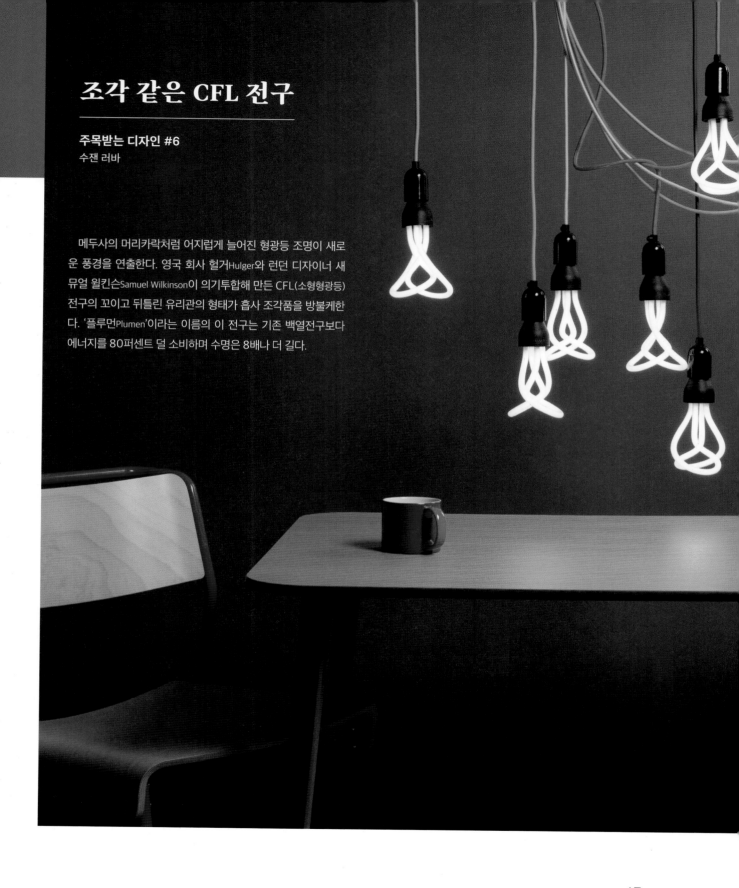

조각 같은 CFL 전구

주목받는 디자인 #6
수잰 러바

메두사의 머리카락처럼 어지럽게 늘어진 형광등 조명이 새로운 풍경을 연출한다. 영국 회사 헐거Hulger와 런던 디자이너 새뮤얼 윌킨슨Samuel Wilkinson이 의기투합해 만든 CFL(소형형광등) 전구의 꼬이고 뒤틀린 유리관의 형태가 흡사 조각품을 방불케한다. '플루먼Plumen'이라는 이름의 이 전구는 기존 백열전구보다 에너지를 80퍼센트 덜 소비하며 수명은 8배나 더 길다.

파트리시아 우르키올라의 위대한 족적

8월 휴가철이 시작되기 전 이탈리아 밀라노의 근로자들은 몇 주간 눈 코 뜰 새 없이 바쁜 나날을 보낸다. 그러나 그중에서도 스튜디오우르키올라Studio Urquiola만큼 바쁜 곳은 없을 것이다. 이곳 직원들은 이안 슈래거와 공동으로 설계하는 바르셀로나의 메리어트 호텔, 악소르Axor의 욕실기구 라인, 스페인의 몬테베르디 오페라 무대세트 등 이름만 들어도 머리가 어지러울 만큼 여러 디자인 프로젝트들을 동시에 진행하고 있다.

이곳을 대표하는 49세의 스페인 디자이너 파트리시아 우르키올라는 사업적 수완을 겸비한 창의적 인재다. 또한 남성들이 지배하는 디자인 업계에서 최고의 지위에 오른 몇 안 되는 여성 중 하나이기도 하다. 우르키올라는 BMW가 여성에 의한, 여성을 위한 자동차를 디자인하도록 도왔고 의류 브랜드 H&M이 매장의 공간을 극대화하도록 조언했다. 2009년에는 1억 9400만 달러 규모의 바르셀로나 만다린오리엔탈 호텔의 설계를 완료했으며, 올 3월에는 W호텔이 푸에르토리코 비에케스섬에 지은 1억 5000만 달러 규모의 최신 리조트를 공개했다. 뉴욕 현대미술관의 수석큐레이터 파올라 안토넬리는 그녀에 대해 이렇게 말한다. "본인도 사업을 하는 사람인지라 우르키올라는 일이 되도록 만들 줄 압니다."

우르키올라는 밀라노 폴리테크닉대학에서 저명한 이탈리아 산업디자이너 아킬레 카스티글리오니Achille Castiglioni의 강의를 들은 뒤 디자인과 사랑에 빠졌다. 그는 디자인계에서 자원효율성이란 개념이 부상하기 훨씬 전부터 최소한의 재료로 최대의 효과를 내는 인물로 유명했다.

대학 졸업 이후에는 가구회사 데파도바의 명장 비코 마지스트레티Vico Magistretti 밑에서 일했다. 그는 우르키올라에게 구매자의 마음에 쏙 드는 우아하고 독창적인 가구를 만드는 방법을 가르쳐주었다. 이후 우르키올라는 리소니에 합류해 마침내 직접 디자인팀을 이끌게 되었고, 그곳에서 오래 가는 물건을 만드는 것이 곧 지속가능성을 실천할 수 있는 길임을 배웠다.

당시 첫번째 결혼생활에서 낳은 어린 딸을 기르고 있던 우르키올라는 자기 스튜디오를 낼지 말지를 망설이고 있었다. "저는 아이까지 딸린 여자가 무슨 사업이냐는 편견에 사로잡혀 있었어요. 직접 사업체를 운영할 수 있으리라는 생각이 들지 않았죠." 그런 그녀에게 피에로 리소니Piero Lissoni가 용기를 심어주었고, 막상 창업을 해보니 예상했던 것보다는 어렵지 않았다.

우르키올라와 협업하는 제조사는 어디든 만반의 준비를 갖춘 그녀와 '달콤하고 재미나면서도 강도 높은 논의'를 여러 차례 거칠 각오를 해야 한다. 우르키올라는 독일의 수전水栓 회사 한스그로헤Hansgrohe의 디자이너브랜드 악소르의 수전 라인을 개발하는 데 5년의 시간을 보냈다. 올봄 이 라인을 공개하기까지 그녀가 지나온 과정은 결코 녹록치 않았다. 총 약 120종의 제품 하나하나에 대해 악소르의 수장 필립 그로헤Philippe Grohe와 함께 지속가능성과 럭셔리한 감각 사이의 균형점을 찾고자 열띤 논쟁을 벌였다.

물을 아껴쓸 수 있게 할 세면대의 모양을 구상하다가 우르키올라는 세면대를 양동이 모양으로 만들고 양쪽에 손잡이 모양의 홈을 파는 아이디어를 떠올렸다. "양동이가 가득 차면 물을 많이 쓰고 있다는 생각을 하게 되겠죠. 디자인은 생각을 환기시키는 데 중요한 역할을 합니다." 욕조의 경우 특대형 사이즈는 애초부터 만들기를 거부했다. "가정에서 두 사람이 거품 가득한 욕조에 함께 들어가 목욕을 하는 〈귀여운 여인〉(1990)의 이미지는 지극

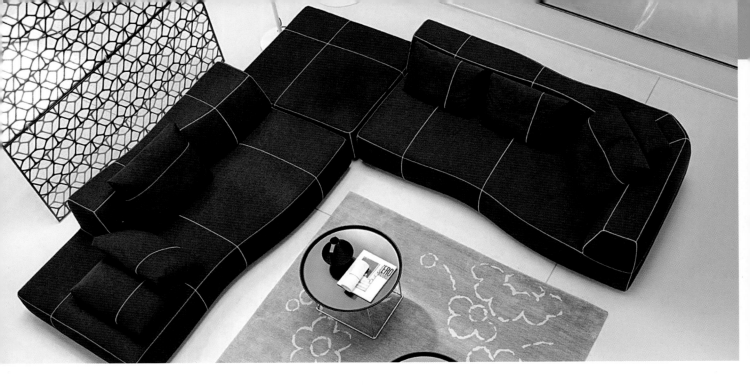

위쪽부터 시계방향으로:
파트리시아 우르키올라가 디자인한 B&B 이탈리아의
벤드소파(모듈식 소파), 모로소의 트로피칼리아 데이베드,
몬테베르디 오페라〈포페아의 대관 L'*Incoronazione di Poppea*〉무대세트,
바르셀로나 만다린오리엔탈 호텔, 모로소의 피오르 의자 Fjord chair,
역시 모로소의 안티보디 안락의자

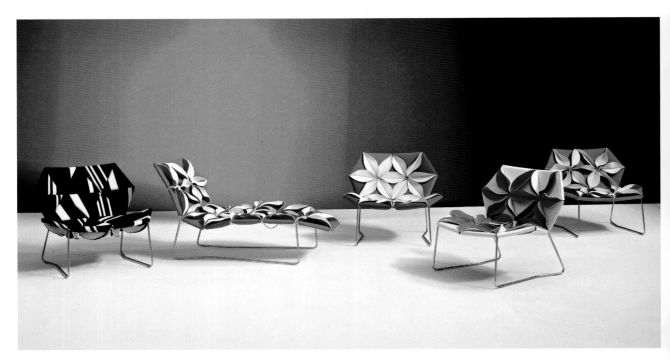

포스카리니의 카보슈 샹들리에Caboche Chandelier

히 80년대스러운 감성입니다. 요즘의 현실과는 괴리가 있죠."
우르키올라는 단호하게 말한다. 대신에 그녀는 아래로 내려갈수
록 내부가 좁아지는 곡선형의 일인용 욕조를 고안했다. (둘이 함
께 목욕을 하고 싶으면 욕조를 2개 사라고 우르키올라는 충고한다.)

"지속가능성을 염두에 두면 일이 복잡해지죠." 우르키올라는
양손을 좌우로 펼치며 이해를 구하는 제스처를 취했다. "모든 요
구를 다 충족시킬 수는 없습니다. 그래서 겸손해질 수밖에 없죠.
하지만 늘 관심을 기울이고 모범을 보여야 합니다. 달의 반대편
을 볼 필요가 있죠."

친환경 샤워기

네비아샤워시스템Nebia Shower System은 물을 절약할 목적으로 설계되었으며(기존 사용량의 70퍼센트까지), 사용자에게 아주 색다른 샤워경험을 선사한다. 네비아의 샤워헤드는 물을 무수히 작은 입자로 쪼개어 분사함으로써 물의 표면적을 극대화시켜 마치 물안개가 이는 듯한 효과를 낸다. 2018년 8월에 크라우드펀딩 플랫폼 킥스타터를 통해 310만 달러의 사업자금을 유치한 이후(투자자 중에는 애플의 CEO 팀 쿡도 있었다) 네비아는 이 샤워시스템을 이쿼녹스, 구글, 애플, 스탠포드대학의 체육관 샤워실 등에서 테스트했다. "[지구상에서] 현재보다 물의 양을 더 늘릴 유의미한 방법은 없습니다" 네비아의 CEO 필립 윈터Philip Winter의 말이다. "우리는 지금 우리가 가지고 있는 자원을 좀더 효율적으로 사용해야 합니다." 윈터와 네비아의 디자인팀은 내연기관과 농공업 분야에서 사용되는 분사노즐 방식을 차용하고 여기에 광륜 모양의 샤워헤드를 적용해 분사되는 물이 신체를 최대한 넓게 커버할 수 있도록 디자인했다.

반가워, 맥시멀리즘

지난 10년간 현대 디자인산업은 미니멀리즘minimalism이 장악하고 있었다. 우리는 애플의 미학을 흠모하고, 헬베티카체를 칭송했으며, 디터 람스가 설계한 교회에서 예배를 보았다. 미니멀리즘은 1990년대에 유행했던 과도한 장식성을 상쇄하는 수단으로서의 역할을 충실히 수행했다. 그러나 근래에 밀라노 디자인위크에서 전해진 소식으로 알 수 있듯, 이제는 금욕주의가 차츰 적극적인 표현에 밀려 설 자리를 잃어가고 있다.

해마다 4월이면 수십만 명의 사람들이 유행을 선도하는 디자인위크에 참여하기 위해 밀라노로 몰려간다. 그리고 여기에서 소개된 작품들은 가정과 사무실, 호텔과 식당 등에 들어갈 가구와 소품, 직물은 물론이고 사실상 모든 인테리어 요소에 영향을 미친다. 올해에 나타난 예술적 풍조는 1930년대의 아르데코와 1970년대의 절충주의에 이르기까지 다양했다. 여러 디자이너와 제조사가 3D 직조기술 같은 디지털 제작방식을 시험했고 옻칠, 금속주조, 자카드직 같은 장인의 공예기술을 재발견했다. 그러나 이들에게서 일관되게 드러난 한 가지 면모는 하나같이 시각을 매혹하고 감성을 자극하는 제품과 가구를 제작하기 위해 럭셔리한 소재와 질감을 채택하고, 과감한 실루엣을 시험하며, 디테일을 더하고 있다는 점이었다.

이제 미니멀리즘이 가고 맥시멀리즘maximalism의 세상이 온 것이다.

이런 변화가 일어난 이유는 디자인이라는 것 자체만큼이나 아리송하다. 디자인 갤러리이자 판매점인 퓨처퍼펙트Future Perfect의 창립자 데이비드 알하데프David Alhadeff는 이러한 시류의 부분적인 원인을 부분적으로 건강한 경제에서 찾았다. "경제가 활황일 때는 그에 따라 격렬하고 요란한 것에 대한 감상과 소비가 증가합니다. 감당할 수 있는 만큼 시장이 반응하는 거죠."

퓨처퍼펙트는 최근의 경제적 분위기를 타고 스스로의 가치를 입증해왔다. 2003년 브루클린 윌리엄스버그에서 현지 신진 디자이너들의 작품을 위주로 작은 매대를 운영하기 시작한 퓨처퍼펙트는 2009년에 맨해튼 노호지구의 좀더 번화한 거리로 이전했다가, 2013년 1월에 샌프란시스코 할리우드힐스의 한 주택으로 옮겨가 더 큰 규모의 하이콘셉트 갤러리를 오픈했다. 그동안 국제적인 지명도를 가진 디자이너들을 비롯해 참여 아티스트의 수가 늘었고 제품의 세련미도 높아졌다. 현재 퓨처퍼펙트 매장에서는 자체 갤러리 프로그램을 통해 고급 프로덕션 제품들과 수집 가치가 있는 독특한 디자인 소품들을 판매하고 있다. 여기에는 존 호건의 프리즘유리 조각과 컴퓨터 에러에서 영감을 받은 크리스토퍼 스튜어트의 일체형 금속 테이블, 렉스 폿의 대리석 평판 작품 등이 포함되어 있다.

튼튼한 경제 덕분에 모험적 디자인이 가능하기도 했지만 맥시멀리즘의 출현에는 또다른 단순한 이유도 있다. 바로 디자이너들이 맥시멀리즘을 좋아하기 때문이다. 맥시멀리즘은 디자이너들에게 각자의 창의성을 마음껏 뽐낼 수 있는 기회를 준다.

뉴욕의 디자인스튜디오 아파라투스Apparatus는 미니멀리즘에서 맥시멀리즘으로 차츰 관심을 전환해왔다. 아파라투스는 대리석, 분유리, 말털, 가죽, 브러시드메탈 따위의 천연소재를 즐겨 사용하며 모든 제품을 맨해튼에서 직접 손으로 제작한다.

"요즘은 확실히 좀더 장식적인 방향으로 디자인의 추세가 기울고 있습니다." 제러미 앤더슨Jeremy Anderson과 아파라투스를

공동창립한 크리에이티브디렉터 가브리엘 헨디파Gabriel Hendifar
의 진단이다. 최근 헨디파는 20세기 초반의, 특히 빈 공방(1903-
1930년경에 활동한 오스트리아 공예가들의 모임)과 바우하우스(독
일 바이마르에 있던 조형학교-옮긴이), 아일린 그레이(아일랜드
의 실내장식가이자 가구디자이너-옮긴이), 아돌프 루스(오스트리아
의 건축가-옮긴이)의 작품들에 부쩍 관심을 갖게 되었다. 그는 여
기에서 모티브를 얻어 매끈하게 옻칠된 적갈색 상판과 주조수
지 다리, 황동 이음쇠로 구성된 세그먼트 테이블Segment table,
스웨이드 재질의 하단부에 황동 전등갓을 씌운 메트로놈 램프
Metronome lamp, 골진 모양의 주입성형 도자기 전등갓과 황동의
구조물로 이루어진 펜던트등 스튜디오랜턴Studio Lantern을 만들
었다. "올해 우리는 옻칠과 미세한 세로 홈이 파인 도자기, 버터
리 스웨이드에 대해 탐구하고 있으며, 이러한 것들은 모두 '다다
익선'을 추구하는 우리 스튜디오의 방향성을 말해줍니다." 헨디
파의 말이다.

맥시멀리즘이 부상하는 또다른 원인은 소비자들의 요구가 있
기 때문이다. 개인적 표현에 대한 열망에 부응해 프랑스의 가구
제조사 리네로제Ligne Roset는 맥시멀리즘 가구들을 일부 제작하
고 있다. "우리는 고급스럽고 관습에 얽매이지 않으며 쓸 만하고
창의적인 것을 창조하는 데 디자인의 목표를 둡니다." 리네로제
의 대표이사 앙투안 로제Antoine Roset의 말이다. "맥시멀리즘을
시도하는 이유는 미니멀리즘이 '지루하기' 때문이 아니라 새로
운 가능성을 탐색하기 위해서입니다."

기술 역시 맥시멀리즘의 출현에 중요한 역할을 했다. 이탈리
아의 가구 브랜드 모로소는 자카드 베틀을 산업적 활용이 가능
한 규모로 만들 수 있게 된 약 4년 전부터 보다 정교하고 화려한
디자인에 관심을 가지기 시작했다. 자카드 베틀은 19세기에 양
단, 다마스크, 마틀라세 같은 장식적인 원단을 만드는 데 사용되
었던 기술이다. 맥시멀리즘은 데이비드 아제이David Adjaye가 철
제 관을 꼬아 만든 모로소의 의자 시리즈 더블제로 컬렉션과 제
바스티안 헤르크너Sebastian Herkner가 곰인형 같은 재질의 천을
씌워 만든 특대형 의자 파이프 컬렉션에서 한층 풍부하게 표현
되었다. "맥시멀리즘은 서서히 그러나 확고하게 하나의 트렌드
로 자리잡았습니다." 모로소의 크리에이티브디렉터 파트리치아
모로소Patrizia Moroso의 말이다. "맥시멀리즘은 우리 주변의 모든
것에서 영향을 받습니다. 심지어 공기에서도요."

왼쪽부터 시계방향으로:
톰 딕슨Tom Dixon의 재미난 막대 모양 소품,
마찬가지로 딕슨의 조명, 까펠리니Cappellini의
루체 사이드테이블Luce side tables, 아온×나니의
나니마르키나 카펫, 파트리시아 우르키올라가
디자인한 까시나Cassina의 플로인셀 소파Floe Insel sofa,
로잔예술대학교 학생 에밀린 에레라Emeline Herrera의
작품 '무제Sans titre'

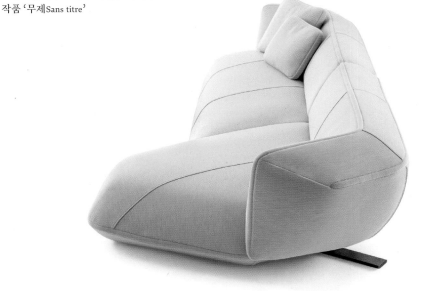

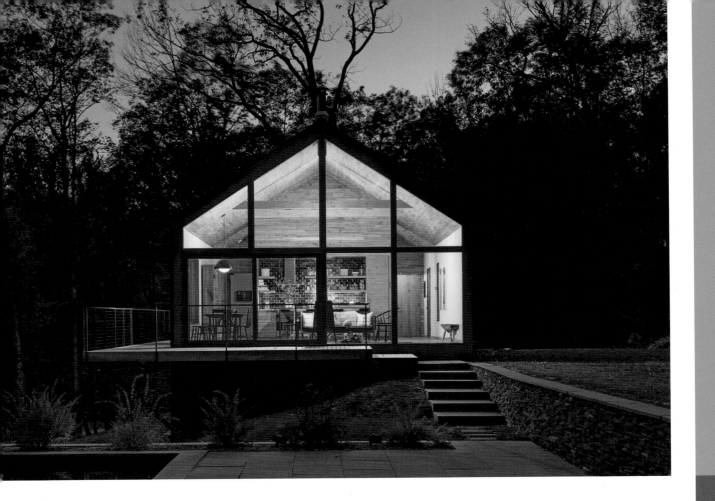

오두막 생활 2.0

주목받는 디자인 #8
다이애나 버즈

뉴욕시 북쪽, 차로 2시간 거리에 있는 허드슨숲은 도시 깍쟁이들이 선망하는 목가적인 휴가지다. 이곳의 탁 트인 하늘과 드넓은 언덕은 도시의 어지럽고 갑갑한 풍경과 극명하게 대비된다. 이곳에 건축가에서 개발자로 변신한 드루 랭Drew Lang이 26채의 호화로운 오두막을 지었다. 안팎을 목재로 마감한 이 오두막들에는 시원한 전망창과 노출서까래 천장이 시공되었고 번지르르한 설비가 갖추어져 있다. 현대적이고 아름다운 이 오두막들은 사실상 전부 동일한 형태로 되어 있다. 허드슨숲에서 랭은 주택 구매자들이 가장 충족시키기 어려운 바람들을 한꺼번에 우아하게 해결할 방법을 찾았다. 이들이 원하는 것은 현대적인 편의시

설을 완비하고 사생활을 즐길 수 있으면서도 당장 구매가 가능하며 소셜미디어에서 부러움을 살 만한 디자인의 주택이다. 이 53만 제곱미터 면적의 개발지에서 랭은 교외의 주택 구매자들이 규격형 주택처럼 오두막을 손쉽게 구매할 수 있도록 규격화된 오두막 생활을 제시하고 있다. "핵심은 디자인을 직관적으로 만들고 본질적으로 복잡한 일을 단순하고 실행하기 쉽도록 바꾸는 데 있습니다." 랭의 말이다. "저는 이런 상품에 대한 수요가 있으리라 보았고, 그래서 오두막을 하나의 상품으로 제작했습니다. 처음부터 이런 생각을 했던 건 아니었죠."

뉴욕시를 파고든 마이크로 아파트

다이애나 버즈

2015년 12월호

2012년 당시 뉴욕 시장이던 마이클 블룸버그Michael Bloomberg는 뉴욕시의 주택난을 해소하고자 마이크로 유닛(초소형 아파트)을 개발할 설계도 공모전을 개최했다. 그리고 3년 뒤, 이 공모전의 결과로 실험적인 건축물 카멜플레이스Carmel Place가 첫 선을 보였다. 브루클린의 건축회사 엔아키텍츠nArchitects가 설계한 이 마이크로 유닛은 맨해튼 이스트사이드의 킵스베이 지역에 들어섰다. 샌프란시스코 소마의 시티스페이스, 시애틀의 큐빅스와 더불어 카멜플레이스는 미국의 다른 도시들에도 마이크로 유닛이 속속 등장하리라는 예측을 가능하게 한다.

"과거 핵가족이 급증하면서 우후죽순 지어졌던 천편일률적인 대형 건물들에서 탈피하려면 작은 발상의 전환이 필요합니다." 미미 호앙Mimi Hoang과 함께 엔아키텍츠의 수석디자이너로 활동 중인 에릭 번지Eric Bunge의 말이다. "청년층, 노년층, 장년층 할 것 없이 모두가 소형 아파트를 필요로 합니다. 소득수준과는 관계가 없죠. 가난한 사람은 그런 집을 필요로 하고, 부자는 그런 집을 원하니까요."

이 9층짜리 건축물을 구성할 개별 모듈들은 모듈형주택 건축회사인 캡시스Capsys가 브루클린 해군공장에서 미리 제작했다. 카멜플레이스는 23-33제곱미터 사이의 평균 면적이 28제곱미터인 아파트 55채로 이루어져 있다. 작기는 해도 마이크로 유닛은 호텔 싱글룸이나 임대주택을 재탕한 개념이 아니다. 원목마루에 스테인리스스틸 주방설비, 다락 수납공간, 대형 창문, 작은 발코니를 갖추고 있는 이 아파트는 모던인테리어 잡지에 실려도 손색이 없을 만한 인테리어를 자랑한다. 3미터에 가까운 높이의 천장고는 유닛의 비좁은 공간에 숨통을 틔워준다. 공동공간도 넉넉히 마련되어 있어 여유를 즐길 수 있다. 일부 세대에는 공간을 절약할 수 있는 벽면수납형 침대와 확장형 테이블이 구비되어 있다. 직접 장을 보거나 세탁을 하기 귀찮은 입주자는 잔심부름을 대신 해주는 헬로알프레드 대행서비스를 이용할 수 있다. 일반 월세 세대와 퇴역군인 세대는 이 서비스를 무료로 이용할 수 있으며, 월세 할인혜택을 받는 세대는 별도의 요금을 납부해야 한다.

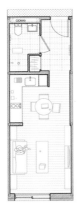

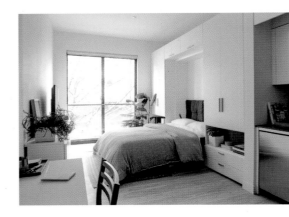

확장형 테이블과 벽면수납형 침대가 이 23-33제곱미터 크기의 아파트들에 최대한의 생활공간을 확보해준다.

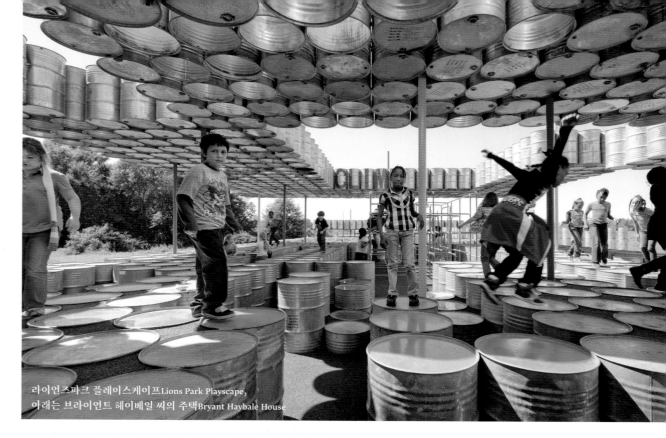

라이언즈파크 플레이스케이프Lions Park Playscape,
아래는 브라이언트 헤이베일 씨의 주택Bryant Haybale House

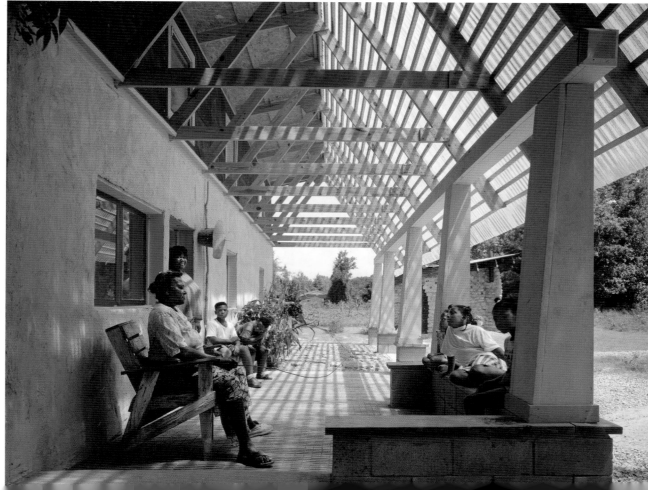

평범한 것의 특별한 변신

2000년에 당시 패스트컴퍼니의 전속작가였던 커티스 시튼펠드는 건축가 새뮤얼 막비*Samuel Mockbee*가 설립한 건축설계사무소 루럴스튜디오*Rural Studio*를 소개한 바 있다. 루럴스튜디오는 앨라배마주 헤일카운티의 저소득층 주민들을 위해 건축학도들이 직접 주택을 설계하고 건축할 수 있도록 지원할 목적으로 설립되었다. 막비는 백혈병과의 사투 끝에 2001년에 유명을 달리했다. 이후 영국 태생의 건축가 앤드류 프리어*Andrew Freear*가 루럴스튜디오를 이어받아 본래의 사명에 그치지 않고 적당한 가격대의 주택을 공급하기 위한 더욱 근본적인 해결책을 모색하고 있다. — 편집부

앨라배마주 그린즈버러 인근에 사는 사람 치고 아마 막비를 모르는 사람은 없을 것이다. 건축가이자 오번대학교 건축학과 교수인 55살의 막비가 이 근방에서 이토록 유명해진 이유는 글쎄, 우선은 그가 막비이기 때문이다. 큰 덩치에 턱수염을 기른 그는 유쾌하고 마음씨 좋은 사람으로 누구와도 둥글둥글 잘 어울린다. 그러나 이곳 사람들이 그를 잘 아는 또다른 이유는 그가 이 동네를 바꾸고 있기 때문이다. 겉으로는 장난스러워 보이지만 막비는 중차대한 임무를 맡고 있다. 바로 자신의 예술적 재능을 활용해 사람들의 삶을 개선하는 일이다. "건축은 단지 건축으로 그쳐서는 안 됩니다. 건축은 기술적, 심미적 가치뿐 아니라 사회적 가치 또한 추구해야 합니다." 막비의 말이다.

막비가 이런 사회적 가치를 추구하기 위해서 사용하는 수단이 바로 원대한 목표를 품고 있는 작은 건축설계사무소 루럴스튜디오다. 오번대학교의 지원으로 운영되는 이 사무소는 그린즈버러와 그 주변 지역의 인종차별 문제와 낙후된 주거환경 문제를 오번대학의 학부생 교육과 접목하여 해결해보려는 과감한 시도를 하고 있다.

1993년에 오번대학교 동기 D.K. 루스*D.K. Ruth*와 이 사무소를 공동설립한 이래로 막비와 스무명 남짓의 오번대학 건축학도들은 해마다 가을이면 앨라배마주 동부에 있는 대학 캠퍼스를 떠나 서쪽의 루럴스튜디오로 향했다. 차로 2시간 30분 거리의 한 농가에 둥지를 튼 이 스튜디오는 미국에서 가장 가난한 지역 중 하나인 헤일카운티 그린즈버러 외곽에서 수킬로미터 떨어진 곳에 자리하고 있다. 헤일카운티의 주민 1만 6870명 중 약 30퍼센트는 빈곤한 생활을 하고 있으며, 그중 1400명이 열악한 주거환경에서 살고 있다.

매년 스튜디오에서 한 학기를 보내는 2학년 건축학도들은 여러 가족과 면담을 거친 후 자신들이 집을 지어줄 한 가정을 선정한다.

이렇게 지어진 주택들은 다른 커뮤니티 시설들과 더불어 남다른 디자인을 자랑한다. 이 집들은 건초나 굳힌 흙 따위의 천연재료와 전봇대나 타이어, 자동차 앞유리 같은 버려진 재료들로 지어진다. 이런 재료를 사용하기 때문에 이 집들은 대부분 2만 5000-3만 달러 사이의 낮은 비용으로 건축되며 특이하면서도 아름다운, 영락없이 '막비스러운' 외관을 갖게 된다.

"'나라면 이런 집에 살고 싶을까?'를 자문해보는 것이 핵심입니다. 저희 부부는 학생들이 직접 설계하고 건축한 그 어느 집에서든 행복하게 잘 살 겁니다." 막비의 말이다.

집을 짓는 일은 학생들의 소관이다. "기초공사를 할 때 학생들은 철근이 얼마나 필요할지 세밀하게 계산하고, 어떤 종류와 어떤 굵기의 철근을 쓸지 직접 결정합니다. 권한을 부여받으면 학생들은 그만큼 책임감 있게 자신들이 맡은 임무를 수행합니다. 이런 프로그램을 시행하는 이유죠."

사람들을 교묘하게 이용한다며 그를 비난하는 눈길이 있다는 사실을 막비는 잘 알고 있다. 혹자는 디자인이 아무리 괴상하고

마음에 들지 않아도 집을 지어주겠다는 스튜디오의 제안을 가족들이 거절할 수 있겠느냐고 주장한다. 그러나 막비는 그런 일은 없다고 딱 잘라 말한다. "우리가 실험적인 디자인을 강요한다고 말하는 사람들이 있는데, 여기 와서 일주일만 같이 지내본 뒤에 그런 말을 하라고 하세요. 고객은 실험용 쥐가 아닙니다. 우리는 사전면담을 통해 고객들에게 집의 모형과 스케치를 보여주고 어떤 재료를 쓸지도 이야기합니다. 그들이 우리의 계획을 제대로 이해하고 있는지 확인과정을 거치기 때문에 마음에 안 드는 점이 있으면 바꿔달라고 말하면 됩니다."

지난 여름에도 오번대학 건축학도들이 마을에 버스정류장을 만들어주려고 계획했다가 주민들과의 상의 끝에 아이들이 실내에서 버스를 기다리기 때문에 굳이 정류장이 필요하지 않다는 사실을 알게 된 적이 있었다. 그래서 학생들은 버스정류장 대신 농구코트를 만들어주기로 결정했다. 그러나 일단 고객과 학생들이 합의점을 찾으면 막비는 어떤 혁신적인 시도가 감행되든 만류하지 않는다. "건축가이니만큼 우리는 늘 새로운 것에 도전할 겁니다. 감상에 빠지거나 인습에 젖지 않고 계속해서 앞으로 나아갈 겁니다."

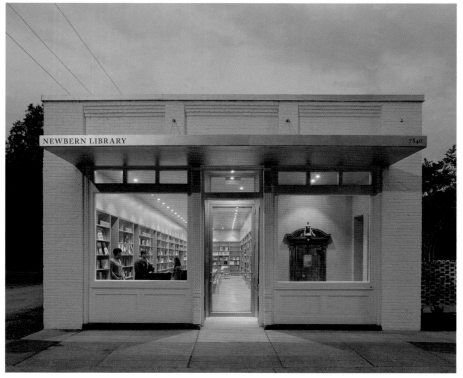

왼쪽부터 시계방향으로:
도서관, 조류관찰탑,
그린즈버러의 보이즈앤
걸즈클럽Boys&Girls Club,
애크론의 보이즈앤걸즈
클럽, 주민센터

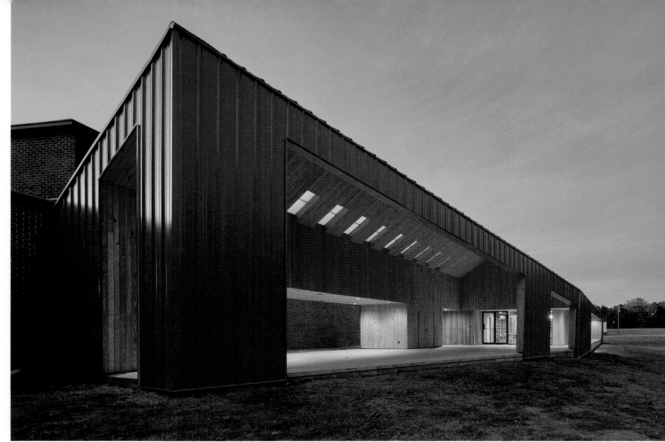

루럴스튜디오 학생들은
막비가 사망한 2001년
이후에도 지역사회를 위한
집짓기 사업을 지속했다.

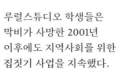

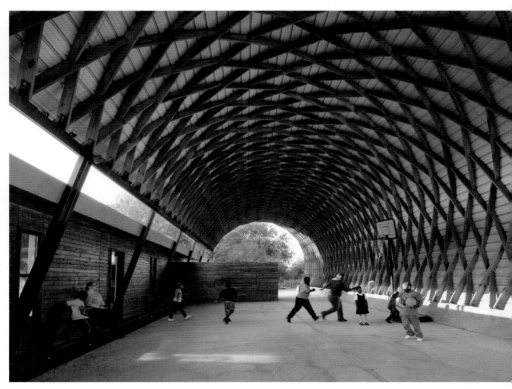

연기 없는 모닥불

주목받는 디자인 #9

아일리 안질로티Eillie Anzilotti

바이오라이트BioLite의 파이어핏FirePit은 공기의 흐름을 최적화하여 연기 없이 모닥불을 피워주는 아이스박스 크기의 휴대용 화덕이다. 파이어핏 측면에 부착하는 충전용 파워팩 내부의 팬이 화덕에 배열된 51개의 작은 분출구를 통해 (한 줄은 땔감 쪽으로, 다른 한 줄은 불꽃 쪽으로) 바람을 분사한다. "땔감에 분사되는 바람은 땔감을 굉장한 고열로 타오르게 하며, 불꽃에 직접 분사되는 바람은 불꽃을 깔끔하게 연소시킵니다." 바이오라이트의 제품개발자 팀 코널리Tim Connolly의 설명이다. 파이어핏을 사용하면 땔감이 더 효율적으로 타기 때문에 일반적인 방식으로 불을 피울 때보다 땔감이 적게 든다.

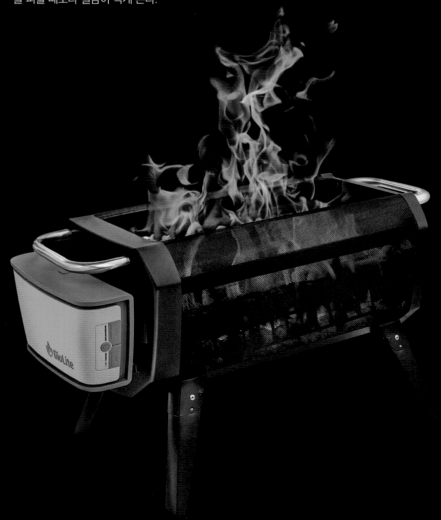

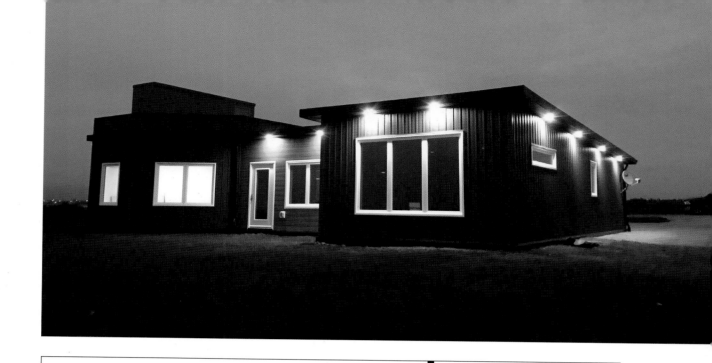

60만 개의
플라스틱병으로 지은
허리케인 안전가옥

어델 피터스 Adele Peters

2019년 7월호

멀리서 보면 캐나다 노바스코샤주의 이 시골집은 평범한 목조주택처럼 보인다. 그러나 (삼나무 나뭇결 모양으로 레이저프린팅한 재활용 알루미늄 외장재 아래에 감춰져 있는) 이 집의 뼈대는 사실 60만 개의 재활용 플라스틱병을 잘게 부수어 녹인 뒤 15센티미터 두께로 가공한 벽으로 지어졌다.

"이 방식을 활용하면 플라스틱 폐기물도 없애고 동시에 내구성 좋은 집의 뼈대를 만들 수도 있습니다." 사진의 견본주택을 지은 스타트업 JD컴포지츠JD Composites의 공동설립자 데이비드 소니에David Saulnier의 설명이다. 이 재활용 플라스틱 패널은 일반적인 벽에 비해 단열효과가 뛰어나 냉난방 에너지가 절감된다.

이런 패널로 집을 짓는 게 전혀 새로운 일은 아니지만, 이 회사는 재활용된 소재만을 사용해 플라스틱으로 인한 환경오염 문제를 해소해보고자 했다. 그래서 재활용 업체에서 퇴짜맞은 병들을 사용하는 룩셈부르크 기업 아마쎌과 제휴하여 100퍼센트 재활용 플라스틱으로만 벽체에 들어갈 재료를 만들었다. JD컴포지츠는 이 소재를 다듬고 가공하여 패널을 제조했다.

경량임에도 불구하고 이 패널은 무척이나 튼튼하다. 인증기관의 테스트 결과, 약 2.4미터 길이의 벽체가 5등급 허리케인의 2배에 달하는 시속 약 520킬로미터의 바람을 견뎌냈다.

어델 피터스

세계 최초의 3D 프린팅 주택단지

2019년 12월호

멕시코 남부의 한 시골지방에서 최근 거대한 프린터 한 대가 세계 최초의 3D 프린팅 주택단지의 건설에 들어갔다. 이 프로젝트를 맡은 비영리단체 뉴스토리New Story는 3D 프린팅을 통한 새로운 건축공정이 세계의 빈촌들에 적당한 가격으로 주택을 공급할 해법이 될 수 있다고 믿는다.

2017년에 뉴스토리는 오스틴의 건설회사 아이콘Icon과 손을 잡고 열악한 조건에서도 작업이 가능할 만큼 튼튼한 3D 프린터의 개발에 들어갔다. 그 결과 약 10미터 길이의 벌컨II가 탄생했고, 이것이 최초의 건설용 프린터는 아니지만 이처럼 대규모 건설에 투입되는 경우로는 최초의 사례다.

이 프린터는 노즐로 짜낸 콘크리트를 층층이 쌓아올려 바닥과 벽을 만든다. 소프트웨어로 기상상황을 파악해 농도도 조절할 수 있다. "아침에는 콘크리트가 건조해지고 오후에는 축축해질 수 있기 때문에 하루종일 일정한 콘크리트 농도로 동일한 프린팅 품질을 확보하기 위해 콘크리트의 수분을 미세하게 조정합니다." 뉴스토리의 공동설립자인 알렉산드리아 라프시Alexandria Lafci의 설명이다. 앱을 이용해 현장에서 구조 변경도 어느 정도 가능하지만, 기본적으로 프린팅 과정은 자동으로 이루어지며 여러 채를 동시에 찍어낼 수도 있다.

프린팅이 불가능한 주택의 나머지 부분들은 현지의 비영리단체 에찰아뚜까사와의 제휴로 지역의 건설노동자들을 고용해 마무리했다. 약 46제곱미터 면적의 이 주택들에는 방 2개와 거실, 주방, 욕실이 갖추어져 있어 근방에서 흔히 볼 수 있는 간소한 판잣집과는 격이 다르다. (내진설계도 되어 있다.) 이곳에서 살게 될 가족들의 한 달 소득은 76달러 내외다. "이번에 실내 화장실과 수도, 위생시설을 처음으로 갖게 되는 가족들이 대부분입니다." 라프시의 말이다. 지역에서 가장 형편이 어려운 50가구의 내역은 예첼아뚜까사가 지방정부의 협조를 얻어 파악했으며, 지방정부는 이들을 위해 건축부지는 물론이고 새 도로와 전기 등의 기반시설도 마련해주었다. 프린팅 작업이 완료되면 이 주택들은 즉시 새로운 입주자들의 소유가 된다.

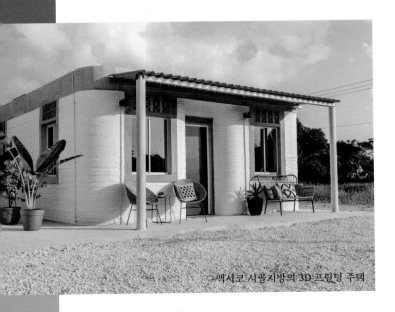

멕시코 시골지방의 3D 프린팅 주택

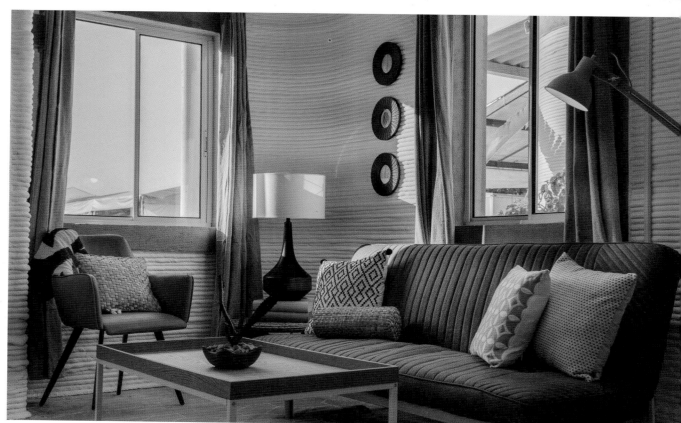

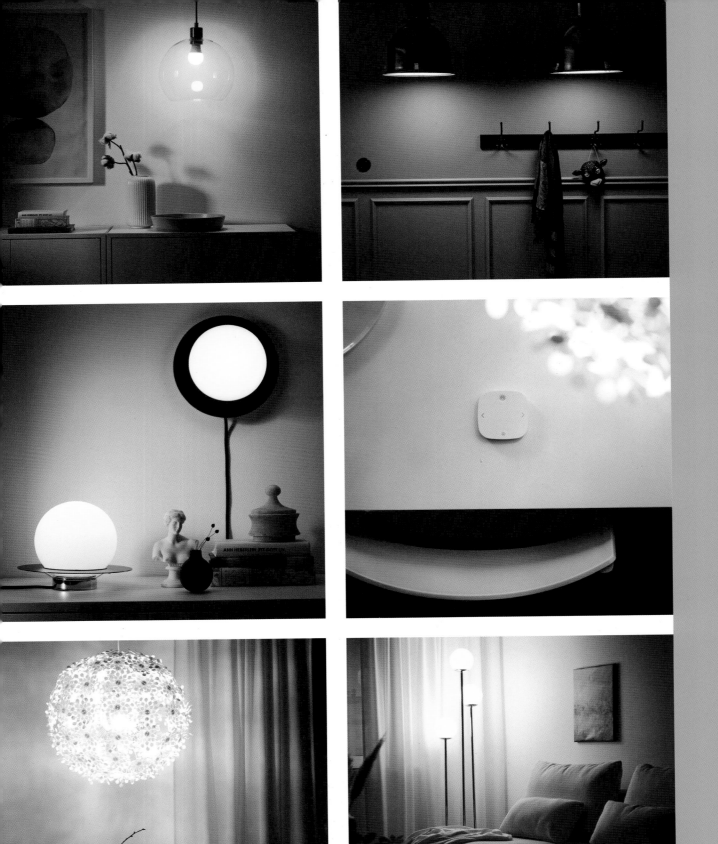

마크 윌슨

보기보다 더 스마트한 이케아의 스마트 조명

2017년 3월호

1달러짜리 은화 크기만한 플라스틱 조작기를 집어들고 손 안에서 조작하면 조명의 조도가 마법처럼 바뀐다. 쌈박한 디자인에 가격도 저렴한 이 조작기는 이케아 제품의 일반적인 특징들을 모두 보유하고 있다. 단, 첨단기술 제품이라는 점만 빼고 말이다. 스마트 조명의 미래를 스칸디나비아의 한 가구회사가 선도하리라고 누가 상상이나 했을까?

인상적인 기능의 이 무선 디머(조광기)는 이케아Ikea가 새롭게 선보인 트로드프리Trådfri 조명라인 중 하나다. 십여 가지 제품으로 구성된 이 라인에는 지그비 스마트홈 표준으로 작동하는 LED 전구와 조명패널 등이 포함되어 있다. 지그비 방식은 컴퓨터 시스템에 연결되어 조명을 켜고 끄는 기존의 스위치와 달리 블루투스처럼 저출력 전파를 사용한다. 이 제품라인으로 이케아는 사람들의 가정생활에 빠삭한 자신들의 전문성을 활용해 조명제품을 첫 시작으로 보다 나은 스마트홈 사용자경험을 구축중이다.

트로드프리 LED 전구는 20-25달러 사이의 가격대로, 3단으로 색온도가 조절된다. 이 점 한 가지만 하더라도 꽤 대단한 위업이지만, 특히 가격 면에서 장점이 크다. LED 전구 대부분이 한 가지 색온도로 영구히 고정되어 있고, 색을 바꿀 수 있는 경우에

는 가격이 꽤 많이 올라가기 때문이다. 비슷한 성능의 제품과 비교할 때 필립스의 전구는 40달러가 넘는다.

트로드프리 전구는 스마트폰 앱으로 조작이 가능하다. 그러나 이런 기능은 경쟁이 치열한 조명 시장에서 이제 전혀 새로운 것이 아니다. 이 전구만의 차별화 지점은 사용자경험이다. 리모컨 키트의 경우 벽에 고정한 밑판에 본체를 자석으로 탈부착할 수 있으며, 4개의 버튼으로 조명의 온오프와 색온도를 제어할 수 있다. 앞서 언급한 동전 크기의 무선 디머에는 2년 수명의 전지가 들어 있으며, 디머를 바닥에 내려놓거나 손에 쥐고 최대 10개까지 페어링된 광원의 조도를 제어할 수 있다. 모션센터도 3M 테이프로 벽에 붙여 간단히 설치할 수 있다. 야간에 어두운 주방 같은 곳에 들어설 경우 움직임이 감지되면 조명이 은은하고 기분 좋게 밝아진다. 3분 동안 움직임이 감지되지 않으면 자동으로 조명이 꺼진다.

이들 제품군은 이케아가 원격조종 방법을 스마트폰에 한정지어 생각하고 있지 않음을 보여준다. 스마트폰 방식은 불을 켜는 데 사람들이 할애할 용의가 있는 시간보다 훨씬 더 많은 시간을 잡아먹는다. 그래서 이케아의 디자이너들은 가정생활 내에서 스마트조명을 사용하는 진정한 이점을 고려하며 이를 중심으로 사용자경험의 언어를 구성하고 있다. 조명은 원하는 대로 색온도와 밝기를 조정할 수 있어야 하며 조작이 간편해야 한다. 그리고 무엇보다 생활환경에 따라 적절한 시간대에 적절한 조명을 제공할 수 있어야 한다.

냉장고도
쓰는 언어가 따로 있다

주목받는 디자인 #10
마크 윌슨

사물인터넷은 어떤 모습을 하고 있을까? 아직까지는 사물인터넷이 생활에서 차지하는 비중이 그리 크지 않다. 미국 가정의 경우 5퍼센트만이 사물인터넷에 연결되는 기기를 보유하고 있다. 그러나 앞으로 3년 뒤에는 20퍼센트 정도 그 수치가 증가할 것으로 예상된다. 물론 사물인터넷이 무엇인지 더 많은 사람들이 알게 되면 성장세가 더 빨라질 수도 있다. 그런데 혹시 IoT에 표정을 부여할 수 있다면 어떨까? 이런 식으로 말이다. :ll

새로운 기능을 지닌 로고이자 IoT용 공통언어인 닷닷Dotdot을 주목하자. 친근한 느낌을 주는 이 닷닷의 로고는 영국의 디자인 회사 울프올린스의 포리스트 영Forest Young이 지그비얼라이언스Zigbee Alliance를 위해 12명의 소속 디자이너들과 함께 구상한 것이다. 귀여운 이모티콘을 닮은 이 로고는 대상에 따라 다양한 효과를 낸다. 영의 설명에 의하면, 소비자는 이 로고를 얼굴 표정으로 인식해 친근감을 가질 수 있고, 유통업체는 이 로고를 이용해 고객의 시선을 사로잡을 수 있으며, 제조사는 실제로 이 언어가 통하는 제품을 만들고, 가전제품들은 이 언어로 서로 소통을 하게 된다.

영이 이끄는 디자인팀은 처음에 이 과제를 받고 영감을 얻고자 설형문자에서 에스페란토어에 이르기까지 다양한 역사적 언어들을 연구했다. 그러나 그들이 결국 답을 찾은 곳은 전자통신 분야의 원조 국제어인 모스부호였다. 닷닷 호환 회로나 하드웨어임을 알아볼 수 있도록 실리콘보드에 모양을 새기려면 상징을 간명하게 만들어야만 했다는 게 영의 설명이다.

지그비 엔지니어들은 근본적으로 전자제품들끼리 서로 통신을 할 수 있도록 닷닷 언어를 개발했다. 소비자들도 이론적으로는 닷닷 로고를 입력해 전구가 켜지도록 할 수 있으며, 개발자들은 이를 이용해 기기와 기기 간의 상호작용을 테스트할 수 있다. 이런 의미에서 닷닷의 마크는 단지 브랜드의 일부분일 뿐 아니라 사용자와 프로그래머 모두가 쓸 수 있는 기능적 도구이기도 하다.

닷닷 브랜드의 앱 활용 예시,
오른쪽 위는 포리스트 영

dotdot ⦂

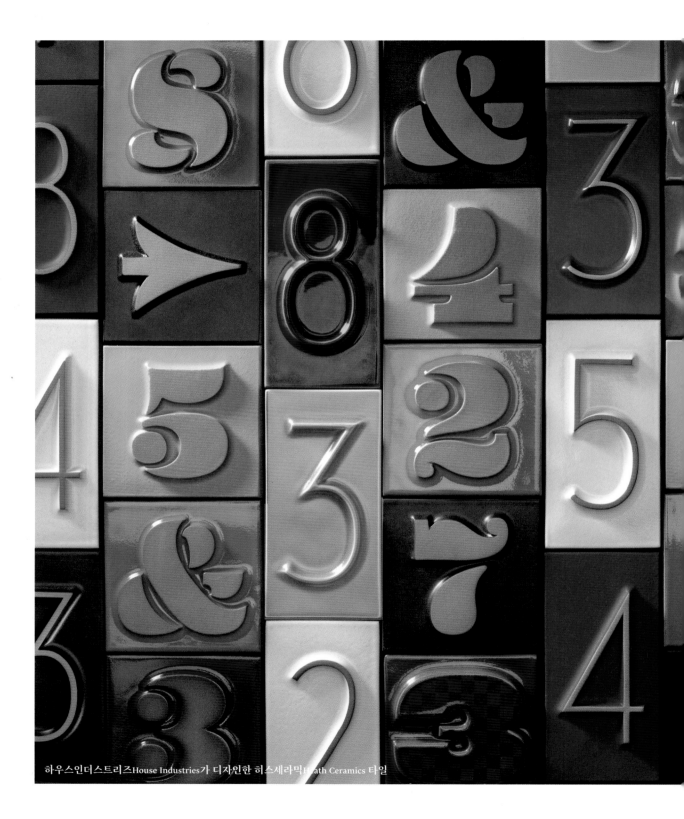

하우스인더스트리즈House Industries가 디자인한 히스세라믹Heath Ceramics 타일

브랜딩의
중요성

3

스테파니 메타

브랜딩의 중요성

『패스트컴퍼니』의 대표적인 표지를 들라면 '당신이라는 브랜드'라는 제목의 기사를 전면에 내세웠던 1997년의 일러스트를 꼽을 수 있다. 그 표지는 주황과 노랑의 동심원이 번갈아 그러데이션으로 표현된 배경에 흰색 테두리를 두른 파란색 글자 'You'가 대문짝만하게 중앙을 차지하고 있는 모습이었다. 타이드Tide 세제 상자를 연상시키는 이 이미지는 브랜딩의 힘이 얼마나 대단한지를 보여준다.

타이드를 낳은 프록터앤갬블Procter&Gamble: P&G 같은 기업들이 1950년대에 개척했던 브랜드 관리법—감성을 자극하고 브랜드를 차별화할 목적으로 고안된 로고와 제품포장 및 홍보의 체계—과 동일한 방식이 최근에는 정치적 선전에서부터 사회운동 그리고 (1997년의 『패스트컴퍼니』 기사가 예언했듯) 이른바 '인플루언서'라는 사람들에 이르기까지 다방면에서 활용되고 있다.

새로운 서체를 비롯한 창작도구들이 폭발적으로 증가하고 디자인 플랫폼들이 확산되면서 브랜딩 작업은 더더욱 활성화되었다. 예컨대 하우스인더스트리즈 같은 곳의 서체디자이너들이 나이키나 맥도날드 같은 대형 고객사들을 위한 기업용 캠페인에 기발하고 발랄한 분위기를 가미해주었다면, 시위용 피켓이나 고문서 이미지에 일부 기반을 두고 있는 보컬타입Vocal Type의 서체들은 문구에 무게감과 힘을 부여한다.

브랜딩의 의도가 소비자의 뇌리에 브랜드를 각인시키려는 데 있는 만큼, 이미 사랑받고 있는 로고에 변경을 가할 때 기업들은 신중을 기할 필요가 있다. 의류 브랜드 갭Gap은 2010년에 이 교훈을 뼈저리게 체득했다. 당시 그들은 파란 네모 바탕에 'GAP'이 라는 글자가 세리프체로 쓰여 있던 기존의 로고를 밋밋한 헬베티카체 글자에 조그만 파란 네모가 우측 상단 귀퉁이에 붙은 볼품없는 로고로 바꾸었다. 회사의 중역들이 나서서 이러한 조치가 1960년대에 창립된 갭의 초심으로 돌아가기 위한 시도라고 설명했지만 소비자들은 새로운 로고가 어쩐지 조야해 보인다고 생각했다. (어떤 그래픽디자이너는 "새 로고 때문에 갭 그룹의 저가 브랜드 올드네이비가 오히려 더 고급스럽게 느껴진다"며 조롱하기도 했다.) 갭은 결국 새 로고를 공개한 지 며칠 만에 다시 원래의 로고로 돌아갔다. 반면 2011년에 커피체인 스타벅스Starbucks가 시도한 브랜드 쇄신은 이보다 훨씬 성공적이었다. 스타벅스 역시 기존에 쓰던 로고에서 인어의 크기를 키우고 표정을 살짝 바꾸어 로고를 단순화시켰다. 스타벅스의 로고 변경은 전략적 필요에 의한 것이었다. 음료 외에도 아침과 점심 메뉴를 추가하면서 더 이상 스스로를 '스타벅스 커피'로 한정짓는 것이 적합하지 않았기 때문이다.

물론 대규모 (그리고 고비용) 캠페인만이 유일한 브랜딩 방법은 아니다. 2010년에 『패스트컴퍼니』에 소개되었던 제트블루JetBlue의 브랜드 전략 및 광고 책임자 피오나 모리슨Fiona Morrisson은 회사가 접촉하는 모든 것—스크린과 좌석 같은 공항 터미널의 일상적인 요소들까지—에 브랜드가 반영되며 그런 만큼 세심한 관리가 필요하다고 강조했다. "끊임없이 브랜드를 연마하고 육성해나가야 합니다. 가만히 내버려두었다가는 그저그런 기업으로 전락하고 맙니다."

톰 피터스 Tom Peters

당신이라는 브랜드

1997년 9월호

브랜드가 지배하는 새로운 세상이다. 당신이 신고 있는 운동화 옆면에서 특유의 스우쉬(부메랑 모양) 마크를 본 사람은 누구나 당신이 어떤 브랜드를 애용하는지 안다. 당신이 들고다니는 텀블러는 당신이 스타벅스 애호가임을 말해준다. 당신이 입고 있는 티셔츠 소매에는 챔피언의 C자가 뚜렷하게 찍혀 있고, 청바지에는 리바이스의 돌출된 리벳이 박혀 있다. 손목시계 문자판에는 "이봐 이건 내가 이 시계를 만들었다는 증명이야"라는 표식이 보이고 만년필 펜촉에는 제조사의 상징이 새겨져 있다.

우리는 온통 브랜드에 둘러싸여 있다.

이제는 우리가 대형 브랜드들로부터 교훈을 얻어야 할 때이다. 새로운 직업세계에서 두각을 나타내고 번영하기 위해서는 무엇을 해야 하는지에 관심이 있는 사람이라면 반드시 알아야 할 교훈이다.

나이나 지위, 직업에 상관없이 누구나 브랜딩의 중요성을 인식할 필요가 있다. 우리는 각자가 소유하고 있는 '나 주식회사'의 CEO다. 오늘날 이 기업을 잘 이끌어가기 위해 당신이 수행할 중요한 업무는 '당신'이라는 브랜드를 위한 마케팅을 벌이는 것이다.

지금 당장 시작하자. 지금 이 순간부터 당신은 스스로를 달리 생각해야 한다! 당신은 제너럴모터스의 '직원'도, 제너럴밀스의 '종업원'도, 제너럴일렉트릭의 '근로자'도 아니다. 제너럴 머시기 따위는 잊어버리자! 당신은 평생 어떤 회사에도 '소속'되지 않으며, 어떤 특정한 '기능'에도 얽매이지 않는다. 당신은 맡고 있는 직책으로 규정되지 않으며, 수행하는 직무로만 설명되지도 않는다.

오늘부터 당신은 하나의 브랜드다.

당신은 나이키, 코카콜라, 펩시, 더바디샵과 조금도 다르지 않은 하나의 브랜드다. 더이상 올라갈 길도, 사다리도 없다. 이제 당신이 움직일 공간은 체커판과 같은, 아니면 미로와도 같은 공간이다. 옆으로, 앞으로, 사선으로, 심지어 타당한 경우라면 뒤로도 종횡무진 움직이며 커리어를 쌓아나가야 한다.

지금 당신이 하는 일이 무엇이든 다음의 4가지 원칙을 지켜야 한다. 첫째, 훌륭한 팀원이자 협조적인 동료가 되어야 한다. 둘째, 진정한 가치를 지닌 분야의 독보적인 전문가가 되어야 한다. 셋째, 넓은 시야를 가진 리더이자 스승, 선견지명이 있는 '기획자'가 되어야 한다. 넷째, 사업가의 마인드로 실질적인 결과를 얻기 위해 매진해야 한다.

간단하다. 당신은 하나의 브랜드다. 당신은 당신이라는 브랜드를 책임지고 있다. 성공으로 가는 길은 한 가지가 아니다. 당신이라는 브랜드를 창조할 방법도 무수히 많다. 그러나 이것 하나만큼은 예외가 없다. 오늘부터 당장 시작하라!

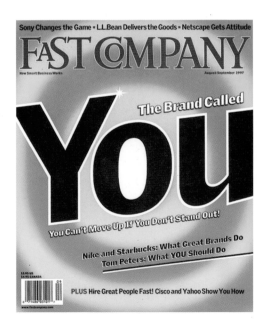

마크 보든Mark Borden

타이포그래피 대가들의 집단, 하우스인더스트리즈

2008년 10월호

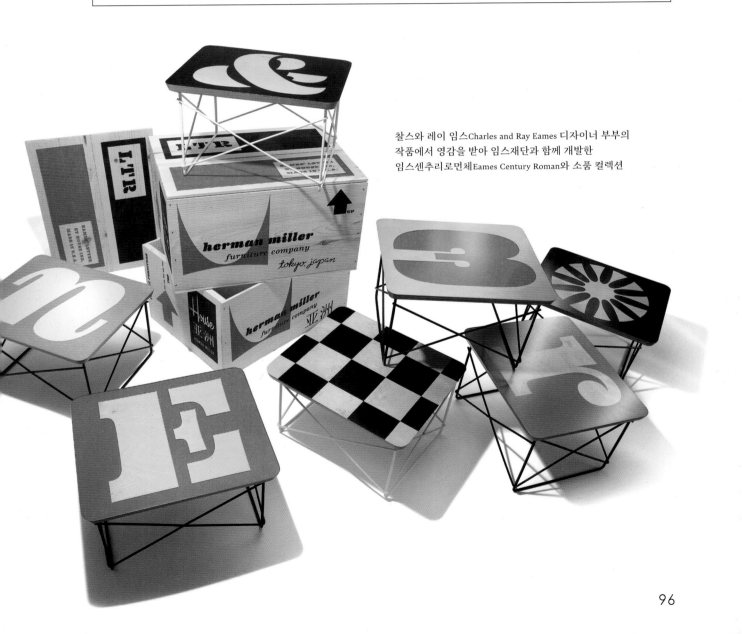

찰스와 레이 임스Charles and Ray Eames 디자이너 부부의
작품에서 영감을 받아 임스재단과 함께 개발한
임스센추리로먼체Eames Century Roman와 소품 컬렉션

하우스인더스트리즈(이하 '하우스')의 디자이너들은 마치 반체제인사들처럼 음지에서 활동한다. 그들은 서체디자인 분야의 틈새시장을 공략한다. 대개 이런 일을 하는 사람들은 문자깨나 쓰는 신사들로, 16세기 프랑스의 식자공 클로드 가라몽Claude Garamond이 만들었던 옛 글꼴을 참고해 새로운 서체를 끌어내는 데 매진하는 게 보통이다. 이런 세계에서는 세리프체(활자의 끄트머리가 꺾인 장식적인 글꼴)와 산세리프체(꺾임이 없는 단순한 글꼴)의 상대적인 장점을 주장하는 논쟁이 김빠진 맥주처럼 끝나기 일쑤다. "달콤하지만 지나치게 달지는 않으며 진지하지만 무겁지는 않다" "솔직담백하고 신뢰감을 주면서도 매력을 살릴 수 있도록 디자인되었다"라는 식의 설명이 이 글꼴들에 대해 일류 서체디자이너라는 사람들이 하는 말이다.

하우스의 디자이너들은 그런 부류가 아니다.

1993년 리치 로트Rich Roat와 앤디 크루즈Andy Cruz가 델라웨어주 윌밍턴에 설립한 이 회사는 서체 개발의 실마리를 다른 곳에서 얻는다. 하드코어 메탈과 펑크 음악, 개조 자동차, 스케이트보드, 커스텀카 핀스트라이핑 등의 하위문화를 추종하는 하우스는 마치 궁전에서 살지만 대형 사냥개와 귀여운 소형견의 피가 섞여 비조렵견으로 분류되는 잡종견과 같다. 발표한 서체에 대한 하우스의 설명은 대체로 이런 식이다. "섬에서 영감을 얻어 개발한 우리 티키체 8종은 우리가 그려가는 광대한 스토리의 한 부분이 되었다. 손수 제작한 브로슈어는 폴리네시아(태평양 중남부에 펼쳐져 있는 여러 섬-옮긴이)의 여느 식당에서 내놓을 법한 메뉴판을 본떠서 만들었다. 브로슈어에는 티키체의 모태가 된 티키신(폴리네시아 신화에서 인류를 창조한 신-옮긴이)의 신화를 수록했으며, 우리 회사 고객서비스 담당자로 겸업을 했던 하와이 연예인 돈 하우스의 전성기 시절을 8종의 글꼴로 기술했다. 그 밖에도 티키체는 뮤직트랙에 쓰인, 그러니까 CD에 수록된 우리 회사 최초의 서체 컬렉션이기도 하다."

그때그때 다른 전략을 쓰며 당황스러우리만치 기이한 면모를 보이는 하우스인더스트리즈는 연예업계 전반에 두터운 팬층을 확보하고 있다. 〈로스트〉를 제작한 J.J. 에이브럼스는 이렇게 말했다. "그들은 아티스트입니다. 언제나 개성이 넘치는 작품을 내놓죠." 오베이 자이언트의 창시자인 거리예술가 셰퍼드 페어리는 그의 대표작이 된 버락 오바마의 대선 포스터를 그리기 훨씬 전에 이미 하우스의 스트릿밴 서체 카탈로그에서 보았던 70년대식 개조 승합차들에 경의를 표하는 포스터를 디자인한 바 있었다. "그들은 [서체가] 패러디하고 있는 그래픽과 더불어 보다

세련된 감성을 디자인에 결합했습니다. 그들은 서체를 완전히 새로운 예술적 경지로 끌어올렸습니다." 페어리는 찬사를 아끼지 않았다. 록밴드 반 헤일런의 리더 데이비드 리 로스 역시 하우스의 팬으로, 자신의 토크쇼에서 '최고의 서체디자인 회사'라며 하우스를 추켜세웠다.

서체라는 예상 밖의 수단을 통해서 하우스는 시대정신의 형성에 한몫을 담당해왔다. 그리고 엘리트 창작자들의 인정을 받으며(12만 명의 수준급 디자이너들이 하우스의 카탈로그를 우편으로 받아보고 있다) 하우스의 미학은 상업적 영역에서도 꾸준히 보폭을 넓혀가고 있다. 하우스가 '쿱Coop'이라는 예명으로 활동하는 록밴드 포스터 아티스트 크리스 쿠퍼Chris Cooper의 손글씨 스타일을 판매용 서체로 개발하면서 비주류의 음습한 그림들(쿠퍼의 작품에는 괴상망측한 행동을 하고 있는 풍만한 몸매의 벌거벗은 악녀가 자주 등장한다)을 장식하던 그의 글씨체는 별안간 럭키참스 시리얼 상자에 쿱헤비체로 찍혀 빛을 보게 되었다. 〈심슨 가족, 더 무비〉가 개봉했을 때는 영화 속 마트를 현실세계로 그대로 옮겨 세븐일레븐에서 판매했던 크러스티오 시리얼 상자에 하우스의 서체가 실렸다. NFL(미국 프로 미식축구 리그) 경기 도중 폭스 방송에서 통계수치를 내보낼 때도 하우스의 서체를 썼다. 사실 빌드어베어(펀하우스체)처럼 사랑스러운 기업이나 로열더치�셸(에드인터록체)처럼 덩치 큰 기업을 막론하고 많은 기업들이 사람들의 시선을 끌기 위해 하우스의 서체를 단골로 이용한다. 맥도날드, 나이키, 타코벨, 토이저러스는 물론이고 ESPN, 프레쉬자이브, HM, MTV, 스파이크TV 같은 더 요란한 브랜드들의 경우도 마찬가지다. 쿠퍼는 말한다. "그들이 지닌 지성과 유머, 역사관이 다른 디자이너들을 죄다 거만하고 허세에 쩐 얼간이로 보이게 만드는 것 같아 통쾌합니다. 사실이 그렇기도 하고요. 현대의 디자인이 마거릿 듀먼트라면 하우스는 막스 형제라고 할 수 있죠(마거릿 듀먼트와 막스 4형제는 1930-1940년대에 활동한 미국의 희극배우. 듀먼트는 막스 형제와 7편의 영화를 함께 찍었으며, 셋째인 그루초는 듀먼트를 가리켜 '사실상 막스 형제 중 막내나 다름없다'고 말하기도 했다.-옮긴이)."

앤디 워홀이 평범한 수프캔을 예술품으로 격상시켰듯 하우스도 2차세계대전 이후 변두리 대중문화에 구석구석 손길을 뻗치고 있다. 괴수영화, 일본 장난감 로봇 상자, 펑크록 전단의 문구할 것 없이 어디에서든(90년대에 곳곳에서 보였던 지저분하고 허름한 글자체를 퍼뜨린 장본인이 바로 하우스였다) 하우스는 서체가 끼어들 수 있는 여지를 찾는다. 하우스의 라스베이거스 서체 컬렉

션 중 하나인 패뷸러스체는 새미와 프랭크가 종횡무진 활약했던 시절에 대한 향수를 불러일으켰다(새미 데이비스 주니어와 프랭크 시나트라는 1950-1960년대에 왕성하게 활동한 배우이자 가수로, 다른 배우들과 함께 랫팩이라는 모임을 결성하기도 했다.-옮긴이). 그때는 극장 차양의 글자를 손수 그려넣던 시절이었다. 그 묘한 아취에 반해 라스베이거스 관광청이 이 서체의 사용권을 얻어 '온리 베이거스' 캠페인에 활용하기도 했다.

현재 43세인 창립자 로트에 의하면, 그와 동료들은 블루칼라의 마인드로 디자인에 접근하며 회사가 하는 작업을 '복고'라기보다 '부활'로 생각하기를 더 좋아한다고 한다. 또한 그는 그래픽디자인이, 아니 예술계 전체가 독창성에 의거하고 있다는 개념을 일축한다. "완전 개소리예요. 누구나 어딘가에서 영향을 받을 수밖에 없습니다. 자신이 받은 영향을 감추는 데 능하거나 그런 영향을 폄하하며 사람들에게 자신이 뭔가 독창적인 일을 하고 있다고 생각하게 만들려는 디자이너들도 있죠. 하지만 우리는 우리가 영향을 받은 그 원천을 자랑스럽게 찬미하고 공개하며 심지어 고객, 팬, 비평가 들에게 그들이 미처 몰랐던 사실들을 소개하고 그 진가를 알 수 있도록 합니다."

왼쪽부터 시계방향으로:
뮤지컬 〈더셰어쇼〉의 아이덴티티 디자인,
사이클링 의류회사 라파의 제품디자인,
건축가 리처드 뉴트라에게서 영감을 받은 서체,
영화배우 지미 키멜의 토크쇼 아이덴티티 디자인,
고급 란제리 브랜드 아장프로보카퇴르의
로고 제작을 위한 스케치

그래픽디자이너 트레 실즈Tré Seals는 보컬타입이라는 활자주조소를 운영하며 시위 현장을 기록한 사진들에서 보이는 글자체를 서체로 변환하는 작업에 매진하고 있다. 여러 시위들 중 그는 1968년 멤피스 환경미화원 파업 당시의 "나는 사람이다"라는 문구가 쓰인 상징적인 피켓과 1963년 워싱턴 행진 때 사용되었던 피켓, 아르헨티나 여성들이 투표권을 요구했던 1957년 부에노스아이레스 시위 장면을 참고하여 서체를 제작했다.

이 밖에도 실즈는 흑인 사회학자 W.E.B. 두 보이스W.E.B. Du Bois가 손수 그린 인포그래픽들을 기초로 3가지 서체를 개발하기도 했다. 두 보이스는 제도화된 인종차별에 의해 흑인들이 얼마나 억압받고 있는지를 묘사하기 위해 노예제 폐지 이후 흑인들의 경제적, 사회적 발전상에 대한 데이터를 시각화한 수백 장의 인포그래픽을 1900년 파리 만국박람회에 출품한 것으로 유명하다.

보컬타입의 작업에는 단지 역사적인 의미만 있는 것이 아니라 정치적인 의미도 있다. 처음에 실즈가 이 프로젝트에 뛰어들기로 결심한 것은 디자인계에 흑인이 부족하다는 에세이를 읽고부터였다. "'어떻게 하면 디자인계에 다양성을 증진할 수 있을까?' 하는 궁금증이 들었습니다. 제가 인구구성을 바꿀 수는 없는 노릇이고 타이포그래피를 좋아하니 그와 관련된 훌륭한 디자인 프로젝트를 기획하자고 생각했죠. 소수민족들의 문화사에서 서체 개발의 실마리를 찾을 수 있을 것 같았습니다."

지금까지 실즈의 서체들은 잡지와 포스터, 토트백 등에 사용되어왔다. 그가 68년 시위 피켓을 보고 만든 마틴체는 넷플릭스의 다큐멘터리 영화 〈니나 시몬, 영혼의 노래〉의 마케팅에 사용되었다.

시위 피켓에 쓰인 글자를 서체로 변환하기란 쉬운 일이 아니다. 워싱턴 행진에서 영감을 받아 제작한 서체에 대해서(이 서체는 킹 목사의 가장 가까운 의논 상대이자 이 운동을 주도했던 지도자 중 한 명의 이름을 따서 '베이어드체'로 명명되었다) 실즈는 손글씨를 현대적인 디지털 서체로 어떻게 변환할지 결정하기가 쉽지 않았노라 고백했다.

"베이어드체를 만들 때 참고한 피켓에는 S자가 두 군데에 있는데 두 글자의 모양이 서로 전혀 다릅니다. 그럴 때 서체의 가독성을 높이는 측면에서 제가 얼마만큼의 재량을 발휘해도 좋을지 판단하기가 난감합니다. 기본적으로 저는 그 사이에서 균형점을 찾으려 애쓰며, 어떤 식으로 그 이야기를 전할지 고심합니다."

앨리사 워커 **Alissa Walker**

격렬한
분노를 촉발한
갭의 새 로고

2010년 10월호

Gap

미국의 의류회사 갭이 전 세계 디자인 평론가들의 눈에 들지 않는 새 로고를 공개하자 로고 단속반이 활동을 개시했다.

(충직한 장수 브랜드 아메리칸어패럴조차 피하고 있는) 밋밋하기 짝이 없는 헬베티카체를 사용한 것과 한물간 그러데이션 기법으로 파랗게 색칠한 작은 네모를 빛바랜 모자처럼 글자 귀퉁이에 얹어놓은 것 모두가 디자이너들의 심기를 건드렸다. 그래픽디자인 회사 브랜드뉴의 아민 빗Armin Vit은 갭의 바뀐 서체에 대해 이런 의견을 제시했다. "로고에 헬베티카체를 쓰는 건 좋지 않은 선택입니다. 헬베티카체는 뭐든지 평범해 보이게 만드는 남다른 재주가 있거든요. 이번 사례에서도 갭의 저가 브랜드인 올드네이비가 상대적으로 더 고급스러워 보일 정도예요." 파란 네모에 대해서는 이렇게 평가했다. "이건 너무 투박해요. 파란 네모 없이 헬베티카체로 글자만 썼다면 차라리 이번 로고의 변화에 조금은 더 우호적일 수 있겠지만 이 네모는 브랜드를 전혀 돋보이게 하지 않아요."

1969년에 영업을 시작한 갭은 처음에 남의 가게 앞에서 리바이스 청바지와 레코드판, 테이프 등을 팔던 작은 매대에 불과했다. 새로운 로고는 이미 지난해 창립 40주년 기념으로 런던에 설치되었던 임시매장에서 (파란 네모가 없는 형태로) 선보인 바 있었다. 갭의 '1969 청바지' 광고에서도 작년 내내 새로운 로고가 노출되었다. 로고의 글자를 헬베티카체로 바꾼 것은 사실 그들이 60년대에 가졌던 초심을 되돌아보려는 시도였다. 하지만 아무도 이들의 과거 모습을 모르는데 과거를 외치면 무엇하겠는가?

요즘 많은 브랜드들 사이에서 복고 열풍이 일고 있기는 하지만 장기간 파란 네모 바탕에 세리프체 글자가 박힌 로고에 익숙해져 있었던 사람들에게는 갭의 이런 시도가 아무런 의미를 지니지 못한다. 1969년 당시의 갭과 좀더 확실한 연결고리 없이 (차라리 더 극적이고 전위적으로 보이는 서체라면 또 모를까) 헬베티카처럼 평범한 글꼴을 들이밀어봤자 은근슬쩍 그들이 아메리칸어패럴의 힙한 느낌을 흉내내려는 것처럼 보일 뿐이다. 그리고 그 네모는 또 어떤가? 글쎄, 이건 사람들이 그동안 알아왔던 브랜드를 옆으로 슬쩍 밀어내려는 수작처럼 보일 지경이다. 마치 서서히 유행이 지나가는 청바지처럼 기존의 브랜드를 문자 그대로 하나의 부가물, 즉 한쪽 귀퉁이에 별다른 의미 없이 매달린 조그만 파란색 상징으로 강등시켜서 말이다.

수잰 러바

그의 마음속 조지아 (그리고 버다나)

2011년 11월호

(1930년에 발표된 '내 마음속 조지아Georgia on My Mind'라는 곡명에서 차용한 제목이다.-옮긴이)

1990년대에 마이크로소프트가 당시 명성이 자자했던 타이포그래퍼 매튜 카터Matthew Carter에게 컴퓨터 화면용 글꼴을 개발해달라고 했을 때 카터는 난색을 표했다. "그의 얘기를 듣자마자 '그런 작업은 하고 싶지 않다'는 생각이 들었습니다. 이성적으로 따져볼 때 문제가 있어보였거든요. 특정 화면용으로 서체를 만들어준 지 얼마 지나지 않아 새로운 형태의 화면이 개발되면 기존의 글꼴을 더이상 쓸 수 없게 될 테니까요." 카터의 말이다.

마이크로소프트는 향후 10년 정도는 컴퓨터 화면과 관련된 기술이 그토록 급격하게 발달할 일이 없을 것이라며 카터를 안심시켰다. 당시 사람들은 모니터상에서 또렷하게 표현되는 글꼴을 절실히 필요로 하고 있었다. 그리하여 탄생한 버다나체와 조지아체는 이케아 카탈로그와 『뉴욕타임스』 홈페이지에서 빈번히 사용되며 세상에서 가장 많이 읽히는 디지털 서체에 이름을 올리게 되었다. 컴퓨터 화면에는 많은 변화가 있었지만 버다나체와 조지아체는 지금껏 변함없이 사용되어온 덕분이다.

"우리가 지금 이 일을 하고 있는 건 오픈타입(마이크로소프트 윈도우와 애플 매킨토시 운영체계에서 사용되는 외곽선 글꼴 파일형식-옮긴이)으로 확장된 문자집합을 만들 수 있기 때문입니다." 모노타입이미징의 스티븐 매티슨Steven Matteson의 말이다. "이제는 부화소 렌더링, 다양한 음영 부여, 빨강, 파랑, 초록 색상의 활용이 가능해졌습니다. 덕분에 렌더링시 좀더 세부적인 조정을 통해 형태의 정밀도와 자간의 정확도를 향상시킬 수 있게 되었죠."

업데이트된 활자가족(디자인이 일정한 계통을 이루는 글꼴의 집합-옮긴이)에는 라이트(가는 굵기), 세미볼드(볼드보다 가는 굵기), 블랙(볼드보다 굵은 굵기)의 글자체가 추가되었으며 각각에는 상응하는 이탤릭체가 딸려 있다. 기본적으로는 알파벳 소형 대문자와 이음자, 옛글씨 형태가 있으며, 폭이 좁은 글자체를 쓰면 스마트폰과 태블릿에서 한 화면에 더 많은 글자를 표현할 수 있다.

물론 아직까지 '화면이 더욱 획기적으로 개선될 경우 또는 아예 화면 없이 이메일과 페이스북 게시글을 우리 손에 직접 투사해서 보게 될 경우 어떤 일이 일어날까' 하는 문제는 남아 있다. 타이포그래피는 15세기에 인쇄기가 개발되었을 때나 20세기에 개인용 컴퓨터가 등장했을 때 그랬듯 항상 기술적 진보에 휘둘려왔다. 이후에는 꽤 오랜 기간 관련 기술의 진보가 서서히 진행되다가 요즘은 급속도로 빨라지고 상황이다. 앞으로 버다나체와 조지아체를 새로 손보게 될 날이 올까? 15년쯤 뒤에 카터에게 다시 연락해봐야겠다.

스타벅스 로고의 숨겨진 비밀

마크 윌슨

2018년 1월호

2011년 들어 스타벅스에는 한 가지 문제가 생겼다. 자사 로고에 어울리지 않게 사업 영역이 확대되었기 때문이다. 기존의 로고는 '스타벅스커피'라는 문구가 회사를 상징하는 마스코트 세이렌을 둘러싸고 있는 복잡한 문양이었다. 이 로고는 전통적인 커피숍 문화의 판도를 바꾼 스타벅스커피를 대변했다. 그러나 스타벅스는 이제 더 큰 목표를 추구했다. 조식 메뉴를 늘리고 (1년 뒤 스타벅스는 라불랑제 베이커리를 1억 달러에 인수했다) 밤에는 와인도 판매할 생각이었다. 또 슈퍼마켓에서도 더 많은 상품을 판매하고 싶었다. 그러기 위해서는 브랜드를 커피숍에 한정짓지 않을 다른 도구가 필요했다.

그래서 스타벅스는 글로벌 브랜딩 대행사 리핀콧Lippincott에 로고의 변경을 의뢰했다. 리핀콧은 꼬리가 둘 달린 인어를 글자로 둘러싸인 테두리 바깥으로 끄집어내자는 아이디어를 냈다. 그리하여 새로운 로고에는 관련 없는 세부요소들이 싹 사라지고(심지어 회사명까지도) 오로지 세이렌의 확대된 모습만 남게 되었다.

그러나 새로운 디자인에서는 다른 문제가 불거졌다. 이미지의 크기를 키우니 세이렌의 얼굴이 지나치게 완벽해 보였던 것이다. "팀원들끼리 '뭔가 아쉬운 점이 있는데 그게 뭘까?' 하며 궁리를 했습니다." 글로벌 크리에이티브디렉터 코니 버드솔Connie

Birdsall의 설명이다. "그러다가 '한 걸음 후퇴해서 인간미를 좀 부여할 필요가 있겠다'는 생각이 들었죠."

그들이 내놓은 해결책은 세이렌의 얼굴을 비대칭으로 만드는 것이었다. 로고에서 세이렌의 눈을 자세히 들여다보면 왼쪽 눈보다 오른쪽 눈에 음영이 살짝 더 들어가 있는 것을 알 수 있다. 코도 오른편이 좀더 깊어보인다. 고작 몇 픽셀의 수정으로 세이렌의 이미지를 살린 것이다. "그랬더니 좀더 인간적인 느낌이 들고 조금은 덜 완벽해 보이는 얼굴이 되더라고요." 디자인 파트너 보그댄 지나Bogdan Geana의 말이다.

새 로고는 사업상의 또다른 골칫거리도 덜어주었다. 기존 로고의 경우엔 비슷한 형태의 이미지가 많아서 싸구려 커피숍들이 스타벅스의 로고를 살짝 변경해 처음 오는 손님들을 속일 수 있었다. 그러나 새 로고는 그대로 모방하기에는 티가 너무 났다.

"중국에 가면 진짜 스타벅스 매장을 어떻게 구분할까요?" 버드솔이 물었다. "전 세계적으로 테두리에 'stars and bucks'라고 쓰고 가운데에 사슴 그림을 그려넣은 식의 로고를 사용하는 매장들이 많습니다. 예전 스타벅스 로고는 비슷하게 만들기가 쉬웠어요. 그리고 눈속임을 한 것이지 똑같이 따라한 것은 아니어서 단속도 쉽지 않았죠."

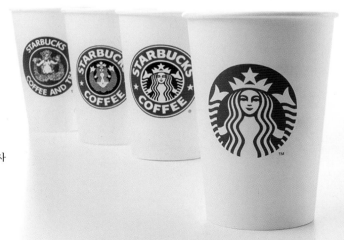

스타벅스의 로고의 변천사

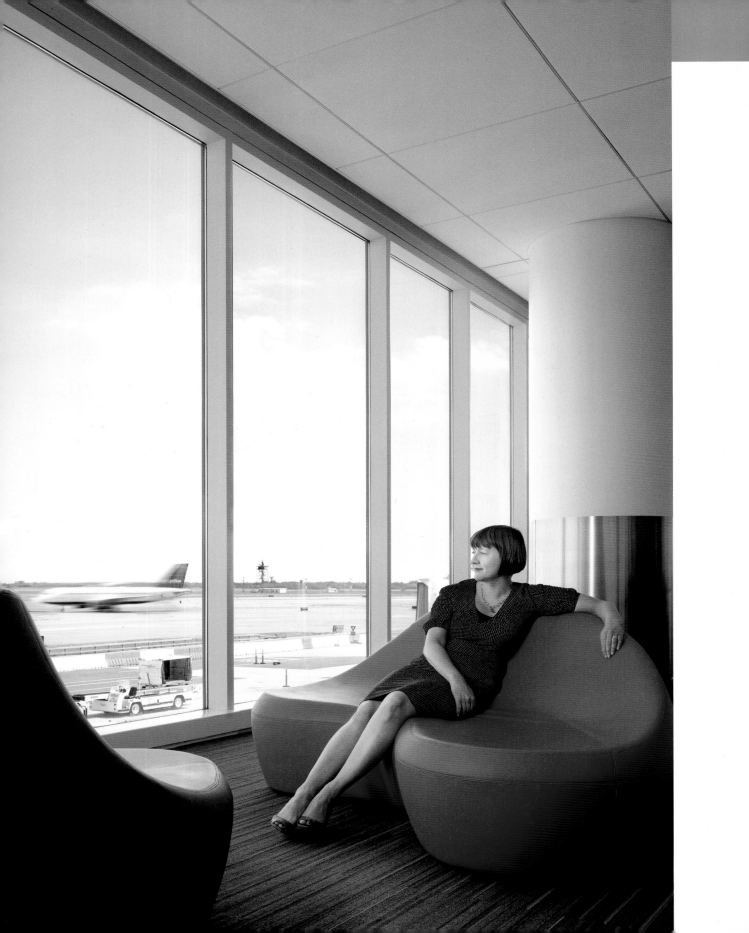

제트블루에 날개를 단 피오나 모리슨

척 솔터 Chuck Salter

2010년 10월호

패스트컴퍼니의 척 솔터는 2010년에 당시 제트블루 항공에서 브랜드 전략 및 광고를 책임지고 있던 피오나 모리슨을 소개한 바 있다. 기사에는 제트블루를 고객들에게 사랑받는 브랜드로 만들기 위해 그녀가 기울인 노력들과 저명한 디자이너 밀턴 글레이저Milton Glaser와 협업한 내용이 담겼다. 글레이저는 2020년, 91세를 일기로 별세했다. — 편집부

"우리는 기발한 발상으로 디자인된 공간을 사람들에게 선사합니다." 제트블루의 브랜드 전략 및 광고 책임자 피오나 모리슨의 말이다. "기발함은 사람들에게 없어서는 안 될 매우 중요한 요소죠."

사실 여행자들은 일반적으로 항공사나 공항 터미널에서 기발한 경험을 하게 되리라 기대하지 않는다. 제트블루 탑승구가 있는 뉴욕 존에프케네디 국제공항의 제5터미널에 가보기 전까지는 말이다. 그곳에 가면 좀더 오랜 시간 동안 머물고 싶어진다. 뻥 뚫린 공간에 흰색으로 마감된 메인 중앙홀은 현대적인 박물관을 연상시킨다. 높은 천장 아래로는 고리 모양의 디스플레이 장치가 뉴욕의 현수교처럼 케이블에 매달려 있다. 라운지에 놓인 빨강, 파랑, 초록, 노랑의 알록달록한 이태리제 소파는 여행객들에게 잠시 쉬어갈 수 있는 여유를 준다.

다음으로는 바닥을 높인 2개의 단상이 있다. 식당가 한가운데에 60센티미터, 120센티미터 높이로 설치된 이 2개의 섬은 엔지니어의 시각에서는 실용성이 떨어지고 통행에 지장만 주는 것으로 보이겠지만, 모리슨의 관점에서는 꼭 필요한 요소다. "이 분리된 공간들 덕분에 사람들은 스스로 광대한 홀을 지나 게이트로 떼지어 몰려가는 수벌 무리가 된 듯한 느낌을 지울 수 있습니다." 사람들은 그 단상들 위에 놓인 테이블이나 아래쪽 계단에 앉아 여유를 즐긴다. 그곳이 마치 로마의 스페인 계단이라도 되

는 양 말이다.

48세의 모리슨은 전통적 의미의 디자이너는 아니다. 사실 좀처럼 자기를 내세우지 않는 이 호주인이 대놓고 그렇게 말할 일도 없을 것이다. 그러나 그녀는 자신이 일하는 회사에서 디자인 옹호자이자 전략가로서 훨씬 더 중요한 역할을 수행하고 있다. 모리슨은 운영상의 번거로움을 이유로 종종 인간을 홀대하는 비즈니스 영역에서 디자인과 브랜드 경영 사이의 경계를 찾기 힘들 만큼 제트블루의 기업 정체성에 디자인을 긴밀히 융합시키며 인간 중심의 디자인을 실천해나가고 있다. "저는 둘 사이의 차이를 잘 모르겠어요." 빨간 머리의 모리슨이 수다스럽게 이야기했다. "요즘은 디자인이 생활입니다. 어느 한 부분만 반짝이게 한다고 될 일이 아니죠."

이런 모리슨의 의도는 고객들에게 그대로 적중했다. 제트블루는 J.D.파워앤어소시에이츠에서 올해까지 5년 연속 고객만족도 부문 최고 등급 저가항공사로 선정되었다. 전체 항공사를 통틀어서도 제트블루가 가장 높은 고객만족도 점수를 받았다. 약 60개 도시에 하루 600편 이상 취항하며 연간 30억 달러가 넘는 수익을 올리는 이 회사는 지난 7월에 사상 최대의 수익을 기록한 분기 보고서를 발표했다.

지금도 여전히 모리슨은 고객들이 제트블루에서 신선한 경험을 할 수 있도록 분주히 움직이고 있다. 2008년에 개장한 제5터미널은 제트블루라는 브랜드를 가장 정교하고도 값비싸게 (7억 4300만 달러를 들여) 구현한 곳이지만, 여기에 머물지 않고 현재 이 항공사는 항공기 내부 인테리어에서부터 승무원 유니폼, 기내경험, 새로운 광고 캠페인, 뉴욕 퀸즈의 신사옥에 이르기까지 전면적인 디자인 개편 작업을 벌이고 있다. "회사가 어느 정도의 규모에 이르면 그냥 알아서 굴러가도록 내버려두기 십상입니다." 모리슨의 말이다. "끊임없이 브랜드를 연마하고 육성해

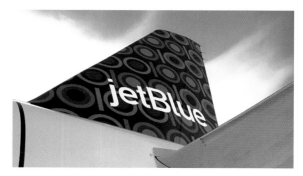

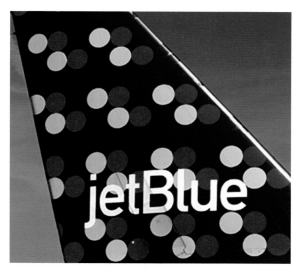

피오나 모리슨의 주도하에 제트블루는
기업의 정체성에 디자인을 매끄럽게 융합시켰다.

왼쪽부터 시계방향으로:
제트블루 항공기 기체들에 표현된 다채로운 그래픽디자인,
안락한 분위기로 꾸며진 존에프케네디 공항의 제5터미널,
밀턴 글레이저의 상징적인 'I♥NY' 로고를 자사 로고와
통합적으로 활용한 마케팅 캠페인

나가야 합니다. 가만히 내버려두었다가는 그저그런 기업으로 전락해버리고 말죠."

지난 7월 초 모리슨은 제트블루의 브랜드디자인 총괄매니저 T. J. 맥코믹T. J. McCormick과 함께 전설적인 그래픽디자이너 밀턴 글레이저의 뉴욕 스튜디오를 방문했다. 뉴욕주와 (2012년에 만료되는) 현재의 임대차계약을 연장하면서 제트블루는 향후 10년간 글레이저의 'I♥NY' 로고를 마케팅에 활용할 권리를 얻었다. 3000만 달러의 세금우대와 그 밖의 다른 인센티브도 있었지만 모리슨은 글레이저의 상징적인 로고를 쓸 수 있게 된 것이 무엇보다 기뻤다. 글레이저가 "디자인계의 마이클 조던"이라는 게 맥코믹의 설명이었다.

그러나 이 로고를 어떻게 적용하느냐가 만만치 않은 문제였다. 누군가의 제안대로 단순히 빨간색 하트를 제트블루의 파란색으로 바꾸면 "뜻은 명확히 전달될 터"였다. 하지만 모리슨과 맥코믹은 제트블루가 과거 JFK 공항 터미널을 리모델링할 때 새로운 구조물로 건축가 에로 사리넨이 설계한 역사적인 TWA 터미널의 의미를 퇴색시키기보다 오히려 보완하는 데 노력을 기울였던 것처럼 이번에도 그런 방식을 쓰고자 했다. 그래서 광고 캠페인도 오리지널 로고를 존중하는 데 목표를 두었다. 모리슨은 서로 간의 균형점을 찾는 작업을 원작자보다 더 잘해낼 사람이 어디 있겠는가 생각했다.

현재 81세의 고령인 글레이저가 더이상 비행기를 타지 않는다는 사실은 별로 문제될 게 없었다. 평생 프레젠테이션으로 단련되었을 글레이저는 흔들림 없고 확신에 찬 태도로 발표자료를 휙휙 넘기며 몇 장의 이미지에 대해 설명했다. 대개는 빨간 단발머리 위에 얹어놓는 검정테 안경을 내려쓰고 마음에 드는 이미지─제트블루와 I♥NY 로고가 X자로 교차하며 하트를 공유하고 있는─를 확인한 순간 모리슨은 흥분감에 엉덩이가 들썩거릴 정도였다.

"어쩜!" 모리슨이 탄성을 내질렀다.

글레이저가 흐뭇한 표정으로 말했다. "둘 중에 어느 것도 더 튀지 않고 잘 어우러지죠?"

"맞아요. '누가 뉴욕을 더 사랑하는가?'를 겨룰 필요는 없죠."

이 로고를 다른 요소들과 통합해 어떻게 캠페인을 진행할지 함께 상의한 뒤 글레이저가 미소 띤 얼굴로 말했다. "이제 영업만 잘하면 되겠군요."

"그리 어려울 것 같지는 않네요." 모리슨은 자신감을 내비쳤다.

기술을 마음대로 주무르는 그래픽디자이너, 에디 오파라

앨리사 워커

2010년 9월호

전설적인 디자인회사 펜타그램Pentagram은 2010년 에디 오파라Eddie Opara를 뉴욕 지사에 영입했다. 4년 만에 맞아들인 파트너이자 최초의 흑인 파트너였다. 오파라는 세련된 그래픽 감각을 신묘한 기술로 표현하는 데 능한 전천후 디자이너. 2005년에 직접 창업한 맵오피스Map Office에서 오파라는 브루클린박물관과 UCLA 건축 및 도시디자인 학교를 위한 그래픽 아이덴티티 창작, 타임스스퀘어의 모건스탠리 본사 건물 외부 디스플레이를 위한 모션그래픽 프로그램 등 다양한 작업을 진행했다. 회사의 작품 중 가장 널리 알려진 것으로는 2007년 할렘의 스튜디오박물관에서 처음 선보인 대규모 설치물 '스텔스'가 있다. 이 작품은 인종적 정체성과 불가시성의 개념을 탐구한다는 의미를 담고 있다.

펜타그램의 설립연도와 같은 해인 1972년에 태어난 오파라는 런던에서 펜타그램의 창립자 앨런 플레처를 비롯해 나중에 합류한 해리 피어스, 도메닉 리파, 앵거스 하일랜드 등의 디자이너들을 우상으로 여기며 자랐다. 디자인계의 신적인 존재로 우러러보았던 이들과 함께 일하게 되어 가슴이 벅찼지만, 커리어로 볼 때 이제 오파라는 그들과 당당히 어깨를 견줄 만했다. "저는 더 원대하고 더 훌륭한 일을 갈망합니다. 저 자신을 한층 더 잘 표현할 수 있는 일 말입니다. 이 일을 할 때의 장점 중 하나는 계속해서 배울 수 있다는 것입니다. 아무리 나이가 들어도 저는 결코 배움을 멈추지 않을 겁니다."

실제로 끊임없는 지식의 축적이야말로 오파라의 작품을 관통하는 주제인 듯하다. 런던인쇄대학을 졸업한 뒤 예일대 그래픽디자인 석사과정에 진학했지만 이내 오파라는 자신이 인쇄디자인에만 머물기를 원하지 않는다는 사실을 깨닫고 급성장중이던 인터랙티브디자인과 관련 기술 및 연구 분야에 뛰어들었다. 그리고 비트라와 프라다의 디지털환경 조성 및 모션그래픽 작업으로 경험을 쌓은 뒤 자기 회사 맵오피스를 차렸다.

맵오피스는 광고대행사 JWT에게 그들이 관리중인 브랜드들의 효율성 분석에 사용할 수 있도록 시각화 소프트웨어 '뷰'를 제공하는 등 고객사를 위한 기술적 제품들을 개발해왔다. 맵오피스 내부적으로 사용하는 도구들조차 원하는 이들이 많아, 자체 개발한 콘텐츠관리 시스템 MiG의 경우엔 올 연말에 무료로 공개할 예정이다.

펜타그램에서 오파라는 회사의 전통적인 인쇄물 형태의 결과물을 다른 방식으로 표현할 수 있는 제품들을 개발하는 데 관심을 두고 있다. "그들에게는 늘 그런 제품에 대한 아이디어가 있었어요." 독특한 검정 표지의 소책자로 간간이 발매되어 A급 디자인계에 발송되는 『펜타그램페이퍼스』를 언급하며 오파라가 말했다. 그는 그런 감각을 새로운 매체로 옮겨서 표현하고 싶어 한다.

오파라는 또한 자신만의 감각으로 리사 스트라우스펠드의 기술 마니아적인 인터랙티브 디자인과 폴라 셰어의 대규모 환경 그래픽을 융합시켜 펜타그램 디자이너들의 빈틈을 메우고 있다. "인쇄디자이너로 잔뼈가 굵은 저는 항상 인쇄물과 디지털 매체, 2D와 3D, 정적인 디자인과 동적인 디자인 사이를 자유롭게 넘나들며 창작을 하는 사람들을 보면 감탄이 절로 나옵니다." 20년간 펜타그램의 파트너로 일해온 마이클 비에루트의 말이다. "에디는 그런 유형의 대표적인 사람입니다."

에디 오파라

re—define
re—imagine
re—invent

왼쪽부터 시계방향으로:
퀴니피액대학과 소그아키텍츠Sorg Architects를 위한 브랜딩 작업,
할렘의 스튜디오박물관 전시작 스텔스, 제트JET와 중국의
휴대전화 제조업체 오포Oppo를 위한 시각적 아이덴티티,
방콕 최고층 빌딩에 설치된 디지털 디스플레이, 축구선수
메건 라피노Megan Rapinoe의 라이프스타일 브랜드 re-Inc를 위한
브랜딩 작업, 뉴욕증권분석가협회를 위한 도서 디자인,
UCLA 건축 및 도시디자인 학과의 아이덴티티

JCLA Architecture & Urban Design

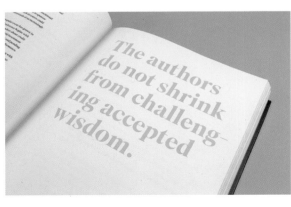

MAKE
DESIGN
GOOD
AGAIN

'MAKE AMERICA GREAT AGAIN(미국을 다시 위대하게)'이라는 문구가 새겨진 새빨간 트럼프 모자는 이제 우리의 집단기억에 뚜렷하게 새겨져 있다. 이 모자는 2016년에 가장 심한 혐오의 대상이 된 동시에 가장 사랑받은 상징물로, 한편으로는 익살스럽게 다른 한편으로는 진지하게 취급되었다. 조악한 디자인으로 만들어진 제품이었지만 이 모자가 낸 브랜딩 효과는 무척이나 강력했다. 선거 당시에는 제대로 된 인정을 받지 못했지만 말이다.

이 사례에서 우리가 얻어야 할 귀중한 교훈은 '좋은' 디자인이라는 것이 지닌 한계다. "당연히 누구도 [트럼프에게] 그 공을 돌리고 싶지는 않을 겁니다. 디자인이라고 할 만한 게 없으니까요." 배플러의 디자이너이자 아트디렉터이며 메릴랜드예술대학의 부교수이기도 한 린세이 밸런트의 말이다. "그 부분이 바로 디자이너들이 생각해봐야 할 지점입니다. 좋은 디자인이 반드시 좋은 효과를 내는 건 아니란 걸요."

모자가 만들어진 기원에 대해서는 정확히 알려진 바가 없다. 어디서 만든지는 알아도 누가 디자인을 했는지는 모른다. 이 모자는 남부 캘리포니아의 캘리페임Cali Fame이라는 한 모자회사에서 생산된 단순한 형태의 제품이다. 십중팔구 누군가 공화당의 색깔인 빨강으로 바탕색을 깔고, 글자색은 빨간 바탕에서 눈에 잘 띄는 흰색으로 정한 뒤, 기본 서체인 타임스뉴로만체로 글자를 새겼으리라.

이 딱히 '디자인이랄 게 없는' 모자가 보통 사람의 감성을 대변했다면, 고급스러운 디자인을 내세운 힐러리 클린턴Hillary Clinton의 브랜딩은 (절제된 디자인으로 체계적으로 실행되었지만) 트럼프가 욕하고 미국의 중산층이 등을 돌린 기득권층의 내러티브를 상징했다.

연방선거위원회에 제출된 비용보고서를 보면 트럼프의 선거운동에서 2015년 7월부터 2016년 9월 사이에 모자 한 항목에 만 320만 달러라는 막대한 금액이 지출된 것을 알 수 있다. 그리고 이 금액은 모자와 셔츠, 피켓을 포함해 비슷한 범주에 지출된 1530만 달러와 비교하면 그리 많다고도 할 수 없는 액수였다.

이런 지출 전략은 효과가 있었고, 덕분에 트럼프 모자는 어디서나 볼 수 있는 물건이 되었다. 울프올린스의 샌프란시스코 지사 디자인 팀장 포리스트 영은 이 모자에 대해 "디자인은 형편없지만 훌륭한 브랜딩 도구였다"고 평가했다. "지금부터 10년 뒤에 제스처 게임에서 '2016 대통령 선거'라는 문구를 제시어로 받은 팀은 아마도 야구모자를 쓰는 사람의 동작을 흉내낼 것입니다. '보통 사람의 사회'라는 환상이 야구모자를 쓰고 있는 억만장자에 의해 손쉽게 만들어진 거죠."

선거일이 아직 많이 남아 있던 두 달 전 센트럴파크에서 나는 분명 외지 사람으로 보이는 세 여성을 보았다. 손에 든 빳빳한 쇼핑백으로 미루어 트럼프 매장에서 막 나온 것 같았다. 그들은 '미국을 다시 위대하게' 모자를 쓰고 있었고, 여느 관광객들처럼 공원에서 사진을 찍고 있었다. 그들에게는 트럼프 매장을 순례하는 일이 센트럴파크를 방문하는 일만큼이나 놓쳐서는 안 될 구경거리인 모양이었다. 나 역시 트럼프의 모자가 열혈 지지자들을 끌어당기는 힘을 과소평가하고 있었다. 힐러리 클린턴은 전체 투표수에서는 트럼프보다 280만 표 이상을 더 받았지만 선거인단의 투표수가 절실히 필요했던 주들에서 앞서지 못했다. 민주당이 설득시켜야 했던 사람들은 뉴욕시의 트럼프 매장을 거리낌없이 찾는 이들이었건만 불행히도 그러지 못했다.

2016년 대선의 승패가 단지 모자나 브랜드 전략 때문에 엇갈린 것은 아니겠지만, 트럼프의 모자는 그를 당선자로 만든 세력들에 의해 다수의 사람들이 어떻게 허를 찔렸는지를 보여주는 강력한 상징물이자 다음 대선을 위해 다시 결집하고 전략을 세우면서 어떤 식으로 상징을 해석하고 디자인을 배치할지를 결정할 때 참고해야 할 훌륭한 지표다.

아일린 퀸 Aileen Kwun

알렉산드리아 오카시오코르테스의 강렬한 선거운동 포스터

2018년 6월호

미국 하원의원에 처음으로 출마한 알렉산드리아 오카시오코르테스Alexandria Ocasio-Cortez 후보가 2018년 민주당 경선에서 10선의 조 크롤리 현역 의원을 물리치고 미국 역사상 최연소 국회의원이 될 초석을 마련했다. 로비스트의 후원 없이 선거운동을 치르겠다고 선언한 오카시오코르테스는 15퍼센트 포인트 차로 크롤리를 따돌렸다. 상대의 선거운동 예산이 그녀가 들인 30만 달러라는 소소한 액수의 18배에 이른다는 점을 고려할 때 특히나 더 인상적인 성과가 아닐 수 없다. 오카시오코르테스가 민초들의 지지를 얻어 승리할 수 있었던 비결은 효과적으로 디자인된 시각적 캠페인에 있었다.

선거운동 포스터와 홈페이지 그리고 선거구인 브롱스와 퀸즈 지역을 누볐던 선거차량 래핑에 사용된 오카시오코르테스의 비주얼 브랜드는 짙은 남보라색 바탕에 인물사진을 배치한 것이 특징이었다. 사진 속에서 그녀는 아래로 쪽 진 머리에 시선은 정면 대신 마치 사람들의 주의를 미래로 이끄는 듯 비스듬히 위쪽을 멀리 응시하고 있었다. 말풍선 형식을 빌려 영어와 스페인어로 제시된 텍스트는 강경하고도 다원적인 그녀의 정책적 접근방식을 상징했다.

"민초들 대상의 선거운동은 다른 계층의 유권자와 청중에게 이야기를 건네려는 것인 만큼 시각적 언어도 달리 표현할 필요가 있었습니다." 전반적인 선거운동 브랜드와 비주얼 아이덴티티를 디자인한 탠덤NYCTandem NYC의 공동설립자이자 크리에이티브디렉터인 스콧 스타렛Scott Starrett의 설명이다. 선거운동의 외양을 구상하며 탠덤의 팀은 돌로레스 후에르타와 세자르 차베스 같은 노동운동가들과 시민권 운동가들이 주도했던 과거의 혁명적인 민중운동들을 참고했다. (손으로 직접 만드는 경우가 많았던) 그들의 직설적이고 참신한 시각자료들에서는 긴급한 변화의 필요성이 고스란히 전달되었다. "오카시오코르테스를 정의하는 사진에 그들과 똑같은 희망의 감정과 미래의 긍정적인 변화를 전망하는 시선이 담긴 것은 뜻밖의 수확이었습니다." 이 프로젝트의 수석디자이너였던 탠덤의 마리아 아레나스Maria Arenas가 말했다. "그 시선에 맞추어 로고와 텍스트도 살짝 기울어진 각도로 배열하게 되었죠."

그림자와 그러데이션 효과, 미국 국기의 모티프를 포기하고 굵은 글씨의 밋밋한 디자인을 선택한 이 아이덴티티는 보여주기식의 표지들을 의도적으로 삼갔다. 오카시오코르테스는 빨강, 하양, 파랑의 국기색 대신 양 정당의 상징색인 빨강과 파랑을 혼합한 색이자 브랜드뉴캉그레스(자신들이 추구하는 정치강령에 부합하는 진보적 의원들이 당선되도록 힘쓰는 미국의 정치활동 단체−옮긴이)가 사용하는 보라와 그 보색인 노랑을 주로 이용했다. 오카시

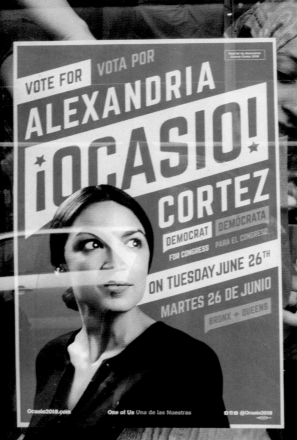

뉴욕주 퀸즈 지방에 붙은
알렉산드리아 오카시오코르테스의 선거 포스터

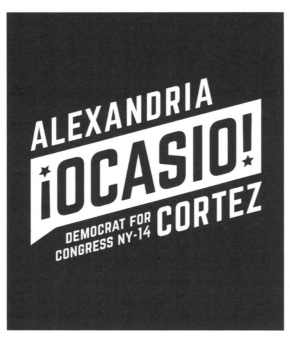

오른쪽부터 시계방향으로:
탠덤NYC의 포스터 디자인 과정 스케치,
2018 퀸즈에서 열린 성소수자 행사 프라이드 퍼레이드에
참여한 알렉산드리아 오카시오코르테스의 지지자들,
코르테스의 하원의원 선거운동용 로고

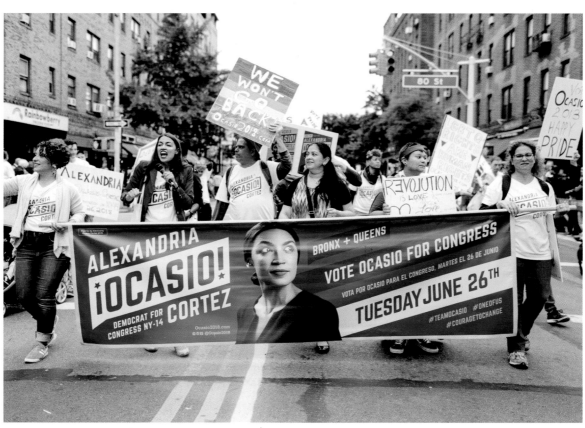

오코르테스의 얼굴을 둘러싸고 있는 대문자 일색의 큼직한 텍스트는 그녀의 시선과 비슷한 각도로 배열되었다. 뒤집어진 느낌표와 별모양으로 꾸며 규칙에 맞지 않게 쓰인 '오카시오'라는 이름은 단호하고도 당당하게 다문화적 색채를 드러내며 그녀가 푸에르토리코 혈통의 3세대 이민자이자 노동자계급의 브롱스 사람임을 알리는 역할을 했다.

기업의 후원을 받는 전형적인 선거운동들이 제약회사나 월스트리트 금융회사의 것과 다를 바 없는 매끈한 로고들을 앞세우며 외면적으로나 내면적으로나 기부자들과 흡사한 모습을 보이는 반면, 오카시오코르테스의 브랜딩은 인습에 구애받지 않았다. "그녀가 비전통적인 선거운동을 하는 비전통적인 후보이기 때문에 우리는 그러한 특성을 그녀의 비주얼 아이덴티티에 반영하고자 했습니다." 아레나스의 설명이다. "대부분의 정치적 디자인은 매우 소심하고 안전지향적이며 전통을 그대로 답습하는 경향을 보입니다. 저는 우리가 그러한 인식을 깨뜨릴 수 있다고 생각했습니다. 정치 분야라고 좋은 디자인이 불가능한 건 아니니까요."

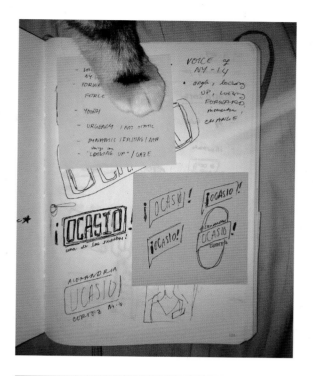

오카시오코르테스는
양 정당의 상징색인
빨강과 파랑을 혼합한
보라를 배경색으로 사용했다.

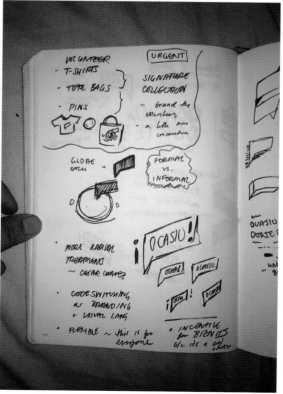

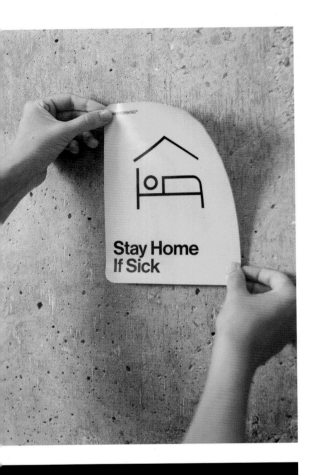

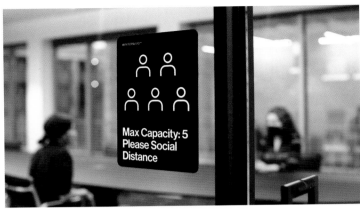

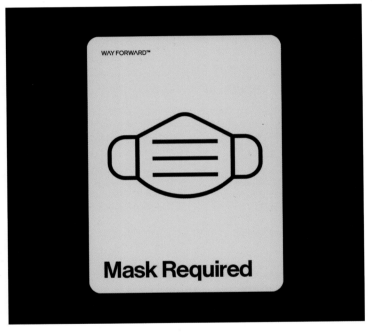

팬데믹
극복을 위한 브랜딩

주목받는 디자인 #11

릴리 스미스Lilly Smith

동네 상점과 식당에서 여러분은 마스크를 착용하고 사회적 거리를 유지해달라고 부탁하는 임시 안내판들을 본 적이 있을 것이다. 이런 안내판의 문구는 다정하기는 하지만 너무 많은 정보를 두서없이 담고 있어서 혼란을 주기도 한다.

이에 글로벌 브랜딩 전문 회사 베이스디자인Base Design이 내슈빌의 건축회사 헤이스팅스Hastings와 손을 잡고 체온 측정에서부터 손씻기 에티켓에 이르기까지 유행병 확산을 방지하기 위한 모든 내용을 망라하여 명확한 디자인으로 한눈에 알아볼 수 있는 안내판 모음을 만들었다. 기업의 브랜딩이 소비자에게 기업의 가치를 압축적으로 전달하는 데 도움을 준다면 이런 안내판들은 코로나바이러스의 시대에 건강과 안전에 대한 통일된 메시지를 전달하는 역할을 한다.

'위기 극복을 위한 안내판Way Forward Signage'이라 명명된 이 프로젝트의 그래픽들은 단색 바탕에 둥글둥글한 선으로 그려져 횡단보도의 보행신호가 연상될 만큼 시각적으로 단순하게 구성된 것이 특징이다. 함께 쓰인 문구는 '마스크를 써주세요' '임시 휴업' '내려갈 때는 이 계단을 이용하세요'와 같이 단순하면서도 구체적이다. 이 안내판들은 복도나 휴게실, 화장실 등 다양한 공용공간에서 사용할 수 있도록 디자인되었다. "처음에는 잠깐 동안만 사용하게 될 줄 알았습니다. 그런데 잠깐으로 끝나지 않게 확실해 보이네요." 베이스디자인의 파트너 제프 쿡의 말이다. "이 안내판들은 길이길이 남아서 오래도록 사용될 겁니다."

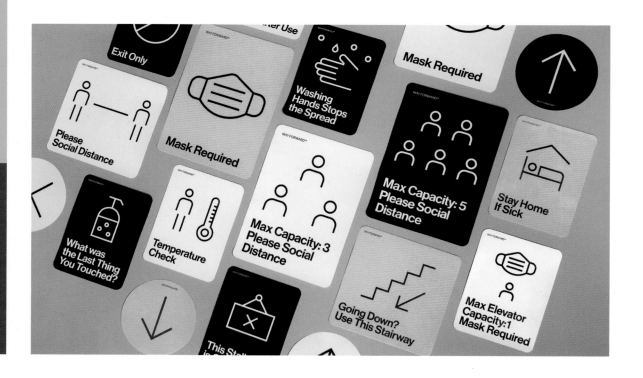

야스민 가니에 **Yasmin Gagne**

대중에게 메시지를 전하는 모나 찰라비식 방법

2020년 11월호

데이터에는 이야기가 담겨 있다. 그리고 『가디언』지의 미국 지사 데이터편집자인 모나 찰라비Mona Chalabi의 손에 데이터가 들어가면 비로소 그 이야기의 진정한 의미가 드러난다. 런던 태생으로 뉴욕에서 활동중인 이라크 혈통의 저널리스트 찰라비는 여성의 제모에서부터 반유대주의에 이르기까지 뜻밖의 이슈들을 조명하는 인상적인 시각물들을 창작하며 경력을 쌓아왔고, 이 시각물들은 그녀의 개인 인스타그램 계정에서 220만 회나 공유되었다. 최근에는 신종 코로나바이러스와 흑인들에 대한 미국 경찰의 과잉진압 관련 통계들을 그림으로 묘사해 주목을 끌었다. 본지에서 찰라비는 데이터 수집시에 작용하는 편견에 대해 그리고 자신이 어떻게 특유의 스타일을 개발하게 되었으며 왜 정보의 사각지대에 있는 사람들을 우선적으로 고려한 그래픽을 제작하고 있는지에 대해 들려주었다.

파리정치대학에서 석사학위를 이수하는 동안 찰라비는 국제이주기구에 취업해 '이라크에서 추방된 난민의 수'와 같은 주제들에 관해 정보를 수집하는 일을 했다. 하지만 업무 자체는 의미가 있어도 그로 인해 파급되는 영향력은 미미해 보였다. "몇 달 동안 작업해서 보고서를 내면 읽는 사람이 고작 여남은 명에 불과했어요. 기운이 빠졌죠." 찰라비의 말이다.

그러던 어느 날 찰라비는 데이터 저널리즘에 관한 일일 워크숍에서 한 『가디언』 편집자의 발표를 듣고 수치가 지닌 정보전달의 잠재력에 대해 영감을 얻었다. 찰라비는 그 편집자와 연락을 하고 지내다가 얼마 안 가 본인도 『가디언』에서 인턴으로 일을 시작했다. 생계를 위해 자유기고도 틈틈이 했다. 그리고 그렇게 꾸준히 노력한 끝에 마침내 『가디언』의 런던 본사에서 정규직으로 채용되었다.

이후 얼마 지나지 않아 그녀는 또다른 모험을 감행했다. 뉴욕으로 건너가 당시 신생 언론사였던 파이브서티에이트에 합류한 것이다. 그러나 그곳에서 자신의 능력을 인정받지 못하고 아이디어를 자주 묵살당하자 금세 그 결정을 후회했다. 지난날을 돌아보며 찰라비는 자신이 백인 남성 위주의 업무환경에서 일하는 유색인종 여성이어서 그랬던 것 같다고 추측했다. "편집자들에게 저의 가치를 납득시킬 수 있는 방법이 전혀 없었어요." 이 기간에 찰라비는 자신의 좌절감을 창의적으로 표출할 수단으로 직접 색연필로 손그림을 그리기 시작했다. 컴퓨터로 즉석에서 생성되는 전통적인 형식의 그래프 및 차트와 대비되는 형태로 데이터를 시각화하는 프로젝트에 돌입한 것이다. 이후 그녀는 컴퓨터그래픽과 손그림을 결합한 특유의 스타일을 개발해 2017년

에 다시 『가디언』으로 돌아갔다. "자신감이 회복되고 저에 대한 믿음이 생겼죠."

찰라비는 가급적 폭넓은 청중을 대상으로 그래픽을 제작하며, 40만 명이 넘는 자신의 인스타그램 팔로워들과 '가방끈이 길지 않은 사람들'이 쉽게 파악할 수 있는 그래픽을 창작하기 위해 노력한다. 최근에는 몸소 행동에 나서 뉴욕시 경찰청에 대한 정부 지출금 통계를 담은 포스터를 제작하기도 했다. 이 포스터는 자원봉사자들의 도움으로 브루클린 다리에 게시되었다. 많은 데이터시각화 크리에이터들이 단순히 독자들이 소화할 수 있는 방식으로 정보를 제시해 나름의 결론을 이끌어낼 수 있게 하는 데 만족하지만, 찰라비는 그 수치들을 해석하여 이야기를 전달한다. "저는 객관적인 척 가장하지 않습니다. 저널리즘의 역할은 단순히 정보를 전달하는 데 있는 게 아니라 사람들에게 정보에 의거해 행동할 수 있는 도구를 제공하는 데 있으니까요. 객관적으로 보이는 수치 뒤에 숨는 건 직무유기나 다름없습니다. 저는 언제나 '이 사안에 관심이 있으면 가서 투표하세요'라고 촉구할 방법을 찾으려 애씁니다."

찰라비는 학술논문이나 비영리단체 보고서, 인구조사국 같은 비당파적 기관들에서 데이터를 구하며, 항상 그런 연구들이 놓친 부분은 없는지 촉각을 곤두세우고 살핀다. "데이터 수집시에는 기존 체제의 의중이 반영되어 특정 목적에 부합하도록 데이터가 조작될 수 있습니다." 찰라비는 이렇게 말하며 자신은 항상 연구에 참여한 인종의 구성을 살펴 데이터에 특이값이 존재하지는 않는지 자문한다고 덧붙였다. 데이터에 대한 그림을 손으로 그리기에 앞서 찰라비는 종종 컴퓨터상에서 데이터를 정확히 구현해본다. "컴퓨터상에서는 데이터에 아무런 흠결도 없어 보입니다. 저는 데이터가 항상 정확하지만은 않다는 사실을 보여주기 위해 그림으로 표현합니다. 어떤 데이터집합에든 오류가 있을 수 있음을 상기시키려고 일부러 선도 조금 비뚤게 긋죠."

왼쪽 위부터 시계방향으로:
다른 나라들과 비교한 미국의 코로나19 예상 치료비,
청소년의 흡연 습관, 총격사건 설명에 사용되는
인종적으로 편향된 언어, 엄청난 수치의 성범죄
미신고 및 불기소 건수

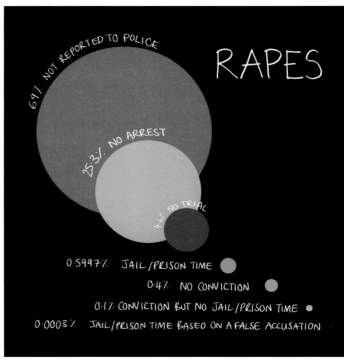

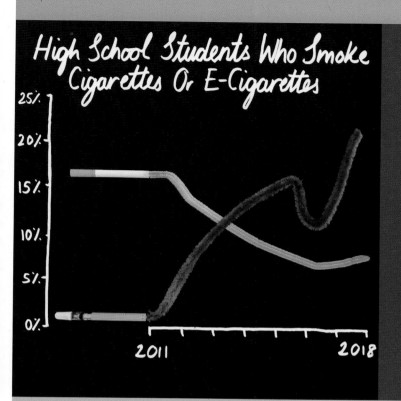

High School Students Who Smoke Cigarettes Or E-Cigarettes

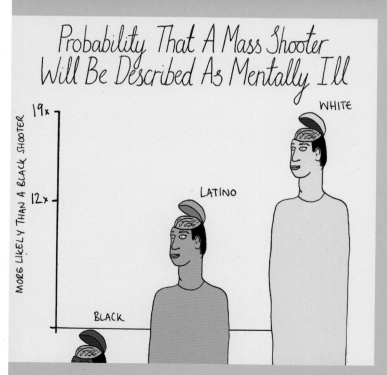

Probability That A Mass Shooter Will Be Described As Mentally Ill

페르난도 로메로Fernando Romero가 설계한 소우마야미술관Museo Soumaya

디자인과
도시

4

스테파니 메타

디자인과
도시

어지럽게 얽힌 도로망과 촘촘히 박힌 고층건물들 때문에 도저히 손을 댈 수 없을 것 같지만, 그럼에도 시민들의 변화하는 욕구와 가치를 충족시킬 수 있는 도시환경을 만들고자 하는 건축가, 도시계획가, 정부지도자 들의 노력 덕분에 도시의 기반시설은 끊임없이 진화하고 있다.

캘리포니아주 오클랜드의 공유지인 스플래쉬패드파크Splash Pad Park만 보더라도 그렇다. 이곳은 상업과 여행을 촉진하기 위해 고속도로망을 구축하려는 연방정부 계획의 일환으로 1960년대에 580번 주간州間 고속도로를 건설하던 당시의 편의를 위해 포장되었던 공원부지 일부를 되살린 곳이다. 고속도로 건설 이후 수십 년 뒤 이 지역 환경보호운동가들과 공무원들은 도시 거주민들의 쾌적한 생활을 위해 녹지를 조성할 필요성을 느꼈다. 그리고 2003년에 이르러 드디어 오클랜드의 조경사 월터 후드Walter Hood가 정원과 놀이구역, 문화센터가 망라된 새로운 공원의 모습을 공개했다. "이곳은 복합적인 공간입니다. 누구나 자신의 목적에 맞게 이용할 수 있죠."

사려 깊은 디자인을 통해 우리는 과거 도시계획에서 저질렀던 실수를 만회할 수 있을 뿐 아니라 선조들의 과오 또한 되짚어볼 수 있다. 2016년에 워싱턴 D.C.에 문을 연 데이비드 아제이의 미국흑인역사문화박물관은 예전에 노예시장이 열렸던 자리에 들어섰다. 아프리카의 역사적, 영적인 전통과 흑인 공예술을 기리기 위해 지어진 이 건축물은 미국의 문화를 형성한 노예제도와 인간의 잔인성, 차별의 유산에 대한 뼈아픈 지적이다. 아제이는 흑인들이 했던 경험을 "미국이라는 나라를 극복하고 새롭게 형성해가는 비범한 여정"으로 예찬하려는 마음에서 이 건물을 설계했다고 설명했다.

패스트컴퍼니가 출범하고 디자인 관련 보도를 확대했던 시기는 우연히도 도시 르네상스기와 때를 같이했다. 1990년대에 범

죄율이 감소하면서 가족들은 뉴욕과 시카고 같은 대도시로 되돌아가고픈 유혹을 느꼈고, 1990년대 말에는 소프트웨어 회사들이 너 나 할 것 없이 실리콘밸리 대신 샌프란시스코 소마 지역에 본사를 설치했다. (애석하게도 지금은 코로나바이러스로 인해 원격근무 풍토가 가속화되면서 일부 도시들에서 부유한 주민들과 사업체들이 빠져나가고 있는 실정이다. 그리고 언제쯤 대도시들이 과거의 모습을 다시 회복할지 여전히 불분명한 상태다.)

중국에서는 10차 5개년 계획이 시행되던 2001-2006년 사이 중국에서는 일자리를 찾아 지방에서 도시로 사람들이 물밀듯이 이주했으며, 그 결과 2017년까지 중국에는 인구 100만 이상의 도시가 약 100개나 생겨났다. 이에 중국은 자하 하디드Zaha Hadid 같은 건축가들과 소호차이나Soho China 같은 개발사들을 동원해 업무시설과 오락시설, 소매점과 정원, 교통허브를 갖춘 문화상업복합단지를 건설하여 증가한 수요에 대응했다. 덕분에

도시 거주민들은 베이징이나 상하이에 흔한 악명 높은 12차로 고속도로를 건너다닐 필요 없이 업무와 쇼핑, 여가를 해결할 수 있었다.

도시설계자들은 이제 과거와는 다른 욕구와 가치를 충족시켜야 할 현실에 직면했다. 이 책의 편집이 끝나가는 동안 미국의 많은 도시들이 3가지 위기를 맞이했다. 코로나19의 확산으로 골수 도시민들조차 도시 생활을 포기하게 되었다는 점, 봉쇄와 뒤이은 경기침체로 인해 중요한 세입원인 사업체들이 폐업에 내몰렸다는 점, 무장하지 않은 흑인 시민들에 대한 경찰의 과잉진압으로 관계당국의 편견이 노출된 것이다. 그러나 다행스럽게도 건축가, 도시계획가, 정부지도자 들에게는 디자인을 활용해 도시에 다시금 활력을 불어넣고 새롭게 불거진 사회적 병폐를 해소할 수 있는 새로운 기회가 있다.

공공장소와 대중에게 좋은 디자인을 선사하는 조경사, 월터 후드

높게 조성한 화단에 핀 수선화, 매끈하게 포장된 길을 달리는 자전거, 오클랜드의 반짝이는 메리트호 주변 산책로에 줄줄이 박힌 철제 말뚝, 이 모든 것이 조경사 월터 후드의 눈에는 못마땅하기만 하다. "전부 다 서로 동떨어진 느낌입니다." 후드가 주변의 거슬리는 시설들을 가리키며 말했다. 새롭게 정비된 호반은 대부분의 미국 공공장소들과 다를 바 없이 쾌적해 보였다. "뭐, 좋습니다. 잔디를 깔고 돌을 가져다놓고 쓰레기 압축기 위에 언제나처럼 초록 지붕을 씌우는 것, 이런 것들이 조경술의 기본이긴 하죠. 하지만 이곳은 지역사회의 중심부입니다. 크기를 키워 더 넓게 만들어야 합니다."

메리트호 주변의 공원을 설계한 사람이 후드가 아닌 것은 분명해 보였다. '더 넓게'라는 말이 무슨 뜻인지 알려면 이곳에서 1.6킬로미터 가량 떨어진 좀더 낙후되고 녹지가 드문 지역에 자리한 라파예트스퀘어파크Lafayette Square Park에 가보면 된다. 후드는 원래 이곳에 있던 천문대의 돔지붕 모양을 본떠 인공 초지를 조성했다. 아니면 샌프란시스코의 디영미술관de Young Museum에 가봐도 좋다. 외벽에 난 틈새들 덕분에 이 건물에서는 유칼립투스가 마치 내부에서 꽃을 피우고 있는 듯 보인다. 아니면 미국 도시 대여섯 곳을 찾아 후드가 길모퉁이나 고속도로 지하차도를 주변 지역에 쓸모 있고 의미 있는 공공장소로 변모시킨 모습을 구경해도 좋다.

세상의 허접한 것들을 그냥 보아넘기지 못하는 이 디자이너는 조경술에 있어서 혁명까지는 아니더라도 대단히 새로운 경지를 개척하고 있다.

한 예로 후드가 1999년에 스플래쉬패드파크를 설계하기 전에 오클랜드의 이 땅은 I-580번 고속도로 아래에 버려진 교통섬에 지나지 않았다. "그곳을 애견공원이나 지하 물길로 만들었으면 하는 사람들도 있었고, 전혀 다른 것을 원하는 사람들도 소수 있었습니다." 오클랜드에 오래 거주한 주민 켄 캐츠의 말이다. 현재 이 공원에는 위에서 말한 모든 것이 다 갖추어져 있다. 후드는 스플래쉬패드파크에 대해 이렇게 설명했다. "이곳은 복합적인 공간입니다. 누구나 자신의 목적에 맞게 이용할 수 있죠."

후드의 신념처럼 현재 이곳은 지역사회에 뿌리를 두고 그 땅의 명맥을 이어가는 공공장소로서 다양한 기능을 수행하고 있다. "문명의 역사를 생각해보십시오. 아고라, 광장, 극장, 거리, 콜로세움 같은 공공의 영역에서 우리는 스스로를 정의해왔습니다. 그런데 미국의 공유지는 애석하게도 우리에게 어떻게 행동해야 할지를 지시합니다." 그는 낮은 목소리로 계속해서 말을 이어갔다. "'여기에 앉아라, 저기를 보아라, 이 점을 이해해라, 여기로 다니지 마라, 그런 짓은 하지 마라' 등등으로요. 답답한 노릇이죠."

라파예트스퀘어파크에서는 보도 위쪽의 반원형 쐐기꼴 풀밭이 언덕 위로 올라오도록 사람들을 유혹한다. 후드는 사람들의 경험을 유도하기 위해 이런 공식적인 요소들을 사용하면서도 그

샌프란시스코의 디영미술관

맨 왼쪽과 왼쪽 위: 오클랜드의 스플래쉬패드파크
맨 오른쪽 위: 샌프란시스코의 디영미술관
바로 오른쪽과 위: 버팔로대학의 광전지
디스플레이 솔라스트랜드

외의 다른 부분은 사람들에게 맡기고자 했다. "저는 어떤 장소를 사람들의 발길이 닿지 않게 하여 처음 모습 그대로 유지하려 하기보다 차라리 많이 이용되어 허름해지고 지저분해지도록 디자인하는 편입니다."

디영미술관 야외에서는 미술관 직원이 커다란 세모꼴 풀밭에 드러누워 낮잠을 자는 모습을 종종 볼 수 있다. 아무도 그에게 풀밭에서 나오라고 다그치지 않는다. "얼마나 멋진 그림입니까." 후드가 자신의 아이폰으로 사진을 찍으며 미소지었다. 그가 늘 염원했지만 계획한 적은 없는 이런 식의 공간 활용이야말로 그의 설계가 의도대로 되었음을 확인시켜주는 증거다.

후드는 노스캐롤라이나주 샬럿에서 인종차별이 폐지되던 시기에 어린 시절을 보냈다. 커서는 20년 넘도록 오클랜드 중심지에서 생활하고 일하며 대부분 공공부문의 프로젝트를 도맡아서 했다. 고가의 콘도나 기업의 복합건물 설계에는 관심이 없었다. 거의 전적으로 도시환경 조성에 집중하며 인종적 긴장과 관계기관의 무관심, 혼란에 빠진 주민들, 한정된 자금, 조잡한 기반시설이 총집결된 곳에서 자신의 능력을 펼쳤다.

지난해 후드는 가든패시지와 그린프린트라는 2가지 프로젝트로 유서 깊은 피츠버그 블랙힐 지구의 공유지를 되살려달라는 의뢰를 받았다. 그는 바비큐 파티를 열고 동네 구석구석을 돌아보며 지역의 분위기를 살폈다. '버려진' 지역에서 산다는 생각에 주민들이 서로 냉랭하게 지내는 등 여러 문제가 있었다. "실제로는 그렇지 않았어요. 생태학적으로 이 지역들과 교외지역들 사이에는 별반 차이가 없었죠. 그저 방치되어 있었던 것뿐이에요."

현지 비영리단체의 도움으로 후드는 힐 지구 주민들에게서 수천 장의 컬러사진을 수집했다. 내년 봄에 150만 달러의 자금으로 가든패시지 공사가 시작되면 계단식 지대에 세워질 4개의 거대한 '유리 커튼'이 그 사진들로 장식될 예정이다. "한때 이곳에 존재했던 공동체를 마지막 무대인사를 나오는 훌륭한 연기자처럼 다시 장막 밖으로 나오게 한다는 아이디어입니다." 그래서 이 작품의 이름은 '커튼콜'로 정해졌다.

"사람들이 일전에 제게 묻더군요. '그럼 그린프린트는 언제 볼 수 있나요?'" 그는 씩 웃으며 이렇게 말했다. "이 프로젝트의 백미는 이미 그곳에 그린프린트가 존재하고 있다는 것입니다. 그저 책장의 먼지를 털어내고 책을 다시 꽂기만 하면 되죠."

경찰서를 지역사회의 아지트로 만든 스튜디오갱

지난 여름에 찾은 건축가 지니 갱Jeanne Gang의 시카고 사무실은 아르데코풍으로 꾸며져 있었고, 옥상은 흡사 공원을 방불케 했다. '하늘섬'이라는 별명의 이 야외공간에는 500제곱미터 면적의 땅에 다양한 토종식물을 심은 초지와 야생화밭이 조성되어 있어 새와 나비, 벌의 보금자리가 되어주고 있었다. 갱은 자연은 물론이고 사람의 회복력을 키우는 작업에도 몰두하고 있다. "생태학은 모든 생명체와 환경 사이의 관계를 연구하는 학문입니다. 그런 면은 건축학도 마찬가지죠." 갱의 말이다.

2011년에 맥아더지니어스상을 수상한 선도적인 건축가 갱은 현재 오늘날의 시민들에게 지대한 영향을 미치는 도시의 문제들을 다루고 있다.

갱은 (시카고의 산책로 판자길과 멤피스의 수변 정비 및 학교 재사용 프로젝트들을 포함해서) 버려지거나 방치된 공유지에 대한 혁신적인 해결방안을 마련하는 일에 더해 '폴리스스테이션'이라는 파일럿 사업을 통해 경찰서 환경을 개선하는 까다로운 작업에도 참여하고 있다.

시카고의 노스론데일 지방에서 스튜디오갱Studio Gang은 주민들과 경찰관들 사이에 대화를 주선해 경찰과 이웃사회의 관계가 보다 원만해지도록 경찰서 자체를 지역 주민들의 커뮤니티 공간으로 활용하자는 아이디어를 이끌어냈다. 그로 인한 한 가지 실천 사례가 스튜디오갱이 경찰서 주차장 유휴지에 설치한 농구장 하프코트다. 갱은 이 프로젝트를 타인을 위한 하나의 오픈소스 아이디어로 바라본다. "그냥 지역사회를 위한 일들을 하나씩 해나가면 됩니다."

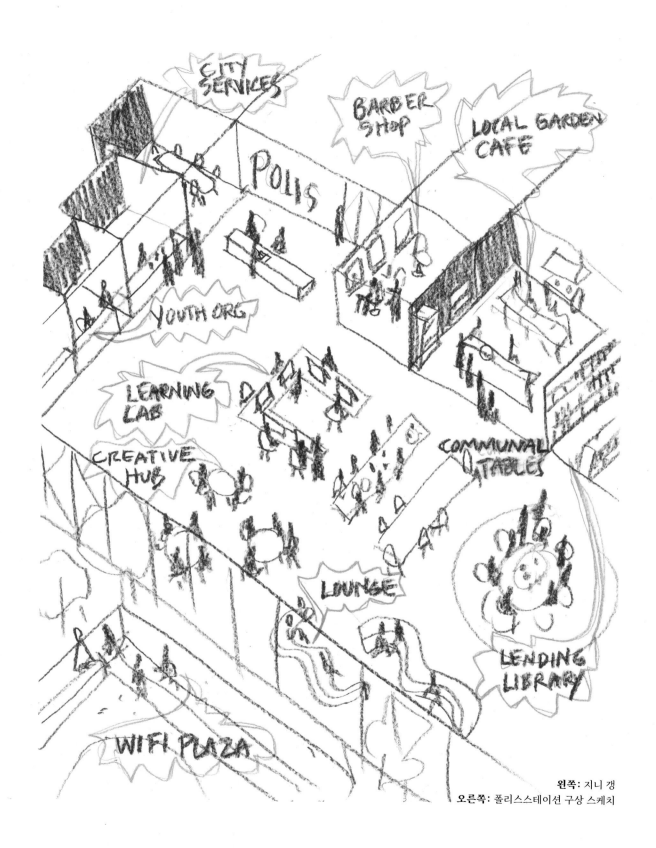

뉴욕시를 쇄신한 마이클 블룸버그와 저넷 사딕칸

2013년에 패스트컴퍼니는 기후회복력을 높이고 삶의 질을 개선하기 위해 뉴욕시가 추진한 플라NYC PlaNYC와 관련하여 당시 마이클 블룸버그 뉴욕시장과 저넷 사딕칸 Janette Sadik-Khan 뉴욕시 교통국장을 인터뷰했다. 다음은 이들과의 인터뷰를 편집한 내용이다. — 편집부

저넷 사딕칸 뉴욕시 교통국장[2007-2013년 재임]: 총 길이가 약 1만 킬로미터에 달하는 뉴욕시 같은 대도시의 거리는 도시가 보유한 최대의 부동산 자산입니다. 그런 만큼 우리는 거리를 보다 효율적인 장소로 만들어야 하죠. 자전거전용도로, 버스전용차선, 7호선 [지하철] 연장구간의 새 역사驛舍를 설계할 때 기존의 자원을 활용하면서도 새로운 시각으로 접근해야 하는 이유가 여기에 있습니다.

마이클 블룸버그 뉴욕시장[2002-2013년 재임]: 거리는 통행로뿐 아니라 공원도 될 수 있습니다. 플라NYC 계획에서 우리는 어디서든 10분 이내에 공원에 닿을 수 있도록 만들자는 목표를 세웠습니다. 그러려면 방과후에 학교 운동장을 공원으로 바꾸어야 하죠. 도시의 과밀지역에는 새로 공원을 만들 공간이 없으니까요.

사딕칸: 플라NYC를 계획할 때 블룸버그 시장님은 뉴욕시가 성장하고 번영하려면 반드시 우리가 보유한 자산을 면밀히 검토하고, 도시의 효율성을 개선하며, 온실가스를 줄일 필요가 있다고 말씀하셨습니다.

블룸버그: 저넷이 브로드웨이 대로의 교통을 통제하자고 했을 때 처음에 저는 웬 뚱딴지 같은 소리인가 생각했습니다. 그런데 10분 만에 저넷에게 설득당하고 다음날 관계자회의 때 제 발로 걸어들어가서 말했죠. "브로드웨이 대로를 차 없는 거리로 만

들 겁니다." 이 말을 들은 직원들의 반응이 어땠을지 짐작이 되시죠.

저넷은 이 구간에 약 800킬로미터 길이의 자전거도로를 신설해 타임스스퀘어에서 헤럴드스퀘어까지 자전거로 다닐 수 있게 했습니다. 엄밀히 말하면 도로를 완전히 폐쇄하는 건 아닙니다. 대부분의 사람들이 여전히 전에 다니던 곳을 동일한 방식으로 갈 수 있으니까요. 변화는 발전적인 방향으로 진행될 때에만 의미가 있습니다.

사딕칸: 시장님의 지휘하에 뉴욕 거리의 모습이 확 바뀌었습니다. 거리의 시설물이며 광장의 배치, 광장까지 모든 게 달라졌죠.

블룸버그: 예전 버스정류장과 신문가판대 기억하세요? 참혹한 수준이었습니다. 요즘 들어 파손된 버스정류장을 보신 적이 있습니까?

사딕칸: 그리고 지금은 전반적으로 디자인이 통일되어 있습니다. 자전거보관소와 버스정류장이 비슷한 모양이죠. 신문가판대도 마찬가지고요. '이런 기반시설의 외관에도 신경을 쓰는 사람이 있구나'라는 생각이 들 만큼 일관성이 엿보이죠.

블룸버그: 디자인은 매우 중요합니다. 사람들이 미처 인지하지 못하더라도요. 시에서 하는 많은 일들을 사람들은 당연하게 여기죠. 공원은 항상 여기에, 자전거도로는 늘 저기에 있었고, 거리는 원래 안전하고 깨끗한 곳이라는 식으로요. 2003년에 거리흡연 금지 정책이 처음 시행되었을 때 반대했었냐고 물어보면 요즘은 그랬다는 사람을 찾아보기 힘듭니다. 하지만 제가 기억하기로는 사실과 다르죠. 손가락 욕을 하면서 가두행진을 하는 행렬이 줄을 이었으니까요. 지금은 누구도 예전으로 돌아가려 하지 않겠지만요.

타임스스퀘어의 과거 모습(**오른쪽**)과
교통을 통제한 현재 모습

왼쪽부터 시계방향으로:
플라NYC 계획의 전면적인 시행 결과 보수된 포트홀,
새로 그려진 바닥그림, 차 없는 거리, 길안내 지도,
공유자전거, 데이비드 번David Byrne이 디자인한
자전거 거치대

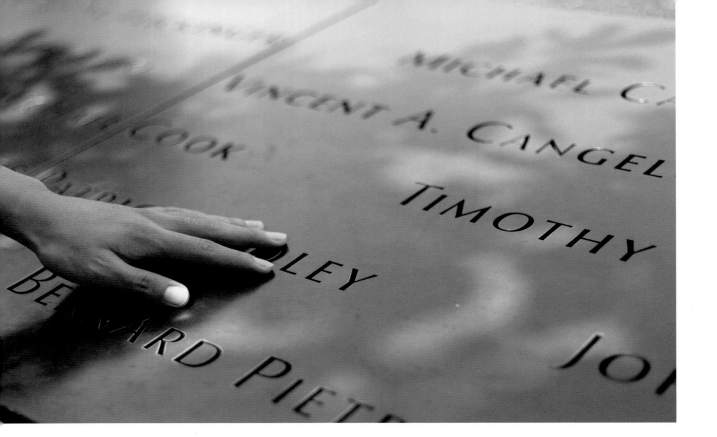

린다 티슐러

9.11 추모비에 숨은 알고리즘

2011년 5월호

아메리칸항공의 11편기가 세계무역센터 북쪽 건물을 들이받은 끔찍했던 날 아침, 50세의 빅터 월드Victor Wald는 무역센터 84층에 자리한 소규모 투자자문 회사에서 업무를 보고 있었다. 충돌 직후 동료들처럼 그도 출구로 뛰쳐나가 계단을 내려갔다. 하지만 류마티스열을 앓고 있던 그는 그만 53층에서 지쳐 쓰러지고 말았다. 상층부에서 일하던 근로자들이 겁에 질려 허둥지둥 그를 지나쳐갔다. 그러나 87층의 작은 투자회사 메이데이비스그룹에서 헤드트레이더로 일하던 46세의 해리 라모스Harry Ramos는 그를 보고 걸음을 멈추었다. 서로 일면식도 없는 사이였지만 라모스는 월드를 보며 이렇게 말했다. "저랑 같이 가요." 라

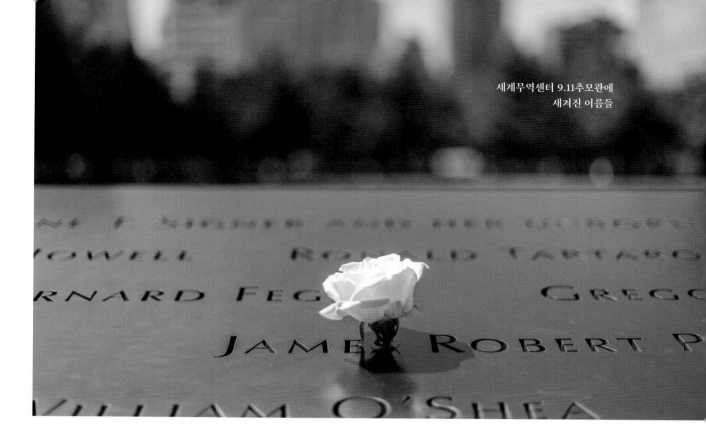

모스는 월드를 부축하여 가까스로 36층까지 내려와 잠시 숨을 돌렸다. 그 순간 건물이 무너져내렸다. "저랑 같이 가요." 라모스는 월드를 보며 재차 말했다. 몇 분 뒤 두 사람은 함께 숨을 거두었다.

미국 국립9.11추모관이 참사 10주년을 맞아 개관하면 이 두 사람의 이름이 추모정원 분수대를 둘러싼 화강암 벽 동판에 나란히 새겨진 모습을 볼 수 있다. 뉴욕의 미디어디자인 회사 로컬프로젝츠Local Projects의 노련한 프로그래밍 덕분이다. 그들은 9.11 테러 희생자 3500명의 유가족으로부터 1800건의 요청을 받아 희생자들을 친밀도에 따라 분류하는 알고리즘을 개발했다. "인연이야말로 우리 인생에서 무엇보다 중요한 것이죠." 조 대니얼스Joe Daniels 9.11추모관 관장의 말이다. "동판에 새겨진 이 이름들은 그날의 경험을 생생히 기억하게 해줍니다."

전통적인 추모비의 경우, 알파벳순이나 연대순으로 이름을 정렬하는 게 일반적이다. 하지만 그렇게 하면 희생자의 이름을 찾기는 쉬워도 의미 있는 유대관계가 희석되는 경향이 있다. 하지만 이 새로운 프로그램은 생전에 서로에게 참으로 애틋했고 죽음마저도 함께한 인연으로 형제, 가족, 동료 들을 기억할 수 있게 해준다.

"이렇게 하면 희생자의 지인만이 아니라 방문자들도 그날을 의미 있게 되새길 수 있습니다." 로컬프로젝츠의 설립자 제이크 바턴Jake Barton의 말이다. "인연에 따라 배열된 이름으로 사람들은 희생자들 사이의 관계와 그 이름들에 얽힌 스토리를 알 수 있습니다." 이 알고리즘을 개발한 마법사는 로컬프로젝츠와 함께 이 도전에 임한 프리랜서 프로그래머 저 소프Jer Thorp다.

인접해 있는 이름들 사이에는 특별히 더 가슴 아픈 사연들도 있다. 소방관 존 T. 비지아노 2세John T. Vigiano II와 경찰관 조세프 빈센트 비지아노Joseph Vincent Vigiano 형제는 그날 함께 사망했다. 추모 동판을 보면 존의 이름은 소속 소방대원들의 명단 맨 마지막에, 조세프의 이름은 소속 경찰대원들의 명단 맨 앞에 위치해 있다. "두 아들의 이름을 나란히 볼 수 있어 시부모님께 큰 위안이 되고 있습니다." 존의 아내 마리아 비지아노-트랩Maria Vigiano-Trapp의 말이다. 또다른 사례에서는 성이 다 같지 않음에도 일가족 전체의 이름이 같은 자리에 배치되어 있었다. 그 비극의 최연소 희생자인 세살배기 크리스틴 리 핸슨Christine Lee Hanson도 이 가족의 일원이다.

다이애나 버즈

뉴욕에서 가장 혁신적인 (그리고 가장 논란 많은) 공원, 하이라인

2017년 6월호

로버트 해먼드Robert Hammond는 지난 일이 눈에 선하다. 1999년에 그는 조쉬 데이비드Josh David와 함께 오랫동안 방치되어 잡초만 무성했던 고가철도 부지가 아름다운 공원으로 변화시킬 수 있다며 설득에 나섰다가 사람들의 거센 반대에 부딪혔다. 당시에는 그곳에 하이라인High Line을 조성하겠다는 아이디어가 사람들에게 잘 먹히지 않았다. 그러나 20년이 지난 지금 이 공원은 수천 명의 사람들이 매일같이 찾는, 뉴욕에서 가장 상징적인 랜드마크 중 하나가 되었다.

하이라인 주변 지역은 그동안 경제적, 문화적으로 큰 변화를 겪었다. 부유한 뉴요커들이 이곳으로 이주해오면서 그들이 즐겨 찾을 만한 상점, 식당, 호텔 들도 뒤따라 생겨났다. 현재 고급 고층건물 십여 동과 접해 있는 하이라인은 도시에서 점점 확대되어 가는 계층격차를 나타내는 하나의 상징물이 되었다.

이런 프로젝트와 관련하여 우리는 2가지 측면에서 '형평성'이라는 문제를 생각해볼 수 있다. 하나는 모든 계층의 사람들이 편안하게 공원을 이용하고 즐길 수 있는 공간을 만드는 것이고, 다른 하나는 그런 공간들에서 지역사회가 최대한의 경제적 가치를 얻도록 보장하는 것이다.

그동안 해먼드는 자신이 조직한 단체 '하이라인의 친구들'을 통해 사람들이 어떤 유형의 편의시설이나 프로그램을 원하는지(직업훈련소 설치 등) 설문조사를 벌여 그러한 제안들을 적극 수용하며 하이라인을 보다 공정한 곳으로 만들기 위한 다각적인 노력을 기울여왔다. 그리고 공립학교들 대상의 봉사활동으로 아이들이 공원에 대해 배우고 부모님이나 다른 가족들과 다시 편안한 마음으로 공원을 찾을 수 있도록 현장학습도 실시하고 있다.

"공공장소의 개방이 소득불평등과 실업, 환경문제를 근본적으로 해결하지는 못하겠지만 이런 문제들을 다소 완화시킬 수 있는 것은 분명한 사실입니다." 해먼드의 말이다. "이런 프로젝트를 시행할 때 우리는 위와 같은 사안들에 어떤 도움을 줄 수 있을지 고민해야 합니다."

140

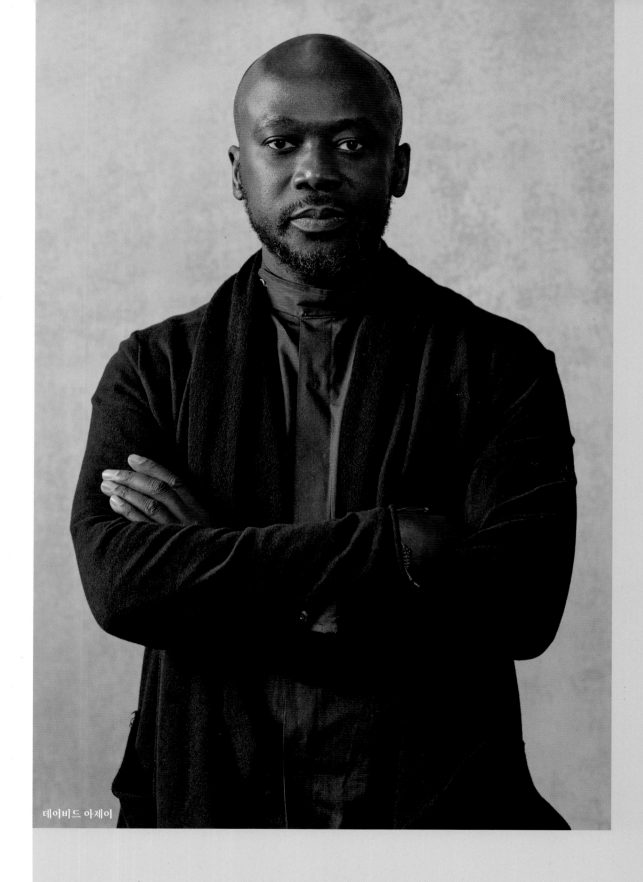

데이비드 아제이

데이비드 아제이가 박물관 건물에 녹여낸 미국 흑인들의 애환

아야나 버드 Ayana Byrd

2016년 10월호

워싱턴 D.C.가 미국의 수도가 된 이후로도 이 지역에는 72년간 노예제도가 유지되었다. 이번에 새로 미국흑인역사문화박물관이 들어선 약 2만 제곱미터 면적의 부지는 과거 노예시장이 있었던 자리다. 따라서 기공식 리본을 자르고 첫 삽을 뜨기 전부터 이미 이 건물은 미국에서 가장 비인간적이고 폭력적이었던 역사를 증언할 운명을 띠고 있었던 셈이다.

하지만 이 박물관의 수석디자이너 데이비드 아제이는 슬픔에 젖는 대신 기념할 거리를 찾았다. 물론 노예제도와 인종차별, 흑인들이 당했던 린치는 물론이고 트레이본 마틴을 비롯한 여러 무고한 흑인 남녀와 아동들의 피살사건처럼 부끄러운 유산을 상기시키는 최근의 일들도 잘 알고 있었다. 그러나 아제이는 더 넓은 시야를 가지고 싶었다. 가난인 부모님의 아들로 탄자니아에서 태어나 영국에서 자란 아제이는 이렇게 말했다. "저는 미국 흑인들의 이야기를 비극으로 바라보고 싶지 않았습니다. 그들의 이야기는 비극이라기보다 지금의 미국을 이룩한 장대한 극복의 여정입니다."

그런 생각이 박물관을 설계하는 하나의 기준이 되었다. 5억 4000만 달러가 들어간 이 약 3만 7000 제곱미터의 구조물에는 문자 그대로 미국 흑인의 승리를 나타내는 상징들이 가득하다. 시선을 사로잡는 외관부터 세심하게 설계된 전시관 환경에 이르기까지 아제이와 그의 팀은 (건축설계사무소 프릴론그룹과 데이비스브로디본드, 스미스그룹과 협업하여) '공간의 내러티브'를 창조해냈다. 아제이에 의하면 이 말은 곧 이 건물 자체가 미국 흑인들의 경험담을 들려준다는 뜻이다.

아제이가 설계한 박물관은 워싱턴기념탑 근처의 내셔널몰 내에 자리하고 있으며, 상단이 하단보다 돌출된 형태의 상자 3개가 층층이 쌓여 있는 모습의 금속 구조물로 이루어져 있다. 요루바족의 여인상 기둥(동아프리카에서 발견되며 흔히 상자 모양의 왕관을 쓴 여인들의 모습을 새긴 전통적인 나무 조각)에서 영감을 얻은 이 디자인은 미국 흑인 여성들이 많이 쓰는 두건의 모양과 찬양하거나 기도를 할 때 취하는 손동작을 연상시킨다. 이 2가지는 미국 흑인들의 종교생활에서 흔히 볼 수 있는 상징들이다. 박물관의 외관은 19세기 사우스캐롤라이나주 뉴올리언스와 찰스턴 지방의 노예들이 만든 철제품의 문양을 본떠서 제작한 구릿빛의 주물 알루미늄 패널 3600개로 장식되었다. 이는 그 시절 장인들의 뛰어난 기술과 힘겨운 노동에 대한 경의의 표현이다.

박물관 내부에서 방문객이 이동하는 동선은 미국 흑인들의 사회적 지위가 상승된 과정을 체감할 수 있도록 설계되었다. 전시관은 지하 3층에서부터 시작되며, 이곳의 낮은 천장과 인공적인 조명은 다소 답답한 느낌을 준다. 이런 느낌은 '노예제와 자유' 전시관 같은 곳들이 풍기는 정서적 효과를 고조시킨다. 이 전시관에는 약 5미터 높이의 코튼타워와 난파된 노예선의 잔해로 만든 공예품들 및 통나무 오두막 2채가 전시되어 있다. 이 오두막 중 1채는 사우스캐롤라이나주 에디스토섬에서 노예들이 살았던 곳이다. 위쪽으로 이어진 전시실들에서는 시민운동가 해리엇 터브먼이 썼던 레이스 숄과 백인 여성에게 휘파람을 불었다는 이유로 잔인하게 살해당한 에밋 틸의 관, 2차세계대전 당시 흑인들로만 구성되었던 전투비행대 터스키기에어맨이 몰았던 전투기, 1971년부터 30년간 방영된 미국의 뮤직댄스 프로그램 〈소울트레인〉에서 사용된 오리지널 방송 소품들을 볼 수 있다. 이 전시실들은 단지 관람객에게 시간여행을 시켜줄 목적으로만 기획된 것이 아니다. 이 공간들이 울림을 주는 이유는 무엇보다 미국이 이런 박물관의 필요성을 절실하게 만드는 복잡한 문제들을 아직까지 뚝 부러지게 해결하지 못했기 때문이다.

관람 경로의 중간 지점쯤에 있는 '사색의 뜰'이라는 전시실에 도달하면 분위기가 종전과 달라진다. 이 지점부터 지하 전시실이 끝나고 높은 층고에 전망창이 보이는 지상 전시실이 시작된다. 이곳에서는 스포츠, 음악, 시각예술, 헤어, 스타일 같은 좀더 낙관적인 주제들을 다루고 있다. 아제이는 사색의 뜰의 환한 햇살 속에 놓인 돌벤치들과 기분 좋은 인공폭포 소리가 "경험을 재구성해 이를 큰 맥락 속에서 이해할" 환경을 제공해준다고 말한다. 그는 방문객들이 그 벤치에 앉아 지금의 미국이 형성되기까지 흑인들이 겪었던 고난에 대해 잠시 돌아볼 시간을 갖기 바란다. "이후로 이어지는 공간들에는 환한 햇살이 가득합니다."

"저는 미국 흑인들의 이야기를 비극으로 바라보고 싶지 않았습니다."
— 데이비드 아제이

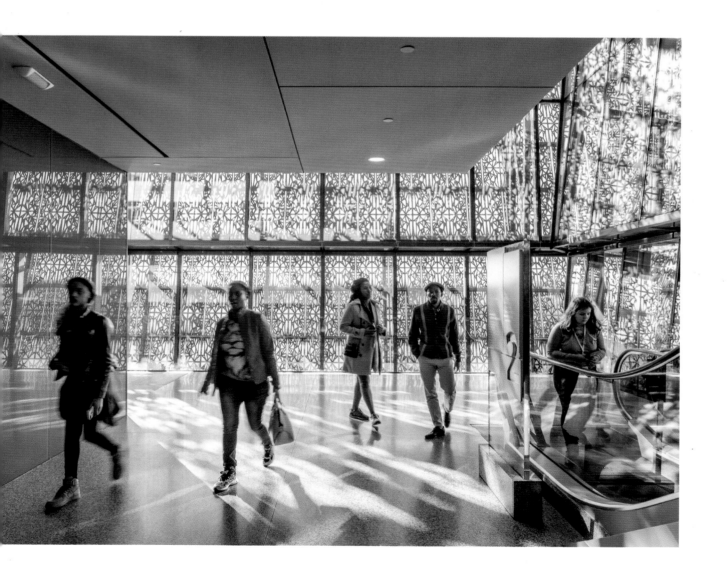

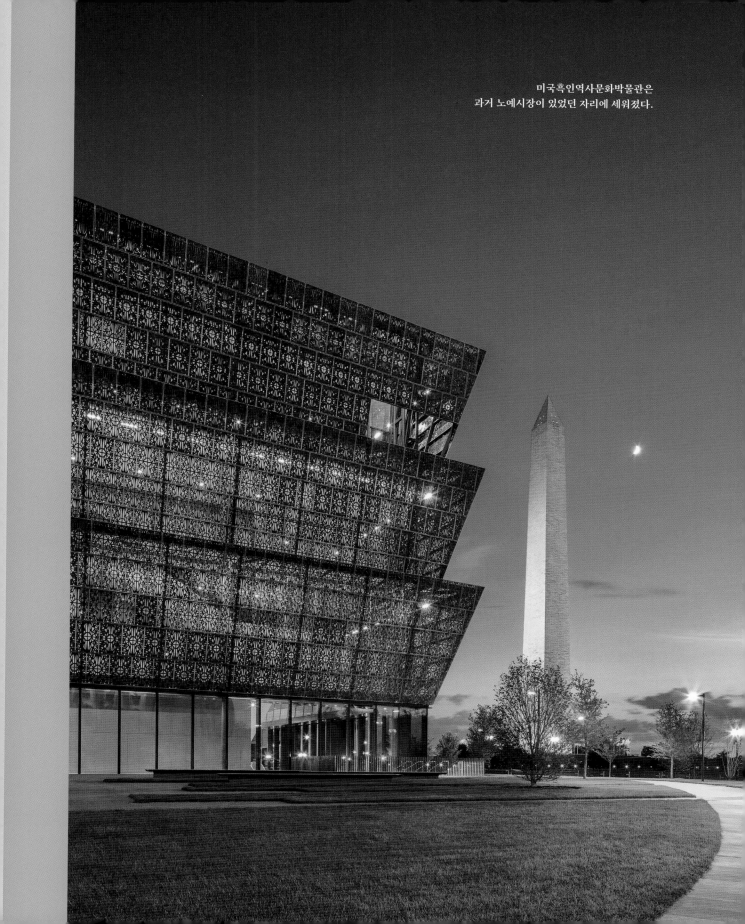
미국흑인역사문화박물관은
과거 노예시장이 있었던 자리에 세워졌다.

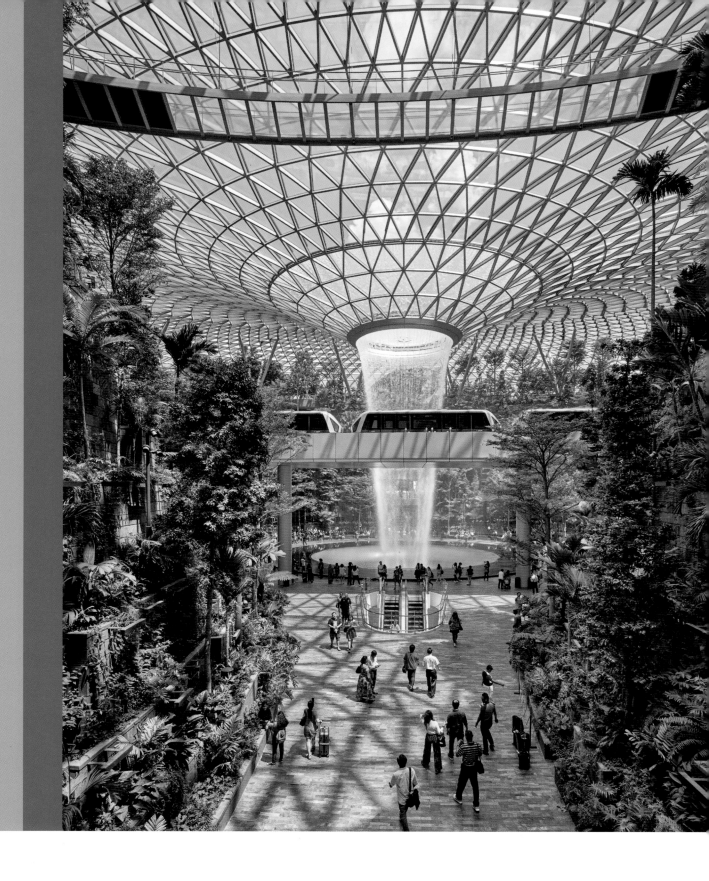

공항 속 오아시스

주목받는 디자인 #12
야스민 가니에

왼쪽: 세계 최대의 실내폭포 레인보텍스
아래: 창이공항의 복합문화시설 주얼을 구상한
사프디아키텍츠의 스케치

창이공항Changi Airport은 세계 굴지의 교통허브이자 싱가포르의 정체성을 잘 보여주는 중요한 건축물이다. 창이공항과 연결된 복합문화시설 주얼은 사프디아키텍츠Safdie Architects의 설계로 13억 달러를 들여 약 13만 제곱미터 규모로 건축되었으며, 여행객과 현지인 모두에게 굉장한 볼거리를 제공한다. 이 건물의 중앙에는 약 2만 제곱미터의 면적에 5층 높이로 총 2500그루의 교목과 야자수, 10만 주의 관목이 식재된 열대정원이 펼쳐져 있다. 방문객들은 하루 24시간 언제든 바닥에 난 길이나 약 25미터 높이에 걸린 튼튼한 그물망을 통해서 이 구역을 탐방할 수 있다. 지상 약 23미터 높이에는 유리로 된 다리도 걸려 있다. 건물을 덮고 있는 돔지붕은 9000장의 방음 유리패널로 이루어져 있으며, 각 패널들 사이에는 물이 순환할 수 있는 작은 틈이 있다. 건물의 전체적인 모양은 가운데가 뚫린 도넛 모양으로, 돔에 난 이 구멍에서는 50만 리터의 빗물이 건물 바닥으로 쏟아져내린다. 비가 오지 않을 때는 떨어져내린 물을 펌프로 다시 끌어올려 재활용한다. 이 세계 최대의 실내폭포 레인보텍스Rain Vortex에서 피어나는 물안개는 실내 공기를 냉각시켜 냉방의 부담을 덜어준다. 정원 주변의 쇼핑몰에는 일본을 제외한 아시아 최초의 포켓몬 센터와 동남아시아 최대의 나이키 매장을 비롯해 200개의 상점들이 자리하고 있다. 먹거리는 A&W와 쉐이크쉑에서부터 쿠에파이티(밀가루로 빚은 컵 형태의 과자 속에 당근 등의 채소를 채우고 새우살을 얹어서 만든 전채요리-옮긴이) 같은 페라나칸(주로 중국과 말레이의 혼합 인종을 지칭하는 말-옮긴이) 음식을 전문으로 하는 싱가포르 향토음식점 바이올렛운, 샹그릴라 호텔 그룹 최초의 독자적 레스토랑 샹소셜에 이르는 90개 식당에서 다양하게 즐길 수 있다. 주얼의 최상층에는 야외 테라스식당과 1000명까지 수용 가능한 이벤트플라자 등의 오락시설이 마련되어 있다. 산울타리 미로와 거대한 하나의 조각품을 이루고 있는 4개의 미끄럼틀도 빼놓을 수 없는 즐길거리다.

GM의 문화를 넘어
회사 자체를 쇄신한
메리 바라

제너럴모터스는 한때 대중의 찬사를 받는 자동차 업계의 거물이자 미국에서 가장 존경받는 기업이었다. 그러나 이제 그런 일은 옛말이 되었다. 수십 년간 내리막을 걷는 동안 GM은 파산보호 신청과 정부의 긴급구제, 139명의 사망자를 낸 것으로 추정되는 점화스위치의 결함으로 인한 2014년의 대량 리콜 사태 등을 겪었다. 이 모든 사건들로 인해 GM은 관료주의에 찌든 문제투성이 퇴물이라는 인식이 굳어졌다.

자율주행의 미래를 지배할 것 같은 기업을 들라면 아마도 우버나 테슬라, 구글, 나아가 애플까지 포함한 실리콘밸리의 총아들이 떠오르리라. 이 기업들 모두가 자동차 업계의 판도를 바꾸기 위해 공격적으로 자금을 투자해왔다. 구닥다리 GM과 달리 이들은 창의성과 뛰어난 인재, 특별한 제품을 갈구하는 열정적인 소비자를 보유하고 있다.

하지만 여기서 짚고 넘어갈 지점이 있다. GM에 의구심을 갖고 GM의 CEO 메리 바라를 스티브 잡스 같은 혁명가보다 못한 인물로 치부할 근거들이 전부 다 틀린 것이라면 어떨까? 제대로 된 이해가 아닌 오로지 편견과 추측에서 나온 판단이라면? 바라가 그 모든 테크 카우보이들을 물리치고 세계를 제패할 프리미엄 브랜드로 GM을 재건하기에 완벽한 리더라면 어떨까?

전기공학을 전공한 엔지니어 출신으로 공장과 공급망은 물론

이고 GM 제품의 전체 포트폴리오를 35년간 감독해온 메리 바라는 테크계 리더들에게서 보이는 허장성세 대신 그들에게 종종 결여되어 있는 현실감각을 보유하고 있다. 2014년에 CEO 자리에 오른 뒤 바라는 고위지도부를 소집해 승차공유의 증가와 도시에 거주하는 밀레니얼 세대가 자동차 소유에 대해 갖는 양가적 태도, 순수 전기차의 매력에 관한 데이터를 분석했다. 자율주행차를 공유하면 평균 이동비용을 절반으로 줄일 수 있어 경제성이 있었다. GM의 지도부는 또한 자동차로 통근하는 미국의 직장인 86퍼센트가 출퇴근시 느끼는 감정에 대해서도 생각했다. "많은 사람들이 운전을 좋아한다고 말합니다." GM의 총괄사장 댄 암만의 말이다. "하지만 출퇴근길을 즐긴다고 말하는 사람은 여지껏 본 적이 없습니다." 이러한 트렌드는 전통적인 자동차 판매 사업에 위협이 되었다. 점차 개선되고 있는 GM의 매출 실적에 아직은 특별한 악재가 없지만, 철저한 개혁이 수반되지 않으면 앞날이 순탄치 않을 것은 불 보듯 뻔한 일이었다.

그러면 이처럼 불길한 상황을 기회로 바꾸기 위해 메리 바라는 어떤 조치를 취했을까?

2015년과 2016년에 걸쳐 GM은 승차공유 서비스, 자율주행 기술, 전기자동차 개발에 박차를 가했다. 테크산업의 경쟁자들을 연상시킬 만큼 일사천리로 협업을 추진하고 새로운 서비스

를 선보이며 메리 바라는 순식간에 내부에서부터 GM의 핵심사업을 개혁하여 새로운 자산 포트폴리오를 구성했다. GM은 현재 온스타 시스템을 통해 운전자가 차량 운행 중 무선으로 각종 정보를 제공받을 수 있도록 지원하고 있다. 차량공유 서비스 업체인 리프트에 대한 투자로는 소유하지 않고도 차량을 이용할 수 있게 된 시대의 변화를 익히고 체험하며 이러한 시류에 편승할 수 있게 되었다. 또 차량 소유주가 자신의 차량을 빌려주고 수익을 얻을 수 있게 해주는 메이븐이라는 자체 카셰어링 서비스도 개시했다. GM이 개발한 쉐보레볼트EVChevrolet Bolt EV는 도요타, 포드의 전기차나 테슬라의 모델3와 겨루어볼 만한 순수 전기차다. 마지막으로 2016년 3월에는 자율주행 스타트업 크루즈를 매입해 구글이나 우버 같은 회사들과 경쟁할 발판을 마련했다. GM이 크루즈와 함께 비전의 실행에 본격적으로 나서면서 현재 대부분이 도시 청년층인 수백만의 고객들이 자율주행 볼트EV로 승차공유를 하고 있다. "빠르게 변화하는 시대에는 그만큼 기민하게 대응해야 합니다. 우리는 아직도 할 일이 많습니다." 메리 바라의 말이다.

7개의 건물로 이루어진 디트로이트의 GM 사옥 중 타워 300의 한 음침한 강당에서 나는 그녀가 열정적이면서도 설득력 있게 프레젠테이션을 하는 모습을 보았다. 새로 진급한 중간급 간부 35명이 바라의 발언 한 마디 한 마디를 경청했다. "이 자리까지 오는 동안 여러분이 상사들에 대해서 했던 말을 기억하십니까? 그들이 이 점을 이해해줬으면, 이 문제를 해결해줬으면 했던 말들을요. 이제는 여러분이 그런 입장이 되었습니다. 못마땅한 게 있으면 여러분이 직접 나서야 합니다."

스티브 잡스와 불가능을 가능으로 믿게 하는 그의 유명한 '현실왜곡장(동료들에게 확신을 심어주고 그들을 몰아붙여 불가능한 일에 도전하도록 하는 독특한 리더십-옮긴이)'처럼 그녀는 투지가 전략만큼이나 중요하다고 믿는다. "발전을 승리와 혼동하지 마세요." 회사의 자율주행차 개발 노력을 언급하며 바라가 무대 위에서 이야기했다. "'점검, 점검, 점검, 완료'로 그칠 게 아니라 '좋아, 밥상이 아직 다 안 차려졌군. 우리에겐 엄청난 기회가 있어. 그럼 뭐부터 해볼까?'라는 식으로 접근해야 합니다." GM의 문화를 활성화시키겠다는 비전으로 메리 바라는 그 자리에 모인 중역들에게 "최선의 노력"만으로는 충분하지 않다고 역설했다. "여러분은 그저 할 수 있는 일을 하고 계십니까? 아니면 승리를 위해 필요한 일을 하고 계십니까?"

왼쪽과 왼쪽 위: GM의 자율주행차 크루즈
바로 위: 쉐보레볼트
맨 위: 캐딜락CT5

런던 거리를 누비는 미래적 디자인의 이층버스

주목받는 디자인 #13

수잰 러바

2011년 런던시는 런던을 상징하는 이층버스의 새로운 외관을 공개했다. 런던시가 50년 만에 토머스 헤더윅Thomas Heatherwick의 스튜디오에 의뢰해 디자인한 이 고연비의 하이브리드 버스는 승객의 승하차 속도를 높일 수 있도록 영리하게 디자인되었다. 승객이 손쉽게 오르내릴 수 있는 노출 승강구로 사랑받았던 1950년대식 루트마스터가 영감의 원천이 되었다. 따라서 새 버스에서도 2005년 당시 몇 개의 노선에만 남아 있던 과거의 특성을 복원해 뒤쪽에 개방형 승강구를 설치했다. 그 외에도 승객들의 승하차 과정을 원활히 하기 위해 문 세 개와 계단 두 개를 추가했다. 외관 면에서 런던의 신형 버스는 그 어떤 버스보다도 매끈하고 미래적이다. 둥글게 처리된 지붕(당시의 런던 시장 보리스 존슨은 이 모양을 중산모에 비유했다), 시원한 개방감을 주는 차창, 운전기사들에게 넓은 시야를 확보해주는 특이한 비대칭의 앞창이 새로운 버스의 대표적인 특징이다.

왼쪽: 디자이너 토머스 헤더윅
나머지: 뉴루트마스터New Routemaster

마침내 쓸 만해진 뉴욕시 지하철 노선도

뉴욕시 도시교통국(이하 MTA)은 특정 역의 운행시간이 종료되거나 특정 노선의 운행구간이 갑자기 단축될 때 뉴욕 시민들과 외지인들이 불편 없이 시내를 다닐 수 있도록 늘 온갖 종류의 안내판을 게시한다. 하지만 임시 안내판 없이도 이처럼 시시각각 변화하는 정보를 전달할 수 있는 지도가 있다면 어떨까?

MTA가 바로 그런 지도를 공개했다. 디지털에이전시 워크앤코Work&Co가 교통체계혁신파트너십의 지원으로 디자인한 MTA의 새 디지털맵은 종전의 유명한 두 노선도의 장점들을 통합한 실시간 정보전달 노선도다.

뉴욕 지하철의 첫번째 노선도는 저명한 디자이너 마시모 비녤리Massimo Vignelli의 작품이다. 그는 명료한 그래픽을 위해 지리적 정확성을 희생시킨 깔끔한 도식으로 구불구불한 지하철망을 단순화하여 표현했다. 덕분에 혼란스러운 지하철망이 논리적인 체계로 보였다. 그러나 비녤리의 노선도는 뉴욕 시민들의 원성을 샀다. 지도라기보다는 시각물에 가까웠기 때문이다. 결국 이 노선도는 오래 버티지 못하고 교체되었다.

MTA가 오늘날 기본으로 사용하는 두번째 지도는 마이클허츠어소시에이츠Michael Hertz Associates가 제작했다. 이 노선도는 비녤리 버전에 비해 지리적인 면에서는 더 정확해졌지만 역시나 나름의 단점이 있다. 일례로 C, D, E라인 같은 개별 노선들을 한꺼번에 뭉뚱그려 표시하는 식으로 압축적인 정보를 제시하는지라 이 중 한 노선에만 변화가 생길 경우 새로운 정보를 전달하기가 힘들다.

"그래서 워크앤코는 2년간의 연구 끝에 누구나 편리하게 이용할 수 있도록 허츠의 맵이 제공하는 풍부한 정보와 비녤리의 도식이 지닌 명료성을 포함해 두 노선도의 이점들을 아우르는 새로운 디지털맵을 창안했습니다." 워크앤코의 디자이너이자 창립 파트너인 펠리페 메모리아Felipe Memoria의 설명이다.

새 지도를 확대하면 비녤리의 방식대로 개별 노선들을 확인할 수 있다. 특정 노선의 연장 구간이 운영되지 않으면 디지털 앱들의 흔한 표현 방식대로 그 구간이 흐리게 표시되므로 승객들이 이용할 수 없는 구간을 자연스럽게 인지할 수 있다. 워크앤코가 활용한 기술은 이뿐만이 아니다. 비녤리가 동그란 점으로 표시했던 지하철역을 새 지도에서는 열차가 한 방향으로만 운행될 경우 진행 방향을 나타내는 세모꼴로 바꿔서 표시해준다. 고정된 인쇄지도의 시대에는 활용할 수 없었던 깜찍한 아이디어다.

지도를 축소하면 뉴욕의 지리와 일치하는 전체 지하철 노선도를 한눈에 볼 수 있으며, 이때는 개별 노선들이 합쳐져서 한 줄로 단순하게 표시된다. 허츠의 영향이 엿보이는 부분이다. 워크앤코는 여기에 공항, 터널, 각 역의 출입구 등 인쇄지도에서는 표시되지 않았던 몇 가지 항목을 더 추가했다. 또 허츠의 유기적인 곡선도 그대로 유지해 지도를 축소할 때 마치 비녤리와 허츠의 감성을 넘나들 듯 그 곡선들이 역동적으로 표현되도록 했다.

그래픽디자이너 마이클 비에루트는 새 노선도를 보고 트위터에 이런 글을 남겼다. "이 노선도는 마시모 비녤리와 마이클 허츠의 상반된 디자인 철학을 두 사람 모두 만족할 만한 방식으로 절묘하게 결합하고 있다."

겐슬러가 설계한 상하이타워Shanghai Tower

하늘 속 도시

주목받는 디자인 #14
척 솔터

사무실, 럭셔리호텔, 레스토랑, 상점 들이 입점해 있는 우뚝한 기둥 모양의 상하이타워는 평범한 마천루로 계획되지 않았다. 중국 정부가 직접 의뢰한 이 빌딩은 상하이를 대표하고 중국의 눈부신 경제적 성장을 증명할 중차대한 사명을 부여받았다. 이 수직의 도시는 상징성을 띠어야 하고, 지속가능성을 보여주는 모델이면서, 중국의 급속한 도시화에 대한 미래적 해답도 제시해야 했다. 이런 숭고하면서도 복합적인 요구를 충족시키기 위해 이 프로젝트의 책임디자인을 맡은 겐슬러의 준시아Jun Xia는 "단순한 디자인으로 가야겠다"고 생각했다. 그리고 하늘을 향해 우아하게 뻗어나가는 나선형 구조로 빌딩을 설계하기로 팀원들과 의견을 모았다.

토론토의 풍동실험실에서 테스트를 거친 뒤 겐슬러는 건물 주위에 부는 바람을 완화하기 위해 나선형으로 120도만큼 회전하며 위로 갈수록 좁아지는 구조에 지상에서 꼭대기까지 한 줄로 깊은 홈이 파인 형태로 타워를 짓기로 결정했다. 이렇게 하면 바람의 저항이 24퍼센트 감소해 철근과 콘크리트를 덜 써도 되었다. 또 건물의 흔들림을 경감시키기 위해 꼭대기에 무게 1200톤의 진동감소 댐퍼를 설치했다. 이 댐퍼는 건물이 흔들릴 때 반대 방향으로 움직이며 건물을 원래 자리로 되돌려놓는 평형추의 역할을 한다. 그린빌딩위원회에서 녹색건축인증 골드 등급을 받은 상하이타워는 건물 전반의 에너지 소비를 줄여주는 270개의 풍력발전용 터빈과 빗물수집조 따위의 장치들도 갖고 있다.

겐슬러는 이 빌딩에 공원 같은 분위기를 가미하는 데도 큰 비중을 두었다. 상하이타워는 여러 구역으로 분할되어 있으며, 각 구역이 바닥층과 3개의 아트리움으로 이루어져 있다. 최대 약 18미터 너비에 14층 높이에 달하는 이 21개의 실내공원들에는 현지의 초목이 심어져 있어 신선한 공기를 제공하고 건물을 서늘하게 만들어준다. 도시는 탐방의 대상으로 여겨지지만 고층건물은 대개 그렇지 못하다고 시아는 말한다. 그는 여행자들이 아트리움들을 찾아 새로운 발견을 할 수 있도록 공간을 구상했다. "어린 시절, 저의 상하이 생활이 그랬습니다. 큰길을 걷다가 친숙한 골목길로 빠져서 녹지를 가로지르면 저희 집이었죠."

댄 우 Dan Wu
그레그 린지 Greg Lindsay

스마트시티의 문제점

2020년 3월호

알파벳의 자회사 사이드워크랩스Sidewalk Labs가 디자인한 미래도시에 온 것을 환영한다. 이 도시에는 데이터와 알고리즘이 물리적 세계와 자연스럽게 융합되어 있다. 여러 계획서에서 사이드워크는 자신들이 건설할 미래도시의 모습을 다음과 같이 기술했다. "도로를 따라 촘촘이 설치된 카메라가 사람과 사물의 동선을 추적하여 분석할 수 있다. 열선이 깔린 보도는 유동인구를 감지하여 이 정보로 상점들의 매출을 예측할 수 있다. 신원관리 시스템으로는 주택이나 교통 같은 기본적인 서비스의 이용률을 측정하여 금융 및 투자의 기회를 모색할 수 있다." 이런 신기술은 주민들에게 더욱 편리하고 안락한 삶을 가져다줄 것이다. 사이드워크가 사생활 침해 없이 자신들의 데이터를 알아서 잘 수집하겠거니 믿는 사람들에게는 말이다.

토론토에 스마트시티를 개발하려던 사이드워크의 계획은 끝내 폐기되고 말았다. 하지만 도시나 마을을 처음부터 새롭게 설계하고 건설하여 운영하려는 욕망을 지닌 기업은 알파벳만이 아니다. 10년 전에는 IBM이나 시스코 같은 거대 테크기업들이 스마트시티를 추진한 바 있고, 오늘날에는 빌 게이츠나 Y컴비네이터, 사우디아라비아 황태자 같은 다양한 인물 및 기업들은 물론이고 컬드색, 벤, 시티블록 같은 좀더 온건한 다수의 스타트업들까지 이 대열에 동참하고 있다.

각국 정부는 이런 기업들과 손잡고 향후 10년간 수십 조 달러를 투입해 약 1000개의 스마트시티를 건설할 계획이다. 사람들의 시선을 독점할 기회가 점차 줄어들면서 투자자들은 차기 개척지로 도시에 눈독을 들이고 있다.

그러나 편리함과 효율성을 얻기 위한 대가는 상당하다. 어쩌면 사람들의 예상보다 더 많은 비용을 치러야 할 수도 있다. 그런 미래를 살짝 엿보려면 스마트시티의 50퍼센트가 건설될 중국의 경우를 참고하면 된다. 한때 실크로드의 경로에 있었으며 오늘날에는 중국 내 소수파로 이슬람교를 믿는 위구르족의 보금자리인 신장자치구의 2대 도시 카슈가르에서는 디지털 감시가 일상화되어 있다. 거리 하나에서만 20대의 카메라가 행인의 동선을 추적할 정도다.

이런 카메라들은 각종 기물은 물론이고 사람의 얼굴까지 추적, 분류, 대조하여 그 정보를 개인의 평생 신용점수와 유사한 국가 사회신용제도에 반영한다. 사회신용점수에 부정적인 영향을 미칠 수 있는 문제행동으로는 티베트 독립 지지, 과도한 비디오게임 등이 있으며 심지어 무단횡단도 예외가 아니다. 규범을 따르지 않는 사람은 체포되어 신장의 재교육수용소 같은 곳에 보내지거나 공공서비스에 접근할 수 없게 된다. 현재 코로나바이러스로 인해 수천만 명의 중국인들이 비행을 금지당하고 수억 명이 봉쇄되어 있는 것처럼 말이다.

이런 사회통제 기술과 '디지털 권위주의'는 영리 목적의 스마트시티 모델보다 더 빠른 속도로 확산되고 있다. 보이시주립대학의 스티븐 펠드스타인 교수는 전 세계 인구의 60퍼센트를 차지하는 54개 국가가 중국의 통신장비 거물 화웨이나 영국의 무기제조사 BAE시스템스에서부터 아마존, 마이크로소프트, 구글 같은 친숙한 이름들에 이르기까지 적극적인 영업을 해오는 공급업체들로부터 광범위한 감시가 가능한 장비들을 도입했다고 밝혔다. 이들 기업의 미국 내 고객들로는 뉴욕시 경찰청과 브롱크스의 공공주택들이 있다. 실리콘밸리도 누구보다 먼저 이런 시류에 동참했다. 권위적인 중국의 환경은 누가 보더라도 구글에 비할 바가 못 되지만, 그들의 사례로 미루어 우리는 스마트시티가 어떻게 권력과 통제를 중앙화하는지 충분히 짐작할 수 있다. 심지어 딜로이트 같은 대형 컨설팅 회사들은 대부분의 스마트시

티들이 정부에 수백억 달러의 부담을 안기면서도 사람들의 삶을 개선하는 데는 실패했다고 결론내렸다.

이런 이유들에서 조지타운대학의 줄리 코헨 법학교수는 데이터 권리와 사생활을 지키려는 투쟁의 목적이 피해방지에만 국한되지 않는다고 주장한다. 이는 자율권, 즉 더 강력한 행위자가 자신의 생각과 행동에 동의해주지 않더라도 실험과 혁신에 나설 수 있는 권리를 행사할 토대가 된다.

세계보건기구는 자율권이 지지집단, 유의미한 공동체 활동, 자원의 동원을 통해서 증진된다는 사실을 발견했다. 자율권은 미심쩍은 혜택을 제공하는 신기술이나 주민들에게 거저 쥐어지는 편의가 아니라 사람들에게서 그리고 그들이 공동체에 참여하고 자원을 동원하는 능력에서 생겨난다. 자율권에 기반한 접근법은 빈민가 주민에서 저소득 노동자에 이르기까지 소외된 개인

들이 사회적 자본을 구축하고, 더 든든한 공공서비스를 받으며, 건강을 증진하는 데 도움이 된다.

자율권 모델은 오늘날의 스마트시티 모델에 비해 편리성과 편의성은 떨어진다. 그러나 진정으로 '사람 중심의' 그리고 실질적인 문제해결을 위한 도시형 기술을 원한다면, 시민들이 스스로 역량을 쌓는 힘겨운 노력을 기울여야 한다. 주차관리나 쓰레기수거 같은 업무들을 절대로 자동화해서는 안 된다는 뜻이 아니다. 오히려 그 반대다. 신기술은 고된 일들을 자동화하여 주민들이 더 많은 시간을 중요한 일들에 쓸 수 있게 해주는 중대한 역할을 한다.

그래서 자율권이 보장되어야 하는 것이다. 다양한 집단들에 숙고와 행동의 기회가 주어져야 한다. 이런 일은 절대 자동화되어서는 안 된다. 주주가 지배하는 기업들에 의해서는 더더욱.

멕시코시티에 변화의 바람을 몰고온 디자인 건축 붐

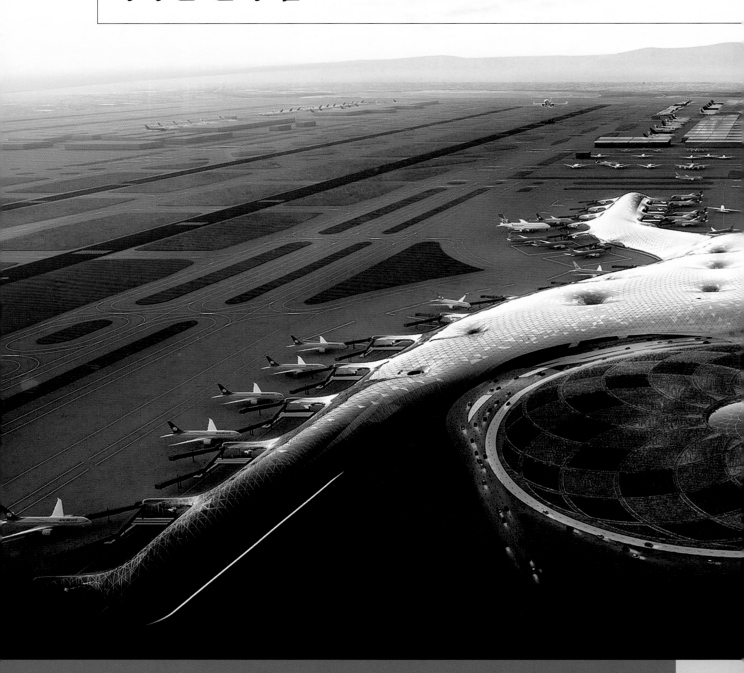

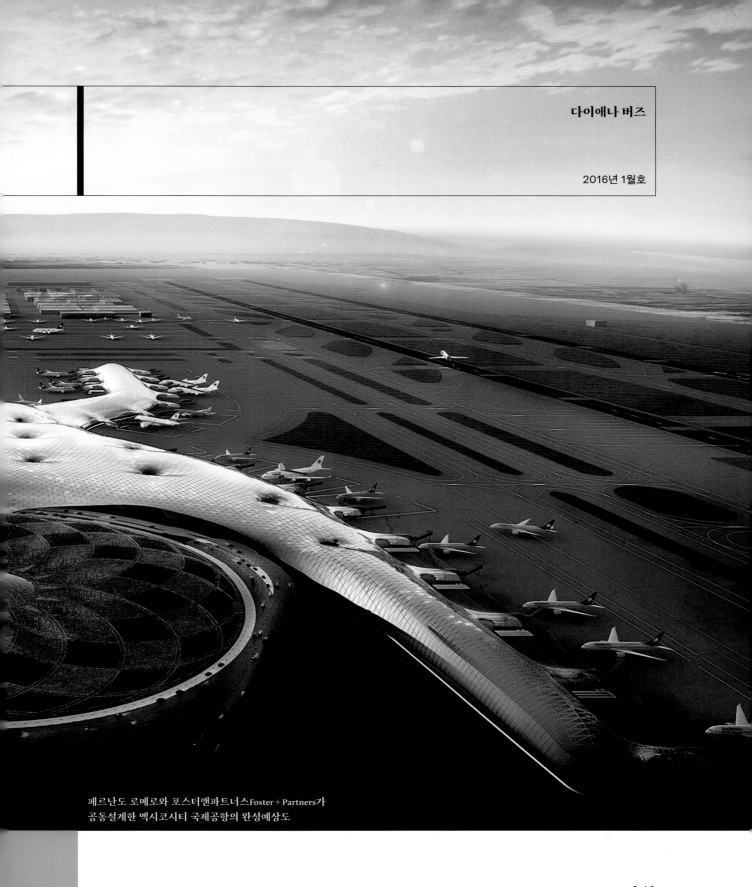

페르난도 로메로와 포스터앤파트너스Foster＋Partners가
공동설계한 멕시코시티 국제공항의 완성예상도

excavation? Roof.

STRUCTO

CLADING

(Windows. to see a plaza?)

CAFETERIA windows.

integration with PLAZA.

(Lighting)

(Lighting. candle.)

decontre. A

estructura

(Ventilation breathing) =

'VARIATION OF PIECES?

Pasty.

(How to avoid) (turbine) people.

DOORS.

(Lighting)

nume Museum.

멕시코시티를 기반으로 활동하는 건축가 페르난도 로메로가 가장 최근에 진행한 프로젝트는 건물이 아니라 맞춤 커팅된 수천 개의 크리스털 조각으로 이루어진 영롱한 구체 '엘솔'이다. 스페인어 뜻대로 태양처럼 빛을 발하는 엘솔의 표면은 세모꼴의 프리즘 모자이크로 뒤덮여 있다. 아즈텍과 마야 문명에서 중요한 의미를 지녔던 피라미드에서 영감을 얻은 디자인이다.

엘솔은 현대적이고 기술적으로 정밀하며 역사성과 반짝임이라는 특성을 지닌 로메로의 작품세계가 모두 집약된 작품이다. 렘 콜하스Rem Koolhaas의 제자인 로메로는 그의 인생 최대의 역작인 사립미술관 소우마야미술관의 설계로 단숨에 세간의 주목을 받았다.

지난 몇 년간 로메로는 멕시코시티의 건축학적 구조를 꾸준히 재구상하며 멕시코시티가 물려받은 풍부한 디자인 유산에 새로운 장을 추가했다. 다음은 로메로와 패스트컴퍼니가 그의 작품과 창작관 및 디자인 철학에 관해서 나눈 대화다.

패스트컴퍼니: 건축가로서 어떤 점에 가장 신경을 쓰십니까?

페르난도 로메로: 맥락입니다. 우리는 건축을 양방향적 해석 과정으로 생각합니다. 한편으로는 사회적, 도시적, 역사적 맥락을 하나의 건축물에 담기도 하고 다른 한편으로는 기존의 맥락 속으로 파고들어 변화를 일으키기도 하니까요.

패스트컴퍼니: 회사 차원에서는 어떤 방향을 추구하십니까?

페르난도 로메로: 우리는 현시대와 맥이 닿는 독보적인 건축물을 창조합니다. 역사적으로 볼 때 커다란 기술적 변화가 일어날 때마다 늘 상당한 사회적, 문화적 변모가 함께 수반되었습니다. 디자인은 이러한 변화에 민감하게 반응하며 가용자원과 기술을 통합해 그 시대에 걸맞은 창작품과 솔루션을 개발해야 합니다.

패스트컴퍼니: 어떤 기술적 진보에 가장 열광하십니까?

페르난도 로메로: 사업상으로는 3D 프린팅 기술이 매우 요긴해졌습니다. 지금은 이 기술이 주로 디자인 툴로 사용되지만, 가까운 미래에는 실제 건축물에 빈번히 적용될 것으로 보입니다. 그러면 오늘날 전통적인 건축에 드는 비용과 별반 차이 없는 예산으로 복잡한 기하학적 건물을 지을 수 있을 겁니다.

패스트컴퍼니: 멕시코시티공항을 노먼 포스터Norman Foster 씨와 공동으로 설계하셨죠. 어떤 결과물이 나왔나요?

페르난도 로메로: 노먼 포스터 씨와는 멕시코 정부의 초청으로 함께하게 되었습니다. 전체적인 콘셉트는 넓게 펼쳐진 형태의 용도 변경이 쉬운 단일한 구조물을 만드는 것입니다. 대부분의 공항들이 정형화된 구조에 네모 반듯한 모양으로 지어져 있죠. 우리에게 이번 프로젝트는 지난 역사를 말해주고 새로워진 나라의 첫인상을 부여할 건축물을 건설할 뜻깊은 기회입니다. 공항은 멕시코로 들어오는 관문이니까요. [이 프로젝트는 2018년 국민투표 실시 후 폐기되었다.-편집부]

패스트컴퍼니: 도시의 규모 면에서 멕시코시티의 가장 시급한 사안은 무엇인가요?

페르난도 로메로: 멕시코시티는 다문화적 도시인 데다 특히 1950-1990년 사이에 면적이 5배나 확장되며 많은 문제가 생겼습니다. 대중교통은 도시의 기능을 보다 효율적으로 만드는 중요한 역할을 하는데, 대중교통 연결망을 개선하기가 만만치 않습니다. 게다가 이 정도 규모의 도시는 그저 막대한 사람과 차량의 수만으로도 환경적 문제를 야기할 수밖에 없죠.

패스트컴퍼니: 차풀테펙 거리의 길쭉한 일자형 공원이 그런 문제를 상당 부분 해결해주고 있는 듯한데요. 이 공원이 멕시코시티의 도시계획에서 새로운 방향성을 상징한다고 볼 수 있을까요?

페르난도 로메로: 네, 그 프로젝트는 우리가 꿈꾸는 도시의 DNA를 지니고 있습니다. 완벽한 자전거 전용도로와 잘 짜인 대중교통망, 풍부한 공용공간과 녹지를 보유하고 있으니까요.

이처럼 오랜 역사를 지닌 독특하고 매력적인 유휴지를 얼마든지 공용공간으로 바꿀 수 있습니다. 우리는 20퍼센트의 땅이 대중을 위해, 80퍼센트가 자동차를 위해 사용되고 있는 현 상황을 20퍼센트가 자동차를 위해, 80퍼센트가 대중을 위해 사용될 수 있도록 역전시킬 것입니다.

패스트컴퍼니: 건축가의 가장 큰 책임이 뭐라고 생각하십니까?

페르난도 로메로: 의심의 여지없이 우리 지구를 지키는 것이죠. 건축과 지속가능성 사이에는 불가분의 관계가 있습니다. 우리는 지구와 천연자원을 보존해야 합니다. 그런 의미에서 기술이 새로운 대안을 찾을 열쇠가 될 수 있습니다.

위: 소우마야미술관 스케치
아래: 마사틀란박물관Museo Mazatlán의 구상도

163

린다 티슐러

새 임무를 맡은
세계적 건축가

2010년 10월호

패스트컴퍼니의 린다 티슐러 편집차장은 2010년 건축 관련 그래픽노블을 막 출간한 건축가이자 자칭 만화광인 비야케 잉겔스Bjarke Ingels를 인터뷰했다. 그의 커리어에 관해 나눈 대화 내용을 티슐러가 커크 맨리Kirk Manley 그림의 만화로 재구성했다.

— 편집부

첫번째 맨해튼 프로젝트로
나는 57번가와 웨스트사이드
하이웨이가 만나는 지점에
아파트를 짓고 있다. 되도록 많은
가구에서 바다가 보이도록
건물을 통째로 서쪽 위에서
대각선 방향으로 접힌다.

지붕에 식물은 심을 예정이다!
너 위에 강한 다육식물로.

느릅에 갈 때면 나는 스탠다드호텔을
자주 찾는다. 최고의 도시개발 프로젝트 중
하나인 하이라인 근처에 호텔이다.
게다가 여기서는 내가 건축 중인 건물까지
뛰어서 27분밖에 안 걸린다.

지붕은 신벌탈처럼 경사가
져 있고, 펜트하우스에는 전부
성큰테라스가 딸려 있다.
창틀이 난간 높이만큼의
깊이에서 바깥 아래로는
벌거벗고 다닐 수 있다.

건물 중심부의 중정은 코펜하겐의
'도시 오아시스'에서 차용했다.
이 정원은 공용공간이다.
거주자 전용이라는 면에서는
사적공간이지만 전체 거주자용이라는
면에서는 공적공간이다.

......하지만 홍릉한 싸움은 작품을
만들려면 싸워야 한다.
이번 가을에 우리는
8차 모양의 주상복합 아파트
'에이브라하우스'를 완공한다.

펜트하우스에서 지상층까지
모두 중에서 사회적 교류가
가능하게 하자는 구상이다.
평범한 계로 돌을 쌓다르게
비뚜리 새로운 가치를
창출하는 것, 이것이 건축의
연습이다.

나는 함이의 도시 코펜하겐에 산다.
이곳중들이 일어날 때면 난감하기
짝이 없다......

집에 돌아왔을 때 만나려던 여자는
내가 몇 주간 자리를 비우도
기다려줄까?

시에서도 사무실과 상가, 적정 가격의
주거지를 하나의 거대한 건물에 모두
담아주기를 바란다. 그런데 용도에 따라
필요한 게 다르다.

사무실과 상점의 경우 행별을 좋아하지만 행별은 싫어한다.
실내가 데워지면 냉방을 해야 하기 때문이다. 그래서 사무실과
상점은 남서향의 경우 창문의 저층에, 북동향의 경우 고층에
배치했다. 반면에 주거지의 경우 행별을 좋아하고 1층을 싫어한다.
그래서 사무실 위주층은 아파트로 올렸다. 주거지에는 예전
맨해튼의 감수를 위해 1800년대 후반에 마치 감자를 층이 쌓아놓은 듯
노동자들을 위해 지어졌던 주택단지를 떠올린다- 꿈간이)처럼 집집마다
나무라한 루프톱에 지어진 작은 정원이 딸려 있다.

건물을 8차 형태로 만드는 가운데
매듭 부분에는 녹장, 다랑지, 게스트하우스 등의
공용공간이 자리하고 있다.

니그로니
한 잔 주세요.

다시 스탠다드 호텔 바……

나는 니그로니가 좋다.
주요 액차들이 마시는
부테일이라다……

.....건축 독재자로
여겨지는 카자흐스탄
대통령 누르술탄
나자르바예프를 위해
쿠팀도서관을 짓는
남자에게는 헨지
아올리지 않는 것
같긴 하지만.

그렇다. 그는 티포가이다.
하지만 두 표어권이 없는 이들이라고
좋은 건축물을 가질 권리카
없는 건 아니다. 91년대에 두바이
캄메크의 한 일간지가
이슬람교 장서시 무하마드와
충교지도자 이맘을 희화화한
만평을 실어 대해 이슬람교도들의
함의가 환창이던 때였다.

카자흐스탄 국립도서관은 링 르로든(둥근 천장이
있는 원을 홀-옳간이), 야지, 유르트(중앙아시아
유목민들의 전통 천막을 옮긴)라는 4가지 원형을
뫼비우스의 띠 속에 결합하고 있다.

건물의 정면은 움직이는 표적 모양이다. 구면이
회전하며 건물이 내부와 외부를 넘나드는 구조를
실현한다는 게 과연 가능할까 싶은데, 계획대로
실행에 옮긴다면 대단한 위엄이 될 것이다.

.....아이슬란드에 지으려고 계획 중이던
은행 건이 물 건너갔다. 하지만 (크펜하겐의)
이슬람원에게린 거의 가망이 없다고
생각했던 프로젝트가 통과되기도 한다!
우리가 사원을 설계중이던 2006년은
덴마크의 한 일간지가 이슬람교 장서사
무하마드와 충교지도자 이맘을 희화화한
만평을 실어 대해 이슬람교도들의
함의가 환창이던 때였다.

갖가지 이유로 프로젝트가
엎어지곤 한다. 화산이 터지거나……
금융시장이 붕괴되거나 하여……

실체에 참고하고고자
우리는 그페레육겐의
문장敎育을 활가치고
파도 위로 3개의 탑이
솟아 있고 양쪽 탑에는
초승달이, 가운데
탑에는 다윗의 별이
세워진 모습이있다.
한대의 다문화적
메도시의 이미지
그 자체에있다.

우리는 이 문장의 아이덴티에서
'탑+몸+다양성=황가치고
한대적인 크페네하겐'이라는
연줌의 고서을 뽑아낸다는
아이디어가 마음에 들었다.
방식인 덴마크스럽지만 디자인은
아주 봄에 이슬람스럽다.

새 이슬람사원은 정상까지 중층이 쌓인
모양으로 설계되있다. 산정과 공원,
둥근과 눈이 이우러진 도시정전은 디자인은
내년 봄에 작공 예정이다.

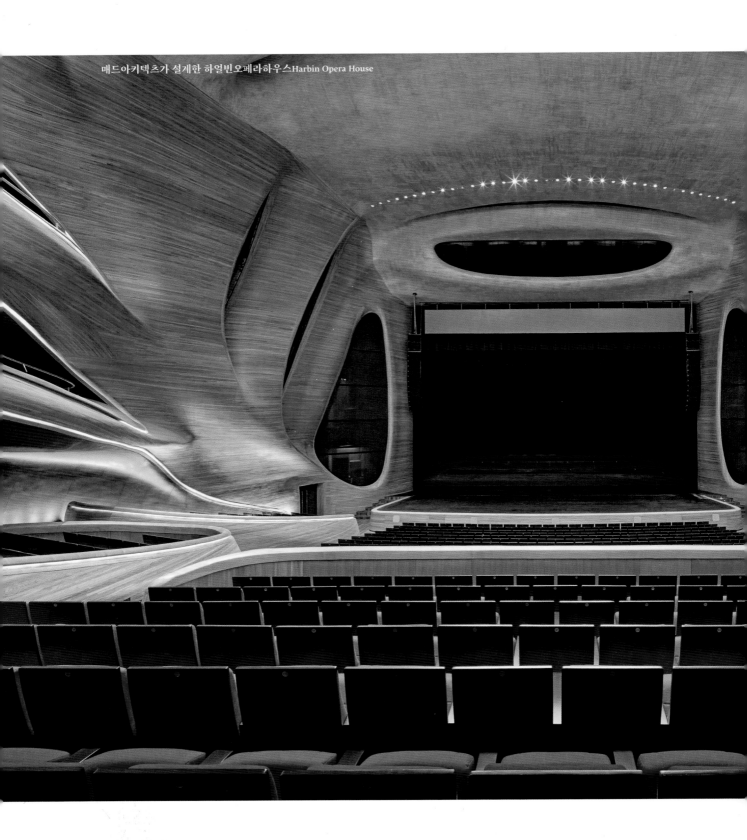

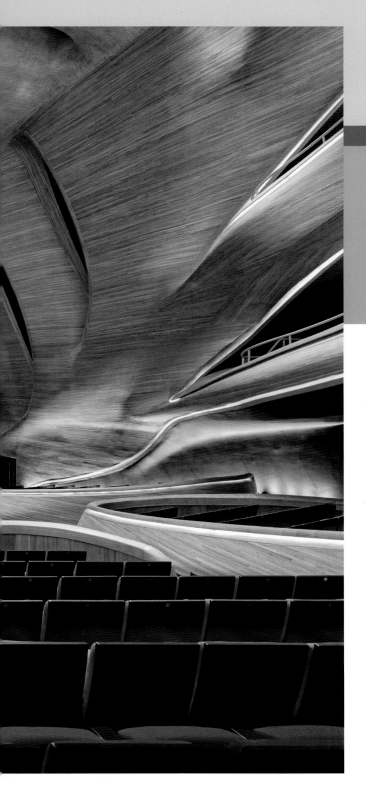

중국
토종 건축가,
마얀송

2016년 3월호

불과 마흔의 나이에 건축가 마얀송Ma Yansong은 작은 산들이 삐죽삐죽 늘어선 모습의 주거단지, 둥글둥글한 바위 모양의 박물관, 우뚝 솟은 바위절벽 모양의 고층건물 등 대단히 모험적인 건축물들을 통해 그의 모국 중국에서 이름을 알렸다. 그는 자하 하디드 밑에서 경력을 쌓다가 2004년에 독립해 자신의 건축사 사무소 매드를 열었다.

"현대의 건축물은 권력과 자본의 기념물로 변질되었습니다. 건물과 사람이 점점 더 괴리되고 있죠." 2014년에 마얀송은 이렇게 개탄했다. 이와는 반대로 마얀송의 건축물은 사람들의 관심을 끌고 호기심을 불러일으킨다. 굽이치고, 뻗어나가고, 반짝이는 것들이 어딘가 자연물 같기도 하고 딴세상 물건 같기도 하다. 마얀송은 그 원인을 중국 건축의 중심교리인 '자연과의 연결'에 돌린다. 그의 건축물에는 이러한 특성이 고스란히 배어 있다.

패스트컴퍼니: 어떤 프로세스로 설계를 하십니까?
마얀송: 저는 예술작품을 만든다는 생각으로 프로젝트에 접근합니다. 간혹 매우 진보된 기술이 사용되는 경우도 있지만 저는 사람들이 구체적인 소재나 세부사항에 집중하기보다 그 공간을

'느끼기' 바랍니다. 건축물은 상품이 아닌 환경으로 바라보아야 합니다.

한 예로, 저에게 하얼빈오페라하우스는 대단한 도전이었습니다. 외부는 전부 알루미늄 패널로 덮어야 했고, 내부는 온통 하얗게 마감해야 했죠. 그 무게가 얼마나 무거운지 모르실 겁니다. 그런데도 잘 지탱되도록 건축했죠. 누구도 재료에 대해 이야기하거나 어떻게 우리가 그 일을 해냈는지 질문하지 않습니다. 그곳에서 더이상 물질적인 느낌이 들지 않기 때문이죠.

패스트컴퍼니: 많은 도시들이 과다한 인구를 수용하지 않을 수 없는 처지에 있습니다. 인간적인 면을 희생시키지 않고 어떻게 그런 목적을 달성하십니까?

마얀송: 난징Nanjing 프로젝트를 예로 들어보죠. 도시블록을 6개나 아우르는 대규모 프로젝트였습니다. 우리는 고층건물들을 전부 가장자리로 밀고 가운데 공간을 골짜기처럼 만들었습니다. 보통은 큰 건물들을 중앙에 배치하지만 우리는 그런 건물들을 배경에 녹아들게 하고 2층짜리 건물들을 중앙에 배치했습니다. 그래서 이 단지에 들어서면 아늑한 느낌이 들죠. 중앙광장에는 분수대가 있고, 고층건물들은 마치 높은 산에서 쏟아져내리는 폭포수처럼 보입니다.

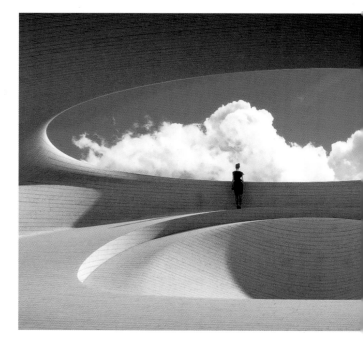

18가구 규모의 L.A. 주거단지 8600윌셔의 경우에는 각 집의 식당과 거실은 중정을 향하도록, 침실은 바깥을 향하도록 지었습니다. 영화 〈이창〉에 나오는 집들처럼요. 이곳 사람들은 서로의 집을 들여다보며 친분을 쌓고 인사를 나눌 수 있습니다. 베벌리힐스에서는 드문 일이죠.

10년 전에는 토론토 외곽에 들어설 고층건물 2동을 설계했습니다. 수평으로 늘어선 발코니 라인이 특징이죠. 사람들은 맵시 좋은 여인처럼 보인다며 이 건물들을 '매릴린 먼로'라는 별명으로 부릅니다. 도시의 빌딩도 얼마든지 더 섬세하고 우아해질 수 있지요.

패스트컴퍼니: 서양의 건축이 동양에서 배울 점은 무엇일까요?

마얀송: 전 세계가 산업문명의 막바지에 이르러 자연과 인류에 대한 이야기를 하고 있습니다. 서양 사람들은 그린디자인과 자연을 들먹이지만, 동양에서 말하는 방식과는 사뭇 다릅니다. 지속가능성과 그린건축은 기술적인 면에 치우쳐 있습니다. 동양문화는 자연이 우리에게 어떻게 영감을 주는지에 집중합니다. 그린라벨이 아닌 환경의 아름다움이나 정서적 요소를 생각하죠.

맨 아래: 마얀송
맨 왼쪽: 중국 하얼빈의 하얼빈오페라하우스
맨 왼쪽 위: 심천만문화공원
바로 아래, 왼쪽, 위: 중국 하이커우의 웜홀도서관Wormhole Library

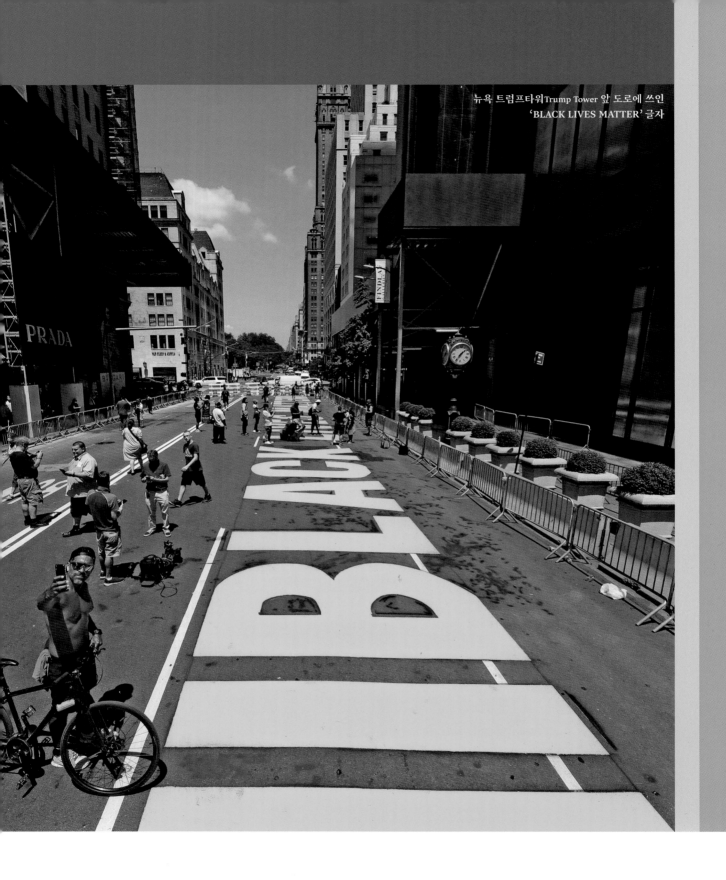

뉴욕 트럼프타워Trump Tower 앞 도로에 쓰인
'BLACK LIVES MATTER' 글자

예술로 세상을 바꿀 수 있을까?

마크 윌슨

2020년 6월호

워싱턴 D.C. 대로 한복판에 쓰인 'BLACK LIVES MATTER'라는 노란 글자들은 어찌나 크고 선명한지 위성사진으로도 관측이 될 정도다. 백악관과 가까운 16번가에 두 블록에 걸쳐서 쓰인 이 문장은 조지 플로이드가 사망한 지 2주가 채 안 된 6월 초의 어느 날 아침에 처음 모습을 드러냈고, 이후 근래 들어 가장 많이 회자된 예술작품이 되었다. 적어도 처음에는 많은 사람들이 그 과감한 시도를 칭송했다. 그러나 뮤리얼 바우저 워싱턴 D.C. 시장이 그 바닥글자를 공개하며 이 구역을 '흑인의 생명도 소중하다 광장'으로 선포한 지 몇 시간도 지나지 않아 '흑인의 생명도 소중하다' 운동의 지휘부는 "실질적인 정책 변화로부터 주의를 돌리는 퍼포먼스"이자 "백인 진보주의자들을 달래기 위한" 미봉책에 불과하다며 즉각 이러한 조치를 비난하고 나섰다. 그들의 해석은 간단했다. 그 바닥글자를 지지하는 사람은 진정으로 그 운동을 지지하지 않는 사람이라는 것이었다.

그러한 비판에도 불구하고 다른 도시들도 줄줄이 워싱턴의 선례를 따르기 시작했고 시애틀과 샬럿, 브루클린, 로스앤젤레스, 댈러스, 덴버 등지에서도 유사한 바닥글자가 등장했다. 분명 역사적 의미를 담고 있기는 하나 이런 프로젝트들은 과연 공공예술이 변화를 앞당길 촉매제인지 아니면 단순히 주의를 분산시키는 방해물일 뿐인지에 대해 골치 아픈 논란을 불러일으켰다.

예로부터 벽화나 바닥그림은 설득의 도구로 자주 사용되었다. 20세기 초 멕시코에서는 화가 디에고 리베라Diego Rivera가 원주민을 탄압했던 멕시코의 역사를 만천하에 공개할 매체로 벽화를 활용하면서 벽화가 재활성화되는 계기가 되었다. 미국 샌디에이고의 로건하이츠라는 지역은 1900년대 초 멕시코혁명을 피해 건너온 이주민들이 다수 정착한 곳이다. 그런데 1950년대에 들어 미국 정부가 주거지역이던 이곳을 산업화하며 공장을 지었고, 그로 인해 오염이 발생했다. 1960년대에는 시에서 이 지역을 관통하는 고속도로를 건설했고, 그 과정에서 마을이 반으로 갈라졌다.

"마을 주민들은 고속도로 분기점을 그곳에 설치하려는 계획에 항의했고, 끝내 고속도로 건설을 막지는 못했지만 대신 도로를 받치는 하부기둥에 벽화를 그릴 권리를 얻어냈습니다." UCLA 교수이자 문화사 연구자인 에릭 아빌라의 설명이다. 여기에 그려진 벽화들은 이제 캘리포니아주의 역사적 랜드마크가 되었다. 그러나 그보다 더 중요한 사실은 마을 주민들이 고속도로 아래에 치카노공원Chicano Park('치카노'는 멕시코계 미국인이라는 뜻이다.-옮긴이)이라는 약 3만 제곱미터 면적의 결집처가 형성되는 기틀을 다졌다는 데 있다. "그들은 그곳을 거의 신성한 느낌마저 들도록 꾸미고 해마다 축제와 모임을 가지며 멕시코인들과 멕시코계 미국인들에게 중요한 역사적 순간들을 기념하고 있습니다." 아빌라는 워싱턴 D.C.의 바닥그림도 비슷한 관점으로 바라본다. "워싱턴 D.C.에서 벌어지고 있는 일도 그와 대단히 유사합니다. 포용성, 다양성, 평등이라는 명분으로 공공장소의 용도를 재지정한 것이니까요."

그러나 워싱턴 D.C.의 바닥글씨는 미국의 수도에 쓰였다는 점에서 이례적이다. "워싱턴 D.C.는 정치적으로 미국의 다른 지역과 똑같이 바라볼 수 없습니다." MIT미디어랩의 특별고문이자 도시설계실무 지도교수인 시저 맥다월Ceasar McDowell의 설명이다. "애틀랜타나 디트로이트 같은 도시들과는 다르죠. 워싱턴 D.C.는 대통령이 주방위군을 소집할 수 있는 곳이며, 워싱턴 D.C. 시장은 이에 대해 아무런 권한도 행사할 수 없습니다."

이 사실은 워싱턴 D.C.의 바닥글자를 비난에 더 취약하게 만드는 동시에 다른 유사한 노력들에 비해 더 과격해 보이게도 만든다. "이 나라에서는 언어로 강력한 비판을 할 수 있습니다. 무엇이 어떻게 잘못되었는지 말하고, 문제를 어떻게 바라보며 따져야 할지 다들 알고 있죠. 그런데 접경지대에서는 말을 할 수가 없습니다. 그런 공간에서는 잘못을 바로잡기 위해 해야 할 행동을 자제해야 하지요." 맥다월은 워싱턴의 문제를 이렇게 진단했다.

켈시 캠벌돌라헌

재난에 대비하는 새로운 방식

2016년 7월호

'어번리스크랩Urban Risk Lab'이라는 MIT의 한 연구 및 디자인 그룹은 재난대비용 도시 인프라를 설계하고 있다. 일명 '프렙허브PrepHub'라는 이 설치물은 놀이터의 놀이기구처럼 재미나게 보인다. 각각의 허브는 휴대전화를 충전할 수 있는 페달발전기나 비상조명, 큰소리로 정보를 전달할 수 있는 확성기 같은 재난대비용 장비를 공공장소에 비치할 수 있도록 설계된다. 태양광패널, 비상식량, 수조, 동네 자원지도 등도 비치 가능한 품목이다.

어번리스크랩의 미호 마저리우Miho Mazereeuw 소장은 거리의 설치물이나 체험형 놀이공간처럼 일상적으로 이용할 수 있는 재난대비용 인프라를 만드는 것이 자신들의 목적이라고 설명했다. 케임브리지와 샌프란시스코에서 시험운영을 해보니, 사람들이 허브를 이용해보려 우르르 몰려들었다. 아이들은 페달발전기의 페달을 열심히 밟았고, 부모들은 앉아서 쉬거나 전화기를 충전했다.

"1995년에 일본에서 일어났던 고베 대지진을 계기로 재난대비용 도시설비를 연구하게 되었습니다." 마저리우의 말이다. 그녀의 부모님은 지금도 고베에서 살고 있다. 사건 이후 마저리우는 건축가 반 시게루의 사무실에서 경력을 쌓았다. 시게루는 재난이 발생한 지역을 찾아 재활용이 가능한 저렴한 자재로 보호시설을 지어주며 '재난 건축의 대명사'로 떠오른 인물이다. 이와는 반대로 어번리스크랩에서 마저리우의 팀은 이와 반대로 "재난이 벌어지기 전에 미리 대비책을 세우는 데" 초점을 두고 있다.

어델 피터스

하수로
감시하는
코로나바이러스

2020년 8월호

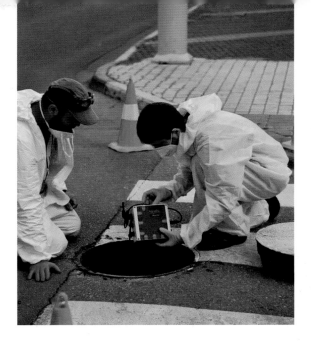

되기 전이라도 하수에서는 바이러스를 탐지할 수 있습니다." 테크기업 칸도Kando에서 제품 부사장직을 맡고 있는 야니브 쇼샨Yaniv Shoshan의 설명이다. 칸도는 벤구리온대학 및 테크니온의 연구원들과 협력해 이스라엘 아쉬켈론시에서 코로나19 하수검사 시범사업을 진행하고 있다. "그래서 누군가 몸의 이상을 느끼고 병원에 가서 검사를 받은 뒤 결과 확인까지 며칠이 걸리는 통상적인 절차에 비해 시간적 우위를 점할 수 있는 거죠. 이렇게 하면 1-2주 더 일찍 바이러스의 발생사실을 탐지할 수 있습니다."

이들 연구진은 센서와 장비를 활용해 아쉬켈론시의 맨홀뚜껑 밑에서 자동으로 하수 샘플을 채취한다. 샘플을 실험실로 보내 코로나19 검사를 실시한 뒤 바이러스가 사멸될 수 있는 하수 속 오염도를 감안해 결과값을 보정하면 발병건수의 추정이 가능하다. 코로나바이러스의 발생빈도가 높은 지역에서는 보다 많은 샘플을 상류에서 채취해 마을이나 심지어 거리 단위로도 바이러스 발생구역을 특정할 수 있다. 처음에 아쉬켈론시는 환자들이 모여 있는 '코로나바이러스 격리시설' 외에는 바이러스가 거의 확인되지 않으리라 생각했다. 그러나 새로운 검사 결과, 훨씬 더 광범위한 지역에 바이러스가 퍼져 있었다.

"우리 현황판과 도시지도를 통해 당국자들은 매일 도시 각지의 상황을 파악할 수 있습니다. 바이러스의 발생이 확인되면 그들은 보다 좁은 구역에 신속하게 방역의 노력을 집중할 수 있지요. 도시 전체의 전면적인 봉쇄 대신 한 거리를 격리하는 식으로요. 그러면 대부분의 사람들이 정상적인 생활을 영위할 수 있습니다." 쇼샨의 설명이다.

현재 코로나19 확진 건수가 500만이 넘는 미국에서는 질병의 전파를 억제할 만큼 충분히 신속한 검사가 이루어지고 있지 못하다. 정부의 대처가 부실한 탓이기도 하지만 45퍼센트의 감염자가 검사를 받을 이유가 없는 무증상자이기 때문이기도 하다. 또 뒤늦게 병세가 나타났지만 증상이 발현되기 전에 이미 바이러스를 퍼뜨린 후인 경우도 많다.

이런 상황에서 한 이스라엘 도시가 좀더 일찍 코로나바이러스를 발견하는 데 도움이 되기를 기대하며 다른 검사법을 시도하고 있다. 이곳의 연구자들은 (사람들이 배설물로 배출하는) 바이러스 확인용 하수샘플을 검사해 사람들이 자신의 감염사실을 미처 인지하기도 전에 바이러스 발생지역을 찾아낸다. "증상이 발현

마크 윌슨

미래의 건축재료, 멜라닌

2019년 4월호

멜라닌은 사람의 피부와 머리카락, 공작의 깃털, 나비의 날개가 검은빛을 띠도록 만드는 자연계에 흔한 색소다. 그러나 MIT 메디에이티드매터 연구그룹의 네리 옥스먼Neri Oxman 팀장은 멜라닌을 그저 '생물체의 색소'로만 바라보지 않는다. 그녀에게 멜라닌은 우리의 미래, 다시 말해 미래 거주지의 기초가 될 물질이다.

옥스먼의 실험실은 최근 토템스Totems라는 프로젝트에서 투명 아크릴 벽돌 내부의 복잡한 통로로 액체 멜라닌을 주입해 3D 프린팅 조각품 시리즈를 제작했다. 이 작품들은 실험실에서 키운 돌연변이 생물체처럼 괴기스러워 보이기보다 우리 피부와 눈의 자연미를 담고 있어 황홀하면서도 유기적으로 보인다.

멜라닌은 생명체를 보호하기도 하고 사람들을 끼리끼리 뭉치

언젠가는 건축재료에 멜라닌을
사용할 날이 올 것이다.

멜라닌 배치를 위한 지형 연구
아래: 멜라닌 조각품

게도 하는 만큼 옥스먼의 건축재료 실험대상으로 완벽한 시료이
자 훌륭한 메타포의 원천이었다. 그런데 자연계에 흔한 물질임
에도 멜라닌을 확보하기란 결코 만만치 않은 일이었다. 옥스먼
의 실험실에서는 토템스에 사용할 멜라닌을 얻기 위해 2가지 프
로세스를 개발했다. 하나는 버섯에서 추출한 효소에서 아미노산
의 한 종류인 티로신을 멜라닌으로 변환하는 방법이고, 다른 하
나는 새의 깃털과 갑오징어 먹물에서 색소를 뽑아 불필요한 성
분들을 걸러내는 방법이었다.

옥스먼의 팀이 제작한 조각품들은 건축재료로서 멜라닌의 활
용 가능성을 효과적으로 보여주는 증거다. 멜라닌이 전면에 혼
입된 건물의 모습은 언젠가는 이처럼 자외선에 검게 그을릴 수
있는 일종의 피부를 가진 건물들이 일반화되리라는 예측을 가능
하게 한다. 비바람도 잘 막아주니 은은한 빛에서 잘 자라는 식물
을 이런 온실에서 기르면 어떨까? 심지어 옥스먼은 멜라닌이 에
너지를 생산하거나 유해한 금속을 흡수하는 데도 도움이 될 수
있으리라 생각한다.

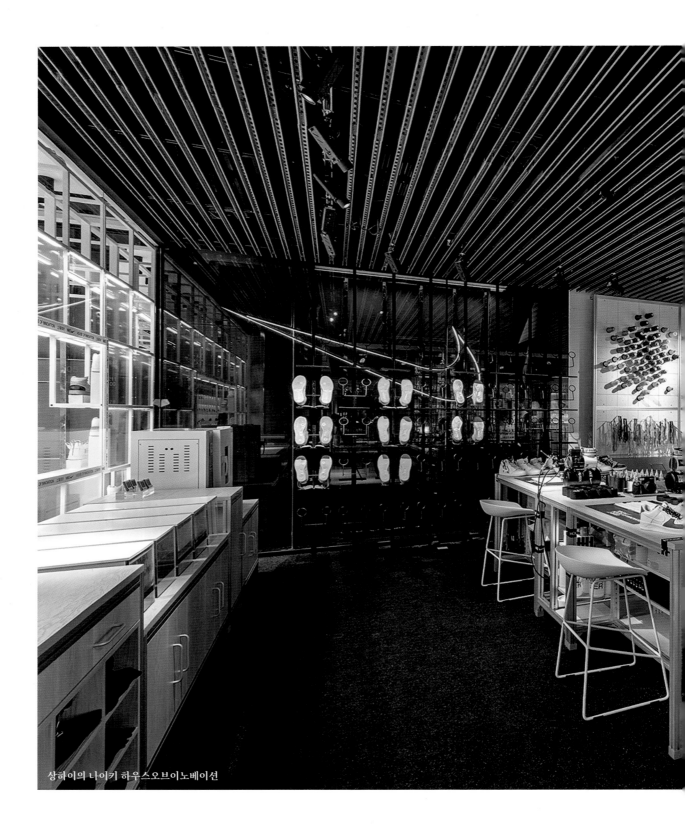

상하이의 나이키 하우스오브이노베이션

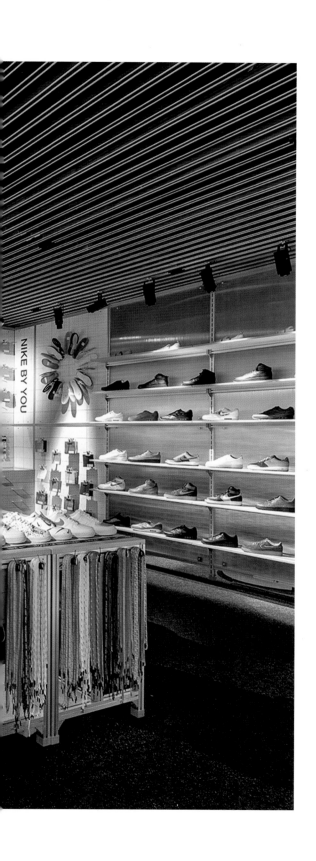

오프라인 매장의
재창조

5

스테파니 메타

오프라인 매장의 재창조

기술의 발달이 오프라인 매장들을 위기에 빠뜨렸다면 디자인은 그 매장들을 새로운 모습으로 거듭나게 하고 있다. 1994년에 설립된 아마존은 개발된 지 얼마 안 된 월드와이드웹을 이용해 쇼핑공간을 인터넷상으로 옮겼다. 처음엔 도서를, 다음으론 전자제품과 의류를, 마지막으론 식료품까지도 온라인으로 구매할 수 있게 했다. 대형마트와 개별 판매점도 앞다퉈 이를 모방한 이커머스(전자상거래) 사이트를 만들었지만, 그들이 디지털환경으로 전환하기 시작했을 때는 이미 아마존의 기술적 지식(2006년부터 아마존은 클라우드컴퓨팅 서비스를 시작했다)과 성장 규모에 필적할 만한 업체가 거의 없었다.

디자인적 사고가들은 아마존을 모방하는 대신 고객경험 위주의 새로운 접근법을 개발했다. 2010년에 워튼경영대학원 MBA 과정 1학년생 4명이 안경을 제조해서 소비자에게 직접 홍보, 판매, 배달하는 사업을 구상했다. 워비파커Warby Parker라는 이름의 이 회사는 선구적인 이커머스 판매자들이 했던 것과 마찬가지 방식으로 인터넷상에 디지털스토어를 개설했다. 온라인 매장으로 출발했기 때문에(오프라인 매장은 나중에 열었고 텔레비전 광고도 추후에 진행했다) 워비파커는 상품 가격을 비롯해 간접비용을 낮은 수준으로 유지할 수 있었다. 백화점이나 안경점을 통하는 대신 소비자에게 직접 제품을 판매한 덕분에 이 잘나가는 신생 회사는 고객과 그들의 인구통계, 구매습관에 대한 귀중한 데이터도 수집할 수 있었다.

이후 여행가방, 가정용품, 심지어 가구 업종에 이르기까지 '소비자 직접판매direct-to-customer: DTC' 스타트업 십여 곳이 우후죽순 생겨났다. 그중 상당수가 허술한 관리와 무분별한 지출로 문을 닫았지만, 소비자와의 직접적인 관계에서 얻어지는 이점이 분명했기에 이후 10년간 유니레버나 프록터앤갬블 같은 소비재 회사들은 DTC 방식의 개인용품 브랜드들을 차곡차곡 모아갔다.

한편 애플과 나이키 같은 디자인 강자들은 오프라인 매장을 새로 구상하는 데 관심을 기울였다. (아이폰 출시 전인) 2001년

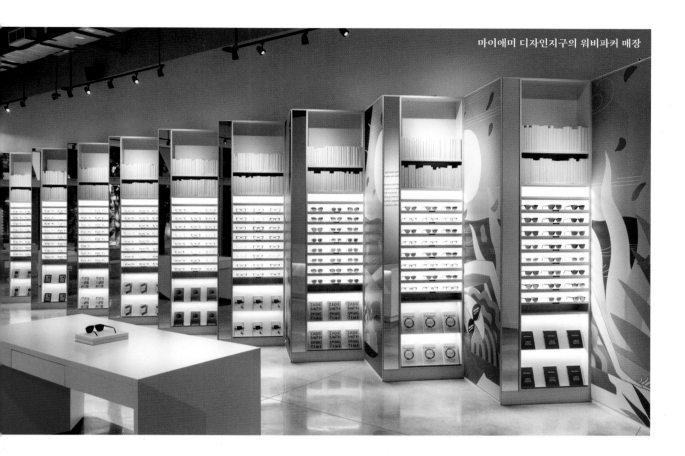

마이애미 디자인지구의 위비파커 매장

에 첫 매장을 열었던 애플은 쇼핑을 다시금 현장에서 즐길 만한 경험으로 전환시켰다. 대개 단독형 신축건물에 들어서는 세련된 디자인의 애플스토어는 한 번쯤 가보고 싶은 욕구를 불러일으키며, 쇼핑몰에 입점한 애플 매장은 주변의 푸드코트나 뻔한 배경음악이 흐르는 다른 점포들과 구분되는 청량한 오아시스 같은 느낌을 준다. 애플 매장을 방문한 고객들은 줄을 서서 계산을 할 필요가 없다. 익히 알려진 사실이지만, 애플 매장에는 계산대가 없다. 대신 직원들이 결제를 도와주는 아이패드와 아이폰을 들고 매장 안을 돌아다닌다. 나이키는 아마존이나 어려움을 겪고 있는 다른 스포츠 브랜드들처럼 유통업체에 대한 의존도를 줄이려는 노력의 일환으로(그렇다, 나이키도 DTC 기업이 되고 싶어한다) 2018년 하우스오브이노베이션 매장을 도입했다. 고객들은 자신에게 맞는 장비를 고르고, 재고가 있는지 확인한 뒤, 나이키 앱을 통해 구매할 물건을 예약하고, 매장에서 휴대전화를 스캔해 물건을 구매할 수 있다.

세심하게 설계된 나이키의 이런 온오프라인 혼합형 매장은 더없이 멋지고 근사하다. 그런데 이런 형식의 판매방식이 등장하리라는 것은 거의 20년 전부터 예견된 일이었다. 1999년판 『패스트컴퍼니』에서 인바이로셀Envirosell의 CEO 파코 언더힐Paco Underhill이 '옴니채널' 판매방식을 강조한 바 있다. "앞으로는 온라인 공간이 오프라인 매장을 보조하는 수단으로 통합적으로 운영되리라 전망합니다. 오프라인 매장을 온라인 공간으로의 트래픽을 유도하는 데 활용할 수 있듯이 온라인 공간도 오프라인 매장으로의 트래픽을 유도하는 데 활용할 수 있죠." 오래 전 이야기이지만 그의 예측은 정확했다. 하우스오브이노베이션의 도입 1년 뒤, 나이키의 간부들은 이 매장의 고객들이 일반 소비자들에 비해 이후 수개월간 나이키에 관심을 보인 시간이 30퍼센트 더 많았다는 사실에 주목하며 매출의 약 70퍼센트가 '물리적 교류'와 관련이 있다고 밝혔다.

케이스 H. 해먼즈 Keith H. Hammonds

어떻게
팔 것인가

1999년 11월호

인바이로셀의 CEO 파코 언더힐과 그의 동료들만큼 미국에서 가장 인기 있는 실내스포츠인 쇼핑의 기술과 과학에 대해 열심히 연구한 이들도 아마 없을 것이다. 언더힐은 도시인류학자 윌리엄 H. 와이트 주니어 William H. Whyte Jr.가 '도시계획의 역학'이라는 주제로 펼친 강연을 들은 후 몇 년 뒤인 1978년에 인바이로셀을 설립했다. 그 강연에서 깨달음을 얻었던 언더힐은 불현듯 와이트가 소개한 도구들을 소매업계에 적용해볼 수 있겠다는 생각이 들었다. 무비카메라와 노트를 챙겨들고 밖으로 나간 그는 쇼핑객들이 상점 입구에서 몇 걸음을 더 가서 멈추는지, 어느 쪽으로 방향을 트는지, 시선을 어디로 향하는지를 일일이 기록했다. 또 부모들이 얼마나 자주 어떤 손으로 특정 브랜드의 시리얼을 집는지, 시리얼 상자는 가게에서 어떤 위치의 선반에 놓여 있는지, 아이들이 조를 경우 부모들이 원래의 결정을 번복하는지 여부도 추적했다. 현재 인바이로셀이 전 세계 쇼핑몰과 식당, 키오스크에서 하는 일도 바로 이런 일들이다. 언더힐의 조사원들은 샘소나이트, 휴렛패커드, 데니스, 토로를 비롯한 수십여 소매업체, 유통업체, 광고대행사, 재무서비스 기관의 의뢰를 받아 점포들을 순찰한다. 20년이 넘는 기간 동안 수천 개의 테이프를 써가며 언더힐과 인바이로셀의 직원들은 상품판매 방식에 대한 값진 통찰을 얻었다. 이커머스가 급속히 확산되기 직전에 언더힐은 자신이 발견한 가장 중요한 사실들을 우리에게 공유해주었다. [그중 몇 가지는 시대에 뒤떨어진 이야기가 되었지만(2011년에 폐업한 대형서점 보더스처럼), 1999년 당시 언더힐이 온라인 판매에 관해 내다본 전망은 약 20년이 지난 지금까지도 놀라우리만치 잘 들어맞는다.-편집부]

패스트컴퍼니: 요즘 소매업계의 실정이 어떤가요?

파코 언더힐: 시간에 쫓기며 생활하는 우리 문화에서 소매업자들은 구매결정이 현장에서 즉석으로 이루어지거나 매장환경에 지대한 영향을 받는다는 사실을 인정하고 있습니다. 요즘 들어 매장에 들어가는 순간까지도 스스로의 브랜드 성향을 정하지 못하는 사람들이 점점 늘고 있습니다. 21세기가 가까워오면서 누군가가 1957년과 같은 방식으로 충성스러운 '쉐보레맨'이 되어주기를 기대하기는 어려워졌죠.

패스트컴퍼니: 어째서 소매업의 모든 문제를 기술로 속 시원히 해결할 수 없는 걸까요?

파코 언더힐: 편의를 증진하는 만큼 혼란도 가중시키니 기술은 함부로 접근하기 어려운 대상입니다. 지난 10년간 많은 사람

들이 어떻게든 기술을 적용해보고자 우리 회사의 문을 두드렸습니다. 그러나 지난 10년간 우리가 연구해온 거의 모든 상호작용 장치들이 효과를 거두지 못했죠. 인간적인 문제에 기술적 솔루션을 적용하려는 오류를 범하기도 했고요. 그런 솔루션을 구상했던 디자이너들은 거의가 자신이 연구하는 환경을 완벽히 이해하고 있지 못했습니다.

패스트컴퍼니: 매장조사를 통해 얻으신 교훈들 중 인터넷 상거래에 접목할 수 있는 부분은 무엇인가요?

파코 언더힐: 그에 대한 해답을 필사적으로 구하고 있습니다. 이커머스에서 막강한 힘을 발휘할 수 있는 기반은 매장에 있습니다. 매장에서의 경험은 어느 정도 예측이 가능하죠. 출입구로 들어간 다음 정해진 통로를 따라가면 가게마다 별반 다르지 않은 방식으로 상품들이 진열되어 있습니다. 필요할 경우 직원들에게 도움을 받을 수도 있고요. 마지막으로, 물건을 구매할 때는 정해진 절차에 따라 계산을 합니다. 누구나 그 규칙을 알고 있죠. 우리는 그런 시스템 속에서 자랐고, 그 시스템은 캘빈클라인에서든 동네 피글리위글리에서든 똑같이 통합니다. 반면에 인터넷에는 고정된 출입구가 없습니다. 누구나 잠깐 들렀다가 순식간에 나갈 수 있죠. "이게 상품입니다"라고 말해주는 확립된 체계도 없습니다. 무엇보다 이커머스에서는 실제로 물건을 사고자 할 때 거래에 도달하기까지 보편적으로 합의된 방식이 없습니다.

패스트컴퍼니: 그 모든 점을 감안하더라도 물론 이커머스는 대단한 위력을 지니고 있지 않습니까?

파코 언더힐: 이커머스는 제조사와 소매업자가 전통적인 방식으로 연결되지 못한 지점에서 성공을 거두었습니다. 도서, 음악, 영화, 포르노, 주식의 5가지 범주가 바로 제조사와 유통업자 간의 관계에 근본적으로 결함이 있을 수밖에 없는 부분이죠. 사람들이 제대로 된 서비스를 받지 못하고 있는 지점에 온라인 판매의 진정한 기회가 있습니다. 상품과 소비자의 니즈가 단절되어 있는 지점이 어디인지 왜들 찾아보지 않을까요? 뚱뚱하거나 키가 큰 사람들을 위한 빅사이즈 상품을 찾아주는 검색엔진이 있나요? 그런 상품은 널리고 널렸습니다. 인터넷의 미래는 창창하겠지만 현재로서는 정확히 필요한 곳에 초점을 두는 대신 모든 걸 다 손에 쥐려고 하는 모습입니다.

패스트컴퍼니: 그럼 앞으로 인터넷이 어떤 방향으로 나아가야 한다고 보십니까?

파코 언더힐: 인터넷은 확실한 틈새시장을 파악하려고 머리를 굴리기보다는 더 나은 환경을 개발하는 데 집중해야 합니다. 아니면 사이버 세상과 물리적 세상이 서로를 보완할 수 있도록 둘 사이의 관계 형성에서 중요한 역할을 담당할 수도 있고요. 저는 보더스에서 인터넷 키오스크를 통해 창고에 있는 책을 주문해 집으로 배달시킬 수 있다는 점이 좋습니다. 막상 받아봤는데 원하는 책이 아닐 경우 반품할 수도 있죠. 하지만 빅토리아시크릿의 경우 카탈로그와 매장, 홈페이지가 전부 따로 놀고 있습니다. 한심하기 짝이 없죠. 그렇게 분리되어 있는 걸 보면 그들이 인터넷을 활용할 기회를 놓치고 있다는 걸 알 수 있습니다.

패스트컴퍼니: 그럼 앞으로도 오프라인 매장이 영원히 사라지지 않을 거라고 보시는군요.

파코 언더힐: 네, 오프라인 매장은 영원히 사라지지 않을 겁니다. 하지만 인터넷의 활용도가 높아질수록 사이버 공간과 물리적 공간의 경계가 흐려지겠죠. 인터넷카페에서 주문을 할 수 있다면 유니언스퀘어에 있는 시장에 채소를 사러 갈 일이 줄어들지 않을까요? 세탁비누나 두루마리 휴지의 경우는 또 어떨까요? 그로 인해 오프라인 매장을 찾는 사람들의 발길이 급격히 감소하면 매장들은 수익성 없는 품목을 줄여 매장의 규모를 축소하고 그 대신 대형창고를 마련해 유통에 더 신경쓰게 될 겁니다. 저는 앞으로 온라인 공간이 오프라인 매장을 보조하는 수단으로 통합적으로 운영되리라 전망합니다. 오프라인 매장을 온라인 공간으로의 트래픽을 유도하는 데 활용할 수 있듯이 온라인 공간도 오프라인 매장으로의 트래픽을 유도하는 데 활용할 수 있죠.

> 상품과 소비자의 니즈가 단절되어 있는 지점이 어디인지 왜들 찾아보지 않을까요?

제니퍼 레인골드Jennifer Reingold · 2005년 6월호

디자인의 힘을 아는 P&G

프록터앤갬블의 CEO는 전형적인 프록토이드(P&G의 직원을 이르는 말-옮긴이)가 아니다. 삐죽삐죽한 백발에 카약을 즐기는 58세의 A.G 래플리A.G. Lafley는 문이 달리지 않은 채광 좋은 사무실에서 업무를 본다. 그리고 이 사무실에는 근사하게 디자인된 제품 견본들이 가득하다. 1990년대 중반에 일본에서 4년간 P&G의 아시아 사업부를 맡아서 운영한 뒤 래플리는 매우 P&G스럽지 않은 결론에 도달했다. 단순히 가격이나 기술이 아니라 디자인을 P&G의 핵심적인 차별화 요소로 삼아야 한다는 생각이었다. 다음에서 왜 그가 P&G의 DNA 속에 디자인 인자를 주입하려는 급진적인 시도를 했는지 본인의 설명을 직접 들어보자.

패스트컴퍼니: 그런 생각을 하게 되신 계기가 무엇인가요?

A.G. 래플리: 일본은 확실히 디자인을 중시하는 나라입니다. 일본 백화점의 화장품 코너는 그보다 더 좋을 수 없을 정도죠. [1998년에 미국으로 돌아온 뒤] 저는 미용 부문에서만 디자인이 중요한 것이 아니라 디자인의 수혜를 거의 입지 못하는 생활용품과 개인용품일수록 더 디자인을 잘해야 한다는 생각이 들었습니다.

P&G가 세계에서 제일가는 소비재 회사가 되기를 바라는 만큼 우리는 디자인을 여러 혁신의 대상 중 하나로 삼을 필요가 있습니다.

패스트컴퍼니: P&G 직원들에게는 큰 변화였겠네요. 어떤 과정으로 디자인을 혁신해나가셨나요?

A.G. 래플리 외부에 디자인 부서를 만들어 기업 전반을 총괄할 수 있도록 했습니다. 하지만 기업 내부에서 씨앗을 키워야 지속적인 성장이 가능한 법이죠. 우리는 그런 씨앗이 보일 때 이를

알아차릴 수 있는 마케터와 제품연구원, 총괄매니저를 양성할 필요가 있었습니다. 세계적인 디자이너들의 도움도 받아야 했고요. 그래서 디자인팀원들 대부분을 외부에서 영입했습니다. 일류 디자인 회사들 중 이런저런 방식으로 우리와 협업하지 않은 곳이 거의 없을 정도입니다.

패스트컴퍼니: 지금까지 가장 어려웠던 점은 무엇인가요?

A.G. 래플리: 30년 가까이 이 일을 해오면서 지켜본 결과, 회사가 제품의 기능을 제시하는 데는 별다른 문제가 없었습니다. 그렇다면 디자인적인 면에서는 어떻게 해야 할까요? 우리는 고객의 구매경험, 그러니까 고객이 물건을 보고 구매를 결정하게 되는 '최초의 결정적 순간'을 디자인하고자 합니다. 그 외에도 제품과 관련된 모든 요소를 총체적으로 디자인할 생각이죠. 소통경험과 사용자경험까지도요. 사실상 모든 것이 다 디자인의 대상입니다. 이 부분을 정면으로 직시하고 대처하기가 만만치 않았습니다.

패스트컴퍼니: 월마트를 비롯한 여러 기업들이 대중화시킨 '가격이 세상을 지배한다'는 개념에 대해서 어떻게 생각하십니까?

A.G. 래플리: 세상을 지배하는 것은 가치입니다. 매우 다양한 범주에 걸쳐 소비자들이 더 근사한 디자인과 좋은 성능, 더 뛰어난 품질과 우수한 가치, 더 귀중한 경험에 기꺼이 많은 돈을 지불한다는 무수히 많은 증거가 있습니다. 우리는 [소매업체들에게] 거듭 주지시킵니다. 동일매장매출(해마다 점포수가 변하는 체인점에서 새로 오픈한 매장을 제외하고 원래 있었던 매장들끼리의 매출 실적을 비교한 것-옮긴이)을 신장시킬 진정한 열쇠는 디자인 혁신에 있다고요.

수잰 러바　　　　　　　　　　　2020년 9월호

애플은 어떻게 소매업계를 평정했나

애플만큼 제품디자인과 소매업에 대해 통달하고 있는 기업은 찾아보기 힘들 것이다. 2001년에 오프라인 매장을 열 때 우려의 목소리를 들었던 애플은 이후 티파니앤코나 마이클코어스 같은 고급 브랜드들을 제치고 다른 어떤 소매점들보다 단위면적당 더 많은 수익을 올리고 있다. 애플의 성공 비결은 우아하면서도 접근이 용이한 제품 진열대와 매끄러운 고객서비스, 수리 '천재'들이 고객들의 기기를 즉석에서 수리해주는 지니어스바에 있다. 2001년 당시에는 컴퓨터 매장에서 이런 서비스를 제공하는 곳이 없었다. 현재 25개국에 약 500개의 매장을 보유하고 있는 애플은 베스트바이에서 마이크로소프트에 이르기까지 많은 모방꾼들에게 영감을 주었다. 비록 대부분이 애플의 마법을 실현하지 못하고 실패를 맛보기는 했지만 말이다. 베스트바이의 오프라인 매장은 근래 들어 고전을 면치 못하고 있으며, 마이크로소프트는 코로나19의 창궐로 2020년에 모든 매장을 폐쇄했다.

문제는 코로나19로 인해 소비자들의 쇼핑 습관이 바뀌고 있는 와중에도 애플이 계속해서 오프라인 시장을 지배할 수 있느냐 하는 것이다. 애플은 그동안 몇 가지 전략을 펼쳐왔다. 애플스토어가 커뮤니티 허브로 자리매김하도록 시도했고, 유명 건축설계사무소 포스터앤파트너스와 함께 입이 떡 벌어지는 매장들을 하나하나 완성해나갔다. 매장을 구성하는 한 가지 아이템은 앞으로도 변함없이 적용될 것으로 보인다. 바로 애플 제품들을 진열하는 테이블이다. 애플의 소매 및 온라인판매 수석부사장 앤절라 애런츠는 2015년 패스트컴퍼니에 이렇게 말했다. "그 테이블은 조너선 아이브가 디자인한 겁니다. 이제 애플의 상징과도 같아져서 아마 앞으로도 바뀌지 않을 겁니다."

팝아티스트

2010년 10월호

린다 티슐러 편집차장은 2010년 코카콜라 최초의 디자인 부사장 데이비드 버틀러를 본지에 소개했다. 그는 문어발식으로 늘어가는 코카콜라의 포트폴리오를 통합할 유연한 디자인 체계를 개발하고, 혁신 및 기업가정신 부문 부사장으로 승진해서 일하다 2016년에 회사를 떠났다. 2020년에 코카콜라는 실적이 부진한 약 200개 브랜드를 접고 콜라와 스프라이트 같은 대형 브랜드들에 집중하겠다고 발표했다. — 편집부

나는 키가 훤칠하고 나긋나긋한 목소리를 가진 데이비드 버틀러와 월드오브코카콜라 회의실에서 이야기를 나누었다. 이 건물은 세계 최대 매출의 청량음료 회사가 1500만 달러를 들여 3층 규모로 지은 그들의 성지였다. 코카콜라 로고가 태국어로 쓰인 티셔츠를 입고 텁수룩한 머리에 길쭉한 구레나룻을 기르고 있어 '아무래도 양복쟁이는 아니겠구나' 싶은 플로리다 태생의 이 남자는 인디밴드의 베이시스트나 코코아비치의 서핑용품점 사장이라고 하면 딱 맞을 인상이었다. 그러나 사실 버틀러는 코카콜라의 글로벌디자인 부문 부사장이다. "저는 크고 거대하고 엄청난 시스템을 좋아합니다. 종류를 불문하고요." 버틀러가 말했다.

큰 시스템을 좋아한다면 그가 자리를 잘 찾은 셈이었다. 200개 나라에서 450개 브랜드를 운영하며 약 2만 개 소매점들에서 하루에 음료를 16억 개씩(1초당 1만 8000개) 팔아대는 코카콜라보다 사업적인 면에서 디자인을 탐구하기에 더 큰 캔버스를 찾기는 힘들 테니까. 버틀러는 코카콜라에서 사내 디자이너 50명이 소속된 디자인팀을 감독하고 있으며, 전 세계 약 300개 대리점들과 협력하고 있다. 이처럼 거대한 회사에서 디자이너 한 명이 그 많은 패스트푸드점에 들어가는 모든 제품을 일일이 다 통제한다는 것은 불가능하다. 그래서 버틀러는 대신에 구체적이면서도 유연한 중앙 디자인 시스템을 구축했다. 초점(또는 고객)을 잃지 않으면서도 전 세계가 활용할 수 있는 시스템으로 말이다. 그 밖에도 버틀러는 코카콜라라는 기업 아이덴티티의 중심을 이루는 브랜드 아이덴티티 디자인에서부터 전 세계에 그런 아이덴티티를 홍보할 자판기 제작에 이르기까지 다양한 일들을 해왔다. "한 마디로, 엄청난 규모의 거대한 브랜드에서 디자인을 통해 어떻게 가치를 창출할지를 연구하는 것이 제가 하는 일입니다." 버틀러가 설명했다.

버틀러는 10억 달러짜리 브랜드 하나를 바꾸려고 코카콜라에 있는 게 아니다. 그는 이곳에서 총 130억 달러에 이르는 전체 브랜드의 디자인 재구상 작업을 벌이고 있다. 2004년에 입사한 이래로 그는 회사 전 부문의 디자인 전략을 낱낱이 분해하여 재구축했다. 그리고 어떤 경우에도 '디자인'이라는 단어의 사용을 삼가는, 튀지 않으면서도 대단히 효과적인 전략으로 이 방대한 프로젝트들의 목록을 관리해왔다. "저는 모든 일간지를 빠짐없이 챙겨봅니다. 디자인 이론을 좋아하고, 광적일 만큼 집착하죠. 하지만 그건 집에서의 얘기입니다. 회사에서는 '디자인적 사고'라는 용어를 사용하지 않죠. 여기서는 더 큰 가치를 창출하는 것이 중요하니까요. 저는 어떤 제품을 어떻게 하면 더 많이 팔 수 있을까, 어떻게 하면 소비자경험을 증진하여 매출을 신장시키면서도 지속가능한 지구를 만들 수 있을까를 궁리합니다."

'판매량의 증대'는 경기침체 국면에서도 꽤 효과적인 전략이었다. 지난 2분기에 음료 용기의 크기를 4퍼센트 키워서 판매하자 중국과 인도의 강한 매출에 힘입어 예상보다 더 높은 수익이 났다. 『베버리지다이제스트』에 의하면 2008년에 펩시코의 시장점유율이 30.8퍼센트였던 데 비해 코카콜라 회사의 시장점유율은 42.7퍼센트에 달했다. 브랜드 단위에서는 2008년에 탄산음료 부문에서 코카콜라의 점유율은 전년도의 17.2퍼센트에서 17.3퍼센트로 오른 반면, 펩시의 점유율은 10.7퍼센트에서 10.3퍼센트로 하락했다.

버틀러가 입사했을 당시 코카콜라는 쇠락해가고 있었다. 공급망 문제와 음료 제조업자들과의 트러블이 있었던 데다 글로벌 시장에서는 기회를 잃어가고 핵심 제품들에 대한 소비자의 관심

도 감소하고 있었다. 더 곤란한 점은 이전 10년 동안 세계화에 대한 논쟁이 가열되면서 코카콜라 같은 거대 브랜드들이 강력하고 통일된 아이덴티티 유지와 분권화된 전략 시행 사이에서 균형을 잡는 데 어려움을 겪고 있었다는 사실이다. 그들은 현지 마케터들에게 브랜드에 변경을 가할 수 있도록 허용함으로써 프랑스의 농민들이 맥도날드를 뒤집어엎고 미국의 시위대가 시애틀의 스타벅스 유리를 부술 만큼 들끓었던 반미 정서를 조금이나마 누그러뜨릴 수 있기를 바랐다.

짐작이 가겠지만 2005년 당시 코카콜라의 브랜드 메시지는 뒤죽박죽이었다. 미국 내에서조차 디자인 언어가 혼란스러웠다. 병도 여러 가지, 색상도 되는대로, 코카콜라의 시그니처인 리본의 배치도 제멋대로였고, 일러스트와 사진 스타일도 괴상했다. 버틀러는 거대한 시스템이 망가진 것을 목격했고 동시에 엄청난 기회도 포착했다. "제가 들어왔을 때 사람들은 회사의 사업에 뭔가 문제가 있다는 것을 인식하고 있었어요. 그게 디자인 문제라는 건 몰랐지만요."

버틀러 이전에 코카콜라에는 사내에 디자인 부사장이라는 직책이 없었다. 사실 그가 본래 맡았던 비주얼아이덴티티 부사장의 직책에서는 영향력을 행사할 수 있는 범위가 제한적이었다. 처음 몇 주 동안은 직원들이 가끔씩 그의 방에 찾아와 배구 토너먼트 경기용 현수막이나 외부에 게시할 그래픽 디자인을 도와달라고 부탁했다. 그는 외교적 수완을 발휘해 이런 일들을 잘 피해나갔다. 6개월이 지나도록 버틀러는 별다른 영향력을 발휘하지 못했다. 그가 파악하기에 문제는 누구도 '디자인'이라는 말을 제대로 이해하지 못하고 있다는 것이었다. 버틀러는 '의도적 디자인'이라는 제목의 간단명료한 3쪽짜리 성명서를 작성해 그가 아는 모든 회사 사람들에게 보냈다.

그들이 미처 인지하고 있지 못하더라도 코카콜라가 세계 최대의 디자인 회사 중 하나임을 알려주기 위해서였다. 또 디자인에 좀더 의도적으로 신경을 쓸 때 판매량을 높일 수 있음을 환기시키기 위해서이기도 했다. "디자인이라는 단어가 회사의 중역들에게는 그리 중요하게 느껴지지 않겠지만, 매장에서 사람들의 마음을 사로잡는 데는 결정적인 역할을 합니다." 버틀러의 말이다. "저는 디자인을 통해서 어떻게 사업적 가치를 창출할 수 있는지 사람들에게 보여주고 싶었습니다. 제게는 조직도, 영향력도, 내세울 것도 없었기에 그 성명서를 앞세워 행동에 나섰죠."

이후 얼마 지나지 않아 그의 말이 무슨 뜻인지 입증해보일 절호의 기회가 찾아왔다. 당시 코카콜라의 글로벌브랜드마케팅 부

사장 마크 매튜Marc Mathieu가 지난 몇 년간 미쳐 날뛰던 브랜드 아이덴티티의 고삐를 바짝 쥐기로 작심했던 것이다. '아이콘의 부활'이라는 기치하에 매튜는 런던으로 30명의 인재들을 불러모아 사흘 동안 회의를 가지며 자신의 아이디어를 제시했다. 버틀러에게 처음으로 큰 임무가 부여되었다.

임무 수행을 위해 버틀러는 세이피언트에서 자신이 직접 영입해온 글로벌브랜드 그룹디자인 팀장 토드 브룩스Todd Brooks와 함께 대표 브랜드 코카콜라에서 '빨간색, 특유의 글씨체, 리본, 등고선 무늬 병'이라는 핵심자산을 추려냈다. 그리고 코카콜라의 울타리 안에서 복제가 가능한 아이덴티티 개념을 찾아 단순미, 진정성, 빨강의 에너지, '친숙한 새로움'이라는 4가지 핵심 원칙을 세우고 포장이나 매장, 장비를 비롯해 고객과 제품이 만나는 어떤 접점에든 이 원칙들을 반영한 디자인이 이루어지도록 했다.

여기에서 더 나아가 두 사람은 영국의 디자인회사 애틱Attik에 의뢰해 그러한 원칙들을 기반으로 글로벌브랜드 아이덴티티 체계를 확립했다. 애틱과 브룩스는 이 새로운 아이덴티티 기준들을 200개 나라가 모두 확실히 이해할 수 있도록 캔 아래쪽으로 흘러내리는 하얀 리본의 배치에서부터 제품광고 사진과 모델들이 입을 수 있는 의상의 종류에 이르기까지 디자인의 모든 요소들을 세세하게 명시한 글로벌 기준서를 작성했다.

버틀러의 글로벌브랜드 아이덴티티 프로그램은 코카콜라의 주요 브랜드인 코카콜라, 다이어트코크, 코카콜라제로가 각각 레드, 실버, 블랙 바탕에 특유의 글자와 리본으로 장식된 디자인으로 서로 뚜렷이 구분되면서도 통합된 아이덴티티를 확립할 수 있게 해주었다. 이를 기반으로 그들의 아이콘을 색다르게 표현할 수 있는 기회는 무궁무진했다.

2005년에 버틀러와 그의 팀은 클럽과 유원지 납품용으로 이 세 브랜드 모두에 고전적인 병 모양의 섹시한 알루미늄 용기를 도입했다. 또 브라질, 일본, 남아프리카공화국, 영국, 미국에 각각 디자인스튜디오를 두고 한정판 제품들을 생산해 음악이나 영상과 결합하여 출시하기도 했다. 2008년에는 8명의 전도유망한 중국인 아티스트들과 함께 베이징올림픽 기념 캔과 병을 디자인해 올림픽 기념품점에서 불티나게 팔려나가게 만들었다. "각 집단이 자신들만의 개성을 더할 수 있다고 느끼면서도 선을 넘지는 않게 하는 것이 좋은 디자인 시스템입니다." 애틱의 제임스 소머빌의 말이다. "코카콜라는 이 두 마리 토끼를 다 잡았습니다."

맥도날드의 변신

벤 페인터 Ben Paynter

2010년 10월호

점심시간에 데니스 웨일Denis Weil은 자신이 직접 모던하게 꾸민 라운지에서 여유를 즐긴다. 그는 볼프강 C.R. 메츠거가 디자인한 립스 가죽의자에 비스듬히 기대어 사우스웨스턴 치킨샐러드와 베리스무디로 식사를 한다. 강화마루 바닥에 매끈한 흰색 테이블, 나무널 천장, 길게 드리워진 등기구의 차분한 조명이 미식가들이 좋아할 세련된 분위기다.

이 라운지는 새로 단장한 일리노이주 오크브룩의 맥도날드McDonald's 본사 정중앙에 자리하고 있다. 맥도날드의 콘셉트 및 디자인 부문 부사장인 웨일은 지난 5년간 이 230억 달러 규모의 회사 곳곳의 다른 간부들과 프랜차이즈들에게 맥도날드 매장을 꼭 원색과 유리섬유 부스로 꾸밀 필요는 없다고 교육하면서 보냈다.

맥도날드가 디자인에 주력하게 된 것은 핵심시장들이 포화상태에 이르렀다는 간부들의 인식으로 고객들의 마음을 사로잡기 위해 2003년에 개시한 '플랜투윈' 성장전략의 일환이다. 1974-2003년 사이 이 회사의 규모는 미국 내 매장 2259개와 해외 매장 13개에서 전 세계 약 100개국에 3만 개가 넘는 점포가 생길 만큼 급성장했다. 매장의 디자인은 기본적으로 이전의 매장을 그대로 복제한 모습이었다. "현대적이고 시대에 맞는 매장과 메뉴에 대한 고민이 없었습니다." 혁신 부사장 켄 코지올Ken Koziol의 말이다. 맥도날드는 『패스트푸드의 제국』이라는 에릭 슐로서의 저서와 세계화 반대세력들에게 비난을 받은 뒤 가정식 전문점 보스턴마켓과 부리토 전문점 치폴레를 인수하고, 커피전문점 맥카페를 여는가 하면 심지어 DVD 대여 키오스크 레드박스까지 운영하는 등 버거와 프렌치프라이에만 안주하지 않고 새로운 미래를 꾀하는 모습을 보였다. 그럼에도 맥도날드의 골든아치는 시장에 확신을 주지 못했고, 주가는 13달러 아래로 곤두박질쳤다.

플랜투윈 전략은 이렇게 나락에 빠진 회사의 주가를 437퍼센트나 끌어올리는 데 기여했다. 이 전략의 3대 기둥은 메뉴 혁신, 매장 리모델링, 주문경험의 업그레이드였다. 효율성 제고와 스낵랩, 스윗티, 프라페 같은 프리미엄 메뉴의 지속적인 추가로 지난 6년간 맥도날드 매장의 평균 연수입은 25퍼센트 신장된 약 2백만 달러에 달했다.

맥도날드의 중역들이 말하는 그다음 단계는 디자인이다. "사람들은 눈으로 먼저 음식을 맛봅니다." 맥도날드의 사장이자 최고운영책임자 돈 톰슨Don Thompson의 말이다. "근사하고 현대적이며 외관과 인테리어가 모두 훌륭한 식당에서는 음식이 더 맛있게 느껴지죠."

유럽과 아시아태평양 지역에서는 이미 새로운 매장 스타일이 성과를 보였다. 일례로 전년도에 비해 유럽의 매출이 5.2퍼센트 증가한 원인을 회사는 대부분 매장 리모델링에 돌린다. 지난 2년간 웨일은 맨해튼, 로스앤젤레스, 커니, 미주리 등 미국 각지에서 현대적인 매장 디자인을 시험했다. 그리고 올 7월 맥도날드는 새로운 디자인을 적용한 매장들에서 매출이 6-7퍼센트 올랐다고 보고했다. 웨일에 의하면 시장에 새로 단장한 매장들을 선보인 뒤 브랜드에 대한 고객들의 인식도 바뀌었다고 한다. 이런 새로운 시선에 힘입어 앞으로도 맥도날드는 새로운 메뉴의 개발에 더욱 박차를 가할 것으로 보인다.

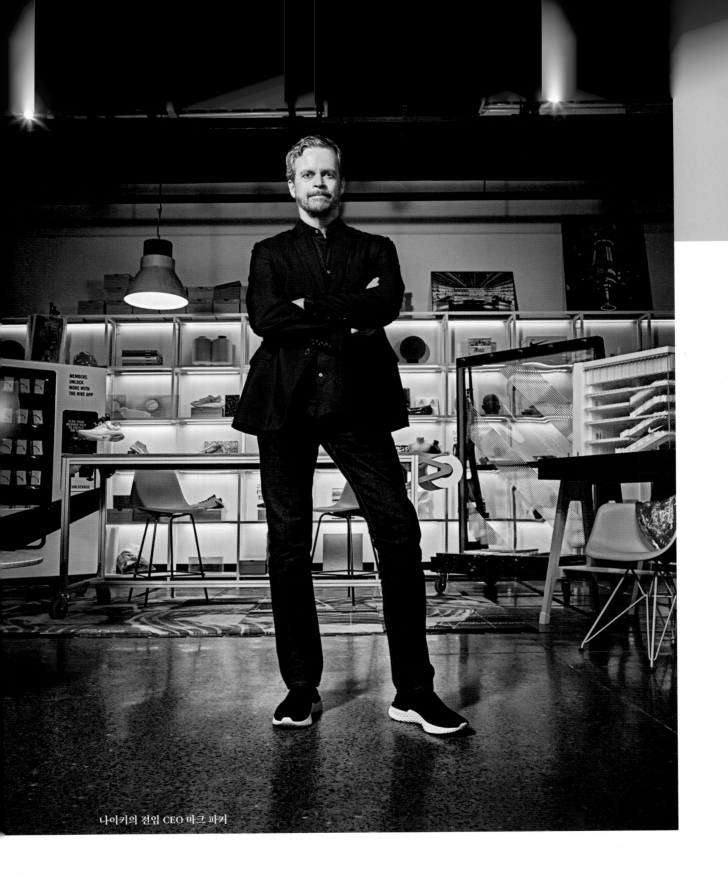

나이키의 전임 CEO 마크 파커

나이키,
디자인으로
고객에게 다가가다

마크 윌슨

2019년 10월호

패스트컴퍼니는 2019년 커다란 도전에 직면한 소매업종 중에서 오프라인과 온라인 판매를 능숙하게 결합한 나이키를 '올해의 디자인 회사'로 선정했다. 수석작가 마크 윌슨이 인터뷰한 나이키의 CEO 마크 파커는 몇 달 뒤인 2020년에 의장직으로 자리를 옮겼다. — 편집부

마크 파커는 2006년에 나이키의 CEO로 취임했다. 그는 회사의 부서들을 특정 스포츠 종목을 기반으로 재구성하고, 중국과 일본 등 주요 시장에 집중하는 방향으로 해외사업을 전면 개편했으며, 분기당 수입이 10억 달러가 넘을 만큼 디지털 사업 부문을 성장시키는 등 과거 화려한 경력을 자랑했던 나이키의 공동설립자 필 나이트만큼이나 나이키에 뚜렷한 족적을 남겼다. 과거 마라톤 선수이자 운동화 디자이너였던 파커는 세바스찬 크뤼거가 그린 키스 리처즈의 초상화에서부터 마이클 키튼이 1989년 〈배트맨〉을 촬영할 당시 신었던 부츠에 이르기까지 다방면의 그림과 공예품을 사무실에 소장하고 있는 것으로 유명했다. "저는 불경스러운 것에서 영감을 받습니다." 2010년에 파커가 패스트컴퍼니에 한 말이다. 그로부터 9년이 지나 CEO 자리에서 내려오겠다는 계획을 발표하기 직전, 그는 우리에게 독점 인터뷰를 제안했다. 나이키가 고객에게 다가가는 데 디자인이 어떤 역할을 하는지 그리고 오늘날과 같이 점점 더 당파적으로 변해가는 세상에서 왜 그들이 때때로 분명한 입장을 표명하곤 하는지를 밝히기 위해서였다.

패스트컴퍼니: 13년간 나이키의 CEO로 계시는 동안 소매업에서 목격하신 가장 큰 변화는 무엇인가요?

마크 파커: 소매업은 점점 더 양방향의 교류가 필요한 업종이 되었습니다. 우리는 단순히 제품을 판매하는 데 그치지 않고 고객과 교류하고 소통하며 지식을 얻습니다. 그리고 이를 바탕으로 훨씬 더 풍부한 경험을 창출하죠. 예전에는 확보한 지식으로 제품개발에만 치중했다면, 지금은 모바일에서든 나이키 하우스 오브이노베이션처럼 상품을 대량으로 진열하는 형식의 매장에서든 전반적인 고객경험에 그런 지식을 활용하고 있습니다.

패스트컴퍼니: 발 모양을 스캔하여 신발 사이즈를 알려주는 나이키핏 같은 앱을 어떻게 이런 소매업에 접목하시게 되었나요?

마크 파커: 인구의 절반이 자기 발에 맞지 않는 신발을 신습니다. 이 스캔 기술을 활용하면 매장에서 이 신발 저 신발 신어보느라 시간을 허비하지 않고 곧바로 자기에게 맞는 신발을 찾을 수 있습니다. 우리는 이런 기술을 활용해 고객들이 매장에서 우리 전문가들과 [사이즈보다] 더 깊이 있는 이야기를 나누며 제품에 대한 상세한 정보를 얻고, 그들에게 필요한 것과 그들의 필요를 가장 잘 충족시켜줄 수 있는 것이 무엇인지 [우리에게 알려주는데] 더 많은 시간을 보낼 수 있기를 바랐습니다.

패스트컴퍼니: 나이키에서 디자인은 어떤 역할을 하고 있나요?

마크 파커: 디자인은 어떤 브랜드에든 대단히 중대한 차별화 요소입니다. 기업들은 과거보다 혁신의 주기를 단축해야 하며, 사람들에게 의미 있고 적절하며 참신한 제품을 제공할 필요가 있죠. 우리는 지금껏 늘 선수들에게 초점을 두어왔습니다. 그들이 최고의 기량을 발휘하게 하려면 어떻게 해야 할까를 궁리했죠. 그것이 우리 회사에서 일어나는 무수한 혁신의 원동력입니

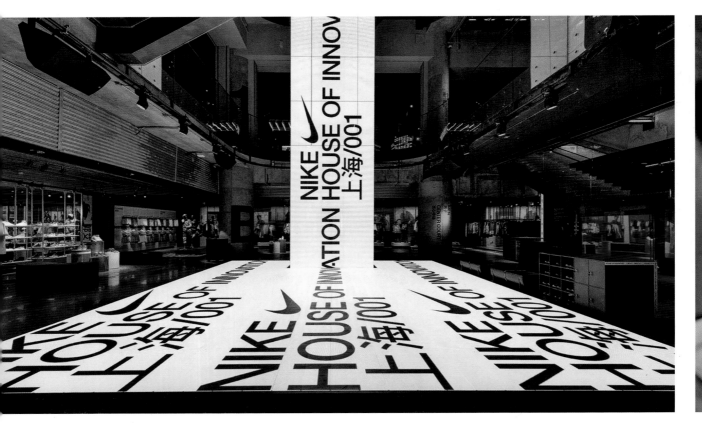

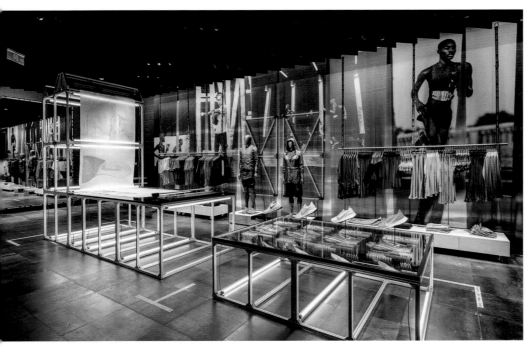

맨 왼쪽 아래부터 시계방향으로:
나이키 하우스오브이노베이션
상하이점 내부 모습,
나이키 하우스오브이노베이션
파리점 내부 모습들,
체험형 키즈존,
커스터마이제이션 구역

다. 그리고 그런 혁신은 갖가지 형태와 모양으로 나타나죠. 미적인 면도 당연히 기능만큼이나 무척 중요한 요소입니다. 다만 우리는 주로 기능 기반의 혁신에서 새로운 미학을 탄생시켜왔습니다. 사람들은 어쩌면 기능보다 멋진 디자인에 더 끌릴지도 모릅니다. 그러나 우리 제품의 디자인은 기본적으로 기능과 성능에서 비롯된 것입니다. 저는 우리가 언제나 그 부분에 기준을 두어왔다고 생각합니다.

패스트컴퍼니: 나이키는 미국의 독립기념일인 7월 4일에 맞추어 별이 13개인 과거 식민지 시대의 성조기가 새겨진 에어맥스 운동화를 출시하려 했다가 이 국기가 미국에서 노예제가 합법화되었던 시기의 국기인 데다 백인우월주의 단체도 사용한 적이 있다는 이유로 비난을 초래한 바 있습니다. 제품이 일으키는 사회적 논란에 대해 어떻게 생각하십니까?

마크 파커: [그런 논란은] 간과할 수 없는 부분입니다. 특히 여러 면에서 양극화되고 소셜미디어에 의해 그런 논란들이 증폭되는 세상에서는요. 예전보다 환경이 더 예민해졌죠. 그래서 우리가 제품이나 서비스를 시장에서 철수하기로 결정할 때가 간혹 있습니다. 에어맥스 제품과 관련된 결정은 의도와는 달리 그 제품이 사람들의 감정을 상하게 하고 독립기념일의 의미를 훼손시킬 수 있다는 우려 때문이었습니다. 대립의 소지를 만들지 않기 위해 제품을 철수시킨 거죠. 가끔 우리는 그런 결정을 합니다. 드물기는 하지만 분명히 발생하는 일이죠. 우리는 사람들의 감정을 다치지 않게 하려고 노력합니다.

패스트컴퍼니: 하지만 나이키가 까다로운 대화를 회피하는 것 같지만은 않은데요. 인종차별과 평등의 문제에 목소리를 높이는 콜린 캐퍼닉이나 세레나 윌리엄스, 메건 래피노 같은 스포츠계 인물들에게 동조하는 등 그런 사안들에 깊이 천착해왔고 이로 인해 비난도 받았으니까요. 이런 적극적이면서도 공개적인 입장 표명은 나이키의 정체성과 무관하지 않아 보입니다.

마크 파커: 우리 브랜드와 회사에 중요한 가치들이 있으며, 우리는 그 가치들을 외면하지 않을 것입니다. 우리는 직원들과 선수들의 견해를 지지합니다. 네, 우리는 중심을 확고히 잡고 나름의 입장을 표명할 것입니다. 저는 우리가 꽤 분명하게 그런 태도를 취하고 있다고 생각하며, 그것이 우리 정체성의 일부분입니다.

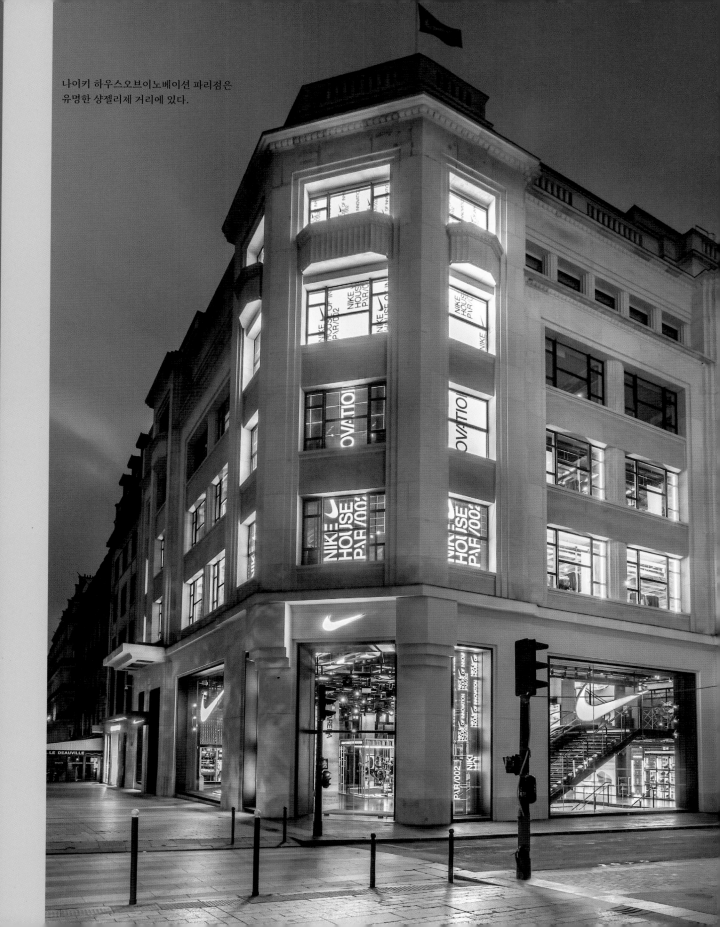

나이키 하우스오브이노베이션 파리점은
유명한 샹젤리제 거리에 있다.

세계에서 가장 빠른 운동화

주목받는 디자인 #15

마크 윌슨

나이키 베이퍼플라이Vaporfly 4%는 빠르다. 밀도가 높고 에너지 반환율이 높은 폼에 탄소섬유판까지 장착되어 있어 이 운동화를 신으면 일반 신발을 신었을 때보다 4-6% 더 빨리 달릴 수 있다. 2019년 비엔나 마라톤대회에서는 케냐 선수 엘리우드 킵초게Eliud Kipchoge가 최신 탄소섬유판과 나이키에어 쿠션이 적용된 특별 시제품 에어줌알파플라이넥스트%Air Zoom Alphafly NEXT%를 신고 달려 1시간 59분 40초에 결승선을 끊으며 마라톤 역사상 최초로 2시간 장벽을 깼다.

나이키 측의 주장에 의하면 이 특허받은 폼은 무게가 기존 EVA폼의 3분의 1이며, 에너지 반환율을 13퍼센트 향상시켜준다고 한다. 운동화 전체적으로 우스꽝스러울 만큼 두꺼운 밑창을 적용한 것은 이 물질을 다량으로 사용해야만 의도하는 에너지 반환율을 얻을 수 있기 때문이다.

또다른 핵심 요소는 발꿈치에서 발가락까지 급경사로 제작된 탄소섬유판이다. 그런 만큼 이 운동화를 신으면 마치 내리막길을 달리고 있는 듯한 느낌이 든다. 매 걸음마다 발이 땅에 닿을 때 앞발이 이 판 위를 구르며 중족지골 관절에서 에너지를 포착해 달리는 힘으로 되돌려보내게 하려는 아이디어에서 나온 구성품이다.

이 운동화가 어찌나 빠른지 2020년 초에는 올림픽경기에서 사용이 금지될지 모른다는 소문이 돌 정도였다. 국제 트랙경기와 필드경기를 감독하는 세계육상경기연맹은 형평성에 어긋날 수 있는 특정 시제품과 고도로 발달된 기술을 규제하는 조건을 달아 이 운동화의 사용을 승인했다.

나이키 베이퍼플라이 라인의
진화된 버전인 에어줌알파플라이넥스트%

엘리우드 킵초게가
나이키 에어줌알파플라이넥스트% 시제품을 신고
마라톤 경기에서 마의 2시간 장벽을 깼다.

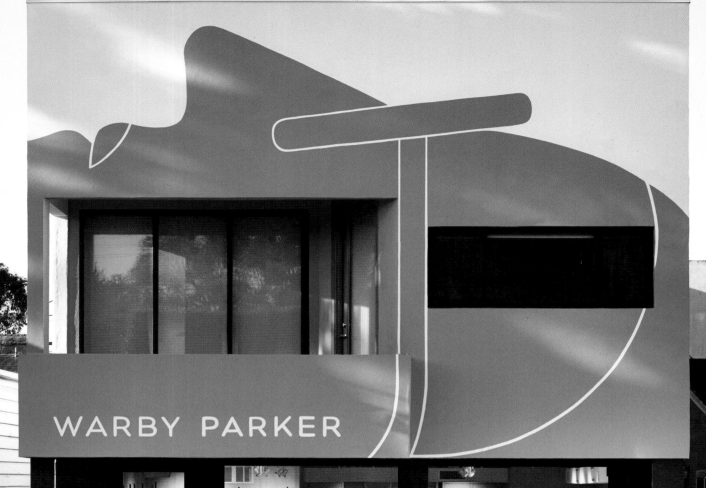

캘리포니아주 베니스의 워비파커 매장

더 큰 미래를 꿈꾸는 워비파커

맥스 채프킨 Max Chafkin

2015년 3월호

어느 화창한 초여름날 저녁, 캘리포니아주 베니스에서 워비파커 로스앤젤레스점이 공식 오픈했다. 워비파커의 아홉번째 매장이다. 이곳은 맨질맨질하게 윤을 낸 바다색 콘크리트 바닥에 미드센추리 가구를 들여 1950년대 비치클럽처럼 꾸며졌다. 곳곳에 설치된 전신거울과 나무선반에 보기 좋게 진열된 안경들에 이끌려 매장에 들어간 손님들은 사서 스타일의 청록색 안경테부터 티타늄 소재의 비행사 선글라스, JFK 스타일의 투명 아세테이트 선글라스까지 다양한 안경들을 써볼 수 있다. 판매원은 조심스럽게 다가가 손님이 필요로 할 때 재킷 주머니에서 아이패드 미니를 꺼내 신용카드 결제를 도와준 뒤 신제품 선글라스를 한정판 천가방에 담아준다. 아주 손쉬운 일처럼 보인다.

그러나 이 수월하고 매끄러운 프로세스가 완성되기까지 실은 많은 노력과 깊은 고민이 있었다. 아무리 어려운 일도 이렇게 식은 죽 먹기처럼 해내는 것을 이탈리아 사람들은 '스프레차투라'라고 부르는데, 바로 이런 개념이 워비파커의 공동창업자이자 공동대표인 데이브 길보아Dave Gilboa와 닐 블루멘털Neil Blumenthal을 대단한 성공으로 이끈 비결이다. "닐과 데이브는 제가 투자한 어떤 기업가들보다 브랜드에 대한 이해도가 높습니다." 뉴욕의 벤처캐피털회사 레러히포의 대표이사 벤 레러의 말이다. "그들은 고객과의 모든 접점과 자잘한 부분 하나하나까지 전부 신경을 씁니다."

지난 5년간 많은 이커머스 스타트업들이 장밋빛 미래를 장담하다 얼마 못 가 역사 속으로 사라졌다. 전 세계적으로 시장을 확대해나가던 그루폰은 민감한 내용의 광고를 슈퍼볼 광고에 내보냈다가 오히려 고객들의 반감만 사는 결과를 초래했다. 팹의 창립자 제이슨 골드버그는 몇 년도 아니고 몇 달 만에 디자이너 제품 판매로 자신들이 고급스러운 버전의 아마존이 될 수 있다고 자신했지만 결국 뜻을 이루지 못했다. 블루멘털과 길보아는 계획의 실천과 브랜드에 집중한 덕분에 다행히 이런 운명을 피했

다. 안경테를 직접 디자인해 제조하고 인터넷을 통해 소비자와 직거래함으로써 그들은 일반 안경점에서 파는 비슷한 품질의 안경에 비해 상당히 저렴한 개당 95달러의 금액으로 가격을 낮출 수 있었다. 이 금액에는 시력검사비와 배송료, (블루멘털이 과거 팀장으로 일했던 비전스프링 같은 비영리단체에 기부하는) 기부금까지 포함된 것이다.

표면적인 사업계획은 누구나 복제가 가능하며, 그런 이유에서 많은 기업가들이 매트리스에서 남성화에 이르는 온갖 제품들에 워비파커의 모델을 적용해왔다. 나중에는 아이플라이, 메이드아이웨어, 지미페어리 같은 동일 업종의 따라쟁이들도 생겨났다. 그런데 이중 어느 곳도 워비파커가 하고 있는 사업의 본질을 제대로 이해하지 못했다. "그들은 겉모습만 흉내낸 안경팔이에 불과합니다." 워비파커에 투자한 벤처기업 제너럴캐털리스트파트너스의 공동설립자 조엘 커틀러Joel Cutler의 말이다. "닐과 데이브가 추구하는 것은 기술 기반의 라이프스타일 브랜드입니다."

창업한 지 만 4년이 된 작년 7월, 블루멘털과 길보아는 워비파커가 100만번째 안경을 유통했다고 발표했다. 1년 전에 비해 무려 50만 개나 증가한 수치였다. 이 회사의 재무상태를 잘 아는 한 관계자는 워비파커의 연매출이 1억 달러가 "훌쩍 넘는다"고 전했다. 패션지들은 물론이고 지금까지 1억 1500만 달러가 넘는 돈을 투자한 투자자들도 깊은 인상을 받았다. 블루멘털과 길보아는 신개념 렌즈 등의 생산라인 확충과 소매점의 빠른 확대를 위해 지속적인 투자를 하고 있다. "창업 당시 많은 사람들이 워비파커를 이커머스 기업으로 분류했지만 우리는 한 번도 우리 회사를 이커머스 기업으로 생각한 적이 없습니다." 길보아의 말이다. "우리가 오프라인 매장을 내기 시작하자 많은 사람들이 의아해했죠. 지금은 안경만 취급하고 있지만 앞으로는 장기간에 걸쳐 훨씬 더 많은 제품들을 판매하게 될 겁니다."

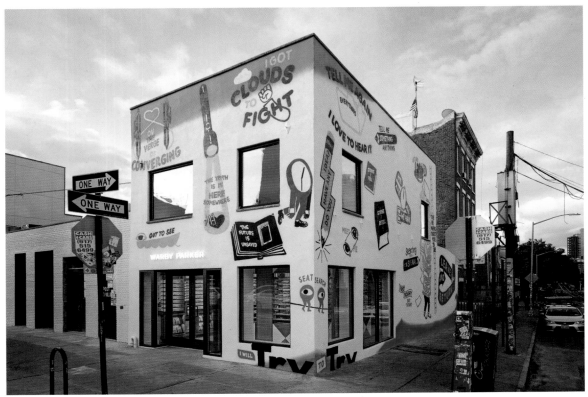

기적의 신소재,
그래핀 재킷

주목받는 디자인 #16

지저스 디아즈Jesus Diaz

런던의 어드벤처웨어 제조사 볼레백Vollebak은 기술혁신으로 유명하다. 이 회사의 최신작은 기적의 신소재라 불리는 그래핀으로 만든 재킷이다. 그래파이트(흑연)에서 분리한 이 얇고 튼튼한 다목적 소재는 열과 전기에 전도성을 지니고 있으며, 이는 항공우주산업부터 의학에 이르기까지 다양한 분야에서 굉장한 혁명을 일으킬 수 있는 특성이다. "그래핀은 다루기가 무척 까다롭고, 생산에 막대한 비용이 들어가며, 대량생산이 굉장히 힘든 소재입니다." 볼레백의 공동창업자 스티브 티드볼Steve Tidball의 말이다. "2년 전만 하더라도 이런 재킷을 만들기는 불가능했을 겁니다."

볼레백은 외부 과학자들과 협력하여 천연 그래파이트에서 분리한 그래핀 층들을 폴리우레탄과 혼합해 얇은 피막을 형성한 뒤 다시 나일론을 혼합해 양면 모두 착용이 가능한 기능성 원단을 만들었다. 회사는 이 값비싼 원단을 최대한도로 활용할 수 있도록 각 면을 레이저로 정밀하게 절단하여 서로 맞물리게 접합시켰다. 그래핀은 육각형의 분자구조로 되어 있어 특이한 방식으로 열을 전도시킨다. 볼레백에 의하면 이 재킷은 신체의 따뜻한 부분에서 열을 흡수해 차가운 부분으로 재분배하며, 외부 열원에서도 온기를 저장해 난로의 기능을 한다. 박테리아의 증식을 멈추고 습기를 방출하는 효과도 있다.

마크 윌슨

원조 대형할인점의 변신

2020년 11월호

원조 대형할인점인 월마트를 디자인 명소로 생각하는 사람은 별로 없다. 그러나 세계 3대 디자인회사인 펜타그램, 아이디오, 프로그에서 경력을 다진 밸러리 케이시가 월마트에 부사장이 자 제품디자인책임자로 들어온 뒤 변화의 바람이 일고 있다. "매 주 수억 명이 월마트를 찾습니다. 현재 월마트는 디지털 도구를 활용해 그들에게 보다 만족스러운 쇼핑경험을 선사하고 있습니 다." 그 대표적인 사례로 아마존프라임나우에서 식료품 배달을 받을 때보다 더 편리해진 월마트의 식료품 픽업 절차를 들 수 있 다. 월마트에서는 계산 이후에도 주문서에 새 품목을 추가할 수 있으며, 픽업 및 배달서비스 이용의 편의를 위해 서비스 요금을 따로 받지 않고 있다(덕분에 고객들은 코로나19가 기승을 부리는 동 안 추가금을 지불하지 않고도 사회적 거리를 유지할 수 있었다). 다음 은 월마트가 지난해에 도입한 3가지 사업이다.

스마트한 대체상품 추천 고객의 과거 구매내역을 분석한 알고 리즘으로 구매하려는 물건이 품절되었을 경우 이를 대체할 적당 한 대체상품을 추천해준다.

테이스티 × 월마트 구매가능 레시피 버즈피드의 레시피영상 채널 테이스티는 세계적으로 가장 널리 알려진 푸드콘텐츠 브랜 드 중 하나다. 이제는 테이스티 앱을 이용해 테이스티에 소개된 레시피용 재료를 월마트 장바구니에 자동으로 담을 수 있다.

월마트헬스 월마트헬스는 엑스레이와 치과검진 등의 서비스 를 중심으로 명확한 가격책정 모델들을 제시해 치료비가 얼마나 들지 정확한 금액을 사람들에게 알려준다.

해리 맥크래켄 Harry McCracken

세계 최초의 무인점포 아마존고

2018년 6월호

아마존은 이미 약 20년 전에 주문과 결제를 클릭 한 번으로 처리할 수 있게 한 원클릭 시스템으로 이커머스 시장에 혁명을 일으킨 바 있다. 이번에는 지아나 푸리니Gianna Puerini와 딜립 쿠마Dilip Kumar가 계산대 없는 무인점포 아마존고Amazon Go의 도입으로 식료품 소매업계에 새로운 파란을 몰고왔다. 아마존고 방문객은 입구에서 휴대전화를 스캔해 신원(과 아마존 계정) 확인 절차를 거친 뒤 입장하면 된다. 고객이 선반에서 집어든 물품은 천장에 달린 카메라와 인공지능 소프트웨어로 인식되어 자동으로 계산이 되기 때문에 장을 다 본 쇼핑객은 그냥 물건을 가지고 매장을 나오면 된다. "아마존은 소비자 비즈니스에 기계학습과 컴퓨터비전을 활용했던 이력이 있습니다." 아마존 오프라인소매 부사장 쿠마의 말이다. "우리는 그 기술 위에 구축하기 적합한 카메라를 개발하느라 오랜 시간을 보냈습니다. 매대에서 약 3미터 떨어진 카메라에서 누가 어떤 물건을 구매하는지 파악해야 하니까요. 직접 모든 걸 새로 구축해야 했습니다."

2018년 1월에 아마존고가 처음 문을 열자 점포 일대는 사람들로 장사진을 이루었다. "시간을 조금이나마 절약할 수 있어 사람들이 좋아할 줄은 알았습니다." 아마존고 부사장 푸리니의 말이다. "하지만 계산을 하지 않고 매장을 나올 때의 느낌이 어떨지는 과소평가했죠. 생각보다 많은 고객들이 멈칫하며 직원들에게 "그냥 나가도 정말 괜찮나요?" 하고 물었습니다. 상상했던 것보다 더 짜릿하고 황홀한 순간이었죠."

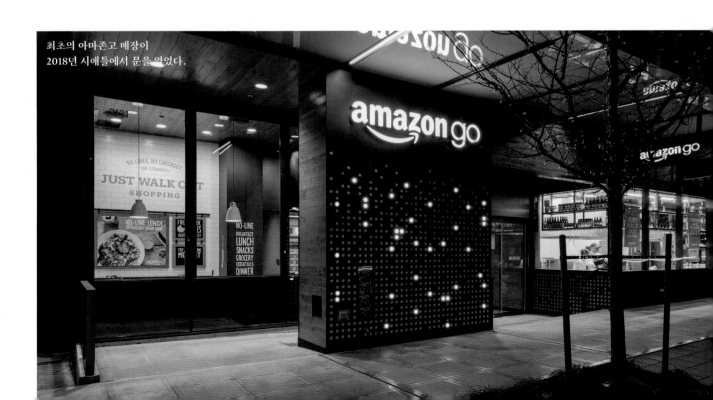

최초의 아마존고 매장이 2018년 시애틀에서 문을 열었다.

브라더벨리즈Brother Vellies의
크리에이티브디렉터
오로라 제임스Aurora James

엘리자베스 세그런 Elizabeth Segran

2020년 6월호

패션계와 소매업계의
인종차별에 맞선
흑인 디자이너 삼인방

'흑인의 생명도 소중하다' 운동이 세계 전역의 도시로 확산되자 패션 브랜드들도 한 마디씩 거들고 나서기 시작했다. 인스타그램에서는 프라다와 구찌에서부터 리포메이션과 에버레인에 이르기까지 너도나도 인종차별에 반대하는 댓글들을 달았다. 그러나 사실 패션업계는 역사적으로 흑인 디자이너, 사진작가, 모델, 사업가 들을 오래도록 외면해왔다.

우선 주도적인 위치에서 활동하는 흑인들을 찾아보기 힘들었다. 흑인 디자이너가 주요 패션회사들에서 일하는 경우는 가뭄에 콩 나듯 했다. 그런 만큼 2년 전 버질 아블로가 루이뷔통 사상 최초의 흑인 크리에이티브디렉터가 되었을 때 이 소식은 큰 화제가 되었다. 이런 다양성의 부족이 다른 인력들이라고 예외는 아니어서 다방면으로 그 영향이 나타났다. 1년 전에는 프라다와 구찌가 각각 흑인의 얼굴과 흑인에 대한 린치를 연상시키는 제품을 만들어 반발을 샀다. 좀더 최근에는 패션업계의 흑인 종사자들이 차별을 느꼈던 불쾌한 경험들을 털어놓기도 했다.

패션업계가 인종적 정의와 평등에 도달하기까지는 아직 갈 길이 멀다. 3명의 흑인 패션디자이너 오로라 제임스Aurora James, 트레이시 리스Tracy Reese, 아니파 음부엠바Anifa Mvuemba가 『패스트컴퍼니』에 자신들이 패션업계에서 직접 겪은 경험담과 보다 나은 미래를 만들기 위해 각자 어떤 노력을 하고 있는지 들려주었다.

럭셔리 액세서리 회사 브라더벨리즈Brother Vellies의 설립자 오로라 제임스

조지 플로이드의 사망사건 이후 많은 패션회사들이 보인 반응에 제임스는 아무런 감흥이 없었다. "여러 브랜드가 '흑인의 생명도 소중하다' 운동을 지지한다며 올린 글들을 보았지만 흑인 여성이자 흑인 사업가로서 저는 별 느낌이 없었어요. '누군가에게 동조한다'는 것이 어떤 뜻인지 그들이 진정으로 이해하는 것 같지가 않았거든요."

진정한 변화를 이끌어내고자 제임스는 '15퍼센트 서약' 운동을 개진했다. 대형 소매점들에게 진열공간의 최소 15퍼센트를 흑인이 운영하는 업체에 할애한다고 약속하도록 촉구하는 내용이다. 제임스의 계산으로 이렇게 하면 흑인 커뮤니티에 145억 달러가 돌아가게 되어 전 산업 부문에 걸쳐 많은 기회가 흑인에게 돌아갈 수 있다고 한다. "흑인 커뮤니티에 대한 지지가 말로만 그쳐서는 안 됩니다. 브랜드들이 구매력의 15퍼센트를 흑인 업체들에게 할당해야 합니다. 최소한 그 정도는 보장되어야 합니다."

패션디자이너 트레이시 리스

트레이시 리스는 미국에서 가장 잘 알려진 디자이너 중 하나로, 지난 30년간 왕성하게 사업을 일구어왔으며 미국패션디자이너위원회의 이사로도 활동하고 있다. 그러나 리스가 이런 자리에 올라오기까지의 과정은 녹녹치 않았다. "저는 이 업계에 만연한 불평등을 직접 경험한 당사자입니다. 저희 세대 때는 하던 일을 멈추고 인종적 불평등에 대해 성토할 겨를이 없었어요. 목표를 이루기 위해 전심전력 앞만 보고 달려가기 바빴죠."

3년 전 리스는 자기 브랜드의 본사를 디트로이트로 옮기고, 그곳의 장인들을 고용해 컬렉션의 옷들을 제작하고 장식했다. 그러나 디트로이트의 다른 기업들은 실망스럽게도 그만큼 현지인들을 고용하지 않고 있었다. "흑인 인구가 다수를 차지하는 이곳에서 흑인들이 힘 있는 자리에 있지 못한 모습을 보니 기운이 빠졌어요. 디트로이트의 흑인 실직자들을 위해 허드레 일자리를 제공하는 백인 구세주들이 있기는 하지만 승진의 기회가 없는 건 마찬가지죠." 리스의 목표는 흑인 종업원들이 결재권자, 관리자, 이해당사자의 자리에 오를 공간을 열어주는 것이다. "예로부터 뉴욕 패션업계를 지켜온 문지기들을 통과할 필요가 없다면 기회가 훨씬 더 확대될 수 있습니다. 저는 이곳에서 저만의 작지만 지속가능한 생태계를 만들기 위해 힘쓰고 있습니다."

패션디자이너이자 하니파Hanifa의 설립자 아니파 음부엠바

"패션계가 제 일을 인정해주기를 바라지만 가망이 없어 보입니다." 제도권 바깥에서 활동하며 8년간 자신의 패션라인을 구축해온 29살의 음부엠바가 말했다. 신예 디자이너들이 으레 밟는 코스대로 백화점 입점을 노리는 대신 음부엠바는 온라인상에 자신의 DTC 브랜드를 론칭했다. 대규모 광고캠페인 없이 그녀는 인스타그램에서 사업을 키워나가고 있으며, 최근에는 이곳에서 세계 최초의 가상 3D 패션쇼를 열기도 했다. 음부엠바는 뉴욕이 아닌 자신이 자란 메릴랜드에 사무실을 차렸다. "저는 이러한 비전을 지지하는 흑인 여성들과 다른 인종 여성들의 이야기에 귀를 기울입니다. 우리는 [주류 패션업계의 인정 없이도] 이 모든 것을 이룩해냈습니다. 앞으로도 그들이 알아주든 알아주지 않든 꿋꿋하게 우리 일을 해나갈 겁니다."

위쪽부터 시계방향으로:
브라더벨리즈의 클러치백, 브라더벨리즈의 가죽끈 샌들,
하니파의 2020년 가상 패션쇼 의상들, 브라더벨리즈의 신발들

디에베도 프란시스 케레Diébédo Francis Kéré가 설계한 간도초등학교

세상을 바꾸는
착한 디자인

6

세상을 바꾸는 착한 디자인

스테파니 메타

그동안 『패스트컴퍼니』는 기업들이 자본주의 체제하에서 디자인을 능숙하게 활용해온 사례들을 지면과 온라인상에 소개해왔다. 기업들은 건축가에게 길이 남을 웅장한 상업용 건축물을 세우게 하고, 그래픽아티스트에게는 기업의 우수한 (또는 그저그런) 제품을 알릴 참신한 브랜딩 디자인을 주문했다. 심지어 자신들의 창의적 면모를 부각시킬 방편으로 디자인적 사고를 지지하고 있음을 공언하기도 했다. 이런 관행을 들어 아이디오의 한 파트너는 "혁신을 연기한다"며 비꼬았지만 말이다.

디자이너들은 당연히 자신들이 기업의 이익을 뒷받침하기 위해서만 일하는 게 아니라고 항변한다. 실제로 디자인 업계에서는 코로나19 위기를 맞아 임시 집중치료실을 설계하거나 친환경 재료로 마스크와 기타 보호장구를 제작하는가 하면, 3D 프린팅으로 제작 가능한 코로나 비강검사용 면봉을 개발하는 등 창의성과 기지, 디자인 능력을 총동원하여 인도주의적 지원을 아끼지 않았다.

오늘날의 디자이너들은 고질적인 인종차별과 사회적 불평등을 불러온 시스템을 해체해 다시 설계해야 할 크나큰 도전에 직면해 있다. 애석하게도 지금껏 인종차별적 제도들을 다루는 부담은 대체로 흑인 디자이너들에게 지워져왔다. 편견과 장벽으로 인해 유색인종이 디자인 업종에 진출할 엄두를 잘 내지 못하는 까닭에 현실적으로 흑인 디자이너의 수가 턱없이 부족한데도 말이다. 이런 상황에서 그 짐을 기꺼이 짊어진 사람들이 있다. 온타리오예술디자인대학의 도리 턴스톨Dori Tunstall 디자인학부 학장은 흑인 유소년들에게 디자인 관련 워크숍을 제공하는 방안을 추진했다. 안투아넷 캐럴Antionette Carroll은 미주리주 세인트루이스의 자기 고향마을 인근에서 마이클 브라운Michael Brown이 경찰에게 살해당한 사건에 반발해 크리에이티브리액션랩Creative Reaction Lab: CRXLAB을 출범시켰다. 이 연구소는 자체 개발한 '공명정대한 공동체 설계'라는 이름의 접근법을 통해서 사회적 문제들의 해결에 나서고 있다.

그러나 망가진 시스템을 해체하려면 그런 시스템을 만든 조직의 내부로 직접 들어가 손을 보아야 할 경우가 종종 있다. 그래서 많은 디자이너와 엔지니어가 자신들이 일하는 기업의 테두리 내에서 '사회적 선'을 요구하고 있는 것이다. 예로부터 수억 톤의 온실가스를 비롯해 각종 오염물질을 배출해온 의류업계에서는 아디다스 같은 대형 브랜드의 개척자들이 솔선수범해 재활용 원료나 해양폐기물을 활용한 제품을 생산하기 위해 노력중이다. 테크기업의 디자이너들은 앞서 살펴본 대로 소외되었던 사람들이 기기에 좀더 쉽게 접근할 수 있는 장치를 만들 방법들을 강구하고 있다.

착한 디자인을 위한 작업에 디자이너들이 매달릴 수 있는 이유는 기업들 스스로가 자기탐구의 시간을 가지고 있기 때문이다. 2019년에 미국 200대 대기업 CEO로 구성된 협의체이자 이익단체인 비즈니스라운드테이블에서는 180명이 넘는 CEO가 직원과 고객, 공급자와 주주에게 기여하고 지역사회에 투자할 책임이 기업에게 있음을 인정하는 성명서에 서명을 했다. 이는 번쩍이는 사옥과 번드르르한 브랜드를 보유한 현대 자본주의의 주체들이 사회에 폭넓게 이바지하는 데 실패했음을 스스로 인정한 선언이다. 어쨌거나 기업들이 수백년 동안 탐욕스럽게 이익만을 추구해왔던 과오를 바로잡기로 마음먹었다면, 그 작업은 디자인에 의해서 이루어져야 할 것이다.

포르마판타스마가 전자폐기물로 만든
사무실가구 컬렉션 오어스트림스Ore Streams

메그 밀러 Meg Miller

불평등과 싸우려면 디자인적 사고는 잊어라

2017년 2월호

2014년 8월 9일, 미주리주 퍼거슨에서 마이클 브라운이 경찰에게 총격을 당한 뒤 며칠이 지나지 않아 안투아넷 캐럴의 고향인 인근 마을에서는 시위가 일어났다. 몇 주간 수백 명의 사람들이 세인트루이스 교외로 나와 경찰의 진압장비 사용에 반대하는 시위를 벌였다. 막후에서는 지역사회 지도자들과 단체들이 만남을 가지며 인종분리가 극심한 이 도시에서 최근 일어난 사건들의 의미를 논의하고 향후 행동방침을 정했다.

그러나 세인트루이스의 다양성 교육 비영리단체인 다양성인식파트너십의 홍보부장 안투아넷 캐럴은 이런 개별적 만남들과 대화의 촉구가 과연 실질적인 조치로 이어질 수 있을지에 회의적이었다. "다들 상의하달식 접근방식을 취하고 있었고, 늘 같은 부류의 사람들끼리 대화 테이블에 모였죠. 예술가는 예술가에게, 정부기관은 정부기관에게, 기업은 기업에게 이야기하는 식으로요." 퍼거슨 사건 이후 캐럴은 변화의 기회를 모색했다. 하지만 사람들이 서로를 구분하는 선을 넘어 한자리에 모여야만 비로소 그러한 변화가 가능했다.

8월 말에 캐럴은 그러한 구획을 없애기 위한 작업에 착수했다. 먼저 자신이 소속되어 있는 디자이너 커뮤니티의 문을 먼저 두드렸다. 미국그래픽아트협회 세인트루이스 지부(캐럴이 지부장을 맡고 있는)의 지원으로 캐럴은 24시간 워크숍을 진행해 마이클 브라운 사망사건에 대한 창의적인 대응책을 강구했다. 이 행사에서 훗날 캐럴이 설립한 사회정의를 위한 비영리단체 크리에이티브리액션랩의 토대가 마련되었다.

오늘날 크리에이티브리액션랩(이하 리액션랩)은 각종 워크숍과 프로젝트를 통해 교육과 취업, 총기, 가정폭력 등 소외된 공동체들에 영향을 미치는 여러 문제들을 다루고 있다. 이들의 워크숍에는 디자이너들뿐만 아니라 정책전문가, 강연자, 커뮤니티 파트너, 다양한 분야에 종사하는 시민 들이 모두 한자리에 모인다. 그러니만큼 이 워크숍들은 전혀 디자인 행사처럼 보이거나 들리지 않는다. 이런 자리에서 '디자인적 사고'나 솔루셔니즘(모든 문제에는 반드시 해결책이 있다는 믿음-옮긴이)을 들먹이는 캐럴의 모습은 찾아볼 수 없다. 리액션랩은 "보이지 않는 불평등의 메커니즘을 노출시키는 데 디자인의 가장 위대한 가치가 있다"는 전제에서 출발하며, 그런 불평등의 상당 부분은 디자인 자체가 만들어낸 것이다.

시회 변화를 위한 디자인과 관련하여 캐럴은 특정 운동에 의해 가장 큰 영향을 받는 공동체들이 그 운동을 주도하는 중요한 자리에 있어야 한다는 철학을 가지고 있다. "어떤 사안에 영향을

받는 사람들을 변화의 노력에 동참시키고, 또 그들에게 권한을 주지 않고는 그런 사안들을 효과적으로 다루고 있다고 말할 수 없습니다." 세인트루이스의 인종차별에 대한 공동체 주도의 대응책을 마련하기 위해 리액션랩은 불평등을 겪고 있는 흑인 및 중남미 커뮤니티와 상의하는 것은 물론이고, 그들이 워크숍에 참여해 자원을 활용하고 아이디어를 낼 수 있도록 하고 있다.

그 한 가지 사례가 디자이너, 사업가, 국회의원 들을 섭외해 학생들에게 창의적 문제해결 방법을 지도하는 '더 나은 도시를 위한 디자인'이라는 프로그램이다. 리액션랩은 모든 인종의 아이들이 모일 수 있도록 이 프로그램을 방과후학교 수업과정으로 계획했다. 세인트루이스의 학군제 진학시스템으로 인해 학교별로 인종이 편중되어 있었기 때문이다. 이 프로그램은 7학년부터 참여가 가능하며, 이곳에서 처음으로 디자인에 대해 배우고 웹사이트 구축이나 앱 설계 등을 위한 도구들을 접하는 학생들이 대다수다. 또한 이 프로그램에서 아이들은 각자의 배경과 체득한 경험, 자기 커뮤니티에 대한 구체적인 이해를 동원해 새로운 아이디어를 개발할 기회도 갖는다. 능숙한 디자이너에게 넘겨줄 게 아니라 자신들이 개발해 직접 실행할 아이디어 말이다.

소외된 공동체들에 만연한 가정폭력에 대해서는 리액션랩이 비영리단체 세이프커넥션즈와 손을 잡고 가정폭력 생존자와 가정폭력 문제를 작품의 주제로 다루는 작가와 화가 등이 함께하는 워크숍을 세인트루이스에서 진행했다. 이 워크숍은 '학대는

이제 그만: 세인트루이스 남자들이 나선다'라는 남성연대 지지단체가 결성되는 계기가 되었다. 이 단체는 남성들을 모집해 가정폭력에 반대하는 목소리를 낼 뿐 아니라 가정폭력 생존자를 가엾게 여길 피해자로 대하기보다 격려하고 축하해주는 캠페인도 벌이고 있다.

총기폭력 방지계획과 관련해서는 리액션랩이 워싱턴대학교 공중보건연구소와 제휴를 맺고 2016년에 경찰관들과 공동체 구성원들을 한자리에 초대해 워크숍을 연 바 있다. 이곳에서 워싱턴대 의과대학 응급의학 박사와 지역 화가의 이야기를 들은 몇몇 참가자들이 공동으로 온라인 플랫폼을 구축하고 바디카운트('사망자수'라는 뜻-옮긴이)라는 이름으로 공공캠페인을 벌였다. 이 캠페인의 목적은 총기 사망으로 인한 경제적 비용이 "일반 국민들에게 어떻게 전가되는지 직접적으로 보여줌으로써" 총기폭력이 자신과는 무관하다고 느끼는 사람들을 일깨우는 데 있었다.

궁극적으로 리액션랩은 좋은 디자인이 나쁜 디자인의 해악을 바로잡는 역할을 할 수 있다고 믿는다. 제도적 불평등은 그 원천을 파헤칠 때 뿌리 뽑을 수 있다. 캐럴의 팀은 특정 커뮤니티들이 자원에 접근하지 못하도록 제한하는 경계선을 찾아 이를 새롭게 고쳐 그리는 데 필요한 도구를 제공하고자 한다.

3D 프린팅 휠체어

주목받는 디자인 #17

패스트컴퍼니 스태프

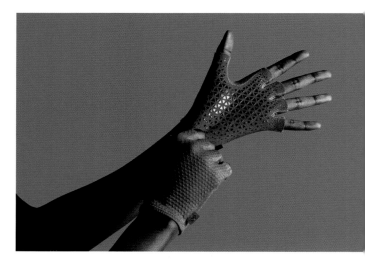

휠체어는 수백만 명의 미국인에게 필수적인 이동수단이다. 그러나 사용자의 몸에 꼭 맞게 제작되는 경우는 거의 없다. 고 휠체어는 조작이 간편한 앱에 신체정보를 입력해 개개인의 체형에 맞도록 제작할 수 있다. 미끄럼방지 장갑과 올록볼록하게 질감을 살린 핸드림 같은 세심한 디자인은 근육에 가해지는 부담과 에너지의 소비를 줄여준다. 런던의 디자인스튜디오 레이어는 3D 프린팅 소프트웨어 전문기업 머티리얼라이즈Materialise와 제휴해 표준부품들과 치수에 맞게 프린트할 수 있는 2가지 구성품으로 휠체어의 제작 기간을 3주로 줄였다. 통상 2달 정도 걸리니, 그에 비하면 절반도 안 되는 기간이다.

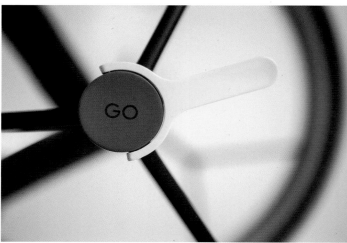

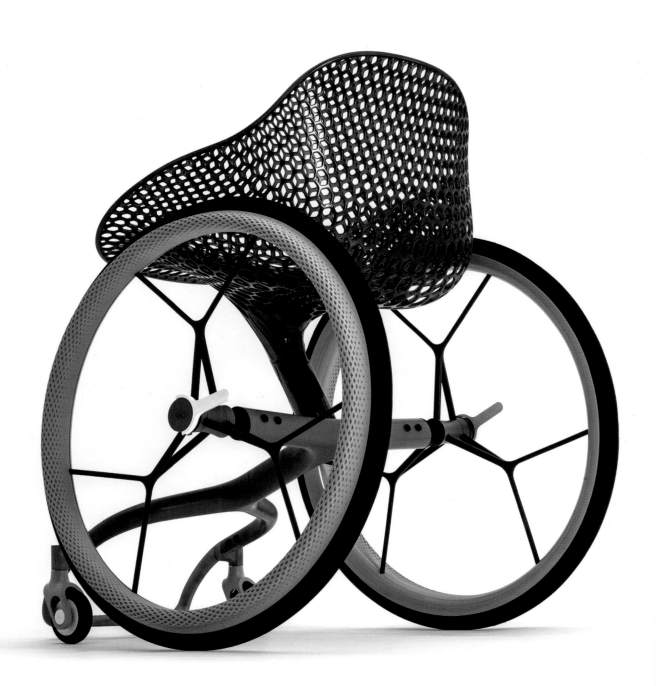

척박한 땅에서 기적을 일군 건축가, 디에베도 프란시스 케레

린다 티슐러

2011년 6월호

사방이 육지로 둘러싸인 서아프리카의 부르키나파소는 지구상에서 가장 가난한 나라 중 하나다. 사하라 사막의 바람이 휘몰아치고 땅이 척박해 대부분의 국민이 영세농업에서 벗어나지 못하고 있는 이 나라의 일인당 GDP는 1200달러에 불과하다. 다이아몬드도, 석유도 나지 않으며 선진국들이 앞다퉈 얻고자 하는 희귀광물도 전혀 없다.

이 나라에 있는 것이라곤 진흙뿐이다. 그런데 그 흔해빠진 재료가 대대적으로 활용된 적도 거의 없었다.

디에베도 프란시스 케레는 부르키나파소의 수도 와가두구에서 남동쪽으로 약 200킬로미터 떨어진 작은 마을 간도에서 태어났다. 마을 촌장의 장남인 그는 5살 때 아들과 태양을 동시에 상징하는 바큇살 모양의 표식을 이마에 새기는 부족의식을 치렀다.

독일로 건너가 목수일을 배우다가 대학에 진학해 건축학을 공부하던 중 케레는 자기 마을의 학교가 무너지기 일보직전이라는 소식을 듣게 되었다. 도움이 되어야겠다는 마음에 그는 슐바우슈타인퓌어간도(간도학교기금)라는 재단을 설립했다. 아이들에게 보다 나은 삶의 기회를 제공해줄 새 시설의 건축기금을 마련하기 위해서였다. "바깥세상을 처음 접했을 때 저는 큰 충격을 받았습니다. 유럽의 생활을 99퍼센트가 문맹인 고향 마을에 어떻게 설명할 수 있을까요? 그들에게는 고속도로나 비행기, 유리잔에 담긴 차가운 물 따위를 설명할 도리가 없습니다. 하지만 찬찬히 알려주면 됩니다. 교육을 통해 기본적인 것부터 하나하나요."

케레는 기존의 건축방식으로 학교를 짓지 않기로 마음먹었다. 콘크리트 블록으로 벽체를 세우고 주름진 함석지붕을 얹은 건물은 여름 뙤약볕에 찜통으로 변한다. 그래서 그는 점토에 시멘트를 10퍼센트 섞어 수공구로 압착한 새로운 종류의 벽돌을 고안해 단단한 블록재를 만들었다. 이렇게 하면 건물의 크기를 더 키울 수 있고, 해마다 내리는 큰비도 막을 수 있으며, 지붕도 튼튼하게 받칠 수 있었다. 이제는 건물을 세울 근로자만 구하면 되었다.

현지 실정을 감안한 이런 식의 접근법은 이 지역에 특히 더 중요했다. 유럽인이 들어와 여러 건물을 세워놓고 떠나버린 오랜 역사가 있었기 때문이다. 그런 건물이 낡으면 그것을 수리할 재료도, 전문적인 기술을 가진 이도 없었다.

케레는 특유의 낙천적인 얼굴로 이웃들을 불러모았고, 마을사람들은 팔을 걷어붙였다. "모두가 일손을 거들었습니다. 연로하신 어른들은 아이들을 격려했고, 여자들은 물을 날라다 바닥을 매끈하게 다듬었죠." 케레의 검지에 박힌 굳은살은 모래 바닥에 수없이 설계도를 그려보이느라 생긴 것이다.

6주 뒤 간도에는 120명의 학생이 공부할 수 있는 새 학교가 세워졌다. 여기에는 총 3만 개의 점토 벽돌이 사용되었다. 벽돌을 압착하는 수공구 제작자가 추산하기로, 날씨가 좋은 날에는 마을 사람들이 벽돌을 700개씩도 만들었다고 한다. "어떤 날은 하루에 2000개를 만든 적도 있습니다." 케레의 말이다.

이 학교의 지붕은 혁신의 표본이다. 기존에 쓰던 주름진 함석판은 튼튼하고 비를 잘 막아주긴 하지만 열을 받으면 무지막지

디에베도 프란시스 케레

하게 뜨거워진다. 케레는 독일에서 배운 기술로 이곳의 지붕을 에로 사리넨의 건축물을 연상시키는 이중지붕 형태로 설계했다. 구멍 뚫린 점토 천장 위에 철골 구조물로 사이를 띄우고 철판지붕을 올려 실내외로 바람이 순환되는 자연 대류현상이 일어나도록 한 것이다.

이 독창적인 아이디어로 케레는 2004년에 아가칸 건축상을, 2010년에 BSI 스위스 건축상을 받았다. 그의 프로젝트는 2010년 '작은 규모, 큰 변화: 사회적 참여로 세워진 신축건물들'이라는 뉴욕 현대미술관 기획전에도 소개되었다.

마을 사람들에게 전수한 기술이 이후 다른 지역사회의 학교와 주택을 건설하는 데 다시 사용되는 뜻밖의 부수효과도 있었다.

"케레가 한 일은 지구촌의 험지에서 일하는 건축가들에게 귀감이 됩니다." 미국 쿠퍼휴잇국립디자인박물관의 부학예실장으로 3년에 한 번씩 열리는 국가디자인전 '왜 지금 디자인인가?'를 담당하고 있는 마틸다 맥퀘이드Matilda McQuaid의 말이다. 맥퀘이드에 의하면 케레는 "강요가 아닌 파트너십을 구축하는 것, 문화를 이해하고 동조를 구하는 것"이 어떤 의미인지를 몸소 보여주었다.

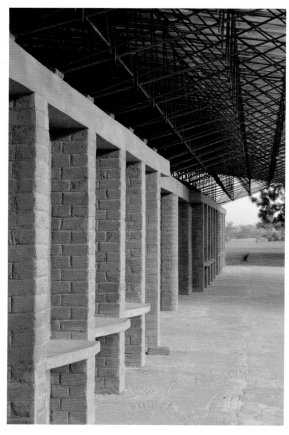

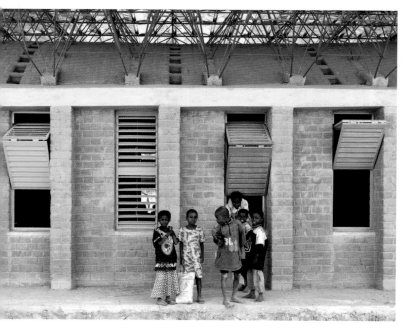

부르키나파소의 간도초등학교 건물은 점토와 시멘트를 섞은 3만 개의 벽돌로 지어졌다. 이 건물은 지역사회의 도움으로 단 6주 만에 완공되었다.

건축 툴로 진상을 밝힌 인권침해 사건

시투스튜디오Situ Studio는 쿠퍼유니언대학 동문 5명이 설립한 건축집단으로, 디지털디자인과 시각화를 전문으로 하고 있다. 이 스튜디오는 골드스미스런던대학의 건축연구센터와 협력해 특정 사건의 변호를 위해 공간디자인적 작업이 요구되는 여러 프로젝트를 수행했다. 그중에는 코소보 전쟁에서 알바니아인들에게 전쟁범죄를 저지른 혐의를 받는 세르비아인 총경 블라스티미르 조르지비치를 기소하기 위한 작업도 있었다. 이처럼 건축 툴을 동원해 인권침해 사건 등의 진상을 밝히는 새로운 수사 기법을 '시각적 수사'라고 한다.

2012년에 시투스튜디오는 여태껏 참여해온 그 어떤 프로젝트보다 중대한 의미가 있는 한 프로젝트에 착수했다. 이 공간적 조사로 인해 이스라엘 당국은 빌린 지역 웨스트뱅크 마을에서 팔레스타인 남성이 시위 도중 사망한 사건과 관련된 범죄 혐의를 수사하지 않을 수 없었다. 건축연구센터와 마이클 스파드Michael Sfard 변호사가 주도한 이 조사의 결과는 군인들이 시위대에 최루탄을 곧장 발사해 30세 남성 바셈 아부라메Bassem Abu-Rahmeh에게 중상을 입혔다는 주장을 뒷받침했다. 원래 군인들은 그 사망사건이 우연히 발생한 것이라고 주장했었다. (그리고 이스라엘 당국도 그렇게 믿었다.)

시투스튜디오의 디자인팀은 3D 디자인 소프트웨어를 활용해 2009년 4월 9일에 있었던 사건을 재현했다. 그날 아부라메를 포함한 시위대는 논란 많은 (팔레스타인 사람들 사이에서는 '인종차별의 벽'이라고 알려진) 이스라엘의 방어벽 웨스트뱅크 바리케이드 부근에 모여 시위를 벌이고 있었다. 서로 다른 3대의 카메라에 그 혼돈의 순간이 포착되었다. 길게 이어진 울타리 한쪽 편에는 이스라엘 군인들이 서 있고, 반대편에선 시위대가 구호를 외치며 깃발을 흔들고 있다. 군인들이 최루탄을 쏘았다. 처음엔 간간이, 나중엔 연발로. 시위대가 얼굴을 가리고, 여기저기서 눈부시게 하얀 연기 기둥이 피어올랐다. 순간, 산탄통 하나가 형광노란색 셔츠를 입은 남자의 가슴에 박혔다. 남자가 바닥에 쓰러졌다. 추후 아부라메의 사망원인은 대량 내출혈로 보고되었다.

군인들은 최루탄이 철책을 맞고 튀어나온 것이지, 아부라메에게 직사된 것이 아니라고 항변했다. 그러나 시투의 조사 결과는 달랐다. 여러 자료 중에서도 건축가들은 특히 비디오 영상과 고해상도 사진, 지형도를 활용해 군인들의 위치가 포함된 당시 정경의 디지털 모형을 구축했다. 다음으로는 시각화 소프트웨어를 통해 일련의 '탄도방정식'을 계산해 최루탄이 지날 수 있는 궤적을 몇 가지로 압축했다. 시험 결과, 실제 사건 현장에서 최루탄이 낮은 각도로 발사되었다는 사실이 입증되었다. 이는 발포규정 위반이다. 이들의 보고서는 아부라메가 순전히 사고로 사망한 것이라고 주장하기 어렵게 만들었다.

시각적 수사에서는 디자인과 기술이 새로운 방식으로 결합해 정의의 실현에 기여한다. 폭력이 일상적으로 벌어지는 교전지대에서 이런 작업은 대단히 중대한 의미를 지니며, 기술이 발달할수록 인간이 구축한 환경에서 건축가들이 더욱 중차대한 역할을 할 수 있음을 시사한다.

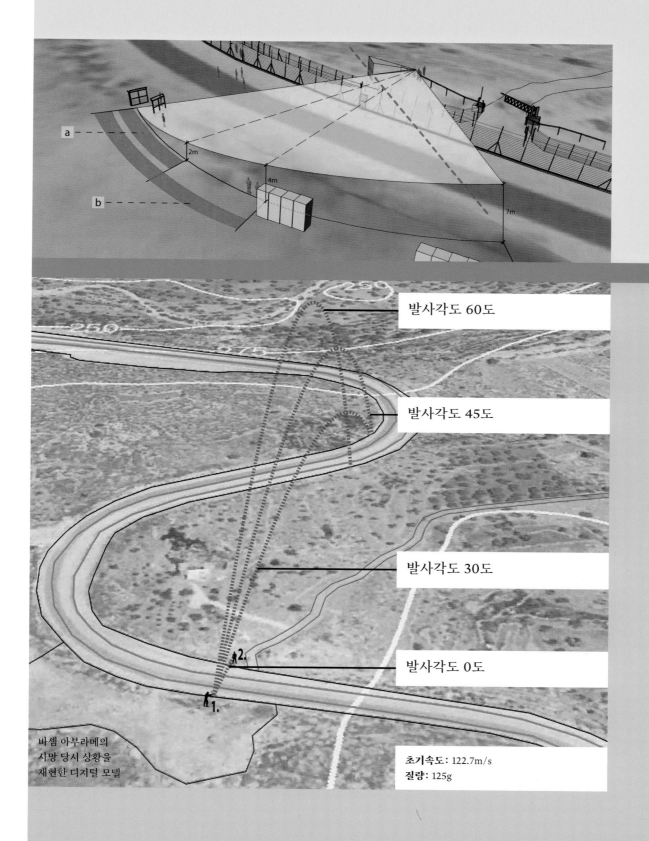

a

b

2m

4m

7m

발사각도 60도

발사각도 45도

발사각도 30도

발사각도 0도

1.

2.

바셈 아부라메의
사망 당시 상황을
재현한 디지털 모델

초기속도: 122.7m/s
질량: 125g

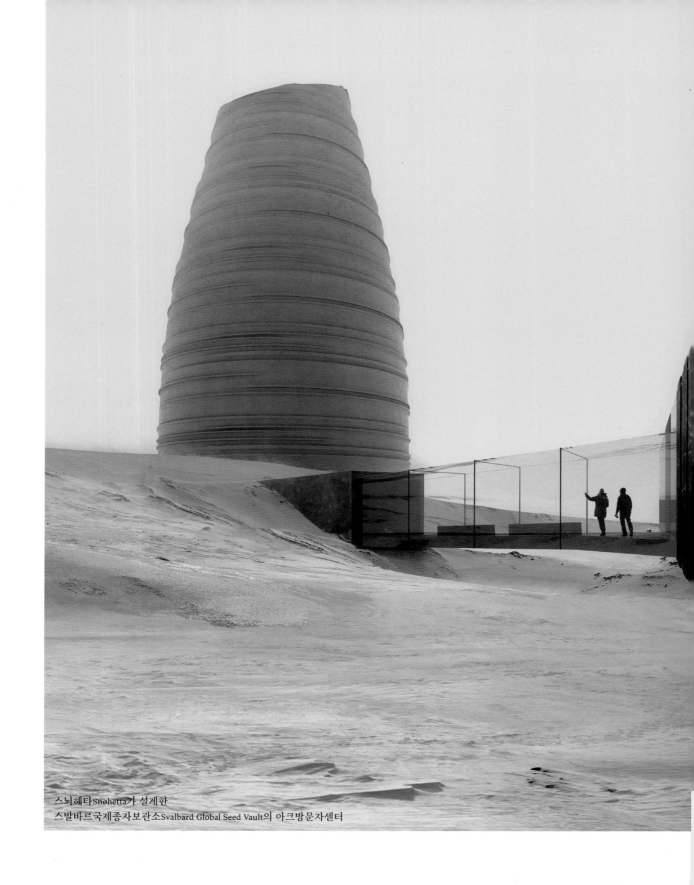

스뇌헤타Snøhetta가 설계한
스발바르국제종자보관소Svalbard Global Seed Vault의 아크방문자센터

네이트 버그 Nate Berg

기후변화의 시대에 환경과 공존하는 오지의 건물들

2020년 7월호

지구의 기후변화가 생생히 체감되는 땅에서 더이상의 악영향을 미치지 않고 건축물이 주변 환경과 공존하게 할 수 있을까? 노르웨이의 건축회사 스뇌헤타는 "그렇다"고 답한다. 미국 뉴욕의 국립9.11기념박물관 전시관과 샌프란시스코 현대미술관 같은 유명 공공시설들을 건축한 이 회사는 세상과 가장 동떨어진 지역에 들어설 건물들과 공유지의 설계를 조용히 진행해왔다. 그곳은 영구동토층과 어렴풋이 보이는 빙하, 험준한 산들로 둘러싸인, 기후변화의 영향이 상존하는 땅이다. 스뇌헤타는 그런 곳에 (그리고 기후변화의 영향을 받는 어느 지역에든) 건물을 지을 때는 주변의 자연경관을 고려해 풍광에 잘 녹아들게 해야 한다고 주장한다.

북극이나 북유럽의 피오르,
알프스 산맥 같은 취약한 생태계와
건축물이 공존할 수 있다면
아직 기후변화의 피해가
비교적 덜한 지역에서는 더더욱
그러한 공존이 가능할 것이다.

이런 프로젝트들 중 가장 극단적인 것은 아마도 (2022년에 개장 예정인) 노르웨이 극지방의 스발바르국제종자보관소 방문자센터일 것이다. 종자보관소 입구 근처의 소규모 건물단지 '아크'에는 영구동토층에서 원자로 냉각탑 모양으로 우뚝 솟아올라 시선을 사로잡는, 눈처럼 하얀 원통형의 전시장 건물이 포함되어 있다. 이 구조물의 중앙부는 지속가능한 중저층 건물용 차세대 건축자재인 교차적층목재를 써서 짓도록 설계되었다. 약 섭씨 4도를 상시 유지하도록 되어 있는 이 건물은 종자의 보호를 위해 방문객의 출입이 금지된 실제 종자보관소의 내부 환경을 체험할 수 있는 일종의 모형 역할을 할 것이다.

노르웨이 북부 연안의 문명과 좀더 가까운 곳에는 스뇌헤타가 고리 모양의 호텔을 설계했다. 이 호텔은 일반적인 호텔에서 소비하는 연간 에너지의 15퍼센트만을 소비하도록 에너지 효율을 최적화했으며, 모든 에너지를 태양광 패널을 통해 현장에서 바로 생산할 예정이다. 전체 사용 연한 동안 이 건물은 건축과 운영, 최종 철거에 요구되는 에너지 이상을 생산할 것으로 예상된다. 해안가 끄트머리에서 피오르 위로 돌출된 인상적인 형태의 이 호텔은 배로만 접근이 가능해 육지에 미치는 영향을 최소화할 수 있다. 곡선형 유리벽 너머로 점점 줄어가는 빙하가 내다보이는 이 건물은 문자 그대로 프로젝트가 다루려는 문제들 중 하나를 직면하고 있다.

여기서 남쪽으로 더 내려가면 작고 소박한 프로젝트로 지어진 단순한 형태의 자연관찰관이 있다. 여기서는 야생 순록과 (물소를 닮은) 사향소가 노르웨이 중앙의 도브레피엘 산지를 노니는 모습을 구경할 수 있다. 약 90제곱미터 면적의 이 외따로 떨어진 직사각형 모양의 강철 건물에는 바깥 풍경이 내다보이는 유리벽 앞쪽으로 매끄럽게 다듬어진 나무 좌석과 천장에서 늘어뜨린 난로가 설치되어 있다.

이 단순한 건물은 오스트리아 인스부르크의 노르트케테 산맥에서 진행한 '느린 관광' 프로젝트와 맥을 같이한다. 스뇌헤타는 이 프로젝트에서 산비탈을 구불구불 올라가는 약 2.7킬로미터 길이의 등산로에 산의 전경을 감상할 수 있는 조망지점 10개소를 설치했다. 이 '전망길Path of Perspectives'에는 등산로 중간중간에 나무와 철제로 된 벤치와 돌출 전망소만 소수 설치하여 건축적 개입을 최소화했다. 설치된 시설들에서는 시야를 가로막는 방해요소 없이 알프스의 풍광을 한눈에 담을 수 있다.

'절제節制'는 스뇌헤타의 작업에서 반복적으로 등장하는 주제다. 되도록이면 뭐든 짓지 않는 게 좋다. 그러나 "이미 환경파괴가 진행된 곳에는 더이상의 파괴를 막는 시설을 반드시 제공해야 한다"는 게 스뇌헤타가 베를린 아에데스건축포럼의 전시작품 카탈로그에서 밝힌 지론이다. 스뇌헤타에게 이런 프로젝트들은 그들이 계속해서 발전해나가면서 취약한 환경을 보호하는 데 힘쓰는 만큼이나 환경의 취약성을 생생히 체험하게 되는 현장이다. 북극이나 북유럽의 피오르, 알프스 산맥 같은 취약한 생태계와 건축물이 공존할 수 있다면 아직 기후변화의 피해가 비교적 덜한 지역에서는 더더욱 그러한 공존이 가능할 것이다.

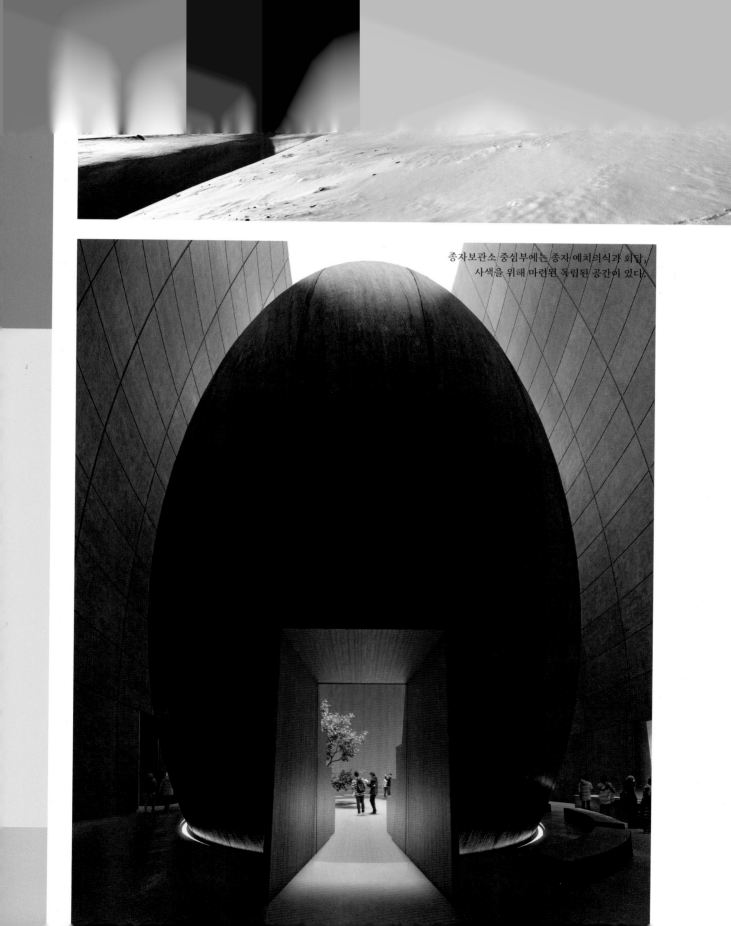

종자보관소 중심부에는 종자 예치의식과 회담,
사색을 위해 마련된 독립된 공간이 있다.

수중 서버들을 이곳에 옮겨
어째서 이 서버들이 육지의 서버들보다
더 안정적인지 연구하고 있다.
나머지: 프로젝트 네이틱Project Natick의 데이터센터들

데이터의 미래, 해저 서버

주목받는 디자인 #18

켈시 캠벌돌라헌

클라우드컴퓨팅은 거대한 데이터센터에 의존하며, 데이터센터는 안정성을 유지하기가 까다롭고 구축에 오랜 시일이 걸리며 냉각에도 많은 비용이 든다. 또 천연자원도 엄청나게 고갈시킨다. 2015년 한 보고서는 데이터센터들이 전 세계 온실가스 배출량의 2퍼센트에 달하는, 항공산업만큼의 탄소발자국을 남기고 있다고 발표했다. 마이크로소프트 연구소의 한 연구진은 수중에 강철 컨테이너를 설치하는 '프로젝트 네이틱'으로 이 문제를 해결하고자 시도중이다. 전 세계 인구의 절반 정도가 물가에 거주하는 만큼 수중 데이터센터는 충분히 실용성이 있다. 수중 데이터센터를 설치하면 서버를 차가운 물로 냉각시킬 수 있고, 새 센터를 구축하기에도 용이하며, 근해 풍력발전소 등의 재생에너지원으로 시설에 전력을 공급할 수 있는 이점이 있다. "기가 막힌 아이디어라고 반색하는 사람이 있는가 하면, 정신 나간 생각이라고 깎아내리는 사람도 있습니다." 이 프로젝트의 총괄매니저 벤 커틀러Ben Cutler의 말이다. 수차례 테스트를 거친 후 마이크로소프트는 2020년 수중 데이터센터가 "안정적이고, 실용적이며, 재생에너지로 가동이 가능하다"는 결론을 내렸다. 프로젝트 네이틱이 주는 통찰은 지속가능한 데이터센터에 대한 마이크로소프트의 담대한 전략에 힘을 실어준다.

에비앙의
100% 재활용 플라스틱
무라벨 생수병

2020년 7월호

플라스틱병을 재활용할 때 병에 붙은 라벨은 보통 재활용되지 않는다. 이런 점 때문에 에비앙은 라벨을 없애고 브랜드명과 기타 정보들을 병 자체에 새겨넣는 방식으로 새 생수병을 디자인했다.

"라벨을 없앤 새 생수병은 순환 포장재여서, 플라스틱 용기 전체가 버려지는 부분 없이 지속적으로 재활용될 수 있는 장점이 있습니다." 에비앙의 글로벌브랜드 부사장 슈웨타 하릿Shweta Harit의 말이다.

라벨은 생수병에 사용되는 PET와는 다른 종류의 플라스틱으로 만들어진다. 재활용 시설에서 병과 라벨 그리고 또다른 종류의 플라스틱으로 만들어지는 뚜껑은 서로 분리가 된다. 기술적으로는 라벨도 재활용이 가능하지만 이를 처리할 기반시설이 없는 곳도 있고, 귀찮아서 하지 않는 곳도 있다.

라벨 없는 생수병이 하루아침에 뚝딱 나온 것은 아니다. 하릿에 의하면 혁신적 제조공정을 개발하기까지 거의 2년이 걸렸다고 한다. 회사는 병을 찍어낼 새로운 방법을 찾는 동시에 포장재의 품질 및 안전기준도 충족시켜야만 했다. 새 병의 로고는 주형에서 플라스틱이 병의 형태로 만들어질 때 함께 새겨지며, 뚜껑

을 제외한 병 부분 전체가 100% 재활용 플라스틱이다.

에비앙은 이 무라벨 생수병을 고급 호텔과 레스토랑, 행사장에 유통했다. 하지만 모든 병을 다 재생 플라스틱으로 만들려는 의지가 있어도 이를 실천하는 건 생각보다 쉬운 일이 아니다. 현재 세계적으로 플라스틱 포장재의 약 10퍼센트만이 재활용되고 있으며, 재활용 플라스틱의 수요가 높아지면서 공급마저 부족한 실정이다.

타 브랜드들도 다년간 재활용률을 높여보려고 애썼지만 큰 성과를 거두지 못했다. 자원순환 시스템을 도입하고자 하는 어느 기업에든 이는 문제가 아닐 수 없다. 새로운 형태의 일회용병을 디자인하는 것도 도움이 될 수 있지만, 더 중요한 것은 그런 병들을 실제로 재활용되게 만드는 것이다. 여러 브랜드가 원료 자체를 재고하는 방안으로 이 문제에 대응하고 있다. 일부 기업은 플라스틱보다 더 높은 비율로 재활용되는 알루미늄으로 원료를 바꾸고 있다. 에비앙을 비롯한 또다른 브랜드들은 일회용병들이 아예 생기지 않도록 보다 근본적인 차원에서 문제를 바라보며, 용기를 회수해서 다시 쓰는 리필시스템을 새로운 비즈니스모델로 탐구하고 있다.

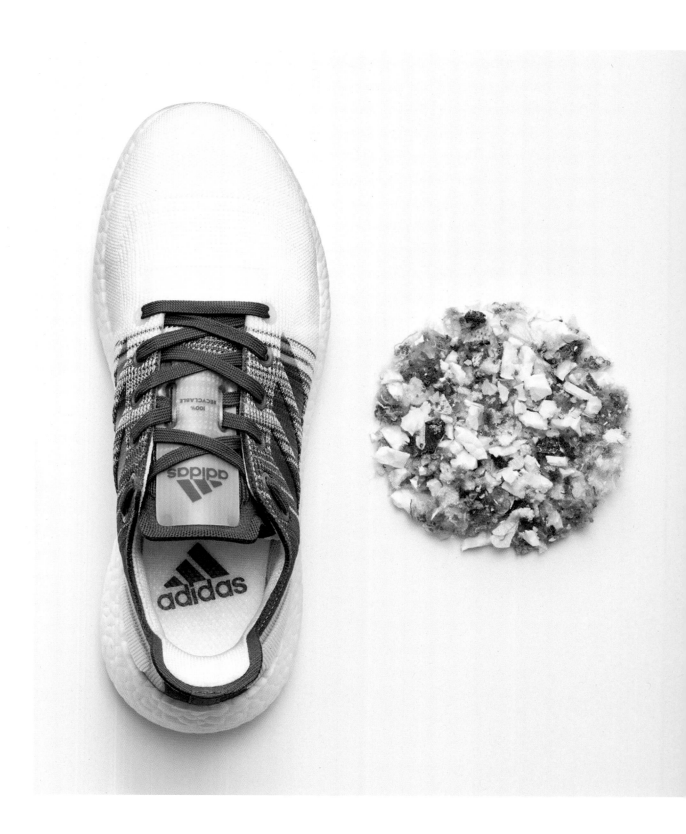

아디다스의
퓨처크래프트루프

주목받는 디자인 #19

마크 윌슨

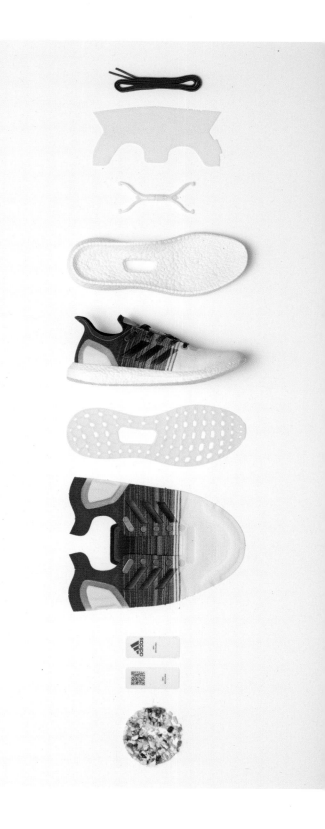

해마다 아디다스는 '퓨처크래프트' 운동화를 발매한다. 업체측에서 공개적으로 시인하듯, 이 디자인은 생산할 수 있는 수량에 한계가 있어 최소한으로 제작되고 있다. 그러나 아디다스가 퓨처크래프트 시리즈를 계속해서 시도하는 것은 공개적인 실험과 새로운 산업 파트너의 모집, 신발 사업의 지속적인 발전을 위해서다. 이 계획에 따라 이미 해양폐기물과 3D 프린팅된 밑창으로 만들어진 신발들이 출시된 바 있다. 아디다스 퓨처크래프트루프는 재활용이 가능하도록 디자인된 최초의 고성능 운동화이자 최초의 소비재 중 하나다. "신발이 닳아서 못 쓰게 되었을 때 아디다스에 돌려주면 다시 재활용할 수 있습니다." 아디다스의 소재 엔지니어 타냐라즈와 사항가Tanyaradzwa Sahanga의 말이다. "우리는 신발을 분쇄한 조각들을 재활용해 다시 새 신발로 만들 수 있습니다." 일반적인 신발에는 보통 12가지 정도의 서로 다른 소재가 사용된다. 하지만 재활용이 되게 하려면 분쇄하여 녹일 수 있는 한 가지 소재만을 써야 한다. 아디다스는 자사의 부스트 시리즈에 적용된 에너지 반환성 고분자품을 쓰면 이론적으로 그 모든 것이 가능하다는 사실을 알아냈다. 한 가지 재료만 쓰려면 새로운 신발 제조공정도 필요했다. 아디다스는 신발의 여러 부속들을 접착제와 바느질 대신 열과 압력으로 결합하는 데 성공했고, 이렇게 만들어진 신발은 전통적인 방식으로 제조된 신발보다 내구성이 더 뛰어나다.

캐서린 슈왑

유독성 폐기물로
학생들이 만든
근사한 도자기

2019년 2월호

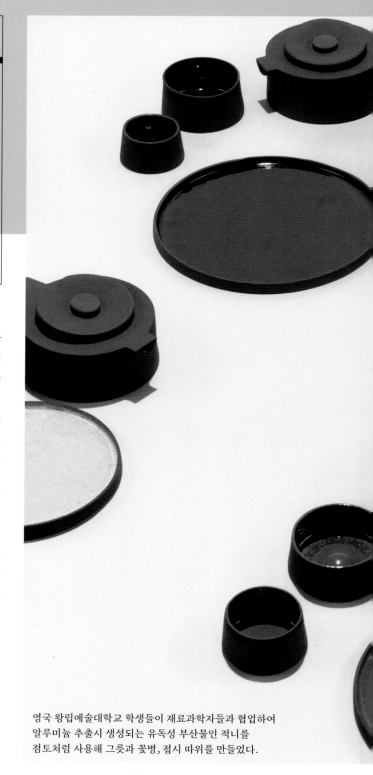

알루미늄은 전화기에서 노트북컴퓨터에 이르기까지 다양한 전자제품에 사용된다. 매년 수많은 제조사들이 알루미늄 초기 제련과정에서 나오는 부산물인 적니赤泥라는 유독성 산업폐기물 1억 6500만 톤을 대량으로 매립한다.

이 유독성 적니를 영국 왕립예술대학교 학생들이 아름다운 도예품으로 만드는 방법을 창안해, 적니가 점토 또는 심지어 콘크리트까지도 대체할 수 있는 재료로 사용될 수 있음을 입증했다. 이 학생들은 임페리얼칼리지런던과 벨기에 루뱅가톨릭대학교의 재료과학자들 및 프랑스의 정제공장과 협력해 적니로 테라코타(붉은 진흙의 설구이-옮긴이)처럼 보이는 도자기를 만들었다.

이 프로젝트의 목표는 알루미늄처럼 흔히 쓰이는 재료를 제련하는 데 환경파괴적인 생산공정이 진행되고 있음을 널리 알리는 동시에, 현재 산업폐기물로 여겨지는 재료도 유용하게 활용될 수 있음을 보여주는 데 있었다. 적니가 "벽돌부터 꽃병까지 다양한 물품들을 만드는 데 사용되는 점토 같은 재료를 대체할 수 있음"을 입증하고 싶었다는 게 학생들(기예르모 위템부리Guillermo Whittembury, 요리스 올드리커트Joris Olde-Rikkert, 케빈 루프Kevin Rouff, 루이스 파코 보켈만Luis Paco Bockelmann)이 패스트컴퍼니에 밝힌 소견이다. "안 그러면 이런 원료들을 따로 채굴해야 합니다. 적니의 다양한 용도를 제시함으로써 우리는 연간 1억 6500만 톤이 배출되는 적니가 실은 어서 사용되기를 기다리는 엄청난 물질자산임을 입증했습니다."

영국 왕립예술대학교 학생들이 재료과학자들과 협업하여 알루미늄 추출시 생성되는 유독성 부산물인 적니를 점토처럼 사용해 그릇과 꽃병, 접시 따위를 만들었다.

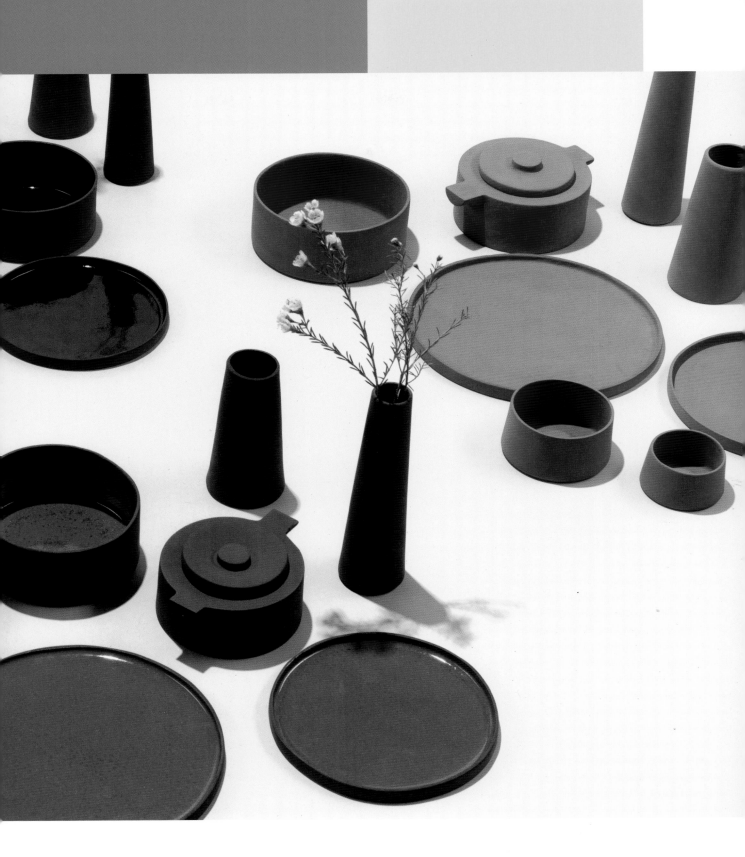

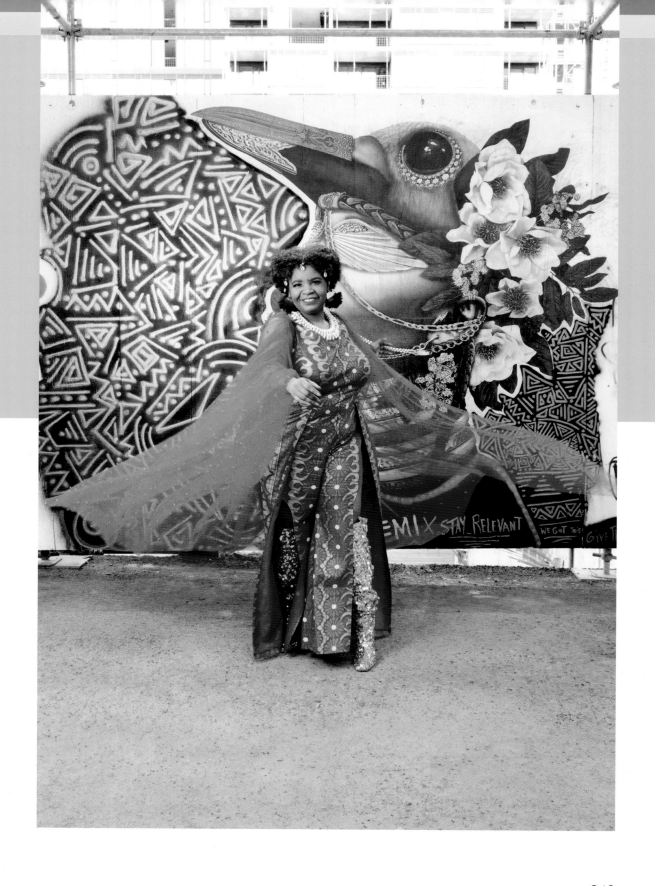

도린 로렌조 Doreen Lorenzo

디자인 교육의 원칙을
다시 세운
도리 턴스톨

2020년 8월호

엘리자베스 도리 턴스톨은 예술과 공예를 중시하는 집안에서 자랐지만, 정작 도리 자신은 대학원을 졸업할 때까지도 디자인이 뭔지 잘 몰랐다고 한다. 스탠포드대학에서 인류학 박사학위를 받은 턴스톨은 닷컴 붐이 절정일 때 디지털변환 회사 세이피언트에 들어갔고, 그곳에서 자신이 진정 하고 싶은 것을 표현하는 용어가 있음을 알게 되었다. 턴스톨의 관심사는 바로 '디자인 인류학'이었다. 결국 턴스톨은 학계로 되돌아가 멜버른 스윈번대학교에서 석사학위 프로그램을 개발하고, 2016년 온타리오예술디자인대학교(이하 OCAD)에서 세계 최초의 디자인학과 흑인 학장으로 선임되어 활약하며 자기 '부족'을 키웠다. 다음은 오스틴 텍사스대학교의 디자인창작기술학교 부학장이자 프로그디자인의 전 대표인 도린 로렌조가 턴스톨과 코로나19로 혼란스럽던 2020년에 디자인 분야의 탈식민지화에 관해서 나눈 대화다. — 편집부

도린 로렌조: 학장이 되신 이후 OCAD에서 진행하신 사업 중 무엇이 가장 뜻깊으신가요?

도리 턴스톨: 저는 유소년들에게 기회를 제공하는 프로젝트들에 지대한 관심을 가지고 있습니다. OCAD에서 저는 흑인 OCAD 졸업생과 재학생 및 교수진과 함께 '흑인유소년디자인사업'이라는 프로젝트를 시작했습니다. 이 프로젝트의 핵심은 '블랙리치'라 불리는 8-12세의 흑인 유소년들을 위한 프로그램입니다. 코로나19가 유행하기 이전에는 흑인 디자이너들과 학생들을 한자리에 모아 '상상하고, 만들고, 실행하는' 디자인 과정으로 3시간짜리 워크숍을 진행했었죠. 우리는 아이들이 겪고 있는 어려움과 그에 대한 솔루션을 스스로 상상해보도록 합니다. 그런 다음 아이들에게 그 솔루션들 중 하나를 골라 실제로 시제품을 만들어보게 하죠. 우리는 그 솔루션을 식민지화와 노예제도, 인종차별로 인해 흑인들이 직면하고 있는 더 광범위한 문제들과 연결시켜 아이들이 그 작품을 단지 자신들만을 위한 것이 아니

라 실제로 다른 사람들과 연결되는 것으로 이해하도록 합니다. 사회는 흑인 아이들에게 해롭고 따라서 디자인도 마찬가지로 해로울 수 있습니다. 이 프로그램을 통해 우리는 흑인 아이들이 '흑인을 위한, 흑인에 의한' 세상을 창조함으로써 문제를 해결해낼 자신감을 기르도록 도와줄 수 있습니다.

OCAD가 표방하는 디자인 정신은 '존중의 디자인'입니다. 우리가 '존중'을 선택한 이유는 많은 토착문화들에서 존중이야말로 겸손하고 열린 마음으로 타인과의 관계뿐 아니라 자연계와의 관계를 이해하며 세상에 존재하기 위한 핵심적인 원칙 중 하나이기 때문입니다.

도린 로렌조: 코로나19가 한창인 가운데 '흑인의 생명도 소중하다' 운동이 일어난 것이 보다 나은 세상을 만들고자 하는 우리에게 어떤 영향을 끼칠까요?

도리 턴스톨: 부유한 백인층이 코로나19를 통해 박탈감을 경험하면서 다른 공동체들이 날마다 겪는 박탈감을 조금이나마 짐작할 수 있었습니다. 덕분에 가능성이 열렸죠. 여기에서 생긴 공감대로 부디 누구도 그런 박탈감을 느끼지 않을 수 있는 구조적인 변화가 생기기를 바랍니다. 우리가 지금 사회와 제도들에 대해서 내리는 디자인적 결정에서 사람들이 열린 마음을 가지게 될지 아니면 다시 냉소주의에 빠지게 될지가 좌우될 겁니다.

도린 로렌조: 어떻게 하면 그런 공감대를 디자인 교육에 활용할 수 있을까요?

도리 턴스톨: 코로나19 이후의 세상을 디자인으로 어떻게 구원할지에 대해 말들이 많습니다. 저는 그런 이야기가 달갑지 않습니다. 지난 수백 년간 디자인이 공동체들에게 어떤 식으로 해를 끼쳤는지에 대해서는 다룬 적조차 없으니까요. 미세스버터워스, 앤트제미마, 워싱턴레드스킨스 같은 브랜드들이 흑인과 토착민에 대한 재미나 소비 목적의 인종차별적 표현을 철회한 것이 이제 고작 두 달째입니다.

노력하는 모습을 보이는 조직들에게는 박수를 보냅니다만, 디자인이 관행적으로 그러한 표현행위에 어떤 식으로 공모해왔는지는 여전히 오리무중입니다. 억압적인 역할을 했던 과거의 모습을 디자인이 스스로 지각할 수 있을 때까지 저는 디자인이 코로나19 이후의 미래에서 해방자나 구원자의 소임을 할 수 있으리라 보지 않습니다.

도린 로렌조: 디자인에 관심을 가지고 입문하는 학생들에게 어떤 조언을 해주고 싶으십니까?

도리 턴스톨: 존중하는 디자이너가 되라고 말하고 싶습니다. 환경을 이해하고 환경과 조화로운 관계를 맺도록 노력하라는 뜻이죠. 인간은 본래 문화와 존재방식, 언어와 연령의 유의미한 차이를 감지할 수 있도록 타고났습니다. 자신에게 꼭 도움이 되어서만이 아니라 존재 자체의 아름다움 때문에 우리는 모든 존재의 가치를 인정합니다. 존중의 디자인을 연습하면 소재들 제각각의 수명이 인지되기 때문에 소재를 대하는 방식이 달라집니다. 이는 다시 디자인을 이용할 대상에 대한 생각을 바꾸죠. 더이상 그들을 위한 디자인을 하는 게 아니라 그들과 함께 디자인을 하게 됩니다. 디자인 천재는 이미 세상에 널리고 널렸습니다. 우리에게 진정 필요한 존재는 세상 모든 것을 존중하는 배려심 있는 디자이너입니다.

> 억압적인 역할을 했던 과거의 모습을 디자인이 스스로 지각할 수 있을 때까지 저는 디자인이 코로나19 이후의 미래에서 해방자나 구원자의 소임을 할 수 있으리라 보지 않습니다.

에번 니콜 브라운 Evan Nicole Brown

공정한 건축을 추구하는 매스디자인그룹

2019년 12월호

건축 프로젝트는 흔히 어떤 목적을 위한 수단으로 시행된다. 필요를 충족시키고, 쉼터를 제공하며, 공간을 창조하는 프로젝트가 그런 것들이다. 건물은 모름지기 설계도에 머물지 않고 다만 얼마간이라도 그 건물을 사용하는 사람들에게 말을 걸 수 있어야 한다. 그런 소통이 원활히 이루어지도록 하는 것이 건축가의 책임이다. 2008년에 설립된 비영리 건축사사무소 매스디자인그룹Mass Design Group은 제대로 된 서비스를 받고 있지 못한 주민들을 위한 환경 조성을 전문으로 하고 있다. 이곳의 건축가들은 사려 깊고 의도적인 디자인을 통해 보다 공정한 사회를 만들 수 있다고 생각한다.

"우리는 건축이 인권의 영역에 속한다는 신념을 가지게 되었습니다." 매스디자인그룹의 창립멤버이자 대표이사인 마이클 머피Michael Murphy의 말이다. "우리는 인생의 90%를 계획에 따라 지어진 건축물 속에서 생활하고, 주택과 보건시설 및 공공장소를 이용해야만 합니다. 따라서 인위적으로 조성된 환경은 특정한 필요를 충족시키기 위해 그러한 시설들을 이용하는 사람들과 밀접하게 연관될 수밖에 없습니다."

매스디자인그룹은 디자인 과정에 반드시 사용자들의 요구를 반영한다. 그들이 비영리 공중보건 단체인 파트너스인헬스 및 르완다 보건부와 협력해 보건소를 150병상의 병원으로 개조한 부타로지역병원Butaro District Hospital에서도 그런 면모를 찾아볼 수 있다. 이 병원은 원내 감염의 위험을 줄이기 위해 대부분의 프로그램이 건물 외부에서 이루어지도록 공간을 배치해 독특한 구조를 가지고 있다. 응급실과 중환자실, 소아과 병동을 갖춘 이 병원의 공사 기간에는 총 약 3,500명의 현지 공예가들이 동원되었다. 미국의 린치 피해자를 기리기 위한 앨라배마주 몽고메리의 국립평화정의기념관도 비영리기관 공정정의계획과의 협력으로 탄생시킨 매스디자인그룹의 작품이다. "우리는 일단 들어가서 가용자원과 건축가, 장인 등의 활용 가능한 노동력이 있는지부터 먼저 살핍니다. 그 풍부한 자원들을 십분 활용해 건축물을 만들어내는 거죠." 매스디자인그룹의 또다른 창립멤버이자 최고디자인책임자인 앨런 릭스Alan Ricks의 설명이다.

건축회사의 프로젝트는 대부분 회사가 추구해온 기존의 목표나 지배적인 미학에 얽매이게 마련이지만, 매스디자인그룹은 파트너들이 디자인 작업을 주도하도록 맡긴다. "우리는 실질적으로 위치 선정에 관여하지 않습니다. 대개 특정 지역 및 공동체들과 협력하며 오랜 관계를 맺고 있는 비영리단체에서 초청한 곳으로 가죠." 릭스의 말이다. 그러다 보니 르완다에서는 여러 프로젝트를 진행하다가 아예 그곳에 상설 사무실을 세우기도 했다. 현재 80명이 넘는 사무실 직원 대다수가 그 나라 원주민이다.

매스디자인그룹은 또한 혁신적인 디자인을 통해 공정한 내러티브를 옹호하는 데에도 역점을 두고 있다. 2019년 총기폭력 피해자들을 위해 시카고건축비엔날레에 출전한 4채의 유리 추모관에서 매스디자인그룹의 건축가들은 사망자의 유품을 기증받아 죽음의 이야기가 아닌 피해자들이 살았던 삶의 이야기를 전했다. "추모관은 사람들이 기증하고 꾸민 물품으로 채워질 때 비로소 완전해집니다. 이 추모관들 하나하나에는 모두 특별한 사연이 서려 있죠." 머피의 말이다.

본사는 보스턴에 있지만 매스디자인그룹의 건축가들은 주로 콩고 같은 먼 타지로 나가서 활동한다. 콩고에서 그들은 아프리카야생동물재단과 협력해 현지 목재로 만든 맞춤 지붕널을 일부 사용해 일리마초등학교를 지었다. 그렇다고 매번 규제가 느슨하고 혁신적인 아이디어를 실행하기 용이한 국제적 프로젝트들만 추구하는 건 아니다. 해외에서 얻은 교훈들을 미국 국내 프로젝트에 적용하려는 노력도 하고 있다. "국내에서만 활동하는 건축가들이 [규제가 심한] 미국 환경에서 어려움을 겪는 모습을 보면 막중한 책임감을 느낍니다. 우리는 혁신에 목마른 지역들에서 활동하고 있고, 우리에겐 무엇이 가능한지 말해주는 아주 흥미진진하고 획기적인 일을 하는 사람들이 있습니다. 그리고 우리는 그 교훈을 국내의 이웃들에게 전수해줄 수 있습니다." 릭의 말이다.

켈시 캠벌돌라헌

전자폐기물에 대한 경각심을 불러일으킨 오어스트림스

2019년 3월호

스튜디오포르마판타스마Studio Formafantasma의 안드레아 트리마치Andrea Trimarchi와 시모네 파레신Simone Farresin은 전자폐기물이 양산되는 데 디자인이 어떤 역할을 하고 있는지 여러 해 동안 고찰했다. 그들은 재활용 전문가, 사회운동가, 정책입안자를 비롯한 다방면의 전문가들을 인터뷰했고, 그 연구의 결과가 바로 '오어스트림스'라는 동영상과 시각물 및 물리적 표현물 시리즈다. 이것들은 오늘날 제품들이 제조, 소비, 폐기되는 엄청나게 낭비적인 방식에 디자인이 어떻게 일조했는가를 보여준다.

이 프로젝트의 중심 작품은 25분짜리 영상 에세이다. 이 영상은 자본주의의 출현 이후 유럽의 제조사들이 소비재를 더 낮은 비용으로 생산하기 위해 식민지 주민과 그들의 땅을 착취해 엄청난 양의 금속과 기타 부산물들을 유럽으로 보냈던 과정을 그리고 있다. 수백 년 전에 무자비하게 광물을 채취당했던 나라들은 오늘날 또다른 채굴의 피해를 입고 있다. 미국을 비롯한 세계 각국이 수출한 전자폐기물이 다시금 이들 나라로 돌아와 유해하지만 값나가는 고철을 주우려는 어린아이들에 의해 뒤적여지고 있기 때문이다. 테크기업들은 독점적으로 사용하거나, 고칠 수 없거나, 재활용이 불가능한 부품들을 개발해 이 과정을 부추기고 있다. 전화기의 두께가 점점 더 얇아지면서 휴대전화 제조사들이 나사 대신 접착제로 부품들을 조립하기 시작한 것도 재활용을 더 어렵게 만들었다.

오어스트림스는 이런 낡은 전화기와 노트북컴퓨터를 새롭게 활용할 용도를 제안한다. 바로 알루미늄 컴퓨터 케이스로 만든 파일 캐비닛과 휴대전화 부품들을 박아넣은 의자처럼 사무용 가구로 만드는 것이다. 이는 사람들에게 말 그대로 소비지상주의의 결과물을 떠안기는 데 목적을 둔 일종의 도발이다. 또한 이는 트리마치와 파레신이 말하듯이, 디자인이 단지 "스타일링의 도구" 이상이 될 수 있음을 시사하기도 한다. 디자인은 보다 크고 구조적인 문제들을 공략하는 데 한몫을 담당할 수 있다.

왼쪽부터 시계방향으로:
휴대전화 케이스로 만든 테이블, 전화기 부품을 박아넣은 의자, 알루미늄 컴퓨터 케이스로 만든 캐비닛, 차량용 변색 페인트를 칠한 칸막이 공간

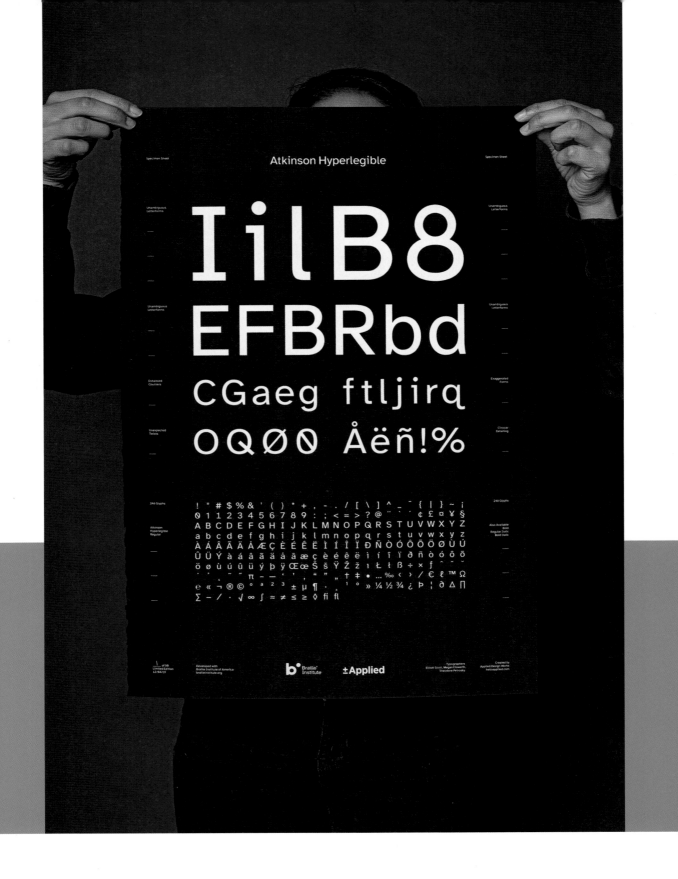

시각장애인을 위한 서체

주목받는 디자인 #20

마크 윌슨

전 세계적으로 수천만 명의 사람들이 앞을 보지 못하며, 1억 명이 넘는 사람들이 심각한 시각장애를 안고 있다. 디자인회사 어플라이드디자인워크스Applied Design Works는 활자를 읽는 데 어려움을 겪는 사람들을 위해 '앳킨슨하이퍼레저블'이라는 이름의 서체를 개발했다. 이 프로젝트는 애초에 점자연구소를 위한 비주얼 리브랜딩의 일환으로 시작되었지만, 목표하는 대상자들에게 잘 읽히게 하려다보니 서체디자인 작업부터 다시 할 필요가 있었다. 서체디자인에서는 일반적으로 기준에 맞도록 활자의 형태를 통일하려는 경향이 있다. 그러나 이번 경우에도 통일성을 지키려 했다가는 글자들이 서로 명확히 구분되지 않아 혼동이 될 우려가 있었다. 결국 이들은 가독성을 최대한 높이기 위해 온갖 종류의 글꼴과 활자가족들을 빌려다가 복합적인 서체를 개발했다. 예를 들어 이 서체의 대문자 I에는 깔끔한 세리프체로 위아래의 선을 그었지만, 소문자 i에는 아래쪽에 작게 둥글린 꼬리를 달았다. 대문자 E와 F의 경우, E의 중간막대는 짧게 긋고 F의 중간막대는 등호 표시처럼 길게 그어 서로 구분이 되게 했다. 소문자 a와 b 같은 글자들의 아래쪽 꼬리는 바깥쪽으로 살짝 비스듬히 빠지게 처리했다. R과 9 같은 문자와 숫자는 R과 B, 9와 8이 서로 헷갈리지 않도록 삐침을 둥글리지 않고 직선으로 뺐다. 그리고 C 같은 글자의 열린 부분은 흐릿하게 보이더라도 식별이 가능하도록 일반적인 서체에 비해 틈이 많이 벌어지게 처리했다.

왼쪽: 앳킨슨하이퍼레저블 서체 포스터
아래: 문자들을 다양한 형태로 표현한 과정샷

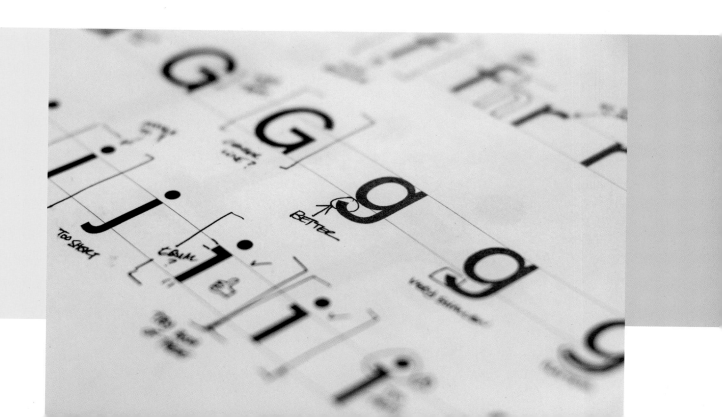

어델 피터스

N95를 대체할
리유저블 실리콘 마스크

2020년 7월호

코로나바이러스가 미국을 강타하면서 보건 인력들이 N95 마스크(의료진이 병원과 방역 현장에서 코로나 환자를 진료하거나 치료할 때 쓰는 의료용 호흡기 보호구-옮긴이)의 공급부족으로 어려움을 겪고 있다. 그래서 많은 병원들이 한 번만 사용하고 버리도록 되어 있는 N95 마스크를 재사용하고 있는 실정이다. 이러한 현실에 대응하기 위해 사용 후 반복해서 살균할 수 있는 실리콘 마스크가 개발되고 있다.

"바이러스가 미국에서 발발하기 시작했을 때 이미 우리는 개인보호장구의 필요성을 이야기하며 일찍부터 대량부족 사태가 닥칠 것을 예상했습니다." 브리검여성병원 방사선종양 전문의이자 MIT 코흐통합암연구소 연구원으로 새로운 마스크 개발을 위한 다분야 개발팀에 참여한 제임스 번James Byrne의 말이다. "우리는 지속가능한 제품을 고안하기 위해 머리를 맞댔고, 그리하여 이 다회용의 확장성 있고 현장의 필요에 부응하는 다용도 마스크를 개발했습니다."

이들 개발팀이 실리콘 고무를 주원료로 채택한 이유는 내구성이 좋기 때문이다. 실리콘은 베이킹 도구에 사용될 만큼 고온에 대한 저항성이 있다. 연구원들은 오븐 외에도 스팀과 표백, 소독용 알코올 등 다양한 살균 방식으로 시제품을 테스트했다. 여러 방식으로 살균이 가능하기 때문에 이 마스크는 어디서든 편리하게 사용할 수 있다.

실리콘의 또다른 장점은 사출성형 방식으로 생산이 가능하다는 점이다. 또 이미 일부 마취용 마스크에서 사용되고 있을 만큼 편안하고 안면구조에 맞게 유연하게 밀착이 된다. 시제품에 대한 소규모 테스트에서는 의료 노동자의 약 4분의 1이 N95 마스크보다 이 제품을 더 선호한다고 응답했다. 게다가 소재가 투명해서 환자들과의 소통에도 용이하다.

더 편안해진
코로나19 검사용 면봉

주목받는 디자인 #21

야스민 가니에

2020년 봄, 의료시설들이 코로나19 검사용 비인두 면봉의 부족에 시달리자 레절루션메디컬Resolution Medical은 디지털제조사 카본Carbon과 협력해 격자형 팁을 적용한 신형 면봉을 디자인해 출시했다. 카본의 격자엔진 소프트웨어와 고급 3D 프린팅 기술 덕분에 레절루션메디컬은 몇 주 만에 일주일에 100만 개에 달하는 면봉을 생산할 수 있었다. 이후 하버드와 스탠포드 부속병원들의 테스트를 거친 뒤 엔지니어들은 기존의 뻣뻣했던 대 부분을 좀더 유연하게 다시 디자인했다. 면봉의 격자형 팁 부분은 코 모양에 따라 휘어지고 비강 내에서 회전이 되어 환자들이 느끼는 불편을 덜어준다. 또 격자의 뚫린 부분에 점액이 충분히 수거되어 코로나19 검사의 효과도 높여준다. "코로나19가 100년간 변함없이 같은 모양으로 써오던 물건을 새롭게 개량할 기회를 주었네요." 카본의 공동설립자 조세프 디시몬Joseph DeSimone의 말이다.

미래 디자인의
막중한 과제

수잰 러바

2020년 11월

2020년 3월, 코로나바이러스가 이탈리아를 덮치자 건축가이자 MIT 교수인 카를로 라티|Carlo Ratti는 4개 대륙의 100명이 넘는 동료들과 뜻을 모아 선적 컨테이너를 재활용해 오픈소스로 호흡기질환용 연결병동(이하 CURA)을 개발했다. 이탈리아 국내 병원들의 과도한 부담을 덜어주기 위해 개발된 이 집중치료실은 병원 천막처럼 빨리 설치할 수 있으면서도 격리병동의 엄격한 생물학적 봉쇄 기준 역시 충족한다. 첫번째 CURA는 지난 4월 라티의 고향이자 이탈리아에서 코로나가 특히 많이 번진 피에몬테 지역의 투린에 설치되었다. 뒤이어 캐나다와 아랍에미리트도 CURA를 도입했다.

CURA는 급변하는 세계 공중보건의 위기 상황에 대단히 독창적인 디자인으로 해결책을 제시한 여러 프로젝트 중 하나다. 미국에서는 트럼프 정부가 코로나19를 이겨낼 공동전략의 수립을 거부하는 바람에 그 어느 때보다 디자이너들의 역할이 더 중요했다.

그들은 산소호흡기를 개발하고, 의료진과 일반 대중을 위해 보다 안전하고 편안한 개인보호장구를 제작했으며, 바이러스가 통제되고 있다는 트럼프 대통령의 주장에 데이터 시각자료를 만들어 그 말이 거짓임을 폭로했다.

이제 기업체와 정책입안자, 공동체와 더불어 코로나19 이후의 세상을 구상할 막중한 책임이 디자이너들 앞에 놓여 있다. 거기다 흑인에 대한 무자비한 경찰의 진압과 제도적 인종차별이라는

미국의 또다른 공중보건의 위기도 함께 다루어야 한다.

디자인이 지금과 같은 상황을 만드는 데 어떤 식으로 공모해왔는지 확인하는 데는 그리 대단한 상상력이 필요하지 않다. 곳곳에 세워진 남부연합군 기념비들이나 흑인을 압도적으로 많이 수용하고 있는 감옥들만 보아도 그렇다. 이런 현실에 대해 변호사이자 사회운동가인 미셸 알렉산더는 "짐크로법(미국 남북전쟁 이후 남부 11개 주에서 공공장소에서의 흑백 인종의 분리를 강제한 법이다. '짐 크로'라는 이름은 백인이 흑인 분장을 하고 뮤직코미디를 했던 〈민스트럴 쇼〉의 '점프 짐 크로'라는 곡에서 유래했으며, 이후 흑인을 지칭하는 경멸적인 표현이 되었다.-옮긴이)"이 부활한 것이나 다를 바 없다고 지적했다. 조지 플로이드가 경찰관에게 살해당한 미니애폴리스 거리에서부터 브리오나 테일러가 경찰관에게 사살된 켄터키주 루이빌의 아파트 그리고 아마드 아버리가 두 남자에게 쫓기다 총격을 당한 교외지역에 이르기까지 디자이너의 손길이 닿지 않은 곳은 아무 데도 없다.

의도했든 그렇지 않든 디자이너들은 백인 지배적인 시스템이 구축되는 데 일조했으며, 그런 만큼 이제는 그러한 시스템의 쇄신에 앞장서야 한다. 이제 디자이너들은 모든 가정에 의문을 품고, 모든 선택에 담긴 함의를 고려해야 한다. 효과 좋은 코로나19 백신만 개발되면 다시금 억압받는 이들을 돌아보지 않던 예전의 삶으로 돌아가게 될 거라는 게 일반적인 생각이다. 그렇게 되지 않도록 만들 책임이 디자이너들에게 있다.

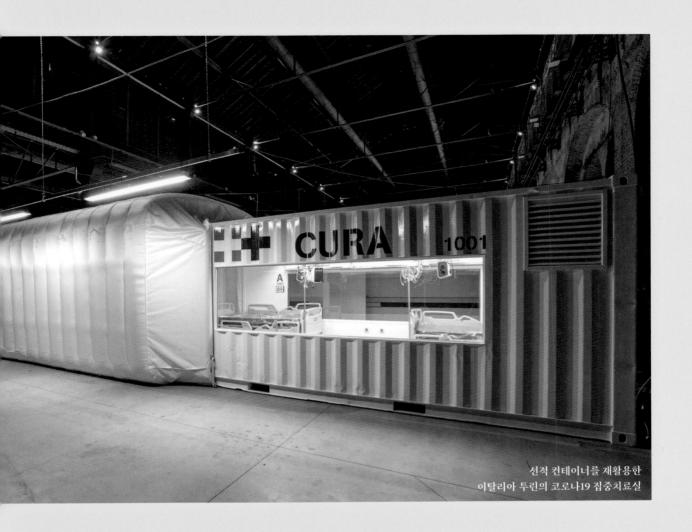

선적 컨테이너를 재활용한
이탈리아 투린의 코로나19 집중치료실

감사의 말

패스트컴퍼니에서 하는 일들이 다 그렇지만 이 책을 쓰는 과정에는 정말로 모두의 노력이 총동원되었으며, 수잰 러바 편집차장의 재치와 지혜가 없었다면 이 책은 탄생하지 못했을 것이다. 각종 수상 경력에 빛나는 『패스트컴퍼니』의 디자인 관련 기사들을 감독하는 러바는 25년치 기사들(그중 다수가 패스트컴퍼니에 러바가 입사한 2010년 이전의 것이다)을 일일이 주제별로 분류하고, 각 장에 들어갈 기사들을 손수 선정했다.

수잰은 또 질 번스타인, 에이미 팔리, 데이비드 리드스키, 에이미 롤린스, 라라 소로카니치, 제이 우드러프와 함께 이 책에 수록된 기사들의 원본(인쇄본 및 디지털본) 기사도 편집했다. 베스 존슨은 팩트체크를 담당했고, 촬영감독 지니 그레이브스와 크리에이티브디렉터 마이크 슈나이트는 프로젝트 전반의 시각적 방향에 대해 귀중한 피드백을 주었다. 셀린 그루어드와 데이지 코픽스는 오랜 시간을 마다않고 책에 실을 사진과 스케치를 수소문해 입수했으며, 그 과정에서 쉴론 캘킨스의 행정 지원을 받아 알렉산드리아 오카시오코르테스의 선거 포스터용 로고가 개발된 과정을 파악할 수 있는 미공개 자료들도 발굴했다. 무시무시한 능력의 소유자인 에이프릴 모크와는 우리가 지치지 않고 작업에 매진해 마감일을 맞출 수 있도록 독려하며 물심양면으로 이 프로젝트를 지원해주었다.

우리 아이디어가 에이브럼스 출판사에서 꽃을 피울 수 있도록 위키드카우스튜디오와 마이클 허먼에게 우리를 소개해준 대미안 슬래터리에게 고마움을 전한다. 에이브럼스의 성인도서 부문 발행인인 마이클 샌드는 자신의 책임하에 우리가 진정성 있고 야심차게 뜻을 펼칠 수 있도록 격려해주었다. 그리고 에릭 슈렌버그와 조 만수에토에게도 패스트컴퍼니를 한결같이 지지해준 데 고맙다는 인사를 하고 싶다.

공동창간인 빌 테일러와 앨런 웨버, 린다 티슐러, 존 번, 밥 사피안, 클리프 쿠앙, 노아 로비슌, 켈시 캠벌돌라헌을 비롯해 이 책에 주옥같은 글을 써준 모든 작가들과 하나의 비즈니스로서 디자인의 중요성을 인정해준 편집자들과 리더들에게 감사를 표한다. 그들의 선견지명 덕분에 이 책이 출간될 수 있었을 뿐 아니라 패스트컴퍼니라는 브랜드를 정의하는 의미 있는 여정도 가능했다.

사진 촬영 및 제공

1쪽: MIT미디어랩의 네리 옥스먼과 메디에이티드매터 연구그룹; 2쪽: 유네스 클루슈, ECAL 제공(무제: ECAL/에멜린 에레라, 화석: ECAL/세실 폴리토, 화지: ECAL/요하나 라이코프, 쇄설물: ECAL/이스칸더 구에타, 보르프: ECAL/마논 멤브레즈, 태피스트리: ECAL/마리 코닐); 5쪽: 앨런 카슈머, 아제이어소시에이츠 제공; 6쪽: 레이어 제공; 9쪽: 스튜디오더스댓 제공; 10쪽: 코디 피켄스; 14-15쪽: 퓨즈프로젝트 제공; 18쪽: 마이클 오닐/컨투어/게티이미지; 20-22, 24-25쪽: 아이디오 제공; 27쪽: kareprints.com 제공; 28쪽: 저스틴 뷰얼, 퓨즈프로젝트 제공; 30-31쪽: 퓨즈프로젝트 제공; 32-33쪽: 테슬라(주) 제공; 34쪽: 마이크로소프트 제공; 36쪽: 클로에 아프텔; 38쪽: 대니얼 레이팅어와 션 폴머, 탠저블미디어그룹, MIT미디어랩; 39쪽: 나이앤틱 제공; 40-45쪽: 코디 피켄스; 46쪽: 마이크 맥퀘이드; 47-49쪽: 페리스코픽 제공; 50-51쪽: 브루스 다몬테, 아마존 제공; 52쪽: 룬 피스커; 55쪽: 엘리자베스 렌스트롬; 56쪽: 샤니카 자비스; 58-59쪽: 모로소 제공; 61쪽: 알버트 폰트, 나니마르키나 제공; 62쪽: 마이클 그레이브스 디자인 그룹 제공; 64-65쪽: 옥소 제공; 66쪽: 다이슨 제공; 67쪽: 플루먼 제공; 69쪽: 알레산드로 파데르니, 파트리치아 우르키올라 제공; 70쪽: B&B이탈리아 제공(벤드소파), 모로소 제공(안티보디 안락의자); 71쪽: 모로소 제공(트로피칼리아 데이베드, 피오르 의자), 오비에도 오페라극장 제공(오페라), 바르셀로나 만다린오리엔탈 호텔 제공(만다린); 72쪽: 포스카리니 제공(카보슈 샹들리에); 73쪽: 마크 세르, 네비아(주) 제공; 75쪽: 유네스 클루슈, ECAL(지그재그: ECAL/나탕 그라마주, 키키: ECAL/하나 로네로, 무제: ECAL/엘리즈 코르파토, 유카: ECAL/켈리 티소, 와시: ECAL/요하나 라이코프); 76쪽: 까펠리니스튜디오(루체 큐브), 톰 딕슨 제공(멀티플렉스 설치물); 77쪽: 알버트 폰트, 나니마르키나 제공(아온×나니 카펫), 톰 딕슨 제공(멀티플렉스 설치물), 유네스 클루슈, ECAL 제공(무제: ECAL/에멜린 에레라), 까시나 제공(파트리치아 우르키올라의 까시나 플로인셀 소파); 78쪽: 타이 콜; 79쪽: 엔아키텍츠 제공(설계도), 파블로 엔리케, 엔아키텍츠 제공; 80, 82-83쪽: 티모시 허슬리; 84쪽: 바이오라이트 제공; 85쪽: JD컴포지츠 제공; 86-87쪽: 조슈아 페레즈, 뉴스토리 제공; 88-89쪽: 인터이케아시스템즈B.V.의 허락으로 사용; 90-91쪽: 울프올린스 제공; 92-93쪽: 하우스인더스트리즈

제공; 96-99쪽: 하우스인더스트리즈 제공; 100쪽: 트레 실즈 제공; 101쪽: 애드버타이징아카이브 제공; 103쪽: 스타벅스 제공; 104, 106쪽: 니콜라스 코니히/오토; 107쪽: 제트블루 제공(I♥NY 브랜딩); 109쪽: 제이크 체섬(오파라), 펜타그램 제공(라이프스타일 브랜드 re-Inc.를 위한 브랜드 아이덴티티 디자인, 2019년); 110-111쪽: 펜타그램 제공; 115쪽: 코리 토피; 116쪽: 탠덤NYC(2018년 알렉산드리아 오카시오코르테스 국회의원 선거운동을 위한 로고), 코리 토피(잭슨하이츠에서의 퀸스프라이드 퍼레이드, 2018년); 117쪽: 마리아 아레나스/탠덤NYC(2018년 알렉산드리아 오카시오코르테스 국회의원 선거운동을 위한 구상 스케치); 118-119쪽: 대니얼 메이그스, 위기 극복을 위한 안내판(주); 120쪽: 셀린 그루어드; 122-123쪽: 모나 찰라비; 124-125쪽: 야닉 베그너, 프리페르난도로메로엔터프라이즈 제공; 126-127쪽: 프롤로그, 매드아키텍츠; 129쪽: 후드디자인스튜디오 제공; 130-131쪽: 후드디자인스튜디오 제공; 132쪽: 휘튼 사바티니; 133쪽: 스튜디오갱 제공; 135-137쪽 사진: 뉴욕시의 허가로 사용. ©2008-2013. 뉴욕시 교통국. 무단전재와 무단복제를 금함; 138-139쪽: 니나 리우, 로컬프로젝츠 제공; 141쪽: 조지 로즈/게티이미지; 142쪽: 아누쉬 아브라르, 아제이어소시에이츠 제공; 144-145쪽: 앨런 카슈머, 아제이어소시에이츠 제공; 146쪽: 티모시 허슬리; 147쪽: 사프디아키텍츠 제공; 148쪽: 에릭 오그덴; 150-151쪽: 제너럴모터스 제공; 152-153쪽: 이완 반; 154쪽: 워크앤코 제공; 156-157쪽: 브라이언크리스티디자인; 159쪽: 해리엇 리-메리언; 160-161쪽: 프리페르난도로메로엔터프라이즈&포스터앤파트너스; 162쪽: 페르난도 로메로, 프리페르난도로메로엔터프라이즈 제공(스케치), 프리페르난도로메로엔터프라이즈 제공(완성예상도); 164-167쪽: 커크 맨리; 168-169쪽: 허프턴앤크로, 매드아키텍츠 제공; 170쪽: 매드아키텍츠 제공(심천만문화공원), 허프턴앤크로, 매드아키텍츠 제공(하얼빈오페라하우스); 171쪽: 매드아키텍츠 제공(웜홀도서관, 상단), SAN, 매드아키텍츠 제공(웜홀도서관, 외관), 매드아키텍츠 제공(마얀송); 172쪽: 존 안젤릴로/UPI/알라미라이브뉴스; 174쪽: MIT 어번리스크랩 제공; 175쪽: 칸도 제공;*176-179쪽: 네리 옥스만과 메디에이티드매터 연구그룹, MIT미디어랩; 에릭 드 브로슈 데 콩브(완성예상도); 180-181쪽: 나이키(주) 제공; 183쪽: 워비파커 제공; 185-186쪽: 제러미 소리스; 188쪽: 마이클 질레트; 190-191쪽: 브라이언 밴 더 비크/블룸버그, 게티이미지; 195쪽: 디아나 벨 트란 에레라; 196쪽: 댄 포브스; 198-203쪽: 나이키(주) 제공; 204, 206쪽: 워비파커 제공; 207쪽: 선 리, 볼레백 제공; 209쪽: 아마존 제공; 210쪽: 그레이스 리베라; 212-213쪽: 크리스토퍼 셔먼, 브라더벨리즈 제공(신발과 클러치백), 하니파 제공(2020 핑크라벨콩고 가상 패션쇼 스틸); 214-215쪽: ©에릭-얀 오베르케르크; 217쪽: ©아이콘, 스튜디오포르마판타스마 제공; 218쪽: 브렛 하트먼/TED, 안투아넷 캐럴 제공; 219쪽: 크리에이티브리액션랩 제공; 220-221쪽: 레이어 제공; 223쪽: 라즈 보르헤스, 케레아키텍처 제공; 224쪽: ©에릭-얀 오베르케르크, 케레아키텍처 제공; 225쪽: 에릭-얀 오베르케르크, 케레아키텍처 제공(간도초등학교 외관); 227쪽: 시투 제공; 228, 230-231쪽: 스뇌헤타와 플롬프 제공; 232-233쪽: ©조너선뱅크스, 마이크로소프트 제공; 235쪽: 에비앙 제공; 236-237쪽: 아디다스 제공; 238-239쪽: 스튜디오더스댓 제공; 240쪽: 이스밀 워터맨, 도리 턴스톨 제공; 244-245쪽: ©아이콘, 스튜디오포르마판타스마 제공; 246-247쪽: ±어플라이드 제공; 249쪽: 카본(주) 제공; 250-251쪽: 맥스 토마시넬리, 카를로라티어소시아티 제공

색인

패스트컴퍼니 디자인 혁명

초판인쇄 2022년 12월 28일
초판발행 2023년 2월 1일

지은이 스테파니 메타, 패스트컴퍼니 편집부
옮긴이 최소영

책임편집 박영서
편집 심재헌 김승욱
디자인 조아름 최정윤
마케팅 황승현 김유나
브랜딩 함유지 함근아 김희숙 고보미 박민재 박진희 정승민
제작 강신은 김동욱 임현식

발행인 김승욱
펴낸곳 이콘출판(주)
출판등록 2003년 3월 12일 제406-2003-059호
주소 10881 경기도 파주시 회동길 455-3
전자우편 book@econbook.com
전화 031-8071-8677(편집부) 031-8071-8673(마케팅부)
팩스 031-8071-8672

ISBN 979-11-89318-38-3 03600